中國旅遊業效率評價與空間差異

駱澤順 著

崧燁文化

目錄

內容簡介

旅遊學研究的對象與路徑 | 代總序 |

自序

第一篇 問題提出與文獻述評

第二篇 研究界定與方法改進

第五篇 研究總結與未來展望

後記

中國旅遊業效率評價與空間差異

內容簡介

內容簡介

　　本書從靜態評價和動態評價兩種角度對中國省域旅遊業效率進行評價研究，並對既有研究進行了擴展和深化。最為重要的是，本書初次探索了旅遊業全要素生產力的增長效率，不同於當前旅遊效率研究重評價而輕理論探索，對於認知旅遊業效率與旅遊經濟增長關係具有一定貢獻。同時，本書的研究結論也為省級觀光景點改進和提升旅遊業效率、加快轉變旅遊發展方式、促進旅遊業提質增效、實現旅遊轉型升級等方面也提供有益的管理啟示。

旅遊學研究的對象與路徑 | 代總序 |

在人類認識世界、改造世界的歷史長河中，知識積累與創新造成了最為關鍵的作用。在知識領域，理論研究主要展現為「概念導向」和「實踐導向」兩種模式，人們常說的「問題導向」本質上屬於後者。「概念導向」在西方思想界中有著悠久的歷史，柏拉圖透過「理念王國」的建構開創了理論研究遵循「概念導向」的先河。柏拉圖的「理念王國」主要是透過概念或者概念之間的演繹、歸納、推理建構起來的。柏拉圖在《理想國》裡曾說過：「在一個有許多不同的多種多樣性事物的情況裡，我們都假設了一個單一的『相』或『型』，同時給了它們同一的名稱。」在柏拉圖看來，世上萬事萬物儘管形態各異，但只不過是對理念的摹仿和分有，只有理念才是本質。只有認識了理念才能把握流變的現象世界，理念王國的知識對於現象世界的人具有決定性意義。因而，只有關於理念的知識才是真正的知識，是永恆的、完美的「理智活物」，才最值得追求。在這裡，理念的意義完全來自邏輯的規定性，即不同概念之間的相互關係，而與任何感性對象無關。雖然柏拉圖的「理念」並不完全等同於「概念」，但二者都被視為對事物的一般性本質特徵的把握，是從感性事物的共同特點中抽象、概括出來的。在某種意義上，理念在柏拉圖那裡實際是透過概括現實事物的共性而得出的概念。柏拉圖的概念化的王國，打造了形而上學的原型，並形成為綿延兩千多年的哲學傳統。

「概念導向」與「實踐導向」有著顯著的差別。首先，「概念導向」關注的是形而上學的對象性，「實踐導向」關注的是現實活動的、互動主體性的對象性。也就是說，「概念導向」關注的是抽象的客體，而「實踐導向」則是以在一定境遇中生成的具有互動主體性的「事物、現實、感性」為研究對象，遵循的是「一切將成」的生活世界觀，所以其基本主張就是突破主、客體二元對立。「事物、現實、感性」即對象，是人和對象活動在一定的境遇中生成的，具有能動性，事物、現實和感性不應是單純靜觀認識的、被表象的、受動的、形式的客體存在，而是人和對象共同參與的存在。在共同參與之中，人與對像在本質力量上相互設定、相互創造。其次，「概念導向」習慣於抽象化思考，「實踐導向」習慣於現象化思考，即「概念導向」習慣

於在認識活動中運用判斷、推理等形式，對客觀現實進行間接的、概括的反映。或者拋開偶然的、具體的、繁雜的、零散的事物表象，或人們感覺到或想像到的事物，在感覺所看不到的地方去抽取事物的本質和共性。或者運用邏輯演算與公理系統等「去情境化」、「去過程化」地抽取事物的本質和共性為思考方式，研究出充滿形式化的結果。「實踐導向」以「事物總是歷史具體的」為理念，特別強調思想、觀念應回到現實的人和現實世界的真實生成之中，回到實踐本身，認為思想、觀念應「從現實的前提出發，它一刻也不離開這種前提」。強調思想、觀念應回到實踐本身，「就其自身顯示自身」、存在的「澄明」及「被遮蔽狀態的敞開」。再次，「概念導向」偏重於靜態化理解對象，「實踐導向」偏重於動態化的理解對象。由於偏重靜態論的理解，所以「概念導向」容易機械的、標籤式框定研究對象，僵化地評判對象，將本來運動變化著的客體對象靜止化，將豐富多彩的對象客體簡單化，從而得出悲觀性的結論。「實踐導向」在研究中偏重於「存在者的本質規定不能靠列舉關乎實事的『是什麼』來進行」的理解方式，把對象置於歷史性的生成過程之中動態化地去認識，認為問題是一種可能性的籌劃，是向未來的展開，它的本質總是體現為動態性質的「有待去是」，而不是現成的存在者。

我非常強調實踐導向的研究，主張研究的一切問題要來自於實踐，要由實踐出真知，而且知道「概念導向」存在著諸多不足。但是，在旅遊學研究中，我一直在苦苦探索著幾個核心問題，這些問題的解決卻有賴於概念的突破。

旅遊學研究中，我苦惱的問題如下所述：

第一個問題：旅遊學能否成為一門獨立的學科？

從哲學高度看，特別是以科學哲學的評判標準看，旅遊學具備成為一門獨立學科的條件。

其標準有三：

其一，旅遊學要有自己獨立的研究對象；

其二，旅遊學與心理學、經濟學、社會學、管理學、人類學和地理學等緊密相關的學科邊界要清晰，不能簡單地採用拿來主義，而是要有明確的聯繫與區別；

其三，旅遊學要有自己獨立的方法論。

在旅遊學要有自己獨立的研究對像這一根本問題上，我有著自己獨到的見解。經過對已有各種觀點的回顧、提煉與研討，目前我的旅遊學觀點確定為：旅遊學是關於現實的旅遊者出於某種需求而進行的旅行、遊憩或休閒渡假等不同形式的各種旅遊活動「相」及由此所產生的與旅遊相關的各種社會經濟相互關係及其運動發展的科學。這裡的旅遊學研究出發點是「現實的旅遊者」，不是抽象化的旅遊者；

這裡的旅遊學研究包括三個層次的要素研究：

①旅遊活動要素；

②與旅遊相關的各種社會、經濟關係（結構）要素；

③由旅遊活動所產生的各種相關社會、經濟關係所形成的旅遊發展的（問題）要素。

旅遊學研究的核心是旅遊活動要素與旅遊相關的社會、經濟關係要素，研究的最終目的是發展。之所以把旅遊學研究對象界定為「現實的旅遊者」，是因為強調「現實的旅遊者」不是他們自己或別人想像中的那種虛擬、抽象的旅遊者，不是實驗中的旅遊者，不是網路調查中的旅遊者，而是活生生的生命個體。這一理念來源於恩格斯。恩格斯說：歷史學是關於現實的人及其歷史發展的科學。恩格斯的這一著名論斷同樣適合旅遊學研究對象的確定。旅遊學研究中，這些現實旅遊者的行為主體處於旅遊過程中，在一定的前提和條件下可以自我表現。倘若在實驗研究中，為研究對象設定一個模擬旅遊過程中的場景，問他們如果進行旅遊，會選擇何種價位的飯店？哪種交通工具？出遊幾天？虛擬的旅遊者或許容易根據自己的偏好直接選擇，但沒有考慮到時間、金錢和環境條件的約束，因此，選擇這類型的被試作為研究對象，其有效性遠不如選擇現實中正在旅遊的人來得科學且真實有效。

在旅遊學與心理學、經濟學、社會學、管理學、人類學和地理學等緊密相關的學科邊界問題上，學界普遍傾向於強調綜合研究或交叉研究，大多是拿來主義，只有心理學、經濟學、社會學、管理學、人類學和地理學等學科對旅遊學研究有貢獻，旅遊學還沒有反哺能力，這也是為什麼旅遊學不被人們認可為獨立學科的主要原因。這方面旅遊學者還有很多要做的工作。

在旅遊學要有自己獨立的研究方法論這一問題上，旅遊學目前基本沒有，大多採用哲學和一般社會科學的研究方法論，不過這裡需要多囉嗦一句，我這裡所說的方法論是指研究方法的方法，而不是英文中 Methodology 所表達的方法、方法論。

第二個問題：旅遊學的學科屬性是什麼？

這是討論最多、疑問最多，也是最難以確定的一個核心問題。在這裡，我權且把它確定為自然科學、社會科學和人文科學的交叉學科。

之所以說權且，是由於目前給不了準確的說法。這裡權且採用國際頂尖的旅遊學期刊《旅遊研究紀事》的前任主編賈法爾·賈法裡和約翰·特賴布的觀點。影響比較大的理論觀點有賈法裡的「旅遊學科之輪」模型和特賴布的「旅遊知識體系」模型。其中，「旅遊知識體系」模型提出於 2015 年，模型比較新且較為全面。在「旅遊知識體系」模型中特賴布將整個旅遊知識的核心分為四大類，即社會科學、商業研究、人文藝術和自然科學。其中，社會科學包括經濟學、地理學、社會學、人類學、心理學、政治科學、法學等；商業研究包括市場行銷、財務管理、人力資源管理、服務管理、目的地規劃等；人文與藝術包括哲學、歷史學、語言學、文學、傳播學、設計以及音樂、舞蹈、繪畫、建築等藝術門類；自然科學包括醫學、生物學、工程學、物理學、化學等。在我看來，按照中國常用的學科三分法，可以將上述四大類歸納為三類，即社會科學、人文科學和自然科學，其中社會科學包含上面的社會科學與商業研究（商業研究其實就是中國的管理學），人文科學包含人文與藝術。旅遊學學科屬性界定之難就難在太複雜，具有交叉學科的性質，但處於核心地位的是社會科學，而自然科學和人文科學領域的旅遊研究方興未艾。

第三個問題：旅遊學的研究路徑是什麼？

學界普遍傾向於定性研究與定量研究，我覺得旅遊學還有一個很大的問題沒有解決，就是概念研究，這也是我為什麼一直強調要進行概念導向的研究。有人把概念導向的研究併入定性研究，在旅遊學領域，我認為必須要有單獨的概念研究。因為旅遊學迄今為止還缺乏專門指向旅遊現象的專有名詞，現有的旅遊概念大多是指向某種實物或特定現象的指向性名詞，例如，旅遊現象、旅遊需要、旅遊地、旅遊體驗、旅遊愉悅、旅遊期望、遊客流量、旅遊效應、旅遊容量……，無須一一列舉，目前的所有名詞中，只要刪掉「旅遊」兩字，就沒有人知道這個名詞與旅遊學有何相關，不如經濟學中的「壟斷」、「競爭」等名詞。因此，我一直強調需要有概念導向的研究，以期獲得旅遊學研究「專有名詞」的新突破。

在研究路徑上，毫無疑問，旅遊學的研究路徑必定不會單一而是多元的，其中主要的三條路徑為定性研究、定量研究，以及透過概念導向的研究，以期獲得新概念的概念研究。

旅遊學中的定性研究是指對旅遊現象質的分析和研究，透過對旅遊現象發展過程及其特徵的深入分析，對旅遊現象進行歷史的、詳細的考察，解釋旅遊現象的本質和變化發展的規律。旅遊學中的定量研究是指在數學方法的基礎上，研究旅遊現象的數量特徵、數量關係和數量變化，預測旅遊現象的發展趨勢。

概念研究是一種傳統研究方法，但在旅遊學中卻是新的研究路徑，它建立在對旅遊現象中某些特徵的抽象化研究，是對概念本身進行研究。研究內容包含兩部分，即重新解釋現有概念和形成新概念。這裡要注意區分概念和概念研究，任何研究路徑都是有概念的，概念是任何研究的起始階段，但概念研究的不同之處在於它的研究對像是概念本身，且對概念的分析主要是基於研究者的抽象化研究。概念的分析、研究與創新是哲學研究的主要手段，社會科學領域相對較少。旅遊學要想形成自己獨立的研究體系，擁有屬於旅遊學自身的獨特概念必不可少，旅遊學中的概念研究應當得到學界重視。概念研究路徑可以依賴於詮釋學的理論範式，也可以如馬克斯·韋伯的「理想類型」方法。

第四個問題：旅遊學研究的理論範式是什麼？

由於旅遊學的交叉學科屬性以及研究路徑的多樣性，使得研究者們有這樣的困惑——到底哪種方法論或範式才是旅遊學研究應該遵循的？旅遊學研究有統一的方法嗎？要想回答這些問題，有必要從科學哲學和理論範式這兩個角度進行探討。

研究的兩種基本出發點——自然主義與反自然主義。

任何研究都建立在某種基本觀念之上，基本觀念表達了研究者對研究及研究對象的信念。在對知識與研究的總體看法上，存在兩種相互對立的哲學——自然主義與反自然主義。

對於自然主義，可以從本體論、認識論和方法論三個方面進行說明。在本體論上，自然主義認為凡是存在的都是自然的，不存在超自然的實體，實在的事物都是由自然的存在所組成，事物或人的性質是由自然存在體的性質所決定的；在認識論上自然主義堅持經驗主義取向，人們只能透過經驗來認識所要認識的對象，無論這一對像是自然的還是社會的，經驗是人們獲取知識的唯一管道；在方法論上自然主義主張世界可以用自然科學的方法加以解釋，社會科學方法與自然科學方法具有連續性，兩者沒有本質差別。

自然主義的合理性在於：

第一，自然主義沒有拋棄形而上學，使其超越實在論與反實在論之爭，在本體論層面滿足各門學科，特別是人文社會科學對本體論的要求；

第二，自然主義肯定了研究的基本訴求是追求科學性和客觀性；

第三，自然主義為知識的基本訴求提供了方法論支持。

自然主義的侷限性在於：對於人文社會科學，自然主義忽視作為研究對象的人的行為以及社會的複雜性，要求人文社會科學像自然科學那樣發展也使人文社會科學失去獨立性。人文社會科學如果一味採用自然主義觀，那麼人類世界的豐富性與多樣性將消失殆盡，對人類世界的研究將難以深入。

對於自然科學來說，自然主義的世界觀是天經地義的，但對於人文社會科學，自然主義不具有這種天生的合理性，因此反自然主義主要源於人們對人文社會科學特殊性的探討。

反自然主義作為自然主義的對立面有以下觀點：

其一，在本體論上，否認社會具有普遍和客觀的本質，嚴格區分自然現象和社會現象，認為兩者具有根本上的不同；

其二，在認識論和方法論上一般主張以意義對抗規律、以人文理解對抗科學解釋，形成反自然主義的認識論和方法論。

反自然主義的合理性在於它植根於人文社會科學相對於自然科學的特殊性，其關於人文社會科學的一些主張具有合理性。這些主張突破自然主義對社會現象的簡單化處理，體現人文社會科學的獨立性與獨特性。具體來說就是闡釋了社會科學研究對象的複雜性，突破自然主義對社會現象的簡單化處理，揭示社會科學的一條特別路徑，即社會科學的目的不是尋找規律，而是追求不同個體之間的可理解性。

單從自然主義與反自然主義的角度看，旅遊學研究應該既包含自然主義又包含反自然主義。在如何解決旅遊學研究這一複雜問題時，我堅持馬克思主義的實踐觀，堅持實踐導向研究。關於這一點在下文闡述。

旅遊研究的三大理論範式——實證主義、詮釋學、批判理論。

旅遊學中實證主義理論範式的觀點為：

其一，對象上的自然主義；

其二，科學知識和方法論上的科學主義；

其三，科學基礎上的經驗主義和價值中立。

歷史主義——詮釋學理論範式的主要觀點為：

其一，社會世界與自然世界完全不同，社會的研究對象不能脫離個人的主觀意識而獨立存在；

其二，與實證主義理論範式的社會唯實論和方法論整體主義傾向相比，詮釋學理論範式一般倡導社會唯名論和方法論個體主義原則；

其三，與實證主義理論範式強調價值中立相比較，詮釋學理論範式認同價值介入的觀點。

批判理論的主要觀點為：

其一，批判理論高舉批判的旗幟，把批判視為社會理論的宗旨，認為社會理論的主要任務是否定，而否定的主要手段是批判；

其二，反對實證主義，認為知識不只是對「外在」世界的被動反映，而需要一種積極的建構，強調知識的介入性；

其三，常透過聯繫日常生活與更大的社會結構，來分析社會現象與社會行為，注重理論與實踐的統一。

實質上，以上三大理論範式源於兩種哲學觀，實證主義主要源於自然主義的哲學觀，而詮釋學和批判理論更多是反自然主義的。兩大哲學觀各有其合理性和缺陷。因此，在旅遊學研究中，既需要將兩者結合起來，也需要三大理論範式的綜合運用。

在具體的旅遊學研究中，我的基本觀點以「實踐導向」為主，儘可能去梳理「概念導向」的問題，特別強調以實踐觀為指導，解決旅遊學研究的複雜問題。

問題來自於實踐。馬克思指出，人與世界的關係首先就是實踐關係，人只有在實踐中才會對世界發生具體的歷史性關係。首先，人只有在實踐中才能發現問題。人類實踐到哪裡，問題就到哪裡。自然界的問題，人類社會的問題以及人的認識中的問題，無不建立在人的實踐基礎上，都是人在認識世界、改造世界特別是人在處理自己與外在環境關係的實踐中發生的，在實踐中發現的。人們在物質資料的生產活動中，作用於自然對象，具體感受和發覺各種自然現象之間的因果關係，形成對自然界問題的系統認識，逐步形成自然科學的理論。人在管理社會，處理各種人際關係之中，逐步發現社會生產力的真實作用，進而以此為基礎形成各種善惡價值評價和是非真理性理論，

不斷積累思考，逐步建立起關於社會發展的系統思想和觀點理論。人們在各個時代進行的各種科學研究、科學實驗，使人們不斷髮現問題，探索問題，認識問題，解決問題，推進人類社會科學技術的進步和知識體系的發展。其次，只有在實踐中才能認識問題，只有在實踐中才能解決問題。瞭解問題的產生發展，認識問題的變化規律，理解問題的具體特徵，形成關於問題的因果聯繫，需要透過實踐來把握。只有透過實踐，才能找到解決問題的妥當辦法和途徑。在實踐中，事物之間各種真實的聯繫，人與對象之間各種可能的選擇及其不同結果才能真實呈現，進而對人們解決問題提供最有利、恰當的辦法與途徑。

「實踐導向」不能簡單地等同於「問題導向」，但始於「問題導向」。所謂「問題導向」，是以已有的經驗為基礎，在求知過程中發現問題。對於旅遊學研究而言，不是沒有問題，而是問題一籮筐。正是問題一籮筐，旅遊學研究者們從各自的學科背景出發，對旅遊問題給出紛繁複雜的解釋，進行各執一端的論證與紛爭。目前的中國學界總體上停留於「公說公有理、婆說婆有理」的階段。對於這種論爭，我在研究歷史認識論時，提出可以運用交往實踐理論來解決，這一方法論同樣適用於旅遊學研究。

人們在生產中不僅僅同自然界發生關係。他們如果不以一定的方式結合起來共同活動和互相交換其活動，便不能進行生產。為了進行生產，人們便發生一定的聯繫和關係；只有在這些社會聯繫和社會關係的範圍內，才會有他們對自然界的關係，才會有生產。生產實踐中除了人與自然的關係，還有人與人的關係，指的是人與人之間的社會交往活動。毫無疑問，現實旅遊者任何形式的旅遊活動都脫離不了與人之間的關係，也就是現實旅遊者與旅遊服務提供者之間的關係，也包括現實旅遊者之間的相互關係，正所謂去哪兒玩不重要，和誰玩最重要。在實踐過程中，由於實踐主體不是抽象的、單一的、同質的，而是「有生命的個體」，存在著社會主體的異質性。主體在實踐中的異質性，決定了他們在認識過程中的異質性，決定了他們在觀察、理解和評價事物時不同視角和價值取向。認識主體的異質性和主觀成見，在社會分工存在的前提下不可能消弭，主體只能背負這種成見進入認識過程。在社會交往過程中形成的個體成見只有在交往實踐中得以克服，在交往實踐的

基礎上，主體才能超出其主觀片面，達到客觀性認識。實現認識與對象的同
一過程，在於個體交往的規範性和客體指向性，個體的主觀成見正是實現認
識與對象同一過程的切入口。人們的交往實踐遵循一定的交往規範。交往實
踐本身造就的交往規範系統約束主體的交往實踐。這些規範對於一定歷史條
件下的個人來說是給定的、不得不服從的，這種交往實踐的規範收斂了認識
過程。認識的收斂性、有序性是認識超出主觀片面性達到客觀性的必要前提。
在具體的認識過程中，諸個體間的交往同時指向主體之外客體的對象化活動，
就算使用語言、調研資料而進行的旅遊學研究主體間的交往歸根到底，仍然
是指向旅遊學的認識客體，是就某一旅遊學問題而展開的。在認識活動過程
中，主體總是從各自未自覺的主觀成見出發，並以為自己認識的旅遊學問題
與對方是相同的，從而推斷對方會根據自己的行為，針對同一旅遊認識客體
採取相應行為。然而，交往開始時雙方行為的不協調迫使主體發現他人（一
個無論在行為還是觀念或是認識結果上，都不同於自己的他人），發現他人
同時就是發現自我。因為此時主體才能從他人的角度來看自己及其認識活動，
即自我對象化。這樣一來，透過發現他人與自我的差異而暴露出自己先入之
見的侷限。如果僅僅停留在暴露偏見還不足以克服偏見，如果交往雙方不是
為了指向共同的客體而繼續交往，交往就會在雙方各執己見的情境中中止，
他們的對象化活動也就中止了。因此，交往實踐的客體指向性是保證主體超
出自身的主觀片面性，從而達到客觀性認識的關鍵。正是交往實踐的客體指
向性使得交往主體在繼續交往中努力從對方的角度去理解客體，並把自己看
問題的角度暴露給對方，以求得彼此理解。在理解過程中，個別主體不一定
放棄自己的視界，而在經歷了不同的視界後，在一個更大的視界中重新把握
那個對象，即所謂「視界融合」，從而達到共識。在此共識中，雙方各自原
有的成見被拋棄了，它們分別作為對客體認識的片面環節被包容在新的視界
之中，此時，個別主體透過交往各自超出了原有的主觀片面性而獲得了客觀
性認識。從認識論機制看，交往實踐為實現旅遊學認識的客觀性、真理性提
供了途徑。但在實際的旅遊學研究中，的確有許多課題已進行過多次的大討
論，卻未能取得一致的認識，人們由此會懷疑交往實踐的功用。實質上，只
要認識主體不自我封閉，能放下架子，能揚棄原有的看法與認識，能走出書

房的象牙塔，能遵循認識規範，能就某一課題深入交往與交流，即使是針鋒相對的認識，亦能在求同存異的過程中相互理解取得較一致的認識。的確無法取得較一致認識的，亦能在交往與交流的論爭中獲得新的認識。捨棄舊見解，在交往的過程中加深認識，最終在歷經證實或證偽的過程中獲得真理性認識。

在旅遊學研究中，我們應當大力提倡各種論爭，在實踐中不斷地透過證實與證偽來獲得新的認識。

透過科學與哲學梳理，理論與方法論辯，概念與實踐的不同研究導向分析，我們發現，旅遊學作為一門學科門類才剛剛起步。目前所能確定的交叉學科屬性、三大理論範式的互補，使得要想全面研究旅遊學就應該綜合應用各種方法進行研究。於是，本書的分析框架確定為：「問題——概念、解釋、實證」的研究邏輯。換言之，本書之中的任何一本都是從問題出發，力圖透過概念、解釋和實證來解決旅遊學研究實踐中發現的問題。

解決問題是所有旅遊科學研究的核心和主要目的，概念研究、定性研究和定量研究是解決問題的三條基本路徑。其中，「概念」對應概念研究，其理論範式為詮釋學和批判理論；「解釋」主要對應定性研究，其理論範式為歷史主義——詮釋學；「實證」則對應實證研究，其理論範式為實證主義。而超越這一切的研究路徑，則是馬克思主義的實踐觀，尤其是交往實踐理論，本書正是力圖在實踐研究中出真知。

<div style="text-align: right">林璧屬</div>

中國旅遊業效率評價與空間差異

自序

自序

近年來,在旅遊轉型升級背景下,提質增效逐漸成為旅遊業轉變發展的客觀要求。於是,加快轉變旅遊發展方式,提高旅遊經濟增長質量,成為貫徹落實科學旅遊觀的重要目標和策略舉措。

就旅遊業而言,旅遊業經歷持續的高速增長,同時也表現出發展還比較粗放、集約化程度不高的事實。當前學術界普遍觀點認為,這種高速增長源自於旅遊要素累積性的投入,而非效率增進的結果,這將會對旅遊經濟的可持續增長帶來不利影響。

那麼,在當前應對經濟新常態情境下,旅遊業如何實現從「量」的擴張轉變為「質」的提升,成為一個必須回答的重大理論問題和實踐問題。透過研究,我們發現旅遊業效率評價研究是解決這一問題的關鍵所在。

縱觀世界上的旅遊效率評價研究,儘管相關研究都基於靜態或動態視角開展,但呈現出截然不同的研究脈絡。深入剖析世界上的研究差異後,我們發現其核心原因在於投入和產出資料類型不同。與世界上其他研究使用微觀領域資料不同,受限於宏觀的旅遊統計資料,研究多集中於旅遊業層面的效率評價,研究內容多停留在評價結果的分析上,這直接導致落入「重評價、輕理論」的研究窠臼。此外,研究在評價方法適用性與規範性分析方面也存有不足之處。

有鑒於此,本書以省域旅遊業為效率評價研究對象,進而圍繞「理論溯源——概念釐清——方法改進——研究擴展——理論深化」的研究思路,從靜態和動態兩種視角進行拓展和深化研究,主要解決以下問題:

一、澄清中國既有旅遊效率評價研究存在的問題

第一,在比較分析參數法與非參數法兩種效率評價方法後,筆者認為非參數的 DEA 法更加適用於中國旅遊業效率評價研究。

　　第二，深入剖析旅遊效率評價方法使用過程中的關鍵環節，以改進效率評價方法的規範性。這些關鍵環節主要包括：投入和產出指標之合規性選取、投入和產出指標之適用性處理、投入和產出導向之規範性確立。

　　二、豐富和擴展了旅遊業效率評價研究內容

　　在靜態評價研究時，將長期遺漏的遊客滿意度指標納入，以中國省域2010～2014年五個橫斷面資料為評價對象進行了旅遊業效率評價研究，得到以下主要結論：

　　第一，遊客滿意度指標對旅遊業效率評價具有重要影響。考慮滿意度指標後，旅遊業生產發生了變動，進而影響各個省份技術效率、純技術效率以及規模效率的變動。

　　第二，現階段中國旅遊業靜態效率靜態格局特徵表現為：

　　①總體特徵顯示中國各省份技術效率的得分普遍較高，並且旅遊業技術效率均值呈現出東、中、西地區依次遞減的區域性特徵。

　　②結構特徵表明技術效率的區域差異特徵取決於規模效率。無論在中國尺度還是區域尺度下，規模效率間的差異都導致技術效率區域間的差異。

　　③運用探索性空間分析法分析旅遊業技術效率的空間相關性後發現，2010～2014年間中國旅遊業技術效率整體上基本呈現空間負相關，但在統計意義上並不顯著（只有2014年份的指標是顯著的）。這在一定程度上意味中國旅遊業技術效率並未出現同方向的聚集現象。從區域空間自相關分析結果看，中國旅遊業技術效率的空間聚集效應並不顯著，空間聚集分佈格局呈波動態勢，並表現出「先增後降」的特徵。

　　第三，本研究構建了以「效率評價——無效率原因分析——影響因素識別」為演進的靜態評價框架。鬆弛變量分析結果顯示，投入冗餘和產出不足是中國旅遊業無效率的原因。經由效率影響因素識別方法的適用性分析，Tobit迴歸分析法適用於旅遊業效率影響因素分析。實證分析結果顯示：出遊能力、目的地選擇偏好、星級飯店數量和旅行社數量都具有正向顯著影響；

旅遊業固定資產則起了抑制作用；旅遊資源稟賦的影響並不顯著，影響方向也與預期假設相反。

在動態評價研究時，利用 Malmquist 生產力指數法測算 2000 ～ 2014 年中國旅遊業全要素生產力增長變動特徵及空間格局，並進一步從內部結構性因素以及外部影響機理兩個層面，揭示旅遊業全要素生產力增長的原因。主要結論如下：

其一，2000 ～ 2014 年中國旅遊業全要素生產力的變動特徵表現為：

①總體特徵：中國旅遊業全要素生產力處於增長態勢（年均增長 19.5%），表明全要素生產力推動旅遊經濟增長。

②區域性特徵：西部地區旅遊業全要素生產力增長相對最快，中部地區次之，東部地區最慢。

③省域特徵：省域旅遊業全要素生產力基本上都處於增長狀態。其結構分解特徵顯示，技術進步仍是當前省域旅遊業全要素生產力增長的重要泉源。其中，旅遊業全要素生產力指數平均增長了 16.2%，其中技術進步平均增長了 15.6%、技術效率平均僅增長了 0.5%。

其二，2000 ～ 2014 年中國旅遊業全要素生產力變動的空間格局表現為：

①中國旅遊業全要素生產力增長總體上呈現空間正相關和負相關交替，但在統計意義上並不顯著（只有 2003、2004、2008、2011 年的指標是顯著的）。這意味著，中國旅遊業全要素生產力增長並未出現同方向的聚集現象，全域空間自相關態勢仍處於低水準。

②從區域空間自相關分析結果看，中國旅遊業全要素生產力增長的空間聚集分佈格局呈振盪態勢，表現出「先增後降」的特徵。

其三，從內部結構性因素分析，技術進步變化和技術效率變化共同引致旅遊業全要素生產力增長。旅遊業全要素生產力年均增長 19.5%，其中技術進步年均增長 19.1%，技術效率年均增長 1.2%。因此，技術進步變化是旅遊業全要素增長的主要原因。

其四，以「理論溯源──原理分析──實證檢驗」為研究思路探析旅遊業全要素生產力的影響原理。實證結果顯示：核心解釋變量中，旅遊產業聚集和旅遊專業化水準都能顯著促進旅遊業全要素生產力增長，基礎設施卻造成了抑製作用。在經濟環境的控制變量中，區域經濟發展水準和貿易開放度都正向促進旅遊業全要素生產力增長，都市化水準的影響並不穩健。

三、深化旅遊業效率評價研究的理論內涵

本書以全要素生產力與經濟增長之間關係為主線，旨在從理論上探究旅遊業全要素生產力的增長效應，以深化旅遊業效率評價研究理論內涵。其增長效應體現以下三個方面：

第一，旅遊經濟增長方式以及旅遊經濟增長質量的理論內涵與研判。就經濟增長方式而言，旅遊業全要素生產力增長對旅遊經濟增長的貢獻程度是判定旅遊經濟增長方式的理論依據。經過測算，2000 ～ 2014 年間中國全要素生產力增長對旅遊經濟增長貢獻程度為 47.27%。據此判定，現階段旅遊經濟增長方式仍屬於要素驅動型。就旅遊經濟增長質量而言，狹義的旅遊經濟增長質量可以理解為旅遊業全要素生產力。旅遊業全要素生產力對旅遊經濟增長貢獻程度越大，表明旅遊經濟增長質量越高。

第二，旅遊業全要素生產力增長的收斂是區域旅遊經濟增長差異縮小的前提條件。借鑑經濟增長收斂理論檢驗方法的思想，本研究分別檢驗 2000 ～ 2014 年中國及三大區域的旅遊全要素生產力增長收斂特徵。收斂實證檢驗結果進一步確認中國以及三大區域都存在顯著的 σ 收斂以及絕對收斂特徵。

第三，旅遊業全要素生產力增長促進旅遊經濟差異收斂機制。基於經濟增長收斂理論，利用條件收斂檢驗的面板資料模型進行實證檢驗，實證檢驗在中國和東部樣本中證實收斂機制的存在性。這表明旅遊業全要素生產力的增長能有效縮小區域旅遊經濟差異，可促進區域旅遊協調發展。

本書從靜態評價和動態評價兩種角度對中國省域旅遊業效率進行評價研究，並對既有研究進行了擴展和深化。最為重要的是，本書初次探索了旅遊業全要素生產力的增長效率，不同於當前旅遊效率研究重評價而輕理論探索，

對於認知旅遊業效率與旅遊經濟增長關係具有一定貢獻。同時，本書的研究結論也為省級觀光景點改進和提升旅遊業效率、加快轉變旅遊發展方式、促進旅遊業提質增效、實現旅遊轉型升級等方面也提供有益的管理啟示。

<div align="right">駱澤順</div>

第一篇 問題提出與文獻述評

▌第一章 導論

第一節 研究背景與問題提出

一、研究背景

（一）實踐背景

1‧以規模和速度為衡量標準的傳統旅遊績效觀已不合時宜

伴隨觀光景點之間日益激烈的競爭，旅遊業發展反映景點旅遊競爭力水準。長久以來，旅遊總收入（包括中國旅遊收入和旅遊外匯收入）、遊客人次及其增長速度等統計指標一直是各級觀光景點倚重的傳統旅遊績效評價指標。這容易導致觀光景點偏重追求旅遊發展規模和增長速度，也在客觀上促成了「以規模論英雄」的旅遊績效觀。

事實上，1978 年來旅遊業快速發展，規模持續擴大，年均增長速度也高於國民經濟增長。2017 年中國中國旅遊收入 45661 億元，增長 15.9%；國際旅遊收入 1234 億美元，增長 2.9%。全年中國遊客 50 億人次，比上年增長 12.8%；入境遊客 13948 萬人次，增長 0.8%。其中，外國人 2917 萬人次，增長 3.6%；香港、澳門和臺灣 11032 萬人次，與上年持平。在入境遊客中，過夜遊客 6074 萬人次，增長 2.5%。中國居民出境 14273 萬人次，增長 5.6%。其中因私出境 13582 萬人次，增長 5.7%；赴港澳臺出境 8698 萬人次，增長 3.6%。

旅遊業發展的成果表明中國旅遊產業規模之大、發展速度之快。近年來，靠建立更科學的旅遊統計指標體系來轉變「以規模論英雄」的旅遊績效觀，也早在 2011 年列入中國旅遊統計工作的重要議題。2014 年新制定的《中國旅遊接待統計指標體系方案》經過三年的試點工作後也得以向中國推廣實施。在 2014 年的中國旅遊統計工作會議上，中國國家旅遊局副局長杜一力強調

各地要透過實施《中國旅遊接待統計指標體系方案》，改革和完善地方中國旅遊統計工作，形成旅遊業科學評價體系，扭轉「以規模論英雄」的片面政績觀，加快推動旅遊業轉型升級、從規模增長發展模式向質量效益型發展模式轉變。

　　誠然，修正旅遊統計指標是轉變傳統數量型旅遊績效觀的重要方式之一。徹底轉變「以規模論英雄」的旅遊績效觀，本質上還需要樹立以「效率提升」為主要目標的旅遊績效觀。這是因為傳統數量型旅遊績效觀與更加強調質量和效益的集約型發展方式相悖。因此，旅遊績效評價目標應該轉向於透過提高旅遊投入要素的利用效率、管理水準，使得在既有旅遊要素投入水準下提升旅遊產出的能力。

2・轉型升級背景下要求旅遊業需要提質增效

　　伴隨中國旅遊業的高速發展，旅遊業在發展過程中積累了深層次矛盾和問題，這些矛盾和問題日益成為制約旅遊業發展的關鍵。特別是現階段中國旅遊產業素質不高，旅遊發展效率低下。早在 2008 年中國旅遊工作會議中，中國國家旅遊局局長邵琪偉就提出要促進旅遊產業轉型升級，並進一步確立旅遊轉型升級的內涵：就是要轉變旅遊產業的發展方式、發展模式、發展形態，實現中國旅遊產業由粗放型向集約型發展轉變，由注重規模擴張向擴大規模和提升效益並重轉變，由注重經濟功能向發揮綜合功能轉變。就是要提升旅遊產業素質，提升旅遊發展質量和效益，提升旅遊市場競爭力。

3・科學發展迫切需要加快轉變旅遊發展方式

　　旅遊業轉變發展方式的問題由來已久，早在十幾年前中國國家旅遊局就提出旅遊行業要實現「兩個轉變」，即經濟體制的轉變、發展方式的轉變。但至今尚未取得明顯成效，尤其是增長方式的轉變更為滯後（王志發，2007）。2007 年，中國國家旅遊局為貫徹《國務院關於加快發展服務業的若干意見》，針對性地提出《關於進一步促進旅遊業發展的意見》。在該《意見》中明確指出當前中國旅遊業面臨優化產業結構、轉變增長方式、提升發展質量和水準的艱巨任務，迫切需要由粗放型經營向集約化經營轉變，由數量擴張向素質提升轉變，由滿足人們旅遊的基本需求向提供高質量的旅遊服務轉

變；中國旅遊業發展既要保持較快的增長速度，又要在素質提升上著力下工夫，關鍵是要進一步轉變增長方式，提升發展質量。2009 年中國國務院 41號文《關於加快中國旅遊業發展的若干意見》中也明確指出旅遊業要轉變發展方式，提升發展質量，並確立旅遊業走內涵式發展道路，實現速度、結構、質量、效益相統一的發展方向。2014 年，中國國務院 31 號文《國務院關於促進旅遊業改革發展的若干意見》中首次提出「科學旅遊觀」這一新的概念，並明確指出將加快轉變旅遊發展方式作為樹立科學旅遊觀的重要內涵之一。

基於以上政策背景分析可知，儘管轉變旅遊發展方式的要求在國家層面上已被屢次提及，但旅遊業發展實踐成效依然不盡如人意。在科學旅遊觀這一新的策略背景下，加快轉變旅遊發展方式在現階段又被賦予了新的內涵。旅遊業如何實現從「量」的擴張轉變到「質」的提升，在今後的發展實踐當中依然是亟待解決的難題之一。

4‧經濟新常態背景下旅遊業發展面臨新的問題與挑戰

旅遊業各界不僅關注旅遊業應該如何應對經濟新常態，而且及時注意到旅遊業自身的新常態問題。那麼，無論是旅遊業如何應對還是自身的新常態問題，都是旅遊業面臨的新的問題與挑戰。如何應對經濟新常態，不僅是旅遊業發展的現實問題，還是亟待解決的理論問題。

經濟發展進入新常態，正從高速增長轉向中高速增長，經濟發展方式正從規模速度型粗放增長轉向質量效率型集約增長，經濟結構正從增量擴能為主轉向調整存量、做優增量並存的深度調整，經濟發展動力正從傳統增長點轉向新的增長點。

從上述經濟新常態內涵闡釋中可知，轉變經濟發展方式和提高經濟增長質量是新常態重要表現形式。結合當前旅遊業發展實踐，轉變旅遊發展方式、提質增效在新常態背景下被賦予了新的理論內涵。由此，提升旅遊效率勢必成為在新常態背景下旅遊業發展實踐中的必然要求。

（二）理論背景

1．現有旅遊效率評價研究理論基礎薄弱並且規範性有待優化

第一，旅遊效率評價方法選取的理論基礎亟待闡明。世界旅遊效率評價研究時主要選用非參數法的 DEA 以及參數法的 SFA。而研究者在具體選用效率評價方法時往往採取「重此抑彼」的方式。至於旅遊效率評價究竟應該使用何種方法更為合理，相關研究並未做出深入且令人信服的闡釋。換言之，旅遊效率評價方法選取的理論適用性需要闡明。

第二，旅遊效率評價過程尚需提升科學性。眾所周知，旅遊效率評價是以「資料驅動」為導向，評價結果的合理性以及準確性直接取決於評價過程中若干關鍵環節的規範程度，更關乎效率評價結果的實踐應用價值。若不其然，很容易觸犯實證研究中「Garbage in，garbage out」的問題。加之效率評價軟體給研究工作提供了極大的便利性，可能會使這一問題更加凸顯。

2．旅遊效率靜態評價研究內容缺乏拓展

旅遊效率研究最初是基於績效評估的角度比較分析各個評價單位的相對效率。事實上，效率評價只是手段，效率評價的目標不僅僅在於評價，而是在評價結果的基礎上，識別出效率影響因素，進而提出效率改進優化方式，達到效率提升目的。

世界上的旅遊效率評價研究內容已從早期僅關注相對效率的比較分析逐漸深化：一方面體現在使用擴展的評價模型進行優化研究；另一方面體現在效率影響因素的識別以及效率優化提升路徑的分析。並且，效率影響的識別方法也歷經發展，包括非參數檢驗法（兩獨立樣本的 Mann-Whitney U 檢驗和多個獨立樣本的 Kruskal-Walli 檢驗）、Tobit 迴歸分析法以及帶有 Bootstrap 的 Truncated 模型迴歸法。中國開展旅遊效率靜態評價的研究不可謂不多，但研究內容多侷限於對效率評價結果的比較分析上。客觀地說，多數研究內容缺乏深度，研究進展並未發生實質性推進。

3・旅遊效率動態研究偏重評價而輕視理論探究

當前旅遊效率動態研究僅侷限於利用非參數的 Malmquist 指數法，測算旅遊全要素生產力變動及其結構特徵，至於學術界更為關注的全要素生產力增長原因並未得以揭示，遑論全要素生產力增長的理論價值研究。事實上，總體經濟學領域的研究經驗表明：全要素生產力的研究價值體現在，從全要素生產力與經濟增長的關係出發，探究全要素生產力增長的原因、提高全要素生產力的理論價值。在此理論背景下，就旅遊研究而言，從旅遊業全要素生產力增長測算與評價研究，轉向探究旅遊業全要素生產力的增長效應研究，能夠極大地深化旅遊業效率動態評價研究，並提升旅遊效率評價研究的理論意義和價值。

二、研究問題的提出

基於上述旅遊效率研究背景的分析，本書擬解決兩個層面上的問題。概括而言，即「糾偏與改進」以及「拓展與深化」。

（一）如何對既有旅遊效率研究存在的問題進行糾偏與改進

闡明長期被忽視的理論基礎問題，規範當前旅遊效率評價研究，力圖提升旅遊效率評價研究的合理性與科學性。這些問題涉及效率概念體系及理論的溯源、評價方法選擇的理論基礎、評價方法使用時的關鍵環節、評價結果的比較分析、旅遊業效率影響因素識別方法的適用性分析等。

（二）如何對既有旅遊效率評價研究進行拓展與深化

為了不落入目前旅遊效率研究「重評價、輕理論」的窠臼，在擴展旅遊效率研究內容的基礎上，極力提升旅遊效率研究的理論內涵。鑒於世界旅遊效率研究都從靜態評價和動態評價兩個視角展開，拓展與深化旅遊效率評價研究也應著眼於此。在靜態評價研究時，應著力豐富靜態評價研究內容，轉變既有的研究思路以拓展未來研究框架，並著力實現效率的提升優化；在動態評價研究時，在分析旅遊業全要素生產力變動特徵的基礎上，結合全要素生產力理論，以全要素生產力與經濟增長的關係為主線，探究旅遊業全要素生產力的增長效應，以深化旅遊業全要素生產力增長的理論意義。

第二節 研究目標與技術路線

一、研究目標

針對上述兩個層面的研究問題，本書以省域目的地的旅遊業為效率評價研究對象，具體提出了以下五個細分的研究目標。

（一）釐清旅遊效率有關概念內涵

在世界上的旅遊效率評價研究中，曾經出現過「經濟效率」、「經營效率」、「成本效率」、「技術效率」、「純技術效率」、「規模效率」、「配置效率」、「生產力」、「全要素生產力」等一系列的相關概念。其中有些概念的內涵實質是一致的，有些概念稱謂存在不規範的問題，並不是嚴格意義上的學術稱謂，需要在旅遊研究範疇對這些相關概念進行釐清、辨析，以釐清相關概念的內涵。

（二）追溯旅遊效率理論淵源

當前旅遊效率研究主要集中於評價研究，忽略了對效率理論的關注。特別是相關效率評價軟體的應用與普及，給旅遊效率評價研究帶來方便，但客觀上導致對理論基礎的輕視。由此可能產生的問題是：相關旅遊效率評價研究存在「無本之木」之虞。因此，在開展評價研究之前，理應對效率評價方法的理論基礎進行追溯。

（三）提高旅遊效率評價的科學性

旅遊效率評價結果是旅遊績效比較分析的依據，也是下一步效率改進或提升研究的必要基礎。因此，科學、合理的評價結果成為旅遊效率研究的關鍵。基於此，要科學化旅遊效率評價研究，可從效率評價過程中的關鍵環節入手：諸如旅遊業效率評價方法選擇的理論依據、投入和產出指標選取的標準與合規性、效率評價時投入和產出導向的選擇、資料類型的適用性等環節。

（四）擴展旅遊業效率評價的研究內容

鑒於當前旅遊業效率研究偏重評價的研究現狀，旅遊業效率評價研究內容急待豐富。可以從靜態評價和動態評價兩方面開展研究：

首先，靜態評價方面：在中國既有旅遊業效率靜態評價研究分析評價系統內各個評價單位相對效率及其結構特徵的基礎上，對旅遊業效率靜態評價研究內容進行拓展，進一步識別出效率的影響因素，並以此為據分析無效率原因以及提出效率改進或優化提升的措施。

其次，動態評價方面：在測算和評價旅遊業全要素生產力變動及其分解特徵的基礎上，進一步從內部結構性因素以及外部影響因素兩個視角，揭示旅遊業全要素生產力增長的原因。

（五）深化旅遊業效率評價的理論內涵

旅遊業效率評價研究理論內涵的深化主要體現在要如何提高效率上，特別體現在對旅遊業全要素生產力增長意義的回答上。原因在於：就經濟增長理論而言，全要素生產力增長與要素投入累積是經濟增長的主要泉源。因此，在要素投入不可持續的前提下，提高全要素生產力便成為推動經濟可持續增長的關鍵因素。正是在這個意義上，旅遊業全要素生產力的研究才被賦予了理論意義與價值。

由此可見，當前旅遊業效率動態評價研究仍停留在分析旅遊業全要素生產力增長及其分解特徵上，尚未觸及探尋旅遊業全要素生產力增長的價值所在。基於此，本書將在旅遊業全要素生產力變動測算的基礎上，以旅遊業全要素生產力與旅遊經濟增長之間關係為主線，深入探究旅遊業全要素生產力的增長效應。

二、技術路線

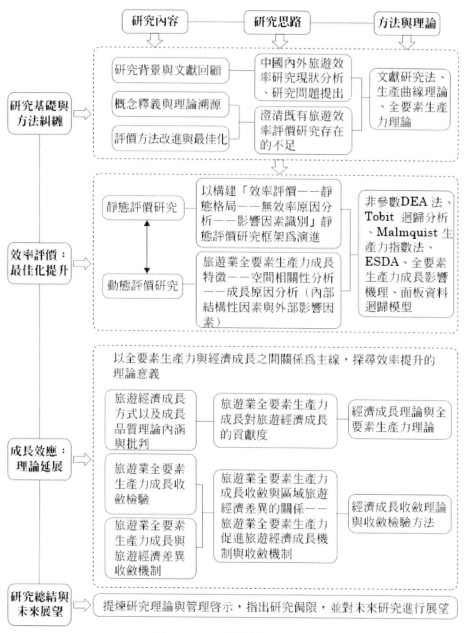

圖1.1 研究技術路線圖

第三節 研究意義與研究方法

一、研究意義

（一）理論意義

1．澄清既有旅遊效率評價研究中存在的問題

經由對世界上的旅遊效率評價研究文獻的比較分析，本書明確指出既有研究中存在的問題，並揭示導致問題的深層次原因，改進旅遊效率評價研究。

在評價方法適用性上，囿於中國行業層面的旅遊統計資料，指出中國研究適宜開展宏觀層面的旅遊業效率評價研究。在評價方法的規範性上，深入剖析中國在研究方法規範上存在的諸多問題。重點澄清效率評價方法選擇的理論基礎、評價指標選取的合規性、資料類型的適用性及資料的規範性處理等評價方法使用時的關鍵環節。在評價結果分析的科學性上，現有研究中習慣於對不同時點的靜態效率進行時序變動特徵分析是不恰當的，缺乏嚴謹的理論基礎。不同時點的靜態效率參照的是不同技術條件下的生產曲線，效率變動分析應該轉向全要素生產力變動分析。

2．擴展並深化了旅遊業效率評價研究

鑒於中國旅遊業效率評價研究內容有重複之嫌，研究進展並未有實質推進，導致偏重評價分析而輕視理論探索的既成事實，本書從靜態和動態兩個視角對旅遊業效率評價研究進行發展深化。

首先，豐富和擴展旅遊業效率評價的研究內容與研究框架。在靜態評價方面，構建以「效率評價──無效率原因分析──影響因素識別」為演進順序的旅遊業靜態評價的研究框架；在動態評價方面，揭示旅遊業全要素生產力增長的內部結構性因素和外部影響因素產生的原因。

其次，提升並深化旅遊業效率評價的理論內涵和研究深度。本書主要從動態評價視角，剖析旅遊業全要素生產力增長的理論意義。並以全要素生產力與經濟增長關係為主線，深入探析旅遊業全要素生產力的增長效應，豐富旅遊業動態評價研究的理論內涵。

（二）實踐意義

1‧以旅遊效率進行績效評價有助於轉變傳統旅遊業發展績效觀

以往區域旅遊業發展偏重於旅遊經濟規模、發展速度、遊客人次等傳統數量型的績效評價指標，尤其是所謂「爭先進位」的旅遊業發展目標，導致「以規模論英雄」的旅遊業發展績效觀。現階段，旅遊業發展進入深度調整時期，強調規模和速度的發展觀應該轉向於注重效率、質量的新型績效觀。因此，本書以旅遊業為效率評價研究對象，從靜態視角比較分析各個省域的相對效率，以此為基礎分析投入要素的冗餘以及產出不足，揭示各個省域旅遊業無效率原因，並定量識別效率的影響因素。本書對旅遊業效率的評價研究有助於轉變傳統的旅遊發展績效觀，未來旅遊業發展應該更加注重提高旅遊投入要素的利用效率。

2‧深入探究旅遊業效率能夠有效指導旅遊發展實踐

從宏觀角度探討旅遊業效率，特別關注旅遊業全要素生產力增長效應，能夠深化對旅遊經濟演化規律的認知。在旅遊經濟增長理論中，旅遊要素投入累積和旅遊業全要素生產力增長是旅遊經濟增長的主要泉源。旅遊業全要素生產力增長對旅遊經濟增長的貢獻度是研判旅遊經濟增長方式、旅遊業增長質量的重要依據。並且，旅遊業全要素生產力增長收斂是區域旅遊經濟差異縮小的前提條件。同時，旅遊業全要素生產力增長在促進旅遊經濟增長過程中存在增長機制和收斂機制。因此，在旅遊業發展實踐中，深入探究旅遊業全要素生產力的增長效應，對於加快轉變旅遊發展方式、促進旅遊業提質增效、實現旅遊轉型升級、實現旅遊經濟協調發展都具有重要實踐指導意義。

二、研究方法

（一）文獻分析法

透過對外文資料庫 Science Direct、JSTOR、SAGE、Taylor & Francis Journals、Ingentaconnect、Emerald 以及中國學術知網資料庫（CNKI）綜合檢索後，對世界旅遊效率的研究歷程、研究脈絡進行總結，並梳理世界

旅遊效率研究文獻。在文獻歸納分析的過程中，比較世界旅遊效率研究在研究方法、研究內容、研究進展等方面的差異，提供本書研究問題的基礎。

（二）非參數效率評價方法

　　旅遊效率評價研究是以「資料驅動」為導向，評價方法是旅遊效率評價研究的前提基礎。在總結中國旅遊效率評價方法和模型的基礎上，透過對效率評價方法理論基礎的闡析，最終選取以非參數的 DEA 法進行旅遊業效率評價研究。再根據中國旅遊統計資料類型以及旅遊業的特殊性，進一步以傳統的 BCC 模型和 CCR 模型進行靜態評價以及以 DEA-Malmquist 生產力指數法進行動態評價。

（三）多種計量統計方法

　　在旅遊業效率影響因素識別時，透過對非參數檢驗法（兩獨立樣本的 Mann-Whitney U 檢驗和多個獨立樣本的 Kruskal-Walli 檢驗）、Tobit 迴歸分析法以及帶有 Bootstrap 的 Truncated 模型等效率影響因素方法，進行適用性分析後，得出 Tobit 迴歸分析法適用於旅遊業效率影響因素識別。

　　在旅遊業全要素生產力增長影響原理實證分析中，使用綜合面板資料的混合效應（Pooled-effects）、固定效應（Fixed-effects）、隨機效應（Random-effects）以及動態面板資料模型的系統廣義矩猜想（system-GMM）等方法。

　　在旅遊業全要素生產力增長以及旅遊經濟增長收斂檢驗中，分別使用了絕對 β 收斂和條件 β 收斂時間序列資料和面板資料檢驗模型。

（四）理論分析與實證研究相結合的方法

　　本書對旅遊業效率研究進行理論拓展時，都遵循了理論分析與實證檢驗相結合的研究範式，諸如在對旅遊業效率靜態評價研究框架進行拓展時，首先分析旅遊業效率影響因素的作用原理後，結合 Tobit 迴歸模型進行實證檢驗；對旅遊業全要素生產力理論進行擴展時，對旅遊業全要素生產力影響原理進行理論分析後，再收集資料利用相應的面板資料模型進行實證檢驗；研究旅遊業全要素生產力的增長效應時，闡析旅遊業全要素生產力增長的收斂

理論以及旅遊經濟收斂理論後，再分別進行收斂理論的實證檢驗，用以佐證相應的理論分析。

第四節 本書結構與研究內容

本書共有十章內容，在結構上可分為五個篇章，各篇具體內容安排如下：

第一篇 問題提出與文獻述評

本篇研究在分析研究背景基礎上，提出本書的研究問題。在聚焦於研究問題後，透過系統收集世界上的旅遊效率評價研究文獻，經過文獻梳理與述評揭示出當前世界旅遊效率研究現狀。

第一章　導論　在分析旅遊業效率評價研究的實踐與理論背景基礎上，提出本書所要解決的兩大層面研究問題——「糾偏與改進」與「擴展與深化」。具體而言，即如何對旅遊效率研究存在的問題進行糾偏與改進、如何拓展與深化旅遊效率評價研究。針對上述兩個層面的研究問題，本書以旅遊業為效率評價研究對象，具體提出以下五個細分的研究目標：釐清旅遊效率有關概念內涵、追溯旅遊效率理論淵源、提高旅遊效率評價研究科學性、擴展旅遊業效率評價的研究內容與研究框架、深化旅遊業效率評價研究的理論內涵。

第二章　文獻回顧與述評　首先，透過對旅遊效率評價研究歷程以及世界旅遊效率研究脈絡梳理，系統勾勒出中國旅遊效率評價的歷史演進。其次，根據旅遊效率的研究領域並結合評價方法和評價模型，分別對世界上的旅遊效率評價研究成果進行深入細緻的梳理。最後，透過對世界上的旅遊效率評價研究進行比較，探尋世界上的旅遊效率評價研究差異形成的原因，並以此為據揭示既有研究存在的不足，並指出未來旅遊效率評價研究需要關注的方向。

第二篇 研究界定與方法改進

本篇研究主要解決兩大研究問題：闡析旅遊業效率研究的理論基礎，並透過釐清相關概念定義，確定旅遊業效率的研究內涵；對當前旅遊效率評價

研究過程中存在的不規範問題進行糾偏和優化，旨在改進效率評價方法，以提升效率評價結果的合理性與科學性。

第三章　旅遊業效率評價的理論基礎與內涵界定　首先，梳理旅遊業效率評價研究的理論基礎。其中，生產曲線理論是效率評價研究的理論基石。無論是效率評價研究使用的非參數法抑或參數法，兩者都是基於生產曲線構建發展而來。全要素生產力理論圍繞全要素生產力的內涵認知而發展。全要素生產力和要素投入累積是經濟增長的重要泉源，且全要素生產力還是判定經濟增長方式和經濟增長質量的重要依據。因此，以全要素生產力與經濟增長關係為主線，探索全要素生產力的增長效應具有重要的理論意義和實踐價值。這也是本書對旅遊業效率進行深化研究的理論基礎。其次，釐清與界定旅遊業效率研究。從效率的概念入手，基於靜態評價和動態評價兩個視角，具體梳理技術效率與全要素生產力的概念體系。並在概念釋義的基礎上，進一步詮釋旅遊業效率評價研究的內涵。

第四章　評價方法適用性與規範性分析　鑒於當前旅遊效率評價方法使用過程中尚存在不規範的問題，直接影響效率評價結果的合理性與科學性。為此，本章研究內容為：首先，梳理評價方法選擇的理論基礎，分析評價方法選擇的適用性。透過比較分析非參數法和參數法的各自特點，進一步從理論層面上分析參數法和非參數法的適用性，以期確定旅遊業效率評價研究應選擇何種評價方法。其次，對中國旅遊效率研究在評價方法使用中存在的問題進行糾偏，並對效率評價方法使用中一些關鍵環節進行規範性分析。這些關鍵環節具體表現為：投入和產出指標選取的合規性、投入和產出指標的適用性處理、投入和產出導向的確立。

透過對效率評價方法使用中存在的這些問題進行澄清與糾偏，能夠為本書後續的效率評價研究提供方法指導和基礎保證，有助於達到改進和優化旅遊業效率評價研究的目的。

第三篇 效率評價：優化提升

本篇研究旨在既有旅遊業效率評價研究的基礎上，力圖改進現有評價方法以及擴展研究內容框架。相應地，從旅遊業效率的靜態評價和動態評價兩個視角分別開展。

第五章　旅遊業效率靜態格局與優化提升　本章分別改進和擴展評價方法和研究內容：在評價方法的改進方面，將長期被遺漏的旅遊產出指標——遊客滿意度納入評價體系，並指出當前中國研究中分析多個時點靜態效率存在的問題；在研究內容擴展方面，在效率評價基礎上，構建以「效率評價——無效率原因分析——影響因素識別」為演進的靜態評價研究框架，擴展和豐富當前旅遊業靜態評價研究內容。

第六章　旅遊業效率動態格局與影響原理　首先，本章在計算各個省份效率均值時，以加權平均方式取代簡單平均方式，旨在更為真實、客觀地分析旅遊業全要素生產力變動特徵。其次，以旅遊業全要素生產力增長指數為分析對象，運用探索性空間分析方法，分析中國旅遊業全要素生產力增長的空間態勢及特徵。更重要的是，在解析旅遊業全要素生產力變動特徵後，以「理論溯源——原理分析——實證檢驗」為研究思路，首次探析旅遊業全要素生產力增長的影響原理。

從本質上而言，本章研究既從內部結構上剖析旅遊業全要素生產力增長的原因，又從外部因素分析旅遊業全要素生產力增長的影響因素。這是為了探究和揭示旅遊業全要素生產力增長的泉源，旨在提高旅遊業全要素生產力。

第四篇 增長效應：理論延展

為了不落當前旅遊效率評價研究「重評價、輕理論」的窠臼，本篇研究以全要素生產力與經濟增長之間關係為主線，旨在從理論上探究旅遊業全要素生產力的增長效應，以期深化旅遊業效率評價研究理論內涵。

第七章　旅遊經濟增長方式及增長質量研判　旅遊業全要素生產力增長對經濟增長貢獻程度的高低，直接關係到旅遊經濟增長方式以及旅遊經濟增長質量優劣的理論內涵及研判。

　　首先，在回顧經濟增長方式的理論內涵及其判定方法的基礎上，進一步界定旅遊經濟增長方式的理論內涵，並利用第六章測算的結果回答：當前中國旅遊經濟增長究竟是依靠要素驅動還是全要素生產力驅動？並從理論上辨析旅遊經濟增長方式的「粗放」與「集約」之爭。其次，參照經濟增長質量的理論內涵和評判方法，從狹義和廣義兩個視角分析經濟增長質量的理論內涵及其判定方式。

　　第八章　旅遊業全要素生產力增長收斂檢驗　旅遊業全要素生產力增長的收斂是區域旅遊差異縮小的前提條件，有必要對當前中國旅遊業全要素生產力增長收斂特徵進行檢驗。

　　首先，利用變異係數、基尼係數等方法刻畫中國旅遊業全要素生產力增長的總體差異特徵以及區域差異特徵；分析中國旅遊業全要素生產力增長差異特徵後，需要借鑑經濟增長收斂理論，進一步考察中國旅遊業全要素生產力增長差異的演化趨勢，利用收斂檢驗方法檢驗中國旅遊業全要素生產力的收斂存在性及其特徵。

　　第九章　旅遊業全要素生產力增長對旅遊經濟差異收斂機制　本章實證檢驗的主要目的就是驗證旅遊業全要素生產力增長對區域旅遊經濟差異能否發揮作用。

　　首先，利用經濟地理學中傳統的指標刻畫中國旅遊經濟區域差異的特徵，明晰區域旅遊經濟差異來源及其構成；其次，引入經濟增長收斂理論，重點介紹條件收斂和 β 收斂假說的理論及其實證檢驗模型；再次，將旅遊業全要素生產力增長作為一項重要的條件收斂因素引入條件收斂檢驗模型，實證驗證旅遊業全要素生產力增長對旅遊經濟差異的作用機制。

第五篇 研究總結與未來展望

　　第十章　研究結論　首先，對本書主要研究成果進行總結，提煉出三個層面的研究結論；其次，針對本書得出的研究結論，提出提升旅遊業效率的相關管理啟示；最後，客觀指出本書的研究侷限，並在此基礎上展望對來研究。

第二章 文獻回顧與述評

第一節 旅遊效率評價研究的歷史演進

一、旅遊效率評價研究歷程

追溯旅遊效率研究時，早期研究文獻中與之直接相關的研究領域為旅遊績效評估（performance evaluation），效率評價是旅遊績效評估的重要方式之一。因此，在梳理旅遊效率研究歷程時，首先應該回顧早期旅遊領域績效評估方法。

首先，需要簡要分析效率評價與績效評估的關係。績效評估對企業實現有效管理至關重要，它是企業經營決策的重要參考，也是改善企業管理的基礎。在研究企業績效評估時，效率是經常被提及的重要概念。當經營環境不佳時，企業會致力改善經營效率以提高盈利水準；當經營環境良好時，卓有成效的企業仍會繼續聚焦於經營效率以維持其競爭優勢（Wang et al.，2006）。

基於此，眾多研究者開始關注旅遊領域的效率和績效評估（Baker，Riley，1994）。以飯店業為例，早期研究者普遍使用平均出租率（average occupancy rates）以及平均房價（average room/rates）作為績效評估指標；還包括一些常用的收入指標，諸如成本（薪資）收入比、利潤率、淨利潤等（Baker，Riley，1994）。總體而言，早期效率評價方法主要用於飯店業的績效評估，研究者多使用基於財務資料的比率分析（ratio analysis）或構建綜合指標（aggregated index）進行績效評估。下文將以時間為主線，以評價方法為主題，具體分析旅遊效率的研究歷程。

（一）1990 年代早期：基於財務資料的指標或比率分析

早在 1970 年代，科特曼（Coltman，1978）以及費伊等（Fay et al.，1971）使用成本——總量——利潤（cost-volume-profit，CVP）分析技術評估飯店經營績效。CVP 能夠解釋公司如何將總量轉化為利潤，該技術的優點在於它既能分析單個公司的績效，又能比較區域水準下不同類型

公司的績效（轉引自 Anderson et al.，2000）。範多倫和古斯克（Van Doren，Gustke，1982）利用接待業銷售收入指標來衡量行業績效，如用總收入和單位收入等指標。此類指標只能夠從整體評估飯店績效，無法評估單個飯店。吉姆斯（Kimes，1989）引入易損資產收益管理（perishable asset revenue management，PARM）的概念評估飯店業績效。PARM 的基本理念是制定合理的房價以選擇合適的顧客，目的在於獲取最大可能的收入，有助於確定客房日均價與出租率之間的最佳平衡。瓦賽納和史塔佛（Wassenaar，Stafford，1991）提出使用接待指數（lodging index）分析飯店或汽車旅館業的績效。該指數是指，在給定時段內每間客房實現的平均收入。當平均出租率和房價資料不可獲取時，該指標能夠發揮作用。該指標的優勢體現在，它將平均出租率和房價組合成單個指標，降低多個指標評估時存在的潛在不確定性。布瑟頓和穆尼（Brotherton，Mooney，1992）、多納吉等（Donaghy etal.，1995）使用收益管理（yield management）來分析飯店管理效率。收益管理關注管理者關心的利潤，而非銷售收入。維杰辛哈（Wijeysinghe，1993）建議使用飯店效率的總體指標（generalindicator），該指標可以檢驗租率的盈虧點，能形成一個效率管理的綜合性系統，用於分析和識別管理無效率的來源。霍（Huo，1994）應用投資回報率（return on investment，ROI）和單位收入增長率來測量飯店的財務績效。

（二）1990 年代中後期至今：基於邊界分析法

比率分析或綜合指數分析在評估績效時具有侷限性，它們不能對績效做出全面、真實的評估，只能反映某一方面的績效狀況，如收入、利潤等。就比率分析而言，其實質是比較兩個變量（投入和產出）之間關係，但無法良好的處理現實經營中「多投入、多產出」的狀況。如果使用比率分析來處理「多投入、多產出」，就會得到一堆混雜的比率。導致的結果可能是：最好情況是分析結果反映不出真實效率，最差的就是各個比率結果相互矛盾而無法進行效率比較。為了避免不同比率相互干擾，應該將這些比率整合成一個綜合的指數。而構建綜合指數需要確定各個比率的權重（反映要素間的相對重要程度），如何確定權重又導致新的難題出現（Banker et al.，1991）。

由此可見，如何處理「多投入、多產出」資料是早期旅遊效率研究的難點和突破的方向。隨後，旅遊效率研究中出現了兩種透過構造有效前沿面來測算效率的方法——基於非參數法的資料包絡分析（DEA）和基於參數法的隨機邊界分析（SFA），兩種方法的本質區別在於構造效率前緣方式（Effecient Frontier）的不同。DEA 法不事先假定邊界生產函數的具體形式，SFA 法需事先假定生產函數具體形式，再利用樣本資料透過迴歸擬合邊界函數。縱觀旅遊效率研究歷程，當前階段世界上的研究主要基於這兩種效率評價方法而展開。

二、旅遊效率評價研究脈絡

（一）世界上的效率研究脈絡梳理

文獻檢索時選取「efficiency」、「productivity」、「performance」、「hotel」、「travel agency」、「destination」、「tourism」等字段，結合效率評價常用方法「DEA」、「SFA」字段，在外文資料庫（Science Direct、JSTOR、SAGE、Taylor & Francis Journals、Ingentaconnect、Emerald）中的「Key word」、「Abstract」、「Title」、「Full text」等領域綜合檢索，剔除無關文獻後最終得到用於分析的文獻。

根據文獻的時間分佈、研究領域、評價方法以及評價視角四個方面，下文對世界上旅遊效率評價的研究脈絡進行梳理：

首先，從研究文獻時間分佈看：世界上的旅遊效率評價文獻最早出現於1995 年，隨後陸續有研究者跟進。歷年研究文獻數量分佈情況詳見表 2.1，從表中可以看出，研究文獻數量從 2005 開始顯著增加，直到 2010 年才呈現出明顯的減少態勢。

表2.1　國外旅遊效率歷年研究文獻數量概況

年份	1995	1999	2000	2001	2002	2003	2004	2005	2006
文獻數量	2	2	1	1	1	1	5	3	10

續表

年份	2007	2008	2009	2010	2011	2012	2013	2014	
文獻數量	8	5	9	11	10	9	6	4	

資料來源：根據國外文獻統計得出。

其次，從文獻涉及到的研究領域分析，世界上的旅遊效率評價主要分佈在飯店效率、餐廳效率、旅行社效率、目的地（旅遊業）效率等四個領域①。具體而言，從各個領域文獻數量分佈來看，88 篇文獻分別分佈在：飯店效率（60 篇，占比為 68.2%）、餐廳效率（8 篇，占比為 9.1%）、旅行社效率（9 篇，占比為 10.2%）、景點效率（11 篇，占比為 12.5%）。文獻統計顯示出飯店效率是世界上旅遊效率研究重點關注的領域。進一步分析表明：飯店效率的研究地域分佈於：亞太地區（31 篇，占比為 51.7%）、歐美（26 篇，占比為 43.3%）、非洲（3 篇，占比為 0.5%）。其中亞太地區的研究主要集中於臺灣（23 篇，占亞太地區的 74.2%）。從單一地區來看，臺灣是飯店效率研究的熱點地區。

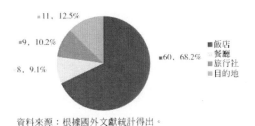

資料來源：根據國外文獻統計得出。

圖2.1　國外旅遊效率研究文獻領域分布圖

① 根據效率評價的決策單位（DMU）類型進行區分，如決策單位為飯店，相應地，效率評價研究領域即為飯店效率。

再次，效率評價的方法使用。縱觀現有研究，效率評價方法主要包括基於非參數法的 DEA 和基於參數法的 SFA。其中：以 DEA 為評價方法的文獻為 73 篇，以 SFA 為評價方法的文獻為 18 篇，選用兩種方法進行比較研究的文獻有 3 篇。由是觀之，世界上的旅遊效率評價研究以基於非參數的 DEA 方法為主。DEA 評價方法的研究早期以傳統的 CCR 和 BCC 模型為主，隨後

陸續出現各種拓展型的 DEA 評價模型；以 SFA 為評價方法的研究進展體現在選用合適的生產函數或成本函數模型。有關效率評價方法使用模型的具體發展將在第四章中進行詳細闡述。

最後，效率評價的視角。由於早期基於橫斷面資料技術的效率評價只反映當期各個評價單位之間的相對效率排序情況，無法反映評價單位效率的變動特徵，相應地，效率評價的研究從最初單一時點的靜態評價發展到跨期的動態評價，以便動態分析決策單位的效率的變動趨勢及其內部結構特徵。從具體的文獻分佈來看，靜態評價研究文獻為 75 篇，占比為 85.2%；動態評價研究文獻為 13 篇，占比為 14.8%。由此可見，以績效評價為目的的靜態評價研究仍是世界上旅遊效率研究的主要方向。

（二）中國旅遊效率評價研究脈絡梳理

文獻檢索時綜合選取「效率」、「旅遊業」、「旅遊城市」、「星級飯店（飯店）」、「旅行社」、「旅遊景區」等字段，結合效率評價常用方法「DEA」、「SFA」字段，並將其組合後在中國學術知網資料庫（CNKI）內的「關鍵詞」、「摘要」、「全文」領域裡進行綜合檢索，剔除無關文獻後最終得到 142 篇文獻。

經過對 142 篇文獻的仔細研讀，下文從文獻的時間分佈、研究領域、評價方法以及評價視角四個方面對中國文獻研究脈絡進行梳理：

首先，從研究文獻的時間分佈來看：中國關於旅遊效率評價的文獻最早出現在 2004 年，僅有 2 篇；隨後陸續有研究者跟進研究，從 2008 年開始，研究文獻數量開始顯著增加，文獻分佈情況詳見表 2.2。

表2.2　中國旅遊效率歷年研究文獻數量概況

年份	2004	2005	2006	2007	2008	2009	2010	2011	2012	2013	2014
文獻數量	2	4	2	3	9	13	14	16	22	42	15

資料來源：根據中國文獻統計得出。

其次，從研究領域分析：中國旅遊效率評價研究主要包括目的地（旅遊業）效率①（70篇，占比49.3%）、飯店（飯店）業效率（29篇，占比20.4%）、旅行社業效率（13篇，占比9.15%）、旅遊景區效率（13篇，占比9.15%）及旅遊上市公司效率（17篇，占比12%）。由此可見，目的地（旅遊業效率）是旅遊效率評價的研究重點領域，這也反映出中國研究更加關注於宏觀層面的考察。

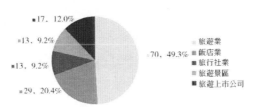

資料來源：根據中國文獻統計得出。

圖2.2　中國旅遊效率研究文獻領域分布圖

① 中國相關研究的主題涉及城市旅遊效率、特定地區旅遊效率以及旅遊業效率，從評價所依據的投入和產出資料指標來看，這些研究的實質均為旅遊業效率，只不過研究者在具體的研究工作中賦予特定的稱謂，並不能改變其對旅遊業效率研究的實質，故本研究將其統稱為旅遊業效率。

再次，中國旅遊效率評價方法集中於基於非參數的DEA和基於參數的SFA。其中以DEA為評價方法的研究文獻為137篇，占比96.5%；以SFA為評價方法的研究文獻僅為5篇，占比3.5%。可見，DEA是中國效率評價研究的主流方法。

最後，效率評價的視角。從具體的文獻分佈來看，靜態評價研究文獻為115篇，占比高達90%；動態評價研究文獻為27篇，占比僅為10%。與世界上的研究文獻分佈情況一致，靜態評價研究也是中國旅遊效率研究的主要方向。

第二節 世界上的旅遊效率評價研究回顧

經過對世界上的旅遊效率評價研究脈絡梳理後，發現依據研究領域並結合評價方法和評價模型進行文獻梳理，不啻為一種行之有效的方式。由於投

入和產出指標的選取以及評價方法的使用是效率評價研究的關鍵所在，筆者將其中部分代表性文獻以列表形式進行呈現。

一、飯店效率評價研究

追溯飯店效率評價的研究文獻時，可以發現莫里和迪特曼（Morey，Dittman，1995）的文章是第一篇在飯店業研究中使用 DEA 的學術文獻，但他們的研究關注於評估飯店經理人的相對績效，並不能稱之為真正意義上的飯店效率評價研究。直到 2000 年，安德森等（Anderson et al.，2000）的研究才拉開飯店效率評價研究的序幕。如前分析，飯店效率是旅遊效率研究的前端陣地，大量的研究成果都集中於此領域。在以下文獻回顧中，為了使眾多研究更具邏輯地展現，下文將按照文獻聚焦的研究區域以及使用的研究方法分別歸類，力圖清晰呈現飯店效率的研究進展。

（一）基於非參數法的 DEA 評價研究

1·靜態評價研究

所謂靜態評價，是指以橫斷面資料為基礎，對評價系統中各個決策單位的相對效率進行評價。

（1）歐美地區

早期歐美地區對飯店效率的研究集中於效率評價，進而根據投入和產出資料的冗餘情況，分析無效率的來源及成因。如安德森等（Anderson et al.，2000）、巴羅斯（Barros，2005）、巴羅斯和馬什卡雷尼亞什（Barros，Mascarenhas，2005）、西加拉（Sigala，2004）；隨後的研究在飯店效率評價的基礎上，從飯店的異質性因素或外部環境去探討飯店效率的影響因素，如佩裡戈等（Perrigot et al.，2009）、博蒂等（Botti et al.，2009）、巴羅斯等（Barros et al.，2011）、阿薩夫等（Assaf et al.，2012）、奧利維拉等（Oliveira et al.，2013）的研究。

安德森等（Anderson et al.，2000）最早使用 DEA 評價了美國 48 家飯店的效率。他們系統收集飯店成本以及產出資料，透過構建成本邊

界測算飯店的總體效率（overall efficiency）、配置效率（allocative efficiency）、技術效率（technical efficiency）、純技術效率（pure technical efficiency）、規模效率（scale efficiency），並分析無效率的來源。研究顯示，樣本中美國飯店業總體效率為 0.42，這意味著如果想要在效率前緣（Efficient Frontier）上營運，需要減少 58% 的投入成本。這一研究發現不同於以往研究認為飯店業為完全競爭行業和有效率的結論。配置效率無效率的原因在於：有效率的飯店為餐飲營運配置了更多資源，而效率低下的飯店投入了過多的營運和其他開支、僱用過多的員工以及擁有太多的客房。

巴羅斯（Barros，2005a）利用 DEA 法分析 2001 年隸屬於葡萄牙國有連鎖品牌的 43 家飯店效率。規模報酬不變情況下，43 家飯店的效率均值為 0.909，表明當前產出水準只達到了 90.9%；規模報酬可變情況下，效率均值為 0.945，意味著在給定的經營規模下，大多數飯店管理資源是有效的，平均效率損失僅為 5.5%。但只有 51.1% 的飯店純技術效率是有效的，將近一半的飯店處於技術無效狀態。鑒於 DEA 方法無法揭示出無效率的原因，作者進一步定性分析可能導致技術無效率的原因：包括國有飯店所有權結構僵化導致的委託代理關係、職場結構僵化引發的合作問題、組織中的 X 效率問題等。最後，根據 DEA 評價結果的鬆弛變量，作者進行了投入和產出變量的冗餘分析。

同年，巴羅斯與其合作者馬什卡雷尼亞什同樣以 2001 年隸屬於葡萄牙國有連鎖品牌的 43 家飯店為樣本，分析它們的技術效率和配置效率。在規模報酬可變情況下，只有 4 家飯店處於技術效率和配置效率有效狀態。技術無效的原因可能在於：葡萄牙國有企業管理文化和實踐的僵化、管理人員的工作任期會帶來委託——代理問題、高層領導熱衷於獲取政府新的委派而未能將精力傾注於提升內部績效、職場結構僵化產生新的合作有效性問題（員工的工作任期不與績效掛鉤導致其在改善績效時會出現『搭便車』行為）、組織中存在的 X 效率問題、經營過程中的訊息不對稱問題、超出管理控制的情境因素（如規模經濟和範圍經濟等）。當飯店不能根據資源的市場價格合理配置資源，配置效率無效的情形就會出現。飯店企業的國有屬性會導致市

場價格的扭曲從而造成無效率，勞動力市場的法律規制同樣能夠增加配置的無效率。因此，配置效率無效可能在於政府規制、政策等超越管理能力範圍的因素。

巴羅斯和桑托斯（Barros，Santos，2006）以 1998 ～ 2002 年葡萄牙 15 家飯店為評價單位，在規模報酬不變和規模報酬可變兩種假定下分析其經濟效率（總體效率）、技術效率以及配置效率。規模報酬不變情況下，經濟效率、技術效率、配置效率的均值分別為 0.730、0.787、0.920，處於有效狀態飯店分別有 2 家、5 家和 4 家；規模報酬可變情況下，經濟效率、技術效率、配置效率的均值分別為 0.819、0.897、0.901，處於有效狀態飯店分別有 5 家、9 家和 5 家。比較分析可知，所有在規模報酬不變下處於經濟效率有效狀態的飯店，在規模報酬可變情況下仍處於有效狀態，這意味著效率的決定因素為規模。經濟效率無效的原因主要在於技術效率無效和配置效率無效，技術效率無效是因為管理政策，配置效率無效是由政府規制和政策以及由此造成超出其管理能力而導致。

表2.3 歐美地區飯店效率代表性文獻

研究者	發表時間	評價單位	評價方法	投入指標	產出指標
Anderson et al.	2000	美國 48 家飯店	DEA	正職員工數、客房數、賭場開銷、餐飲開銷、其他開銷	總收入、其他收入
Barros	2005	葡萄牙 43 家飯店	DEA	正職員工數、勞動力成本、客房數、飯店面積、帳面資產價值、營運成本、其他成本	銷售收入、接待賓客數、過夜次數
Barros & Mascarenhas	2005	葡萄牙 43 家飯店	DEA	正職員工數、客房數、帳面資產價值	銷售收入、接待賓客數、過夜次數

續表

研究者	發表時間	評價單位	評價方法	投入指標	產出指標
Barros & Santos	2006	葡萄牙15 家飯店	DEA	員工數、物質資本	總收入、增加值、利潤
Perrigot et al.	2009	法國15 個連鎖飯店集團	DEA	連鎖年資、客房數、擴張成本、特許合約費用比例、連鎖等級	總收入、出租率
Botti et al.	2009	法國16 個連鎖飯店集團	DEA	客房數、飯店面積、連鎖年資	總收入
Barros et al.	2011	葡萄牙15 家飯店	DEA	正職員工數、帳面資產價值、營運成本	總收入、接待賓客數
Assaf et al.	2012	斯洛維尼亞60 家飯店	DEA	員工數、客房數、原料成本、服務成本	客房收入、餐飲收入
Oliveira et al.	2013	葡萄牙84 家飯店	DEA	客房數、員工數、餐廳容量、其他成本	總收入

資料來源：根據國外文獻自行整理。

　　由於逐步分析 DEA 法（stepwise DEA）可以識別效率前緣的影響因素，西加拉（Sigala，2004）使用該方法分析英國三星級飯店效率。這種方法能夠進行穩健的效率度量，既能區分有效和無效單元，又能識別有效單元的原因以及無效單元的改進方向。研究結果表明，客房部門效率的決定因素有平均房價、過夜天數、非客房收入、客房數、前廳部薪資支出、管理部門辦公支出、其他薪資支出、需求波動；餐飲部門效率決定因素有收入、宴會廳占餐廳面積比例、餐廳容量、薪資支出、辦公支出、需求波動。與以往研究成果一脈相承，飯店設計、管理模式、所有權結構等因素顯著影響飯店效率水準。

　　佩裡戈等（Perrigot et al.，2009）和博蒂等（Botti et al.，2009）都關注了法國飯店連鎖形式對飯店效率的影響。飯店連鎖形式主要有直營連鎖（company-owned chain）、特許經營（franchise chain）、複合式連鎖（pluralformchain）三種形式。他們關於這三種飯店連鎖組織形式的劃分標準視角不同，前者是按照直營店的比例（大於 70%、小於 30%、介於 30% 和 70% 之間）劃分這三種飯店連鎖組織形式，後者依據特許經營比例（小於 25%、大於 75%、介於 25% 和 75% 之間）進行劃分。

佩裡戈等（Perrigot et al.，2009）利用 DEA 法分別評價法國 15 個飯店連鎖集團的效率。評價結果顯示，8 個總體效率和規模效率處於有效狀態的飯店集團中有 5 個是複合式連鎖、2 個為直營連鎖、1 個特許經營；15 個飯店集團中有 12 個集團都處於技術效率有效狀態，3 個處於技術無效狀態的都是特許經營形式。總體而言，效率評價結果顯示複合式連鎖形式的效率高於特許經營形式，一定程度上高於直營連鎖。因此，鑒於複合式連鎖形式能夠改善飯店效率，經營者在飯店集團擴張時應該合理控制特許經營和直營店的比例。

在理論上，複合式連鎖形式一直被認為是一種較為理想的連鎖組織形式。博蒂等（Botti et al.，2009）基於法國 16 個飯店連鎖集團（包括 2 個直營連鎖集團、8 個特許經營集團、6 個複合式連鎖集團）的資料，旨在從實證角度探討連鎖組織形式與效率之間的關係。DEA 評價的結果顯示：在規模報酬不變條件下，複合式連鎖、特許經營、直營連鎖三種組織形式的效率平均值分別為 0.5776、0.4855、0.3202；在規模報酬可變條件下，複合式連鎖、特許經營、直營連鎖三種組織形式的效率平均值分別為 0.9339、0.8651、0.6700。可見，複合式連鎖形式的效率在平均意義上嚴格高於其他兩種連鎖組織形式。也進一步證實連鎖組織形式與效率值之間存在一定關係。

巴羅斯（Barros et al.，2011）創新運用兩階段 DEA 法，重點分析 1998～2005 年葡萄牙飯店集團效率的影響因素。在第一階段中，作者使用 DEA 評價飯店的技術效率以識別出最具效率的績效單元；第二階段研究以第一階段評價的效率值為基礎，捨棄傳統的 Tobit 迴歸法，首次採用西瑪爾和威爾遜（Simar，Wilson，2007）提出的截尾回歸（truncated regression）識別飯店效率的影響因素。實證研究發現葡萄牙飯店效率的若干驅動因素：是否在股票市場上市、是否採用併購策略、是否隸屬於飯店集團等。

阿薩夫等（Assaf et al.，2012）以斯洛維尼亞 60 家飯店為樣本，用 DEA 法檢驗三重底線（triple bottom line）①報告的披露程度對提升飯店績效的影響。實證時三重底線報告選取的具體指標分別為：經濟責任報告的

指標有同比利潤增長率、資產回報率、資本利潤率、償付比率、現金流量；社會責任報告的指標包括與當地社區居民的合作、顧客滿意度水準、與非政府的環境組織合作、飯店員工薪資水準、社區居民對飯店發展的滿意程度；環境報告指標有固體廢棄物數量、水資源消耗量、二氧化碳排放量、實施生態（節能環保）標準數量以及廢物再利用的數量等。Truncated 迴歸結果顯示，三種報告的迴歸係數分別為 0.0051、0.0055、0.0081，且均在 10% 水準顯著。實證結果證實飯店的三重底線報告能夠顯著提升飯店績效，並且環境責任報告的影響程度高於經濟責任報告和社會責任報告。

　① 三重底線（Triple Bottom Line）是指經濟底線、環境底線和社會底線，即企業必須履行最基本的經濟責任、環境責任和社會責任。最早為英國學者約翰·艾爾金頓（John Elkington）於 1997 年提出，他認為就責任領域而言，企業社會責任可以分為經濟責任、環境責任和社會責任。經濟責任是傳統的企業責任，主要體現為提高利潤、納稅和對股東投資者的分紅；環境責任是環境保護；社會責任是對於社會其他利益相關方的責任。企業在進行企業社會責任實踐時必須履行上述三個領域的責任。

　奧利維拉等（Oliveira et al.，2013）同時考慮 CRS 和 VRS 以及投入和產出兩種導向，以葡萄牙阿爾加維（Algarve）地區 84 家飯店為樣本，使用 DEA 法分析飯店星級水準、高爾夫項目以及地理區位等因素對飯店效率的影響。為了得到更穩健的研究結論，作者採用卡瓦略和馬克（Carvalho，Marques，2011）建議的統計檢驗，對效率值的分佈進行穩健性檢驗。研究發現，在特定情境下，飯店星級水準對飯店效率影響並不顯著，而地理區位和高爾夫項目可能會影響飯店效率（當使用 CRS 或 VRS 時，檢驗結果並不一致，存在一定的偏誤）。確定的結論是：不含高爾夫項目的飯店更為有效。因此，過去葡萄牙阿爾加維地區一直鼓勵高爾夫項目發展的政策是需要商榷的。

（2）亞太地區

　從研究成果的數量上，亞太地區飯店效率研究主要集中於臺灣。不僅如此，如果從單一地區研究成果的角度看，臺灣亦是整個旅遊效率學術領域中

研究成果最為集中的地區。究其原因在於臺灣觀光局提供了最為全面、詳實的飯店業統計資料。儘管在理論上效率評價模型已經發展的較為豐富和完善，但統計資料的質量直接限制著評價模型的選擇。正因如此，來自世界範圍內的研究者才能夠選用更加合適的 DEA 評價模型去豐富飯店效率研究成果。基於此，下文重點介紹各種 DEA 評價模型在臺灣飯店效率研究中的應用。

①臺灣

如前所述，研究者基於臺灣飯店業的統計資料取得了豐富的研究成果。在本節的綜述中，將根據 DEA 評價模型的擴展來系統化梳理這些研究成果。早期的研究成果主要是基於傳統 DEA 模型（BCC 模型和 CCR 模型）對臺灣飯店效率進行評價，如蔡爾（Tsaur，2001）、蔣等人（Chiang et al.，2004）、蔣（Chiang，2006）以及陳（Chen，2011）；之後的研究成果主要應用基於投入—產出指標的具體處理方式改進的 DEA 模型，如基於鬆弛變量測度的 DEA-SBM 模型（Chenget al.，2010）、帶有非自由投入指標的 DEA 模型（Tsai et al.，2011）、產出指標為隨機過程的隨機 DEA 模型（Shang et al.，2010）、投入或產出指標不成比例變化的非徑向 DEA 模型（Wu et al.，2011）、混合 DEA 模型（Huang et al.，2012）、將投入指標整體考慮的整體 DEA 模型（Wuet al.，2010）；其他研究成果還包括：修正的 DEA 模型（Chen，2009）、共同邊界模型（metafrontier）（Assaf et al.，2010）、網路 DEA（Yu，Lee，2009；Hsieh，Lin，2010）。

基於傳統 DEA 模型的研究。蔡爾（Tsaur，2001）以臺灣 53 家國際飯店 1996～1998 三年資料的均值為投入—產出資料為評價指標進行效率評價。研究樣本飯店效率均值為 0.8733，15 家飯店在效率前緣上處於有效狀態（占樣本總量的 28.3%）。飯店無效率的主要原因有：過多的客房數量以及過大的餐廳面積導致經濟不規模；飯店經營模式會對效率有直接影響。對飯店分類比較分析結果顯示，20 家連鎖集團的飯店效率均值為 0.8997，高於 33 家獨立經營飯店均值 0.8573；以接待散客為主的 16 飯店效率均值為 0.9192，高於以接待團隊為主的 7 家飯店均值 0.8565。

蔣等人（Chiang et al.，2004）對 2000 年 25 家國際飯店進行效率評價，結果顯示 14 家飯店總體效率處於相對有效狀態。進一步根據飯店經營方式對效率評價結果分析表明，3 家特許經營形式的飯店、5 家國際集團管理的飯店以及 15 家獨立經營的飯店的總體效率均值分別為 0.878、0.978、0.73，其中 2 家、3 家以及 9 家分別處於相對有效狀態。效率評價結果顯示特許經營形式和國際飯店管理集團的飯店效率並不高於獨立經營的飯店。與收益指數以及其他指標相結合，DEA 法能夠為飯店經營在資源配置和競爭優勢識別方面提供有效參考。

蔣（Chiang，2006）又以 2001 年 24 家國際飯店為評價樣本進行類似的研究。研究樣本總體效率、技術效率、規模效率的均值分別為 0.921、0.931、0.988。4 家特許經營形式的飯店、5 家國際集團管理的飯店以及 15 家獨立經營的飯店中，分別有 1 家、3 家以及 9 家處於相對有效狀態。對飯店經營方式進行分類分析的結果也與之前的研究結論一致。不同的是，作者在效率評價結果的基礎上對投入和產出指標的鬆弛變量進行冗餘分析，進而針對性地分析投入和產出存在的不足和過多的問題。

王等人（Wang et al.，2006）利用 DEA 模型測算 2001 年臺灣 49 家國際飯店的成本效率，並在此基礎上使用 Tobit 迴歸模型分析飯店效率的影響因素。總體而言，DEA 評價結果顯示平均效率得分為 0.622，說明臺灣飯店業並非有效率，主要是技術無效率造成的，而技術無效率主要源自於規模效率無效。進一步分析顯示，規模效率無效率是因為研究樣本中許多飯店經營規模過小，導致無法透過規模經營實現節約成本。Tobit 迴歸模型結果證實，世界上的個人旅遊者比例、線上交易平臺以及連鎖經營方式都能正向影響飯店績效，而飯店經營年限的影響並不顯著。

陳（Chen，2011）收集統茂旅館集團內 7 家飯店的小樣本資料，重在利用 DEA 進行冗餘分析。該方法能夠將每個飯店的投入與飯店集團的平均使用量進行比較分析來識別過多的投入，也能夠識別平均水準下的產出不足。對飯店營運中非有效狀態的冗餘分析既可以評估當前的營運水準，又能指明未來飯店經營改進的方向。

表2.4 基於傳統DEA 模型的臺灣飯店效率代表性文獻

研究者	發表時間	評價單位	評價方法	投入指標	產出指標
Tsaur	2001	53 家國際飯店 1996~1998	DEA	總營運支出、員工數、客房數、餐廳總面積	總收入、出租量、日均出租率、餐飲部人均產出
Chiang et al.	2004	25 家國際飯店 2000	DEA	客房數、餐廳容量、員工數、總成本	收益指數、餐飲收入、其他收入
Wang et al.	2006	49 家國際飯店 2001	DEA	客房數、客房部員工數、餐飲部面積、餐飲部員工數、總員工數	客房部收入、餐飲部收入、其他收入
Chen	2011	7 家連鎖集團內飯店	DEA	營運支出、客房數、佔地面積、折舊費用、員工數	客房收入、出租率、其他收入、接待遊客量、滿意度

資料來源：根據國外文獻自行整理。

　　基於投入─產出指標改進方式的研究。程等人（Cheng et al.，2010）改進 DEA 中基於鬆弛變量測度（SBM，slack based measurement）的效率分析，將其用於臺灣 34 家國際飯店的績效評估。實證研究結果顯示，34 家飯店被區分為五種績效水準而形成標竿結構；在落後情況下將吸引力高的飯店當成學習目標，是飯店改善績效的最佳途徑；領先的飯店能利用效率改進的程度，分析處於落後地位的潛在競爭對手。這些研究結論有利於飯店管理者識別競爭優勢和決策。

　　過去的飯店效率研究假定可以調整非自由處置投入變量，而達到效率提升，但這悖於現實，因此，蔡等人（Tsai et al.，2011）運用包含自由處置和非自由處置變量的 DEA 模型以及傳統模型，來測度 2003 ～ 2007 年間 21 家國際飯店的效率。在測度效率時，員工數和總成本作為兩個可自由處置的投入變量，而客房數和餐飲容量作為兩個不可自由處置的投入變量，且假定規模報酬可變。兩種模型測度的結果對比表明，傳統模型需要減少所有投入變量（包含非自由處置變量）來提升飯店效率，而作者提出的模型只需要調整自由處置投入變量。該模型在資源規劃和效率改進方面具有優勢，能為飯店經營者提供更現實的資源配置方式。

　　傳統 DEA 模型都是徑向（radial）的（即投入或產出指標按同等比例調整），這意味無效率的決策單位改進效率是所有投入或產出同等比例增加或減少的結果。然而，這種模型忽略投入或產出指標間的差異，有悖於現實情況。針對傳統 DEA 模型存在的問題，吳等人（Wu et al.，2011）選用基於非徑向（non-radial）的 DEA 模型、黃等人（Huang et al.，2012）選用混合（hybrid）DEA 模型（同時考慮徑向和非徑向）加以改進。

　　基於非徑向（non-radial）的 DEA 模型，吳等人（Wu et al.，2011）評估 2006 年 23 家國際飯店的績效，並識別出用於無效率飯店提升效率的標竿，該模型能以非比例方式調整產出變量來提升效率。傳統徑向模型和非徑向模型評估結果的對比顯示，兩種模型的不同不僅體現在績效評價結果，還體現在效率提升參考的標竿上。徑向 DEA 模型識別出更為合適和可行的標竿，有助於飯店管理者更有效地重新審視資源利用情況，以及靈活規劃資源分佈。

　　非徑向模型專注於投入或產出不成比例變化的問題，但忽略要素同等比例的特徵。混合 DEA 模型既可以成比例的投入變量來進行徑向測量，也可用不成比例的投入變量進行非徑向測量。因此，黃等人（Huang et al.，2012）將行銷費用視為非徑向投入（行銷費用不隨員工數和固定資產成比例變化）基於混合模型來評估行銷費用對臺灣國際飯店效率的影響，並測量技術差距來評估不同經營模式、地理區位、客源市場對飯店行銷費用效果的影響。實證結果表明，過多的行銷費用而導致的無效率是許多飯店效率低下的主因，特別表現在連鎖經營的飯店以及面向中國市場的飯店。透過混合技術差距測量，研究發現獨立飯店、城市飯店以及可接待外賓的飯店在利用行銷費用上更有效率。

　　由於在評估飯店績效時某些投入和產出變量僅表現出整體價值，根據傳統 DEA 模型調整投入和產出變量來改善效率，可能出現偏差。因此，在進行績效評估時有必要考慮投入或產出資料的整體價值。吳等人（Wu et al.，2011）引入庫斯曼和馬丁（Kuosmanen，Matin，2009）提出的整數（integer）DEA 模型，分析 2002 ～ 2006 年間臺灣 23 家國際飯店的效率。

為了使評價結果更加穩健，作者對比分析傳統的 DEA-CCR 模型和整數 DEA 模型。結果顯示，CCR 和整數 DEA 的效率得分在樣本期間是一致的；臺灣飯店效率在樣本期間趨於下降，效率值從 2002 年的 0.7091 下降為 2006 年的 0.5960。因此，臺灣飯店需要尋求改善營運效率的方法。

表2.5　基於投入和產出指標處理方式改進的臺灣飯店效率代表性文獻

研究者	發表時間	評價單位	評價方法	投入指標	產出指標
Cheng et al.	2010	34 家國際飯店 1997~2006	DEA-SBM	客房數、員工數、總營運開支、餐廳面積	總收入、平均出租率、平均房價、人均產出

續表

研究者	發表時間	評價單位	評價方法	投入指標	產出指標
Tsai et al.	2011	21 家國際飯店 2003~2007	DEA-ND	員工數、營運開銷、客房數、餐廳面積	總收入、出租率
Wu et al.	2011	23 家國際飯店 2002~2006	NRDEA	客房數、員工數、餐廳容量、營運開銷	客房收入、餐飲收入、其他收入
Huang et al.	2012	58 家國際飯店 2008	HDEA	員工數、客房數、餐廳面積、行銷費用	總收入、接待遊客量
Wu et al.	2010	23 家國際飯店 2002~2006	IDEA	客房數、員工數、餐廳容量、營運開銷	客房收入、餐飲收入、其他收入

資料來源：根據國外文獻自行整理。

　　傳統 DEA 模型以單個決策單位為評價對象，在計算決策單位的效率值時會以最大靈活度獲取最佳的權重。但是單個決策單位的最佳效率不能保證整個企業或組織獲取最好的績效，換言之，傳統 DEA 模型無法得到一個含有多個決策單位企業的總體效率，因為單個決策單位的權重通常是不斷變化的。因此，為了測算整體效率及其單個決策單位的效率，陳（Chen，2009）修正原始 DEA 模型，用以評價 2007 年統茂集團內 7 家飯店的效率。該修正模型將決策單位所有賦權的產出標量與目標函數相結合，不僅能使決

策者獲取每家飯店的效率，而且能夠獲取其副產品——多個決策單位的共同權重以及冗餘量。修正模型與傳統模型評價結果顯示，統茂集團飯店整體效率為 0.873。修正模型中處於有效狀態的為 2 家（比傳統模型中少 1 家），意味共同權重法有更好的鑑別度。

DEA 評價中理論上要求評價單位是同質可比的，而在現實中飯店效率評價的資料中樣本通常存在異質性的問題，即飯店因為諸如規模、區位條件以及所有權結構等環境因素存在差異，這些不可控的環境因素會影響效率評價的結果。究其原因在於，樣本存在的異質性問題會導致無法識別樣本效率前緣。為了考慮這些異質性問題，奧唐納等（O'Donnell et al.，2007）提出了共同邊界（metafrontier）法進行解決。共同邊界是指所有異質樣本構成的不同邊界的包絡，換言之，共同邊界目的是為所有異質樣本提供一個共同的邊界。阿薩夫等（Assaf et al.，2010）應用共同邊界模型來進一步研究環境因素（規模、客源市場類型、經營方式）對 2004 ～ 2008 年臺灣 78 家飯店效率的影響。共同邊界模型的結果顯示，大型飯店平均效率高於小型飯店，分別為 0.7014、0.6321；連鎖飯店平均效率高於獨立飯店，分別為 0.6821、0.6122；國際飯店平均效率高於旅遊飯店，分別為 0.9422、0.9135。

在飯店現實的經營環境中，生產關係事實上是一個隨機過程。因為飯店產出會受到經濟環境、人口結構變化以及其他社會經濟因素等外部因素影響（Sueyoshi，2000）。在這個意義上，投入變量被認為是決定性變量，而產出變量為隨機變量。由於傳統 DEA 模型並不允許產出或投入資料的隨機波動，尚等（Shanget al.，2010）首次引入了隨機 DEA（stochastic DEA）模型並結合傳統模型來對比分析 2005 年 57 家國際飯店的效率。評價結果顯示，飯店效率均值為 0.803，隨機模型評價效率高於確定性模型結果。隨機分析的最佳解決在於所有產出變量冗餘的存在。在實際生產中應用時，這些冗餘可以解釋為飯店必須持有的存貨。過剩的產能以及組織冗餘可以應對市場環境的不確定性。

表2.6 基於擴展模型的臺灣飯店效率研究代表性文獻

研究者	發表時間	評價單位	評價方法	投入指標	產出指標
Chen	2009	7家連鎖集團飯店 2007	修正DEA	營運支出、客房數、佔地面積、折舊費用、員工數	客房收入、出租率、其他收入、接待遊客量、滿意度
Assaf et al.	2010	78家飯店 2004~2008	Metafrontier	客房數、客房部、餐飲部、其他部門員工數	客房收入、餐飲收入、其他收入、市佔率、員工績效
Shang et al.	2010	57家國際飯店 2005	SDEA	客房數、餐廳容量、員工數、總成本	客房收入、餐飲收入、其他收入

資料來源：根據國外文獻自行整理。

桑杰夫（Sanjeev，2007）首次使用 DEA 分析 2004～2005 年印度 68 家餐廳和飯店的技術效率。研究結果顯示，68 家餐廳和飯店中有 16 家技術效率值為 1，處於有效狀態，總體平均技術效率值為 0.756；進一步探究規模（固定資產作為代理變量）與技術效率之間的關係後，作者發現兩者之間存在顯著的相關關係（相關係數為 0.238）。

阿薩夫和阿布拉（Assaf，Agbola，2011a）使用 DEA-Bootstrap 法研究澳洲 2004～2007 年 31 家飯店的技術效率。評價結果顯示，澳洲飯店業的技術效率逐年提升。DEA-Bootstrap 法修正傳統 DEA 法的偏誤，因而其評價結果比傳統的 DEA 評價更穩健。在此基礎上，作者進一步研究飯店外部環境因素及其如何影響飯店的技術效率。星級水準、飯店規模、地理區位條件、經營年限都能正向顯著影響澳洲的技術效率。

阿什拉菲等（Ashrafi et al.，2013）使用 DEA-SBM 模型對新加坡飯店效率進行評價。其中，2001、2002、2003、2009 以及 2010 年五個年份都屬於無效率單元，這與這些年份發生過的特殊事件密切相關，如 2001 年美國 911 恐怖攻擊、2002 年 11 月份至 2003 年 6 月份的 SARS 以及 2008 年以來的全球金融危機。

表2.7 其他亞太地區飯店效率代表性文獻

研究者	發表時間	評價單位	評價方法	投入指標	產出指標
Sanjeev	2007	印度 68 家飯店 2004~2005	DEA	使用資本、固定資產、當前資產、營運成本	收入、折舊前利潤、所得稅
Assaf & Agbola	2011a	澳洲 31 家飯店 2004~2007	DEA	客房數、客房成本、餐飲成本、客房部薪資、其他部門薪資	客房收入、餐飲收入
Ashrafi et al.	2013	新加坡 1995~2006	DEA–SBM	客房均價、國際遊客數、GDP	客房收入、餐飲收入、出租率、總出租量

資料來源：根據國外文獻自行整理。

（3）非洲地區

飯店效率研究區域主要分佈在歐洲、美國以及亞洲，由於殖民地的歷史淵源（如安哥拉、突尼斯曾是葡萄牙、法國的殖民地），巴羅斯和迪克（Barros，Dieke，2008）、哈瑟魯比等（Hathroubid et al.，2014）把飯店效率研究擴展到非洲區域。

巴羅斯和迪克（Barros，Dieke，2008）以安哥拉 12 家飯店為樣本進行效率評價。DEA 評價結果顯示：在規模報酬不變情況下，技術效率均值為 0.867，只有 3 家飯店處於有效狀態；在規模報酬可變情況下，總體效率均值為 0.720，只有 1 家飯店處於有效狀態；規模效率均值為 0.852，也僅有 1 家飯店處於有效狀態。考慮到安哥拉飯店絕大多數都處於無效率狀態，作者利用 truncated 迴歸模型進一步識別飯店效率的限制因素。迴歸結果表明，市場占有率、是否隸屬於飯店集團、是否實施國際擴張策略等因素能夠正向顯著影響飯店效率。

哈瑟魯比等（Hathroubid et al.，2014）以突尼斯 42 家飯店為效率評價樣本，第一階段的效率評價結果顯示，總體效率的均值為 0.72，有 10 家飯店在效率前緣上營運；技術效率的均值為 0.80，13 家飯店在效率前緣上營運；規模效率均值為 0.91，11 家飯店處於有效狀態。第二階段，為了使迴歸結果更穩健，作者同時運用 Truncated 迴歸和 Tobit 迴歸兩種方法分析環境

管理對技術效率的影響。環境管理措施包括：兩個外部環境管理措施（飯店自然環境得到關注、使用清潔或可再生能源）、兩個內部環境管理措施（使用節能系統、實施垃圾回收計劃）以及兩個訊息因素（實施 ISO 140001 標準、環境宣傳傳單可獲取性）。結果表明，突尼斯飯店應該採取關注自然環境、使用清潔或可再生能源以及實施 ISO 140001 標準等環境管理措施改善飯店效率。

表2.8　非洲地區飯店效率研究代表性文獻

研究者	發表時間	評價單位	評價方法	投入指標	產出指標
Barros & Dieke	2008	安哥拉 12 家飯店 2000~2006	DEA	總成本、資本額	總收入與客房數之比
Hathroubid et al.	2014	突尼斯 42 家飯店	DEA	星級等級、員工數、客房數、床位數	接待遊客數、過夜次數

資料來源：根據國外文獻自行整理。

2・動態評價研究

　　靜態評價只能反映出在同一技術水準下的各個評價單位之間的相對效率，動態評價將技術進步因素納入考慮範疇，能夠確立效率變動趨勢，識別效率變動的來源，並且能夠探尋效率的演化規律。具體的方法包括全要素生產力變動的 Malmquist 生產力指數法以及 Luenberger 生產力指數法。

（1）基於 Malmquist 生產力指數的研究

　　巴羅斯和阿爾維斯（Barros，Alves，2004）以 1999～2001 年葡萄牙國有飯店連鎖集團內 42 家飯店的面板資料，分全要素生產力（TFP）變動特徵，並將全要素生產力變動分解為技術效率變化和技術變化兩個部分以識別其結構特徵。總體來看，研究樣本中有 16 家飯店全要素生產力變動程度大於 1，但 42 家全要素生產力的平均變動水準為 0.850，表明在檢驗時期內葡萄牙 42 家飯店的全要素生產力總體上處於下降；效率分解顯示，全要素生產力處於下降的原因在於：雖然大多數飯店的技術效率都處於增長狀態，但是其技術變化並未增長。進一步分解為純技術效率和規模效率來看則表現出混合狀態，即有的飯店兩者都呈現增長，有的飯店一個處於增長而另一個處

於下降；技術變化則整體處於下降狀態（將規模小的飯店排除統計），意味研究時期葡萄牙飯店新技術的使用以及相關技能的更新程度較低。此外，作者又結合技術效率變化和技術變化的特徵將 42 家飯店分為四種效率變動特徵，分別對每家飯店的效率變動加以分析。

巴羅斯（Barros，2005b）與巴羅斯和阿爾維斯（Barros，Alves，2004）選用同樣的資料對葡萄牙 42 家飯店的全要素生產力變化進行研究。與巴羅斯和阿爾維斯（Barros，Alves，2004）的研究一樣，巴羅斯（Barros，2005a）分析 42 家飯店在樣本時期內全要素生產力的變動及其效率分解特徵，得到與之前研究相同的結論。不同之處在於，巴羅斯（Barros，2005b）進一步使用 Tobit 迴歸方法研究葡萄牙 42 家飯店全要素生產力變動的影響因素。

迴歸結果顯示，區位條件、產業集群、規模經濟以及投資水準能夠正向促進飯店全要素生產力提升；而距離機場的程度和組織效應會制約飯店全要素生產力的提升。

王等人（Wang et al.，2006）基於 1992 ～ 2002 年臺灣 29 家國際飯店的面板資料，研究生產力及服務質量的變化。實證結果顯示，1992 ～ 2002 年間全要素生產力指數均值為 0.987，意味著飯店生產力平均下降了 1.3%；效率變化、技術變化以及服務質量變動指數均值分別為 0.986、1.013、0.988。全要素生產力指數下降的原因在於，儘管技術變化提升 1.3%，但技術提升被效率變化（1.4%）及服務質量的下降（1.2%）所抵消。效率變化和服務質量下降是因為在中華傳統文化中服務他人被認為是「低人一等」的工作而造成飯店應徵的困難，以至於大量使用疏於培訓且缺乏經驗的兼職人員，直接影響飯店的效率和服務質量。

阿薩夫和阿布拉（Assaf，Agbola，2011b）在測算 2004 ～ 2007 年澳洲 34 家飯店生產力基礎上，目的重在識別出影響澳洲飯店生產力波動的因素。測算結果顯示，總體上 31 家飯店中的全要素生產力趨於增長，其指數均值為 1.0622（其中 16 家增長、9 家下降、6 家保持不變）；全要素生產力變動由效率變化和技術變化共同驅動，但主要是技術變化而導致。迴歸分析

結果表明，全要素生產力的影響因素包括飯店規模、區位條件以及星級水準。因此，實證研究進一步證實小規模飯店對澳洲飯店業生產力水準的影響。相對於大規模飯店，小規模飯店在資本成本、管理能力、高技能員工吸引力方面都不具有優勢。

阿薩夫和巴羅斯（Assaf，Barros，2011）的研究引入帶有糾偏功能的Malmquist 指數，來測算 2006 ～ 2008 年波斯灣地區（阿拉伯聯合大公國、沙烏地阿拉伯、阿曼）31 個飯店連鎖集團的全要素生產力。該方法鬆綁生產函數中希克斯中性技術進步的假設，允許有偏的技術進步發生，能夠更精確識別技術進步有偏的來源，以及將生產力分解為效率和技術變化。測算結果顯示，沙烏地阿拉伯地區飯店連鎖集團生產力存在緩慢增長，其他地區大多數飯店連鎖集團生產力都經歷了下降，特別是位於阿拉伯聯合大公國的飯店集團；生產力的分解顯示為數不多的飯店集團致力於增加收入和減少出租率，而多數飯店集團集中於提高出租率和減少收入；平均技術變化為 0.990，表明投入和產出的總體變化並非是希克斯中性的。

表2.9　基於Malmquist 生產力指數法的飯店效率代表性文獻

研究者	發表時間	評價單位	評價方法	投入指標	產出指標
Barros & Alves	2004	葡萄牙42 家飯店1999~2001	MI	員工數、薪資、資產帳面價值、營運成本、其他成本	總收入、接待量、過夜次數
Wang et al.	2006	臺灣29 家國際飯店1992~2002	MI	客房數、員工數、餐飲容量、營運成本	總收入
Assaf & Agbola	2011b	澳洲31 家飯店2004~2007	MI	客房部薪資、其他部門薪資、食物成本、酒水成本、客房數、客房維護成本	客房收入、餐飲收入
Assaf & Barros	2011	波斯灣31 家連鎖飯店2006~2008	MI–BC	員工數、飯店數、其他營運成本	營業收入、平均出租率

資料來源：根據國外文獻自行整理。

（2）基於 Luenberger 生產力指數的研究

傳統 DEA 評價方法主要基於投入導向或產出導向，而直接距離函數（directional function）和 Luenberger 生產力指數的優勢在於同時考慮投入減少和產出擴大，以便更精確評價飯店相對效率和生產力。巴羅斯等（Barros et al.，2009a）使用直接距離函數和 Luenberger 生產力指數研究 1998 ～ 2004 年間葡萄牙 15 家飯店的相對效率和生產力變動。相對效率的評價結果顯示僅有 2 家飯店處於相對有效狀態，其他飯店可以同時縮減投入和擴大產出來達到有效狀態；Luenberger 生產力指數均值為 0.63，表明該時段內多數飯店的生產力都趨於增長，15 家飯店中 11 家飯店生產力增長，4 家飯店生產力在下降；將生產力進一步分解技術效率變化和技術變化後，技術效率變化趨於下降，均值為 -0.1，16 家飯店中 9 家技術效率處於下降；技術進步均值為 0.73，說明總體而言飯店都經歷了技術創新。

佩波奇和斯拜（Peypoch，Sbai，2011）也利用巴羅斯等（Barros et al.，2009a）的方法，研究 2006 ～ 2008 年摩洛哥 15 家飯店的 Luenberger 生產力指數及分解特徵。研究期間，每家飯店 Luenberger 生產力指數均大於零，且均值為 0.09，說明這 15 家飯店的生產力都處於增長狀態。平均而言，這些飯店能夠同時縮減 9% 的投入和擴大 9% 的產出；技術效率變化和技術變化的均值分別為 -0.009、0.099，表明生產力的變化是由技術變化驅動，技術變化進一步分解顯示技術變化不是中性的。因而，在未來飯店生產力改進過程中，經營者對技術變化特徵的正確認知成為在制定策略和做出決策時的關鍵因素。

表2.10　基於Luenberger 生產力指數研究的代表性文獻

研究者	發表時間	評價單位	評價方法	投入指標	產出指標
Barros et al.	2009a	葡萄牙 15 家飯店 1998~2004	LI	員工數、物質資本	總收入、增加值
PeypochSbai	2011	摩洛哥 15 家飯店 2006~2008	LI	餐飲開銷、其他開銷、薪資	總收入、利潤

資料來源：根據國外文獻自行整理。

（二）基於參數法的 SFA 評價研究

與基於非參數法的 DEA 不需要事先假定邊界函數的具體形式不同，參數法邊界分析一般根據樣本資料來擬合生產曲線或成本邊界來測算效率。最大的不同之處在於，參數法邊界分析能夠將非效率成本進一步分解為純粹的無效率和因環境因素或管理而帶來的「噪聲」。生產函數式在給定的投入水準下達到產出的最大化，成本函數是在給定產出水準下使得成本（投入）最小化。在具體的測算中，相關研究根據對函數形式的事先設定的不同而有所差異。

縱觀飯店效率參數法 SFA 研究，生產函數形式主要包括了成本函數、生產函數以及收入函數。其中，成本函數形式的研究占大多數，成本函數模型形式有 Cobb-Douglas 成本函數（Barros，2004；Chen，2007；Assaf，Magnini，2012）、Translog 成本函數（Anderson et al.，1999；Barros，2006；Rodríguez，Gonzalez，2007；Huet al.，2010）；使用生產函數和收入函數形式的研究不多，但都選用 Translog 函數形式（Bernini，Guizzardi，2010；Assaf，Barros，2013；Oliveira et al.，2013）。

1．基於成本函數模型的 SFA 研究

安德森等（Anderson et al.，1999）首次使用基於參數法隨機邊界分析（SFA）研究 1994 年 48 家飯店的效率。在具體估算時，作者選用更為常用的 Translog 成本函數模型，模型檢驗顯示，R2 大於 0.97 且 F 統計量為 52，說明該模型能良好的擬合資料。48 家飯店的效率得分均值為 0.894，表明飯店業效率得分高於其他服務業（如銀行業、保險業）的效率。飯店業效率之所以較高，可能的原因在於其高效且激烈的行業競爭環境。相比而言，飯店業的進入和退出壁壘相對較低，過多的行業障礙影響了競爭從而降低了效率水準。

巴羅斯（Barros，2004）選用了 Cobb-Douglas 成本函數來估算 1999～2001 年葡萄牙國有連鎖集團內 42 家飯店的技術效率。模型猜想結果顯示，提高勞動力價格、資本價格、食物價格、總收入會增加飯店營運成本，而增加過夜次數會降低飯店營運成本；時間變化的參數在統計意義上並

不顯著，即飯店效率並不隨時間而變化，這意味飯店的國有屬性制約飯店效率的變化；葡萄牙 42 家飯店的效率偏低（均值僅為 0.216），比安德森等（Anderson et al.，1999）猜想的飯店效率值低，可能是因為葡萄牙國有屬性飯店面臨的競爭不太激烈；葡萄牙飯店資源浪費的原因可以歸結為組織和策略兩方面的管理問題。

由於傳統的 Cobb-Douglas 模型關於生產彈性（production elasticity）、規模彈性（scale elasticity）、替代彈性（unitary elasticity of substitute）假設過於嚴苛，巴羅斯（Barros，2006）採用 Translog 成本函數模型猜想 1998 ～ 2002 年葡萄牙 15 家飯店的技術效率。Translog 成本函數是一種更為靈活的函數形式，鬆綁傳統 Cobb-Douglas 成本函數相關假設，能更有效解釋樣本資料中的波動。經過計算，15 家飯店技術效率均值為 0.727，這些效率得分低於其他服務業（如銀行業、保險業），與其他相關旅遊業效率較為接近。檢驗時段內，總體技術進步（total technical change）變化均值 -0.642，將其進一步分解為純技術規模進步（pure technical scale change）、非中性技術進步（non-neutral technical change）、規模擴展技術進步（scale-augmenting technical change），變化均值分別為 0.778、-0.217、0.081。非中性技術進步能夠降低成本，意味生產要素價格變化增加了成本；純技術規模進步和規模擴張技術進步都能增加成本，前者變化對葡萄牙飯店集團增加成本影響最大，後者的變化意味產出組合的變化並不導致成本減少。

陳（Chen，2007）以 2002 年臺灣 55 家國際飯店為樣本，利用一般化的 Cobb-Douglas 成本函數模型（三個投入要素價格變量、一個產出變量、兩個控制變量）對飯店效率進行估算。測算結果顯示，臺灣飯店市場競爭較為激烈，55 家臺灣國際飯店的效率均值為 0.8029，最高的效率得分為 0.9771，最低為 0.3445，有 60% 的飯店效率高於平均水準；為了確立管理因素（經營方式、區位條件、飯店規模）對效率的影響，單因子變異數分析的結果表明僅有經營方式對飯店效率有顯著影響，30 家連鎖經營的飯店效率（均值為 0.8345）高於 25 家獨立經營飯店（均值為 0.7651），這反映出連

鎖飯店的管理因素以及品牌資產能夠影響飯店效率；飯店區位和規模對飯店效率的影響並不顯著。

羅德里格斯和岡薩雷斯（Rodríguez，Gonzalez，2007）以 1991～2002 年西班牙大加那利島（Gran Canaria）44 家飯店的非平衡面板資料，使用 Translog 成本函數（假定效率不隨時間變化）分析該地區的飯店效率。研究結果顯示，樣本期間效率隨時間發生變化，並不是所有飯店都保持最低水準的成本，樣本期間內成本效率逐漸降低；1991～2002 年間大加那利島接待業的擴張伴隨飯店效率的提升；規模經濟分析結果顯示，60% 收入水準更高飯店表現出正的 ES（ES 大於零時，為規模報酬遞減；ES 等於零時，為規模報酬不變；ES 小於零時，為規模報酬遞增），處於規模報酬遞減，只有占樣本總量 40% 的小規模飯店處於規模報酬不變。

胡等（Hu et al.，2010）選取 Translog 成本函數模型（帶有三個投入變量、三個產出變量和五個環境變量），利用 1997～2006 年臺灣 66 家國際飯店的面板資料共計 660 個觀測值來猜想成本邊界以及成本無效的影響因素。實證結果顯示，臺灣國際飯店的平均成本效率為 0.9115，最高值為 0.9779，最低值為 0.7129；1997～2006 年臺灣飯店年度平均成本效率穩步提升（2001 受到美國 911 事件影響有所回落除外），從 1997 年的 0.8947 上升到 2006 年的 0.9466；所有的環境變量（區位虛擬變量、經營方式虛擬變量、導遊數量、距離桃園國際機場路程以及距離高雄國際機場路程）在統計意義都為顯著，意味它們能夠為臺灣國際飯店的無效率提供準確的預測。

作為一個重要的產出變量，顧客滿意度在飯店效率研究中通常被忽略，而傳統的 SFA 在模型猜想時只能考慮單一產出（如總收入）。因此，為了將顧客滿意這一產出指標納入飯店效率研究，阿薩夫和瑪格尼尼（Assaf，Magnini，2012）首次引入距離 SFA（distance stochastic frontier analysis）方法，並以 1999～2009 年美國 8 個飯店連鎖集團的面板資料為樣本進行飯店效率研究。含有顧客滿意度指標的模型與不含顧客滿意度指標的模型猜想結果顯示，前者猜想的飯店效率均值為 0.895，後者為 0.802，並且 8 個飯店連鎖集團的效率得分排序都發生了變化。這說明顧客滿意度能顯

著影響飯店效率評價結果。這一研究結論在行銷文獻中具有較強的理論導向意義。

表2.11 基於成本函數模型的SFA 代表性文獻

研究者	發表時間	評價單位	評價方法	投入指標	產出指標
Anderson et al.	1999	美國48 家飯店1994	SFA Translog 成本函數	員工數、客房數、博彩相關成本、餐飲成本、其他成本	總收入
Barros	2004	葡萄牙42 家飯店1999–2001	SFA Cobb–Douglas 成本函數	勞動力價格、資本價格、食物價格、區位虛擬變數	總收入、過夜次數
Chen	2007	臺灣55 家飯店2002	SFA Cobb–Douglas 成本函數	總成本、勞動力成本、餐飲成本、材料成本	總收入
Rodríguez & Gonzalez	2007	西班牙44 家飯店1991~2002	SFA Translog 成本函數	年均營運支出、年均勞動力成本／員工數、年均資產折舊／固定資產價格、年均財務支出／負債	年均營運收入
Hu et al.	2010	臺灣66 家飯店1997~2006	SFA Translog 成本函數	勞動力價格、餐飲價格、其他營運價格	客房收入、餐飲收入、其他營運收入
Assaf & Magnini	2012	美國8 個連鎖飯店集團1999~2009	DSFA Cobb–Douglas 成本函數	飯店數量、員工數、其他營運支出	總收入、出租率、顧客滿意度

資料來源：根據國外文獻自行整理。

2．基於生產函數及收入函數模型的 SFA 研究

貝尼尼和吉扎迪（Bernini，Guizzardi，2010）利用 Translog 生產函數模型之目的在於測算義大利飯店的技術效率，以及研究飯店內部和區位因素對飯店效率的影響。作者選用 1998 ～ 2005 年 414 家飯店的面板資料進行模型猜想。實證結果顯示，研究期間內飯店樣本技術效率的均值為 0.53；1998 ～ 2005 年間，年度技術效率持續降低，從 1998 年的 0.72 下降到 2005 年的 0.36；技術效率的分佈統計顯示，人力資本、飯店經營年限、區位條件

是飯店效率主要的影響因素。具體而言，員工年均薪資低於 16000 美元的飯店效率最低（均值為 0.408），年均薪資高於 42000 美元的飯店效率水準是最高的；經營年限久遠的或剛開業不久的飯店效率較高，如經營 80 年以上或少於 5 年的飯店效率最高（均值為 0.659）；位於城市的飯店比位於海濱渡假區的飯店效率高。

以往基於 SFA 法的飯店效率研究侷限於對同一國家或地區內飯店效率的橫向比較，因此，為了聚焦於飯店效率的跨國比較分析，阿薩夫和巴羅斯（Assaf，Barros，2013）選取 2006 ～ 2008 年全球 37 個國家的 519 家飯店的資料為研究樣本進行效率評價研究。因為基於 Translog 生產函數形式的半參數邊界模型（semi-parametric stochastic frontier model）只能考慮一種產出變量，作者為了使用兩種產出標量，將半參數模型轉化成距離函數形式進行猜想。結果顯示，37 個國家飯店效率均值為 0.8032，飯店業效率較高的國家有瑞士、英國、西班牙、土耳其和阿拉伯聯合大公國，較低的國家為克羅埃西亞、斯洛伐克和肯亞；地理區位和飯店產權關係都能影響國際飯店業效率。具體表現為：從區域視角分析，非洲地區飯店業效率最低，美國和歐洲較高，中東和南美次之；連鎖經營的飯店效率普遍高於獨立經營的飯店，國際連鎖飯店效率又高於中國連鎖飯店。

奧利維拉等（Oliveira et al.，2013）基於在給定投入水準下收入最大化的角度，使用 Translog 收入函數研究了 2005 ～ 2007 年葡萄牙阿爾加維 28 家飯店集團（含 56 家飯店）效率，並分析飯店星級水準、區位條件、是否包含高爾夫項目以及經營方式等飯店內部特徵對飯店效率的影響。實證結果表明，根據飯店效率的均值分析，五星級飯店效率高於四星級飯店；Leeward 地區的飯店效率高於 Windward 地區；高爾夫飯店的效率高於不含高爾夫項目的飯店；連鎖經營的飯店效率高於獨立經營的飯店。

表2.12 基於生產函數及收入函數模型的SFA代表性文獻

研究者	發表時間	評價單位	評價方法	投入指標	產出指標
Bernini & Guizzardi	2010	義大利414家飯店1998~2005	SFA Translog 生產函數	員工數、固定資本	增加值
Assaf & Barros	2013	37個國家519家飯店2006~2008	半參數SFA Translog 生產函數	飯店數量、員工數、其他營運支出	總收入、出租率、市場佔有率
Oliveira et al.	2013	葡萄牙56家飯店2005~2007	SFA Translog 收入函數	客房數、員工數、餐飲容量、其他成本、資本支出	總收入

資料來源：根據國外文獻自行整理。

二、餐廳效率評價研究

餐廳效率的研究與飯店效率研究是一脈相承的，早期傳統餐廳效率研究主要是基於比率分析，諸如單位勞動力成本（labor-cost percentage）、每小時勞動收入（sales per labor hour）等。比率分析方法侷限於單位水準的生產力（unit-level productivity），僅反映出部分生產力分析而難以體現真實的營運效率。鑒於傳統比率分析在餐廳效率評價時的缺陷，研究者們引入非參數的 DEA 進行評價。2004 年，雷諾茲（Reynolds）首次利用美國餐廳的經營資料使用 DEA 法對餐廳效率進行探索性研究。隨後，陸續有研究者關注於餐廳效率的評價研究，以 DEA 為評價方法的餐廳效率研究進展體現在：如雷諾茲（Reynolds）及其合作者發表關於美國連鎖餐廳效率評價的研究成果。這些研究成果不同之處體現在：首次使用 DEA 進行餐廳效率評價，並比較與效率傳統比率分析的區別；將員工滿意度指標引入餐廳效率評價；在效率評價時區別自由處置投入變量和非自由處置變量（Reynolds，2004；Reynolds，Biel，2007；Reynolds，Thompson，2007）。盧和崔（Roh，Choi，2010）對比分析不同品牌間餐廳效率。阿薩夫及其合作者在效率評價基礎上識別效率影響因素（Assaf，Matawie，2009；Assaf et al.，2011）。

（一）餐廳效率的評價與比較分析

雷諾茲（Reynolds）及其合作者發表關於美國連鎖餐廳效率評價的研究成果。這些研究成果不同之處體現在：首次使用 DEA 進行餐廳效率評價，並比較與效率傳統比率分析的區別；將員工滿意度指標引入餐廳效率評價；在效率評價時區別自由處置投入變量和非自由處置變量。具體的研究結論如下：

雷諾茲（Reynolds，2004）系統收集 2001 年 31 天內美國 38 家同一品牌的餐廳經營資料，使用 DEA-CCR 模型進行評價。評價結果顯示，7 家餐廳處於有效經營狀態，38 家餐廳的效率值都高於 57%。與傳統比率結果相比，效率得分高的餐廳往往收入還不是最高的，例如每小時收入最高的第 18 家餐廳的效率卻只有 88.15%。

以往在 DEA 評價時，諸如顧客滿意度、員工滿意度以及資產回報率等變量經常被忽視，為了考察這些變量在餐廳效率評價時的作用，雷諾斯和比爾（Reynolds，Biel，2007）收集美國一個連鎖品牌內 36 家餐廳的經營資料，經過系統分析最終選取 5 個投入變量和 2 個產出變量進行效率評價研究。評價結果顯示，36 家餐廳的效率得分均值為 0.6184，其中 8 家餐廳處於有效狀態。研究還發現，當投入變量使用得更有效時，資產回報率平均可能增至 34.75%，有的餐廳樣本甚至可高達 54.02%；並且員工滿意度被證明是影響產出最大化最為有效的投入變量。

雷諾斯和湯普森（Reynolds，Thompson，2007）的研究集中於探討非自由處置投入變量對餐廳效率的影響，在具體評價時採用了三個步驟：第一步，分析投入和產出指標的相關關係。第二步，確定投入變量和產出變量，評價美國 60 家餐廳效率。評價結果顯示，60 家餐廳效率得分均值為 0.820，其中 7 家餐廳處於有效狀態。第三步，檢驗餐廳效率得分與自由處置投入變量和非自由處置投入變量之間的關係。結果表明，效率得分與自由處置變量不存在顯著的相關關係，但與是否是獨立建築變量呈顯著的負相關。

盧和崔（Roh，Choi，2010）基於同一特許經營系統下三個不同品牌 136 家餐廳（A 品牌內 37 家、B 品牌內 54 家、C 品牌內 45 家）的資料，

利用 DEA 評價對比分析不同品牌間的效率情況。評價結果顯示，在 CCR 模型評價中，A、B、C 三個品牌餐廳均值分別為 0.7743、0.6874、0.7536；在 BBC 模型評價中，A、B、C 三個品牌餐廳均值分別為 0.8234、0.7341、0.7873。由此可見，三個品牌的效率是不同的，其中效率最高為 A 品牌，C 品牌次之，B 品牌最低。Kruskal-Wallis 檢驗進一步確認三個品牌效率在 CCR 和 BCC 模型中明顯不同。

（二）餐廳效率的影響因素識別

阿薩夫和馬塔維（Assaf，Matawie，2009）以澳洲 89 家醫院餐廳部的三個投入變量、一個產出變量以及兩個投入要素價格的資料為對象，評價其綜合效率、技術效率、配置效率，並在 DEA 評價的基礎利用 Tobit 迴歸識別其效率影響因素。89 個餐飲部三種效率的均值分別為 0.523、0.65、0.815；效率影響的實證研究結果顯示，經理的教育水準、經理的工作經驗都能顯著正向影響澳洲醫院餐飲部的效率。

阿薩夫等（Assaf et al.，2011）以 105 家餐廳的四個投入變量和兩個產出變量為對象，用 DEA 法測算澳洲餐廳營運的技術效率和規模報酬，並用兩階段的 truncated 迴歸模型實證分析技術效率的影響因素。105 家餐廳的效率普遍不高，得分均值為 0.4617。大多數餐廳經營處於規模報酬遞增階段，只有 12 家處於規模報酬遞減，3 家處於規模報酬不變；根據餐廳規模分類統計分析，小型餐廳的效率得分均值為 0.3921，而大型餐廳得分為 0.4512。進一步的實證分析表明，餐廳的規模和經理的工作經驗對餐廳效率有顯著的正向影響。

表2.13 餐廳效率評價研究代表性文獻

研究者	發表時間	評價單位	評價方法	投入指標	產出指標
Reynolds	2004	美國 38 家同一品牌餐廳	DEA	午餐前廳員工數、晚餐前廳員工數、平均薪資、兩公里範圍內餐館數、餐位數	午餐收入及小費比例、晚餐收入及小費比例
Reynolds & Biel	2007	美國 36 家同一品牌餐廳	DEA	商品成本、勞動力成本、員工滿意度、餐位數、所得稅及保險金	收入、資產回報

續表

研究者	發表時間	評價單位	評價方法	投入指標	產出指標
Reynolds & Thompson	2007	美國 60 家餐廳	DEA	薪資、餐位數、是否為獨立建築	收入、小費比例
Assaf & Matawie	2009	澳洲 89 家餐飲部	DEA	員工數、餐廳面積、能源耗費	用餐次數
Roh & Choi	2010	美國 個連鎖品牌內 136 家餐廳	DEA	物資資本、勞動力成本、管理費用	每月收入、每月淨收入
Assaf et al.	2011	澳洲 105 家餐廳	DEA	員工數、食物成本、餐飲成本、餐位數	食物收入、餐飲收入

資料來源：根據國外文獻自行整理。

三、旅行社效率評價研究

旅行社效率評價研究始於公司旅行部門的效率評價，如貝爾和莫爾（Bell，More，1995）、安德森等（Anderson et al.，1999）都對公司旅行部門效率進行了評價研究。直到 2006 年，第一篇真正意義上的旅行社效率評價研究才出現（Barros，Matias，2006）。隨後的旅行社效率研究，研究者主要基於靜態評價和動態評價兩個視角分別展開，靜態評價主要使用

傳統 DEA 模型（Köksal，Aksu，2007；Fuentes，2011）、基於參數法的
SFA（Barros，Matias，2006）；動態評價方法包括 Malmquist 生產力指
數（Barros，Dieke，2007）、Luenberger 生產力指數（Barros et al.，
2009b；Botti et al.，2010）。

（一）旅行社效率靜態評價研究

早期公司旅行部門效率評價研究。以往商務旅行成本只是公司總開支的
一小部分，但隨著商務旅行成本的不斷攀升，商務旅行成本所占比例越來越
大。因此，出於更為有效控制商務旅行成本的考慮，許多公司開始設置旅行
部門組織以規劃商務旅行。在此實踐背景下，旅行部門營運效率開始受到
學術界關注。為了彌補傳統比率分析的缺陷，貝爾和莫爾（Bell，More，
1995）首次使用線性規劃技術的 DEA 評價 31 個公司旅行部門效率。結果顯
示，樣本公司旅行部門效率均值得分為 0.839，這意味這些旅行部門有效運
行時還可以有 16% 的提升空間。

隨著效率評價技術的發展，SFA 克服 DEA 存在的統計缺陷使得效率評
價結果更具穩健性。鑒於此，安德森等（Anderson et al.，1999）同樣基於
貝爾和莫爾（Bell，More，1995）的評價對象，同時使用了 DEA 和 SFA 兩
種方法對 31 個公司旅行部門進行效率評價。由於選取了不同的投入和產出
資料，DEA 評價結果顯示公司旅行部門效率均值得分為 0.874，發現了 DEA
對模型設定較為敏感這一缺陷。SFA 評價結果顯示，效率得分均值為 0.946，
略高於 DEA 的評價結果。這是因為 SFA 能夠將無效率因素進一步分解為管
理因素和隨機因素。因此，作者建議公司應該設立旅行部門來控制商務旅行
費用。

1．基於 DEA 的旅行社效率評價研究

克薩爾和阿克蘇（Köksal，Aksu，2007）以 2004 年土耳其安塔利亞地
區 24 家旅行社為樣本，利用 DEA 進行效率評價，目的在於分析旅行社經營
形式是否會對其效率產生影響。評價結果顯示，24 家旅行社效率得分均值為
0.609，其中只有 5 家處於相對有效狀態，79.16% 的旅行社都處於無效營運

狀態。Mann Whitney-U 檢驗結果顯示，獨立營運的旅行社與連鎖經營的旅行社營運效率並不存在顯著差異。

富恩特斯（Fuentes，2011）在分析 2007 年西班牙阿利坎特地區 2 家旅行社的效率水準基礎上，檢驗效率水準與經營方式、地理區位和經營年限之間的關係。研究結果表明，22 家旅行社效率均值為 0.8133，其中有 7 家旅行社處於相對有效狀態；Mann Whitney-U 檢驗結果顯示區位條件是唯一能顯著影響旅行社效率的因素，而經營方式和經營年限與旅行社營運效率並不相關。

2 · 基於 SFA 旅行社效率評價研究

巴羅斯與馬蒂亞斯（Barros，Matias，2006）以 2000 ～ 2004 年葡萄牙 25 個旅行社集團 362 家旅行社的面板資料，使 Cobb-Douglas 成本函數模型評估旅行社的技術效率。25 個旅行社集團的技術效率均值和中位數為 0.967、0.678，意味超過半數的旅行社集團效率都高於平均值；技術效率的標準差為 0.022，表明葡萄牙旅行社業間的競爭相當激烈。

表2.14　旅行社效率靜態評價研究代表性文獻

研究者	發表時間	評價單位	評價方法	投入指標	產出指標
Bell & Morey	1995	31 個公司旅行部門	DEA	實際旅行開銷、其他名義開銷、實際環境因素、勞動力成本	服務提供水準（優秀或平均）
Anderson et al.	1999	31 個公司旅行部門	DEA SFA	機票、飯店、租車、勞動力等成本、其他成本	旅行次數
Köksal & Aksu	2007	土耳其 24 家旅行社	DEA	員工數、每年支出、服務遊客潛力	遊客數
Fuentes	2011	西班牙 22 家旅行社	DEA	員工數、服務潛力	遊客數、單位遊客收入

續表

研究者	發表時間	評價單位	評價方法	投入指標	產出指標
Barros & Matias	2006	葡萄牙 25 個旅行社集團 2000~2004	SFA Cobb–Douglas 成本函數	營運成本、勞動力價格、資本價格	收入

資料來源：根據國外文獻自行整理。

（二）旅行社效率動態評價

旅行社效率的動態評價是根據不同的測算方法，分析全要素生產力（TFP）的變化情況，進一步將全要素生產力變化分解為技術效率變化和技術進步兩部分。以下有關旅行社效率全要素生產力變動的研究都選用 2000～2004 年葡萄牙 25 個旅行社集團的面板資料進行測算，而具體的測算方法和研究內容有所區別。

1·基於 Malmquist 指數的研究

巴羅斯與迪克（Barros，Dieke，2007）首先使用 Malmquist 指數分析葡萄牙旅行社的全要素生產力變動特徵，接著利用帶有拔靴法（Bootstrap）的 Tobit 迴歸模型猜想全要素生產力變動的驅動因素。實證結果表明，大多數的 Malmquist 指數都大於 1，且平均值為 1.129，表明大部分旅行社集團的全要素生產力在研究期間趨於增長；全要素生產力分解特徵顯示，只有 13 家旅行社集團技術效率趨於增加，12 家技術效率有所衰退（變動指數小於 1）；23 家旅行社集團的技術進步指數都大於 1，說明研究期間幾乎所有旅行社集團都經歷了技術革新（諸如新技術的投資、技能提升等）；旅行社的外資屬性、成本結構、市場占有率、經營形式都能顯著影響全要素生產力。

2·基於 Luenberger 生產力指數的研究

巴羅斯等（Barros et al.，2009b）又使用基於直接距離函數（directional distance function）的 Luenberger 指數分析旅行社集團的全要素生產力變化。該方法同 Malmquist 指數一樣，能夠進一步分解為技

術效率和技術進步。結果顯示，Luenberger 指數的均值為 0.137，其大部分旅行社集團的指數均大於零，表明葡萄牙旅行社在研究期間全要素生產力趨於增長；分解特徵顯示，技術效率變化均值小於零（只有 5 家大於零），技術進步均值大於零（只有 4 家小於零），意味葡萄牙旅行社全要素生產力增長來自於技術進步的貢獻。為了更有針對性地分析旅行社全要素生產力，作者按照技術效率變化和技術進步兩方面度將 25 個旅行社集團細分為 5 種類型分別加以分析。

博蒂等（Botti et al.，2010）同樣使用 Luenberger 指數分析旅行社集團的全要素生產力變化及其分解特徵，並進一步分析技術變動的偏誤來源對其進行擴展。全要素生產力變化及其分解特徵顯示，Luenberger 指數的均值為 0.023，其大部分旅行社集團的指數均大於零；技術效率變化均值為 -0.005（只有 6 家大於零），技術進步均值為 0.028（只有 2 家小於零），意味葡萄牙旅行社全要素生產力增長來自於技術進步的貢獻。技術進步是否有偏的檢驗顯示，大多數旅行社集團的資料都支持存在著偏的技術進步，這意味假定技術進步中性的傳統分析方法並不適用於樣本資料。

表2.15　旅行社效率動態評價研究代表性文獻

研究者	發表時間	評價單位	評價方法	投入指標	產出指標
Barros & Dieke	2007	葡萄牙 25 個旅行社集團 2000~2004	MI	薪資成本、資本、薪資外其他成本、建築物帳面價值	收入、利潤
Barros et al.	2009b	葡萄牙 25 個旅行社集團 2000~2004	LI	薪資成本、資本、薪資外其他成本、建築物帳面價值	收入、利潤
Botti et al.	2010	葡萄牙 25 個旅行社集團 2000~2004	LI	薪資成本、資本、薪資外其他成本、建築物帳面價值	收入、利潤

資料來源：根據國外文獻自行整理。

四、目的地效率評價研究

在世界上的旅遊效率研究文獻中，相關研究集中於對旅遊業內微觀單元的評價，如飯店效率、餐廳效率、旅行社效率。從實踐意義上講，微觀視角下旅遊效率評價的研究價值彰顯無遺，它既能確立無效率原因及其來源，又能為效率提升或改進指明方向。就宏觀視角而言，鑒於目的地之間的競爭日益激烈，目的地績效評估或競爭力評價歷來是目的地研究的熱點問題。近年來，目的地效率評價成為研究目的地績效和競爭力研究的新視角。因此，從效率評價視角，考察觀光景點是否有效經營，能否在給定的旅遊資源投入條件下轉化為最大化的旅遊市場占有率，成為目的地研究領域中應有的學術關照。

考慮到研究資料的可獲取性和可比性，相較於微觀尺度的旅遊效率評價研究，縱觀目的地效率評價研究，無論從評價方法還是成果的數量上都不算豐富。從評價單位的尺度上分析，主要可分為：一是基於國家尺度的研究，如法國與其他 8 個國家（Peypoch，2007）、58 個國家（Tsionas，Assaf，2014）、120 個國家（Assaf，Josiassen，2011）；二是基於國家內地區尺度的研究，如義大利 103 個地區（Cracolici et al.，2008）、法國 22 個地區（Barros et al.，2011）、西班牙和葡萄牙 22 個地區（Medina et al.，2012）；三是基於景區尺度的研究，如中國 136 個風景名勝區（Ma et al.，2009）、法國 64 個滑雪場（Goncalves，2013）。

（一）基於國家尺度的研究

佩波奇（Peypoch，2007）基於 8 個客源地區的投入產出資料，利用基於直接距離函數（directional distance function）的 Luenberger 生產力指數，分析 2000 ～ 2003 年法國旅遊全要素生產力及其變動特徵。研究結果顯示，8 個客源地區的 Luenberger 指數均值為 64.4，表明在研究期間來自客源地區的旅遊消費趨於增長，意味法國以更少的投入（遊客過夜次數），獲取更高的旅遊收入。全要素生產力的分解特徵表明，全要素生產力的進步主要來自技術效率變化的貢獻（平均的技術效率變化指數為 291.2，平均技術進步指數為 -226.8），阿薩夫和喬西森（Assaf，Josiassen 2011）的研究

旨在識別來自全球 120 個國家（分佈於非洲、美洲、亞洲、歐洲以及大洋洲）旅遊績效的影響因素，並根據影響程度進行排序。作者首先基於 2005 ～ 2008 年的投入和產出資料評價 120 個國家的旅遊效率，在此基礎上利用 Truncated 迴歸對經濟條件、基礎設施、安全狀況、旅遊價格水準、政府政策、環境可持續性、勞動力水平、自然與文化旅遊資源等八大類共 30 個具體的影響因素進行分析。實證分析結果顯示，30 個影響因素中有 26 個能夠顯著影響旅遊效率。其中正向影響程度最大的前十個因素分別為：政府對旅遊業支出、旅遊業環境規制強度、對外國遊客的服務公平性、人均 GDP、航空服務質量、航線總量、創意產業出口額、四五星級飯店數、員工培訓水準以及教育指數；負向影響程度最大的前十個因素分別為：犯罪率、油價、飯店價格指數、二氧化碳單位排放量、簽證要求、貪腐指數、失業率、景區門票價格、愛滋病感染率以及公司成長時間。

鑒於以往基於 DEA 或簡單模型 SFA 的目的地效率評價研究存在缺陷，如前者不能區分短期和長期技術效率，後者無法測算長期技術效率，塔西亞斯和阿薩夫（Tsionas，Assaf，014）引入新的 SFA 動態模型，基於 2001 ～ 2010 年 58 個國家（分別來自非洲、美洲、亞洲、歐洲、大洋洲）的資料，測算並比較分析目的地短期和長期的技術效率。透過比較長期和短期的無技術效率的機率分佈圖，長期技術無效率比短期技術無效率低了近十個百分點，長期技術效率得分說明大部分目的地都實現效率提升，這種效率或績效大幅提升的原因可以歸結為目的地間激烈競爭的結果。進一步，作者使用脈衝響應函數（impulse response function）和持久性測度（persistence measure）分析外部衝擊（如經濟惡化、恐怖襲擊、疾病暴發）對目的地技術無效率的動態影響。結果顯示，外部衝擊在發生後的第二年開始發揮出決定性的影響，而目的地將在三到四年內的時間恢復到起初的穩定狀態。具體分析不同目的地恢復的速度（持久性測度得分）後發現，所有國家的持久性得分並不是同質的，換言之，不同國家從外部事件衝擊恢復過來的速度存在差別。

表2.16　基於國家尺度的景點效率評價代表性文獻

研究者	發表時間	評價單位	評價方法	投入指標	產出指標
Peypoch	2007	法國及其他8個國家2000~2003	LI	飯店過夜遊客數、露營地過夜遊客數	旅遊收入
Assaf & Josiassen	2011	120個國家2005~2008	DEA	旅遊業從業人數、旅遊業投資、接待設施數	海外遊客數、中國遊客數、海外遊客平均停留天數
Tsionas & Assaf	2014	58個國家2001~2010	SFA	旅遊業從業人數、旅遊業投資	海外遊客數、中國遊客數、住宿、餐飲及其他花費

資料來源：根據國外文獻自行整理。

（二）基於國家內地區尺度的研究

克拉科利奇等（Cracolici et al.，2008）基於 2001 年義大利 103 個地區 3 個投入變量和 1 個產出變量的橫斷面資料，透過分析目的地效率對目的地競爭力進行評估。在實證研究中，使用參數法的 SFA 和非參數法 DEA 兩種模型進行效率評價，結果表明義大利區域間的技術效率波動明顯。前者的結果顯示文化型觀光景點效率普遍高於濱海型或山地型觀光景點；後者的結果顯示技術效率平均水準較低（0.29），只有 7 個地區處於有效狀態。比較兩種評價方法的結果表明，DEA 的效率得分普遍低於 SFA 的得分。總體而言，義大利處於無效率地區的目的地管理組織應該聚焦於投入與產出的平衡，以提升目的地的績效。

巴羅斯等（Barros et al.，2011）利用 2003 ～ 2007 年 2 個投入變量和 1 個產出變量的資料，使用 DEA 模型分析和比較法國 22 個觀光景點的績效。效率評價結果顯示，技術效率、純技術效率和規模效率的均值分別為 0.241、0.392、0.615，這表明幾乎所有的法國目的地的技術效率在研究期間處於較低水準。利用 Truncated 迴歸模型識別效率影響因素的實證結果顯示，山地型景區數量、海灘長度、博物館數量、主題公園數量、滑雪場數量以及自然

公園數量都正向顯著影響法國目的地效率，其中海灘長度影響程度最大（迴歸係數為 0.13）。

麥地那等（Medina et al.，2012）利用三階段 DEA 模型評價 2003 ～ 2008 年西班牙和葡萄牙 22 個 S&B 目的地的效率。效率評價結果顯示，近半數的目的地處於相對有效狀態。具體來看，效率得分最高的目的地均為海島型目的地，處於無效狀態的目的地在投入要素上多存在不足。國際遊客比率能正向影響目的地技術效率，客源結構國際化水準越高，目的地效率就越高。

表2.17　基於地區尺度的景點效率評價代表性文獻

研究者	發表時間	評價單位	評價方法	投入指標	產出指標
Cracolici et al.	2006	義大利103 個地區1998　2001	DEAMI	床位數、接待能力、文化遺產數、旅遊院校畢業生／就業人數、旅遊業就業人數／地區人口	中國遊客過夜次數、海外遊客過夜次數
Cracolici et al.	2008	義大利103 個地區2001	DEASFA	文化遺產數、旅遊院校畢業生／就業人數、旅遊業就業人數／地區人口	中國遊客過夜次數

續表

研究者	發表時間	評價單位	評價方法	投入指標	產出指標
Barros et al.	2011	法國二十二個地區2003~2007	DEA	住宿接待能力、接待遊客人次	遊客過夜次數
Medina et al.	2012	西班牙、葡萄牙二十二個地區2003~2008	DEA	床位數、從業人數、藍旗海灘數、海灘溫度與長度	旅遊收入

資料來源：根據國外文獻自行整理。

（三）基於景區尺度的研究

貢薩爾維斯（Goncalves，2013）使用基於直接距離函數的 Luenberger 生產力指數分析 2008 ～ 2010 年法國 64 個滑雪場的生產力及其變動特徵。64 個滑雪場 Luenberger 生產力指數平均得分為 -0.020（其中

48 個 Luenberger 生產力指數都為負值），表明法國滑雪場生產力平均水準下降約 2%。Luenberger 生產力指數的分解特徵顯示，技術效率變化和技術進步指數的均值分別為 -0.011、-0.009，生產力下降是由技術效率變化和技術進步共同導致的。Kruskal-Wallis 檢驗結果並不支持大型滑雪場的生產力更高的假定，但統計檢驗表明大型滑雪場有著更高的技術效率。

第三節 中國旅遊效率評價研究回顧

中國旅遊效率評價更加偏重於宏觀層面的效率評價，在文獻梳理時，筆者將根據研究領域以及研究方法進行梳理。其中，研究領域可細分為旅遊產業效率評價、旅遊特徵行業效率評價（飯店效率、旅行社效率、景區效率）以及旅遊上市公司效率評價。研究方法集中於非參數的 DEA 法，主要包括靜態評價使用 BCC 模型和 CCR 模型，動態評價時使用 DEA-Malmquist 生產力指數法。此外，為了便於對比分析，文獻梳理時同樣對投入和產出指標選取與評價方法進行列表呈現。

一、旅遊業效率評價研究

（一）中國旅遊業效率評價

1・以非參數 DEA 為評價方法的研究

（1）旅遊業效率的靜態評價研究

已有研究選用相應的 DEA 模型評價中國省域旅遊業不同年份的總效率、技術效率以及規模效率。由於評價年份、模型選擇以及投入一產出指標選擇的不同，具體的研究結論會有所差異。

①單一時點的旅遊業效率靜態評價

下文將從旅遊業效率總體評價、效率結構分解、效率區域差異特徵、規模收益特徵、效率影響因素等方面進行梳理。

已有研究顯示，中國旅遊業處於總體效率有效的狀態的地區數偏少，效率總體程度不高。如顧江和胡靜（2008）的研究顯示，1999 年、2001 年、

2005 年全中國總體效率均值分為 0.478、0.375、0.398；其中處於總體效率有效的地區分別為僅有 7 個（北京、上海、廣東、重慶、福建、內蒙古、西藏）、5 個（北京、上海、廣東、江西、青海）、4 個（北京、上海、廣東、內蒙古）。2003 年全中國旅遊業總效率處於有效狀態的地區有 2 個（遼寧、河南），評價的結果的均值為 0.433（朱順林，2005）。張根水等（2006）對 2001 年中國旅遊業總體效率評價的結果為 0.747，其中 4 個地區（北京、上海、廣州、吉林）處於有效狀態。2008 年中國旅遊業總體效率均值為 0.752，共有 8 個地區處於有效狀態（天津、上海、吉林、黑龍江、河南、廣東、重慶、貴州）（趙定濤，董慧萍，2012）。

從總體效率結構分解特徵上分析，中國各地區技術效率和規模效率仍處於偏低水準。具體而言，如在 2001 年，技術效率有效的地區有北京、上海、廣東、吉林、西藏、青海、寧夏 7 個地區，占總體的 22.58%；規模效率有效的地區也僅有北京、上海、廣東、吉林、浙江、山東、廣西 6 個地區，占總體的 19.35%。2003 年，全中國技術效率均值為 0.543，北京、遼寧、河南、廣東、青海、寧夏 6 個地區技術效率有效；規模效率均值為 0.842，處於最佳生產規模的只有遼寧和河南 2 個地區（朱順林，2005）。趙定濤和董慧萍（2012）對 2008 年旅遊業技術效率和規模效率評價結果為，兩者均處於有效狀態地區分別是上海、天津、廣東、重慶、吉林、黑龍江、河南、貴州，僅占總體的 26.7%。

從旅遊業規模收益上看，相應年份內中國旅遊業尚處在規模收益遞增階段。如 2001 年共有 26 個地區規模收益增長，4 個地區（北京、上海、廣東、吉林）規模收益不變，1 個地區（遼寧）的規模收益遞減。

進一步，張根水等（2006）和趙定濤和董慧萍（2012）分析各年份旅遊業效率區域差異特徵及其差異原因。就 2001 年的總體效率而言，東部地區最高（均值為 0.835）、西部地區次之（均值為 0.708）、中部地區最低（均值為 0.675）。究其原因，張根水等（2006）認為東部地區的經濟實力使得其在旅遊資源開發、旅遊發展相關基礎設施建設方面獨具優勢，而西部地區豐富的旅遊資源以及西部大開發的政策紅利是其優於中部地區的決定性因

素。2008 年的總體效率和規模效率的排序為中部地區、東部地區、西部地區；而東部地區技術效率最高、中部地區居中、西部地區最低。總體效率的高低在一定程度上取決於各地區投入與產出相對比例關係，而技術效率方面的差異則是由於資源的非有效利用造成的。

除了對旅遊業效率評價外，研究者還對旅遊業總體效率的影響因素進行探討。趙定濤和董慧萍（2012）採用 PCR 方法分析 2008 年旅遊業總體效率的影響因素，五個影響因素的影響程度依次為：媒體報導量、旅遊企業數量、經濟發展水準、旅遊企業資產規模以及區位條件；顧江和胡靜（2008）構建 Tobit 迴歸模型定量識別旅遊業總體效率的影響因素，證實地區經濟水準和旅遊業資產規模能正向影響旅遊業效率，旅行社數量則會制約旅遊業總體效率，區位條件的影響不顯著。

表2.18　單一時點的旅遊業效率靜態評價代表性文獻

研究者	發表時間	評價單位	評價方法	投入指標	產出指標
朱順林	2005	2003 31 個省	BCC 模型	固定資產、從業人數	營業收入
張根水等	2006	2001 31 個省	CCR、C^2GS^2 模型	固定資產、企業數、從業人數	營業收入、稅金
顧江、胡靜	2008	1997 2001 2005 31 個省	BCC 模型	旅遊資源、旅遊服務設施、交通條件、服務品質、管理水準	旅遊外匯收入
趙定濤、董慧萍	2012	2008 30 個省	CCR、BCC 模型	工農業示範點、景區數、星級飯店數、旅行社數量、從業人數	海外旅遊收入和旅遊人次

資料來源：根據中國文獻自行整理。

②多時點的旅遊業效率靜態評價研究

旅遊業效率的總體趨勢及時空差異特徵。儘管研究者選取的評價模型和投入─產出資料存在差異，但評價結果顯示旅遊業效率總體水準不高，其變動的總體趨勢較為一致，即在相應的考察期內旅遊業效率呈現出「先降低、後提高」的 U 型變動特徵，並且 2003 年時的效率值均為最低點（主要原因是受到 SARS 事件的影響）。如 1999～2008 年期間，中國旅遊業的總體

效率均值僅為 0.330，總體效率和技術效率的變動趨勢都表現為先下降後增加的趨勢，規模效率則表現為持續增加的趨勢（梁流濤，楊建濤，2012）；2000～2010 年中國旅遊業效率均值變化趨勢表現為兩個階段性特徵，2003 年以前小幅波動，並在 2003 年降為最低；2004 開始提升，並維持在 0.70 左右的水準（張廣海，馮英梅，2013）；2001～2007 年間，旅遊業技術效率的情況較為類似，整體水準分析偏低（均值為 0.571），並呈現出 U 型變動趨勢（岳宏志，朱承亮，2010）。

旅遊業效率的區域差異特徵及趨勢。從旅遊業效率的均值變化特徵分析，中國旅遊業效率呈現出東部地區、中部地區以及西部地區依次遞減的區域差異特徵。這一研究結論在梁流濤和楊建濤（2012）和岳宏志和朱承亮（2010）的研究中均得以證實。此外，張廣海和馮英梅（2013）還利用戴爾指數和基尼係數具體刻畫中國旅遊業效率的區域差異趨勢。2000～2010 年期間，中國旅遊業效率的區域差異程度不大，並有逐步縮小的趨勢；並且 2003 年以前，旅遊業效率三大區域內部差異是導致旅遊業效率總體差異的主要原因，其歷年貢獻程度高達 86.26%（張廣海，馮英梅，2013）。

表2.19　多時點的旅遊業效率靜態評價代表性文獻

研究者	發表時間	評價單位	評價方法	投入指標	產出指標
岳宏志、朱承亮	2010	2001~2007 31 個省	CCR 模型	固定資產、從業人數	營業收入
陶卓民等	2010	1999~2006 31 個省	CCR、BCC 模型	旅遊資源、旅遊服務接待設施、從業人數	中國旅遊收入、海外旅遊收入
周雲波等	2010	2001~2007 30 個省	BCC 模型	固定資產、從業人數	營業收入
金春雨等	2012	2007~2009 31 個省	三階段 DEA 模型	固定資產原值、從業人數	營業收入
梁流濤、楊建濤	2012	1999~2008 31 個省	BCC 模型	固定資產、從業人數、星級飯店數、旅行社數	旅遊收入、接待人次
張廣海、馮英海	2013	2000~2007 31 個省	CCR 模型	固定資產、從業人數、旅遊企業數	營業收入、營業稅金

資料來源：根據中國文獻自行整理。

（2）旅遊業效率的動態評價研究

旅遊業效率動態評價研究主要是利用 Malmquist 生產力指數法來分析旅遊業全要素生產力動態變化趨勢，具體包括全要素生產力的總體變動趨勢、區域差異特徵。

首先，旅遊業全要素生產力的總體及其結構變動趨勢。相關研究的共識主要體現在：一是考察期間中國旅遊業全要素生產力總體趨勢趨於增長；二是技術進步和技術效率是中國旅遊業全要素生產力增長的兩大泉源，並且技術進步是旅遊業全要素生產力增長的決定性因素。但具體的研究結論尚存有較大的差異：主要體現在旅遊業 TFP 的年均增長率的具體數值上，如 1997 ～ 2009 年旅遊業 TFP 年均增長 2.5%，其中，技術效率年均增長 1.5%，技術進步年均增長 1.1%（張麗峰，2014）；1999 ～ 2006 年間旅遊業 TFP 年均增長 5.6%（陶卓民，等，2010）；經過修正後，2000 ～ 2009 年間旅遊業 TFP 年均增長 9.2%，其中，技術效率年均增長 1.7%、技術進步年均增長 8.7%（王永剛，2012）；2001 ～ 2009 年間旅遊業 TFP 年均增長

12.7%，其中，技術效率年均增長 5.6%、技術進步年均增長 6.7%（趙磊，2013a）。

其次，旅遊業全要素生產力的區域差異特徵。旅遊業 TFP 區域特徵的相關研究結論分歧較大，主要體現在 TFP 變動的趨勢及其增長速度上。如 2000 ～ 2009 年間東、中、西部三大地區旅遊業 TFP 年均增長分別為 20.3%、22.5%、20.5%（王永剛，2012）；2001 ～ 2009 年間三大地區旅遊業 TFP 年均增長 10.3%、16.2%、12.9%（趙磊，2013a）；2001 ～ 2009 年間三大地區旅遊業 TFP 年均增長 3.2%、2.3%、2%（張麗峰，2014）。在考察期內，多數研究者認為地區 TFP 均持續增長，沒有出現負增長的現象，但陶卓民等（2010）的研究發現在 1999 ～ 2006 年間中國旅遊業 TFP 僅有 17 個省份趨於增長，14 個省份（9 個省份位於西部地區）都為負增長，這就導致西部地區 TFP 年均均值僅為 0.923，東部地區和中部地區的年均變動的均值則分別為 13.9%、5.3%。因此，造成相關研究結論分歧較大的原因急需進一步探討。

此外，趙磊（2013a）利用收斂檢驗方法檢驗 2001 ～ 2009 期間中國旅遊業 TFP 地區差異趨勢，結果顯示旅遊業 TFP 存在絕對 β 收斂，不存在 σ 收斂和條件 β 收斂。這表明中國旅遊業 TFP 區域差異趨於縮小，最終會收斂於相同的穩態水準。

表2.20 旅遊業效率動態評價代表性文獻

研究者	發表時間	評價單位	評價方法	投入指標	產出指標
周雲波等	2010	2001~2007 30個省	BCC 模型 Malmquist 指數	固定資產、從業人數	營業收入
淘卓民等	2010	1999~2006 31省	CCR、BCC 模型 Malmquist 指數	旅遊資源、旅遊服務接待設施、從業人數	中國旅遊收入、海外旅遊收入
王永剛	2012	2000~2009 30個省	Malmquist 指數	固定資產淨值、從業人數	旅遊總收入
郭燁、徐陳生	2012	2000~2009 31個省	Malmquist 指數	固定資產、從業人數	營業收入、旅遊外匯收入、上繳稅金
趙磊	2013a	2001~2009 30個省	Malmquist 指數	固定資產、從業人數	旅遊總收入
張麗峰	2014	1997~2009 31個省	Malmquist 指數	旅遊業固定資產原值、旅遊業從業人員	旅遊企業總營業收入

資料來源：根據中國文獻自行整理。

2．基於參數法的旅遊業效率評價研究

相比基於非參數的旅遊業評價研究，參數法的旅遊業效率評價在研究內容方面有一脈相承之處，如對旅遊業效率的總體變動趨勢以及區域差異特徵分析；亦有繼往開來之勢，具體體現在旅遊業效率區域差異影響因素的定量識別上。除此之外，研究者還運用參數法評價旅遊業全要素變動趨勢分析。具體研究內容如下分析：

朱承亮等（2008）用 SFA 評價 2000 ～ 2006 年中國旅遊業效率，其研究內容與其他另一篇文章（基於非參數法的研究）大同小異，即在對旅遊業效率評價結果基礎上，分析旅遊業效率總體變動趨勢（旅遊業效率趨於穩步上升，效率值從期初的 0.358 提高到期末的 0.849；但總體水準依然偏低）。進一步在省域角度下，比較分析中國東部、中部和西部三大地區效率的差異特徵及其形成原因的分析；楊勇和馮學剛（2008）以旅遊企業資料為基礎，運用 SFA（超越對數生產函數）分析 1999 ～ 2005 年間中國省級旅遊技術效率變動趨勢、區域差異特徵及其影響因素。考察期間，中國省際旅遊企業技

術效率趨於下降，其均值為 0.8662。東部地區的技術效率高於中部和西部地區，造成這種區域差異趨勢的原因在於旅遊業產業地位和勞動力素質。進一步的實證結果表明旅遊業產業地位和勞動力素質能夠正向影響技術效率，而旅遊資源稟賦的影響並不顯著。與楊勇、馮學剛所運用的方法一樣，李亮和趙磊（2013）除了考慮資本要素外，還將旅遊人力資本要素也納入超越對數生產函數模型中。在 2001～2009 年間中國旅遊效率總體趨於持續上升，效率的均值從期初的 0.7405 上升到期末的 0.8867；東部、中部和西部三大地區的旅遊效率呈現相互依次遞減態勢，並且其變異係數趨於縮小，表明旅遊效率的區域差異逐步縮小並有收斂跡象。並在技術無效函數中定量識別旅遊資源稟賦、制度環境因素以及區位條件、都市化水準等因素對旅遊效率的影響，其中，前三種因素均正向影響旅遊效率，旅遊資源稟賦影響程度較低，都市化水準則具有非線性影響。

表2.21　基於參數法的旅遊業效率評價代表性文獻

研究者	發表時間	評價單位	評價方法	投入指標	產出指標
楊勇、馮學剛	2008	1999~2005 三十一個省	SFA 超越對數生產函數	資本密集度	旅遊企業勞動生產力

續表

研究者	發表時間	評價單位	評價方法	投入指標	產出指標
朱承亮	2009	2000~2006 31個省	SFA C-D 生產函數	固定資產投入量、從業人數	營業收入
李亮、趙磊	2013	2001~2009 30個省	SFA 超越對數生產函數	固定資產總額、從業人數	旅遊總收入

資料來源：根據中國文獻自行整理。

（二）區域旅遊業效率評價研究

　　中國區域旅遊業效率評價研究的領域包括兩個層次，一是區域內部各地區旅遊業效率的評價，如長三角地區、泛長三角地區、西部地區等；二是以單一省份內部各地市間旅遊業效率的評價，如山東、雲南、廣東、浙江、江蘇、安徽等省份。從相關研究使用的效率評價方法上看，與中國全域旅遊效率研

究類似，主要包括：靜態視角的 BCC 模型和 CCR 模型、傳統 DEA 評價模型，以及動態視角的 DEA-Malmquist 全要素生產力指數法；從旅遊效率的研究內容分析，基本上也包括效率評價、總體變動趨勢、區域差異特徵等。除此之外，有研究者基於空間地理學視角考察區域旅遊效率的空間外溢效果。以下將按照旅遊效率的研究領域開展述評。

首先，（泛）長三角地區旅遊業效率評價研究有：曹芳東等（2012）分析 1998 ～ 2008 年泛長三角四個省份各地市的旅遊業效率的特徵、空間格局及其驅動機制。總體而言，綜合效率、純技術效率和規模效率在考察期內都逐步提高，變異係數指數顯示出三者區域間的差異程度依次為綜合效率、規模效率和純技術效率；區域間差異變動趨勢都呈現波動特徵，綜合效率和純技術效率波動較大，規模效率不太顯著。空間格局上，泛長三角各個地區旅遊效率均存在顯著的空間關聯，而各地區旅遊 TFP 的變動趨勢為空間弱聚集，地區間空間關聯程度不高。進一步，作者構建一個由總體經濟政策、中觀旅遊企業以及微觀旅遊需求構成的旅遊效率驅動機制。王坤等（2013）也關注長三角 25 個地區間旅遊效率的空間格局特徵，並分析旅遊效率冷熱點地區的空間結構，其研究顯示長三角地區旅遊效率也表現為空間聚集特徵。該研究進一步利用空間計量模型檢驗旅遊效應的空間外溢效果，並識別出人力資本、固定資產、旅遊資源豐度等旅遊效率影響因素。在影響程度上，前兩個因素影響程度較大，後者影響程度較弱。

其次，西部地區旅遊業效率評價研究。袁丹和雷宏振（2013）採用 CCR 模型對 2010 年西部 12 省文化旅遊效率進行靜態評價。由於選用的投入指標較多，作者藉助因素分析法進行維度縮減結果表明：2010 年西部地區的文化旅遊效率區域差異顯著，各地區均處於規模收益遞增階段；四川和雲南兩省處於總體效率有效狀態，10 個地區的旅遊效率非有效狀態是投入冗餘和產出不足兩個因素共同導致的。王惠榆等（2014）同時分析 2000 ～ 2010 年西部地區旅遊業的靜態效率和動態效率。考察期內西部地區 12 省的旅遊綜合效率、技術效率和規模效率程度較高，其年均值分別達到 0.94、0.99、0.94；旅遊全要素生產力歷年都趨於增長，年均增長 25%，其增長泉源主要來自於技術進步。王淑新等（2012）基於參數法的擴展索羅殘差模型測算 2000 ～

2009 年西部地區 12 個省份的旅遊全要素生產力。測算結果顯示西部地區旅遊業全要素生產力年均增長 2.98%，迴歸結果顯示各項旅遊要素投入的彈性係數分別為：旅遊業固定資產（0.2458）、旅遊業人力資本（0.2612）、基礎設施投入（0.4402）、服務設施投入（0.4806）。西部地區旅遊發展仍然依靠要素投入，技術進步作用微弱，旅遊發展仍處於規模報酬遞增階段（其係數為 1.4278）。

表2.22　區域旅遊業效率評價代表性文獻

研究者	發表時間	評價單位	評價方法	投入指標	產出指標
于秋陽等	2009	2006~2008 長三角十六市	CCR 模型	海外遊客量、中國遊客量	旅遊外匯收入、中國旅遊收入
曹芳東等	2012	1998~2008 泛長三角四省	BCC 模型 Malmquist 指數	景區數、星級飯店數、旅行社數、第三產業從業人數	旅遊總收入、旅遊總人次
王坤等	2013	2004~2010 長三角二十五市	修正 DEA 模型	都市固定資產投資、旅遊資源風度、FDI、第三產業從業人數	中國旅遊收入、旅遊外匯收入
王淑新等	2012	2000~2009 西部十二個省	擴展索羅殘差生產函數	固定資產、職工人數、星級飯店數、景區數	旅遊總收入
袁丹、雷宏振	2013	2010 西部十二個省	CCR 模型	基礎設施投入、資本投入、勞動力投入、教研投入	遊客人次、營業收入、產業集群績效
王惠楡等	2014	2000~2010 西部十二個省	BCC、CCR Malmquist 指數	旅遊企業數、固定資產投資、從業人數	旅遊總收入、旅遊總人次、旅遊企業營業收入

資料來源：根據中國文獻自行整理。

（三）省域旅遊業效率評價研究

在評價指標的選取上，雖然研究者並未達成共識，但一般都選用旅遊業人力資本投入和物資資本投入的代理變量作為投入指標，而楊榮海和曾偉（2008）則以國際遊客數和中國遊客數為旅遊業投入指標，這並不符合旅遊業投入指標選取的慣例，其評價的結果的可信度值得商榷。

　　在研究內容方面，首先，靜態視角的評價主要分析總體效率的結構分解特徵、規模收益特徵、冗餘分析以及區域效率差異特徵方面。如山東省 17 個地市的旅遊業效率，旅遊總體效率處於有效狀態的地區有 8 個（占總數的 47.05%）；規模收益遞增的地區有 5 個，規模收益不變地區有 8 個，規模收益遞減的地區為 4 個（陸相林，2007）；廣東省 9 個地市的總體效率為有效（占總數的 40%），技術效率有效地區為 12 個，規模效率有效地區為 9 個；並且在 2008 ～ 2010 年區域間總體效率、技術效率和規模效率的差異趨於縮小（梁明珠，易婷婷，2012）。

　　其次，動態視角的評價內容更加關注旅遊效率或全要素生產力的時空差異特徵及其影響因素分析。2003 ～ 2009 年廣東省各地區間旅遊效率差異程度較大，但差異趨於縮小。地區經濟發展水準、旅遊市場競爭機制和旅遊企業規模是導致旅遊效率差異的主要原因（梁明珠，等，2013）；塗瑋等（2013）進一步利用變異係數分析 2004 ～ 2011 年江浙各地區入境旅遊效率變動趨勢，入境旅遊總體效率和技術效率地區間差異逐步縮小，規模效率差異維持在一致水準。相關分析法顯示經濟發展水準、技術創新是浙江入境旅遊效率的主要原因；2001 ～ 2012 年間江蘇省旅遊總體效率呈現出先降低後提升的「U」型態勢，蘇南地區旅遊效率高於蘇北地區，且旅遊效率區域間差異逐年擴大。旅遊 TFP 也表現為「U」型變動趨勢，全要素生產力增長源於技術進步而非規模效率。除了對旅遊效率的變動趨勢及區域差異進行客觀描述，梁明珠等（2013）還根據旅遊效率的高低程度及其變化趨勢對廣東 21 個地區進行分類，並總結出穩定式、往複式、漸進式、突變式四種旅遊效率演進模式。旅遊效率空間格局特徵方面，塗瑋等（2013）利用空間關聯分析法描述 2004 ～ 2011 年浙江入境旅遊效率的空間格局。2004 ～ 2007 年浙江入境旅遊綜合效率和規模效率的空間聚集程度逐漸加強，2007 年後其聚集程度開始減弱；技術效率在考察期間空間格局變化較小。

表2.23　省域旅遊業效率評價代表性文獻

研究者	發表時間	評價單位	評價方法	投入指標	產出指標
陸相林	2007	2004 山東十七地市	CCR 模型	旅行社數、旅行社員工數、海外飯店數、旅遊景點數	旅遊總收入、中國、海外旅遊收入、中國、海外遊客數
楊榮梅、曾偉	2008	1995~2006 雲南省	CCR 模型	海外遊客數、中國遊客數	旅遊外匯收入、中國旅遊收入
梁明珠、易婷婷	2012	2008~2010 廣東二十一地市	BCC、CCR 模型	旅行社數、賓館數、景區數、從業人數	旅遊收入、過夜遊客人次
梁明珠等	2013	2003~2009 廣東二十一地市	Malmquist 指數	旅行社數、賓館數、景區數、從業人數	旅遊收入、過夜遊客人次
泺瑋等	2013	2004~2011 浙江十一地市	修正的 DEA 模型	A 級景區數、星級飯店數、海外旅行社數	入境遊客、旅遊外匯收入
龔豔、郭崢嶸	2014	2001~2012 江蘇十三市	超效率 DEA Malmquist 指數	星級飯店數、旅行社數、景區數、第三產業從業人數、等級公路密度	中國旅遊收入及接待人次、入境旅遊收入及接待人次

續表

研究者	發表時間	評價單位	評價方法	投入指標	產出指標
鄧洪波、陸林	2014	2005~2010 安徽十七地市	Malmquist 指數	第三產業從業人數、住宿業與餐飲業固定資產投資、星級飯店客房數	旅遊總收入

資料來源：根據中國文獻自行整理。

（四）城市旅遊效率評價研究

城市旅遊效率評價是將城市作為效率評價單位，實質仍是對評價對象內旅遊業效率的評價。在該研究領域內，馬曉龍及其合作者發表中國城市旅遊效率研究的系列文章，較為系統地分析中國 58 個城市旅遊效率。這些文章的研究內容涉及基於規模收益的城市發展階段分析、分解效率對城市旅遊效

率的影響、旅遊效率的地區差異與空間格局以及旅遊效率影響因素的理論探討；也包括城市旅遊效率的時空差異與內部行業特徵（韓元軍，2013）；其他研究在評價指標的處理、評價方法上進行相應的修正或優化，如對產出資料的修正（王恩旭，武春友，2010）；考慮服務質量的規制 DEA 模型（韓元軍，等，2011）；考慮環境因素和隨機因素的三階段 DEA 模型（楊春梅，趙寶福，2014）以及 Bootstrap-DEA 糾偏模型（李瑞，等，2014）。研究概況具體分析如下：

關於中國 58 個旅遊城市效率的研究概況（馬曉龍，2009；馬曉龍，保繼剛，2009；馬曉龍，保繼剛，2010a；馬曉龍，保繼剛，2010b）。首先，基於規模收益分析旅遊城市發展階段的演化特徵。作者在對 1995 年、2000年、2005 年三個橫斷面的 58 個旅遊城市規模收益綜合考察後，總結出三箇中國旅遊城市發展階段的演化特徵：

①三個考察期內旅遊城市多處於規模收益遞增階段。

②處於規模收益遞增的旅遊城市隨時間推進而增加。

③規模效率遞減的旅遊城市主要分佈於東部地區。

其次，分解效率對城市旅遊效率的影響。在對上述三個時間截面中國 58個城市旅遊效率評價基礎上，作者著重分析分解效率（規模效率、技術效率和利用效率）對總體效率的影響，並得到一個規律性的認識：即無論時間的推移，總體效率受規模效率影響程度最大，受技術效率和利用效率的影響較弱。最後，旅遊效率的地區差異與空間格局。基於 2005 年 58 個城市效率評價結果的分析表明，地處東部地區的城市旅遊效率顯著高於其他地區的城市；城市間各分解效率值的標準差顯示，區域間規模效率和技術效率差異較大（標準差均為 0.26），而利用效率的差異相對較小（標準差為 0.18）。針對以上城市旅遊效率變動規律及差異特徵，作者對此進行理論上的闡釋，並認為根本原因在於區域經濟的差異。

此外，與上述研究內容類似，韓元軍還分析了 2005 ～ 2009 年中國 16個城市的旅遊效率時空差異與內部行業特徵。在時空差異特徵方面，16 個城

市在考察期內的總體效率、規模效率及技術效率逐步提高；旅遊效率的區域差異有明顯的非均衡性。分行業的旅遊效率評價結果顯示，旅行社業、飯店業和景區行業的旅遊效率年均均值依次降低。

有關評價指標和模型的優化研究。精確的投入─產出資料、恰當的指標選擇、適用的評價模型和方法，是科學評價旅遊效率的前提和關鍵。相關研究的主要目的都是為了提高旅遊效率評價的精準度，具體的實現手段和路徑各有不同。如王恩旭和武春友（2010）利用灰色關聯度模型計算出修正係數，對旅遊產出資料進行修正；韓元軍等（2011）為了識別服務質量規制對旅遊業效率的影響，透過對比傳統 DEA 模型、Measure-specific DEA 模型以及 Undesirable-measure DEA 模型，以 2009 年 22 個旅遊城市為評價單位，分析在不同旅遊服務規製程度下旅遊效率的差異及變化趨勢。弱規制會導致綜合效率一定程度的下降，強規制促使旅遊企業主動調整而激發旅遊效率的提升。根據服務質量規制與旅遊效率的制約關係，作者適時地提出「TQ 定律」，提升旅遊質量規制與旅遊效率之間關係的規律性認識；楊春梅和趙寶福（2014）使用控制環境因素和隨機因素的三階段 DEA 模型對 2010 年 50 個城市旅遊效率進行評價。研究結論證實環境因素和隨機因素會影響城市旅遊效率：相較於傳統的 DEA 模型，調整後的總體效率和規模效率都在降低，均值從原來的 0.661、0.865 降為 0.559、0.634，而技術效率則從 0.761 提高到 0.872。由是觀之，人力資本和政府支持等外部環境因素是提升城市旅遊效率的關鍵所在。李瑞等（2014）為了改進傳統 DEA 模型傾向高估旅遊效率的缺陷，採用 Bootstrap 法對其進行糾偏。經過對比，發現糾偏後的旅遊效率評價結果低於傳統 DEA 模型。作者進一步利用 Malmquist 指數分析 2000 年以來四個城市群內城市旅遊效率的變動趨勢。

表2.24 城市旅遊效率評價代表性文獻

研究者	發表時間	評價單位	評價方法	投入指標	產出指標
馬曉龍	2009	1995、2000、2005 五十八個都市	BCC	第三產業從業人數、都市固定資產投資、旅遊資源吸引力、實際利用外資額	星級飯店收入

<div align="right">續表</div>

研究者	發表時間	評價單位	評價方法	投入指標	產出指標
馬曉龍、保繼剛	2009	1995、2000、2005 五十八個都市	BCC	第三產業從業人數、都市固定資產投資、旅遊資源吸引力、實際利用外資額	星級飯店收入
王恩旭、武春友	2010	2006 十五個都市	BCC 模型	旅遊企業固定資產、旅遊企業從業人數、旅遊企業數、人均都市道路面積、人均綠地面積	旅遊總收入、旅遊總人次
馬曉龍、保繼剛	2010	2005 五十八個都市	BCC 模型	第三產業從業人數、都市固定資產投資、旅遊資源吸引力、實際利用外資額	星級飯店收入
馬曉龍、保繼剛	2010	2005 五十八個都市	BCC 模型	第三產業從業人數、都市固定資產投資、旅遊資源吸引力、實際利用外資額	星級飯店收入
韓元軍等	2011	2009 二十二個都市	傳統DEA模型、規制DEA 模型	旅遊企業固定資產原值、旅遊從業人數	旅遊服務品質、營業收入
韓元軍	2013	2005~2009 十六個都市	BCC 模型	固定資產原值、旅遊從業人數	營業收入
楊春梅、趙寶福	2014	2010 五十個都市	三階段DEA 模型	旅遊資源吸引力、星級飯店數、旅行社數	旅遊總收入、旅遊總人次
李瑞等	2014	2001、2006、2011 沿海地區四大都市群	CCR、BCC模型 Bootstrap法 Malmquist指數	第三產業從業人數、3A 級以上景區數、三星級以上飯店數、國際和國內旅行社數	旅遊總收入、旅遊總人次

資料來源：根據中國文獻自行整理。

二、旅遊特徵行業效率評價研究

（一）飯店業效率評價研究

從評價方法上看，飯店業效率評價研究集中於非參數法的 DEA 模型，主要使用傳統的 DEA 模型（BCC 模型和 CCR 模型）進行靜態評價，評價對象包括：中國的星級飯店、幾個或單一地區的星級飯店（如京滬粵、23 個城市、50 個城市；澳門、北京、上海、廣州、浙江、黃山、三亞等）；動態評價研究使用了 DEA-Malmquist 生產力指數分析飯店業全要素生產力的變動特徵（生延超，鐘志平，2010；吳向明，趙磊，2013；虞虎，等，2014）；隨後，為了提升 DEA 模型評價的準確性，謝春山等（2012）使用超效率 DEA 模型；方葉林等（2013）採用修正的 DEA 模型；以及三階段和四階段的 DEA 模型（盧洪友，連信森，2010；宋慧林，宋海岩，2011）。囿於資料和方法的適用性，僅有簡玉峰、劉長生（2009）使用參數法的 SFA 研究 2007 年張家界 70 家星級飯店效率。在投入—產出指標的選取上，中國研究者們的選擇標準並不一致，指標選取尚未達成共識。以下內容將根據評價方法的選擇以及研究領域範圍來進行闡述：

1 · 飯店業效率靜態評價研究

首先，基於 DEA 傳統模型的飯店業效率評價。中國旅遊效率評價研究最早始於飯店業效率，最初重點關注了北京、上海、廣東三地區的星級飯店效率（彭建軍，陳浩，2004；陳浩，彭建軍，2004；陳浩，薛聲家，2005）。由於早期研究評價方法的規範性存在一定的問題，得出的結論參考價值不大。隨著研究者們對效率評價方法的掌握，飯店效率評價的研究日趨規範和成熟，研究成果相繼湧現。

①中國和區域範圍的飯店效率研究。如梁永康和鄭向敏（2012）對 1999 ～ 2008 年間中國星級飯店總體效率評價後發現，考察期間中國飯店業綜合效率為波動狀態，基本上處於規模報酬遞減階段。投入冗餘和產出不足現象較為嚴重，其中供給過剩和出租率偏低是導致中國飯店業低效率的主要原因。黃麗英和劉靜豔（2008）分析 2005 年中國 8 個省份高星級飯店的效

率及其分解效率。各區域內四星級和五星級飯店的總體效率和技術效率差異較大,規模效率差異較小。作者還從效率的內部視角進一步分析無效率來源和規模無效的原因。

②省份範圍(浙江、上海等)的研究。彭磊義(2009)基於問卷調查的資料對浙江省不同管理模式的飯店效率進行評價,全省飯店整體上效率差異較大。管理模式對飯店效率有顯著影響,管理合約(世界上的飯店集團)和租賃經營模式的飯店效率處於有效狀態。在分析飯店效率無效原因的基礎上,提出提升浙江飯店整體效率的三個方向。劉玲玉和王朝輝(2014)分析2001～2011年上海飯店的整體效率以及區域差異特徵。總體上,上海飯店綜合效率較高,但在考察期間趨勢上略有波動,在此基礎上比較中心區和郊區的飯店效率差異;最後定性分析影響飯店效率的幾個內外部因素,包括經濟發展、旅遊發展、區位條件、企業自身、政府政策、重大事件。

③城市飯店效率。何玉榮等(2013)測算2011年黃山市54家星級飯店的總體效率,並分類別和區域對其分解效率特徵進行總結。孫景榮等(2012)以2010年23個旅遊城市飯店為樣本進行效率評價。23個城市飯店綜合效率、技術效率、規模效率的均值分別為0.748(有效狀態城市為3個)、0.821(有效狀態城市為5個)、0.909(有效狀態城市為3個);區域綜合效率值的空間格局表現為東部、東北、西部和中部地區依次遞減;作者根據投入冗餘和產出不足的具體情況提出提升城市飯店效率的路徑。徐文燕和戴莉(2013)評價了2010年和2011年50個旅遊城市星級飯店的效率。總體上,綜合效率、技術效率和規模效率依次遞減;星級飯店效率區域特徵表現為「東部地區最高、中部地區次之、西部地區最低」的格局。

其次,基於DEA模型優化的飯店效率研究。謝春山等(2012)使用超效率DEA模型評價2000～2009年中國28個省份五星級飯店的綜合效率及其分解效率。在此基礎上分析綜合效率的區域差異特徵及其變動趨勢。考察期間,中國五星級飯店綜合效率總體效率不高且呈波動態勢,究其原因在於技術效率不高以及考察期間特殊事件的影響。分區域而言,東部地區、中部地區、西部地區和東北地區綜合效率依次降低。收斂檢驗顯示,五星級飯店

綜合效率總體趨於收斂，東、西部地區差異將逐步縮小，而中部和東北地區差異趨於擴大。方葉林等（2013）利用改進的 DEA 模型對 2000 ～ 2009 年中國星級飯店效率進行評價。中國範圍內的星級飯店效率整體偏低，其原因是規模效率不高導致的，除西藏、寧夏為規模報酬不變外，其餘 28 個地區都處於規模報酬遞減。作者進一步利用空間相關分析技術分析飯店效率的空間聚集特徵。全域空間自相關分析顯示星級飯店總體效率總體上呈現微弱的聚集態勢；區域空間自相關分析表明星級飯店總體效率聚集與 GDP 負相關。進一步的 Person 相關係數分析識別率總體效率、技術效率和規模效率的影響因素；最後，作者基於 BCG 矩陣對中國星級飯店提出效率提升的若干建議。為了剔除外部環境和誤差因素對效率的影響，宋慧林和宋海岩（2011）使用三階段 DEA 模型評價 2000 ～ 2007 年中國星級飯店的效率。剔除地區旅遊收入和飯店數兩個環境變量因素對投入變量的影響，星級飯店效率提升了 13%。第三階段效率評價結果顯示，中國星級飯店整體經營效率呈下降態勢，地區差異顯著；按照經營效率和投入水準的兩分法，中國星級飯店經營模式被相應地分為六種模式。盧洪友和連信森（2010）利用四階段的 DEA 模型評價 1991 ～ 2008 年澳門飯店業效率。考慮遊客數量、機場虛擬變量以及實際利率等環境變量對飯店業效率影響後，考察期內澳門飯店業總體效率提高 5.3%，均值達到 0.947。作者針對各個環境變量進一步分析澳門飯店業效率的提升路徑。

表2.25 飯店業效率靜態評價代表性文獻

研究者	發表時間	評價單位	評價方法	投入指標	產出指標
彭建軍、陳浩	2004	1999~2002 京滬粵星級飯店	CCR 模型	固定資產、從業人數	營業收入、人均利潤、出租率
陳浩、彭建軍	2004	2000~2002 廣東星級飯店	CCR 模型	固定資產、從業人數	營業收入、人均利潤、出租率
陳浩、薛聲家	2005	2000~2002 北京星級飯店	CCR 模型	固定資產、從業人數	營業收入、人均利潤、出租率
黃麗英、劉靜豔	2008	2005 八個省份	CCR、BCC 模型	固定資產、客房數、從業人數	營業收入、人均利潤、出租率
彭磊義	2009	2007 浙江星級飯店	BCC 模型	固定資產、客房數、營業費用	營業收入、平均房價、出租率
孫景榮等	2012	2010 二十三都市星級飯店	CCR、BCC 模型	固定資產、飯店數、旅行社數、從業人員	營業收入、全員生產力
梁永康、鄭向敏	2012	1998~2008 全中國星級飯店	BCC 模型	固定資產、飯店數、床位數	營業收入、住宿人天數

續表

研究者	發表時間	評價單位	評價方法	投入指標	產出指標
徐文燕、戴莉	2013	2010、2011 五十個都市星級飯店	CCR 模型	固定資產、從業人數、飯店數	營業收入、實繳稅金
何玉榮等	2013	2011 黃山五十四家飯店	CCR、BCC 模型	固定資產、從業人數、客房數	營業收入、人均利潤、出租率
劉玲玉、王朝輝	2014	2001~2011 上海	BCC 模型	客房數、平均房價	營業收入、出租率
盧洪友、連信森	2010	1991~2008 澳門	四階段 DEA 模型	員工數；客房數；床位數；總支出	總收益、住客人次、入住率、增加值
宋慧林、宋海岩	2011	2000~2007 全中國星級飯店	三階段 DEA 模型	固定資產、從業人數	營業收入
謝春山等	2012	2002~2009 二十八個省五星級飯店	超效率 DEA 模型	固定資產、客房數、從業人數	營業收入、人均利潤
方葉林等	2013	2000~2009 全中國星級飯店	修正 DEA 模型	固定資產、房間數	營業收入、出租率

資料來源：根據中國文獻自行整理。

2．飯店效率動態評價研究

生延超和鐘志平（2010）的研究重在解答「中國飯店業發展究竟是規模擴張還是技術進步推動」的爭論。作者利用 Malmquist 指數測算 1997～2007 年中國 31 個省的飯店全要素生產力，結果證實此階段中國飯店業不是簡單的非此即彼，全要素生產力增長雖源自於技術進步，但其貢獻程度不高，粗放式增長仍然存在。吳向明和趙磊（2013）則分析 2002～2011 年浙江高星級飯店業全要素生產力的變動特徵及其內部特徵。該時間段內全要素生產力波動較為明顯，收斂檢驗顯示其存在絕對收斂特徵；技術進步是全要素生產力增長的泉源。

表2.26　飯店業效率動態評價代表性文獻

研究者	發表時間	評價單位	評價方法	投入指標	產出指標
生延超、鍾志平	2010	1997~2007 三十一個省份	Malmquist 指數	從業人數、固定資產	營業收入
吳向明、趙磊	2013	2002~2011 浙江	Malmquist 指數	固定資產、從業人數	營業收入
盧虎等	2014	2009~2011 三亞	BCC 模型 Malmquist 指數	固定資產、營運支出、從業人數	營業收入

資料來源：根據中國文獻自行整理。

(二) 旅行社業效率評價研究

縱觀中國旅行社效率的研究，相關研究多關注於中國各個省份宏觀領域旅行社效率，部分研究關注於西部地區或單一省份（江西、黑龍江、遼寧）的研究；從使用評價方法看，相關研究都使用靜態和動態視角的傳統 DEA 模型。

1 · 旅行社業效率靜態評價研究

首先，中國範圍內的旅行社效率評價研究。該領域研究內容停留在對效率評價結果的描述，如 2007 年中國旅行社行業經營效率均值為 0.771，處於有效狀態只有 9 個省份，地區差異顯著。盧明強等（2010）歸納各個省份規模效率和技術效率處於有效狀態時的具體特徵；武瑞杰（2013）利用 CCR 模型評價2001～2010中國旅行社行業效率。考察期內旅行社效率逐年上升，但地區差異明顯。東部、西部和中部地區效率依次遞減，這種地區差異特徵是由技術效率自身所導致的。

其次，區域旅行社效率評價研究。郭巒、楊志紅（2013）對 2011 年西部 12 個省份的旅行社效率研究顯示：區域間效率差異明顯，只有重慶和四川兩個省份處於效率有效狀態。根據效率評價結果分析，提出提升西部地區旅行社效率的政策建議。熊伯堅等（2009）、徐舒（2011）、林源源和王慧（2013）分別研究江西、黑龍江、遼寧三個省份的旅行社效率，他們的研究思路都是在評價中國範圍內各個省份旅行社效率的基礎上，進一步比較分析研究區域內旅行社綜合效率及其分解效率在中國範圍內的綜合情況。如 2004

年江西旅行社經營效率和技術效率不高且低於中國平均水準（效率值分為 0.647、0.654，位於第 20、21 名），而規模效率位於中國平均水準之上，處於規模報酬遞增階段。

表2.27　旅行社業效率靜態評價代表性文獻

研究者	發表時間	評價單位	評價方法	投入指標	產出指標
熊伯堅等	2009	2004 江西	CCR、C^2GS^2 模型	固定資產、旅行社數、從業人數	營業收入、稅金
盧明強等	2010	2007 中國三十一個省份	CCR 模型	固定資產、旅行社數、從業人數	營業收入、稅金、利潤
徐舒	2011	2008 黑龍江	CCR 模型	固定資產、旅行社數、從業人數	營業收入、組團人天數、接待人天數
林源源、王慧	2013	2009 遼寧	BCC、CCR 模型	固定資產、旅行社數、從業人數	營業收入、利潤、稅金
郭巒、楊志紅	2013	2011 西部十二省份	BCC、CCR 模型	固定資產、旅行社數、從業人數	營業收入、營業稅金及附加

續表

研究者	發表時間	評價單位	評價方法	投入指標	產出指標
武瑞杰	2013a	2001~2010 中國三十個省份	CCR 模型	資產總額、從業人數	營業收入、接待遊客數

資料來源：根據中國文獻自行整理。

2．旅行社業效率動態評價研究

經過對該領域研究成果的梳理，可以從以下幾個方面進行總結：首先，旅行社全要素生產力的總體變動趨勢。近年來，中國旅行社全要素生產力是趨於上升還是減退仍未有一致性結論。多數研究認為 2000 年以來中國旅行社全要素生產力呈上升態勢，具體增長速度差別較大。如中國旅行社全要素生產力在 2000 ～ 2009 年間平均增長 0.1%（趙立祿，段文軍，2012）；2001 ～ 2009 年間年均增長 5.5%、8.0%（趙海濤，高力，2013；李向農等，

2014）；2003～2009 年間年均增長 1.9%（孫景榮，等，2014）。而武瑞杰（2014b，2014c）的研究顯示 2001～2010 年間中國旅行社全要素生產力為負增長。

其次，旅行社全要素生產力進步的泉源。Malmquist 指數的分解表明技術進步推動中國旅行社全要素生產力的增長，是全要素生產力增長的主要原因。

再次，旅行社全要素生產力的差異特徵。中國旅行社全要素生產力省域間差異程度較大，區域差異顯著，並呈現出東部、西部和中部地區依次遞減的態勢（趙海濤，高力，2013；孫景榮，等，2014）。

最後，旅行社效率的影響因素。李向農等（2014）利用灰色關聯法分析旅行社效率影響因素的影響程度，其中 A 級景區密度、固定資產規模、市場化指數和地區經濟水準等因素與旅行社效率的關聯程度依次降低；武瑞杰（2014c）利用固定效應的面板資料模型定量識別旅行社效率的影響因素，專業人力資源（以旅遊專業學生總數為代理）能顯著地正向影響旅行社效率。

表2.28 旅行社業效率動態評價代表性文獻

研究者	發表時間	評價單位	評價方法	投入指標	產出指標
趙立祿、段文軍	2012	2000~2009 中國三十個省份	Malmquist 指數	固定資產、從業人數	營業收入
武瑞杰	2013b	2001~2010 中國三十個省份	CCR 模型 Malmquist 指數	資產總額、從業人數	營業收入、接待遊客數
武瑞杰	2013c	2001~2010 中國三十個省份	CCR 模型 Malmquist 指數	資產總額、從業人數	營業收入、接待遊客數
趙海濤、高力	2013	2000~2009 中國三十個省份	CCR 模型 Malmquist 指數	固定資產、從業人數	營業收入、利潤
李向農等	2014	2001~2009 中國三十一個省份	Malmquist 指數	固定資產、稅金、從業人數、旅行社數	營業收入
孫景榮等	2014	2003~2009 中國三十一個省份	BCC、CCR 模型 Malmquist 指數	固定資產、從業人數、旅行社數	營業收入、接待人天數、全員勞動生產力

資料來源：根據中國文獻自行整理。

（三）旅遊景區效率評價研究

旅遊景區類效率評價研究始於國家風景名勝區效率（馬曉龍，保繼剛，2009），隨後的旅遊景區效率的研究開始受到學術界的關注。旅遊景區效率評價研究主要包括：基於傳統投入和產出指標的研究，如國家風景名勝區（馬曉龍，保繼剛，2009；曹芳東，等，2012；曹芳東，等，2014）、國家森林公園（黃秀娟，黃福才，2011；黃秀娟，2011）、人文景區（劉改芳，楊威，2013）；以及考慮到低碳指標的研究（劉長生，2012；李志勇，2013a；2013b）。

1．基於傳統評價指標的景區效率研究

馬曉龍和保繼剛（2009）最早使用 DEA 方法評價 2005 年中國 136 個國家風景名勝區的效率，研究內容僅限於分析國家風景名勝區總體效率及其分解效率的特徵。具體而言，中國國家風景名勝區多處於規模報酬遞增階段，

總體效率偏低（評價結果僅有 4 個景區的效率處於有效狀態），規模效率是總體效率不高的主要因素；分解效率中，利用效率較之於規模效率和技術效率程度較高。曹芳東等（2012）對三個時間（1994、2000、2009）截面中國國家風景名勝區效率評價後，同樣得出總體效率偏低的結論，並且總體效率呈現出「東部高、中西部低」的區域差異特徵，進一步利用 Malmquist 指數分析區域全要素生產力的變動趨勢。透過 CES 生產函數模型識別區位可達性對景區效率的影響。隨後，曹芳東等（2014）在評價國家風景名勝區效率的基礎上，利用重心坐標法分析其效率空間格局的動態演化特徵。定量識別出景區效率的影響因素（地區經濟水準、旅遊資源稟賦、產業結構、交通條件、訊息技術、制度供給）後，剖析景區效率的驅動機制。

黃秀娟和黃福才（2011）和黃秀娟（2011）利用 BCC 模型和 Malmquist 指數分析了 2003～2008 年中國省市國家森林公園發展效率的靜態特徵和動態趨勢。靜態特徵上，考察期間中國各省森林公園效率較高，其中技術效率、純技術效率和規模效率的中國均值分別為 0.81、0.84、0.94；純技術效率是影響綜合效率（技術效率）的主要因素。動態趨勢上，中國森林公園全要素生產力趨於增長，年均增速為 5.5%，其中技術進步是全要素生產力增長的主要原因；中部、東部和西部三大地區全要素生產力增速依次降低，分別為 11.3%、5.2% 和 1.9%。作者從理論上定性分析中國森林公園技術效率的影響因素，這些影響因素包括：生產要素投入量、資源吸引力、旅遊發展水準、地區經濟水準、區位條件、外部環境等。劉改芳和楊威（2013）以山西省 18 個人文景區為評價對象，研究 2008～2010 年文化旅遊業的投資效率。靜態評價上，三個時間斷面的評價結果顯示，山西文化旅遊投資效率較低，處於有效狀態的景區較少，絕大多數景區處於無效狀態。動態趨勢上，考察期間山西文化旅遊全要素生產力呈增長態勢（增長率為 4.6%），12 個景區全要素生產力變動處於增長狀態，僅有 6 個景區趨於下降。

表2.29 基於傳統投入和產出指標的旅遊景區效率評價代表性文獻

研究者	發表時間	評價單位	評價方法	投入指標	產出指標
馬曉龍、保繼剛	2009	2005 136個中國風景名勝區	BCC模型	土地面積、從業人數、固定資產投資額、經營支出	景區旅遊收入
黃秀娟、黃福才	2011	2003~2008 31個省市中國國家森林公園	BCC模型	面積、員工人數、投入資金	景區旅遊收入、每年植樹面積和林相改造面積
黃秀娟	2011	2003~2008 31個省市中國國家森林公園	BCC模型 Malmquist指數	面積、員工人數、投入資金	景區旅遊收入、每年植樹面積和林相改造面積

續表

研究者	發表時間	評價單位	評價方法	投入指標	產出指標
曹芳東等	2012	1994 2000 2009 121個中國風景名勝區	BCC模型 Malmquist指數 CES生產函數	固定資產投資、土地面積、從業人數、經營支出	景區旅遊收入、遊客人數
劉改芳、楊威	2013	2008~2010 山西十八個人文類景區	CCR、BCC模型 Malmquist指數	資金投入總量、從業人數	景區旅遊收入、景區旅遊人次
曹芳東等	2014	1982~2010 121個中國風景名勝區	BCC模型	固定資產投資、土地面積、從業人數、經營支出	景區旅遊收入、景區遊客人數

資料來源：根據中國文獻自行整理。

2．考慮了環境指標的旅遊景區效率評價研究

旅遊生產活動不僅帶來「好的產出」，同樣能夠給生態環境造成一定的壓力從而產生「壞的產出」。因此，為了彌補傳統評價未能考慮「壞產出」的缺陷，李志勇（2013a；2013b）將表徵「壞產出」的碳排放足跡產出指標納入DEA評價模型，旨在更為科學合理地評價旅遊景區效率。作者分別對

2011 年四川 19 個景區以及 2012 年四川 29 個景區效率進行測算。與傳統投入和產出指標的效率評價結果相比，考慮了環境指標的效率評價結果普遍上升。表明在考慮環境因素後，原本效率低下的景區所產生的環境壓力較小，故相對效率得以提升。劉長生（2012）利用基於非參數的 DEA 和基於參數的 SFA 評價 2005 ～ 2010 年張家界環保客運公司的低碳服務提供效率。

表2.30　考慮環境指標的旅遊景區效率評價代表性文獻

研究者	發表時間	評價單位	評價方法	投入指標	產出指標
李志勇	2013a	2011四川十九個景區	CCR 模型方向性距離函數	固定資產、從業人數、營業費用、管理費用	景區旅遊總收入、景區旅遊人次、碳排放足跡
李志勇	2013b	2012四川二十九個景區	CCR 模型方向性距離函數	固定資產、從業人數、營業費用、管理費用	景區旅遊總收入、景區旅遊人次、碳排放足跡
劉長生	2012	2005~2010張家界環保客運公司	DEASFA	固定資產投資、薪資、辦公支出、燃料、金融性轉移支出、其他支出	景區旅遊總人次、環境品質指數

資料來源：根據中國文獻自行整理。

三、旅遊上市公司效率評價研究

胡燕京和馮琦（2006）最早使用 DEA 模型對中國旅遊上市公司進行績效評價，之後陸續有研究者開始關注旅遊上市公司效率評價研究。相關研究僅使用傳統的 DEA 模型進行效率評價，研究內容主要集中分析中國旅遊上市公司效率的靜態特徵以及動態變化，僅有許陳生（2007）探討股權結構對效率的影響。雖然可資利用的投入和產出資料頗為豐富，但對於哪些投入和產出指標應該納入的問題尚未達成共識。

（一）基於靜態視角的評價研究

相關研究主要分析研究樣本的總體效率、分解效率特徵以及規模收益，由於 DEA 模型選擇以及評價對象的不同（如下表所示），具體研究結論有所差異。如胡燕京和馮琦（2006）利用 CCR 模型和 C2GS2 模型對 2005 年 27 家旅遊上市公司經營績效進行了評價。27 家公司的總體效率程度不高（均值為 0.7393），處於有效狀態的僅有 5 家；純技術效率有效為 8 家，均值為 0.8459；規模效率處於有效狀態為 5 家，均值為 0.871；19 家公司處於規模報酬遞增階段，占比 76%，6 家公司處於規模報酬不變階段，占比 24%。

吳海民（2007）選用 CCR 模型分析 2005 年 15 家旅遊上市公司的營運效率，其中 6 家處於有效狀態，9 家為無效狀態。運用效率的差異是由純技術效率的差異導致的。許陳生（2007）使用 CCR 模型評價 2002 ～ 2005 年 15 家旅遊上市公司技術效率。考察期間內，技術有效狀態為 5 家，占比 29%；公司類型分類特徵顯示：2003 年綜合類、飯店類以及景區類的平均效率依次降低，分別為 0.89、0.75 和 0.63。郭嵐等（2008）和孫媛媛和王鵬（2010）的研究在指標處理上存在一定的問題，其研究結論不作具體分析。

表2.31　旅行上市公司效率靜態評價代表性文獻

研究者	發表時間	評價單位	評價方法	投入指標	產出指標
胡燕京、馮琦	2006	2005 27 家公司	CCR 模型 C²GS² 模型	總資產、營業費用、管理費用	主營業務收入、淨利潤、每股收益

續表

研究者	發表時間	評價單位	評價方法	投入指標	產出指標
吳海民	2007	2005 15家	CCR 模型	總資產、員工人數、主營業務成本	主營業務收入、淨利潤、每股收益、淨資產收益率
許陳生	2007	2002~2005 17家	CCR 模型	總資產、員工人數	主營業務收入及利潤
郭嵐等	2008	2000~2005 20家	CCR 模型 BCC 模型	主營業務成本、三大費用、總資產、總股本	總資產周轉率、主營收入成長率、每股收益、淨利潤、流動比率、速動比率
孫媛媛、王鵬	2010	2008 23家	BCC 模型	主營業務成本、管理費用、總資產	淨利潤、主營業務收入

資料來源：根據中國文獻自行整理。

（二）基於動態視角的評價研究。

王欣和龐玉蘭（2011）、吉生保等（2011）和耿松濤（2012）

都利用 Malmquist 指數分別研究 2004～2008 年間 19 家旅遊上市公司、2002～2009 年間 22 家旅遊上市公司、2004～2009 年間 20 家旅遊上市公司的全要素生產力變動特徵。

2004～2008 年間 19 家旅遊上市公司的全要素生產力年均增長 1.5%，只有 2007～2008 年出現負增長；全要素生產力的變異係數顯示，考察期間 19 家旅遊上市公司全要素生產力的差異呈「先減小、後擴大」的 U 型趨勢（王欣，龐玉蘭，2011）。而耿松濤（2012）對 2004～2009 年 20 家旅遊上市公司 Malmquist 指數的測算顯示年均全要素生產力為 -0.4%，其中僅有 9 家公司全要素生產力增長，技術進步是全要素生產力進步的主要動力。

表2.32 旅行上市公司效率動態評價代表性文獻

研究者	發表時間	評價單位	評價方法	投入指標	產出指標
王欣、龐玉蘭	2011	2004~2008 19家	Malmquist指數	固定資產淨值、流動資產合計	主營業務收入
吉生保等	2011	2002~2009 22家	SORM-BCC 超效率模型 Malmquist指數	年均總固定資產、員工總數	主營業務收入、利潤總額
耿松濤	2012	2004~2009 20家	Malmquist指數	總資產、三大費用	營業收入、純利潤

資料來源：根據中國文獻自行整理。

第四節 世界上的旅遊效率評價研究述評

透過對旅遊效率研究文獻進行全面且細緻的梳理，儘管世界研究都基於靜態評價和動態評價兩個視角展開，但也不難發現其中存在著諸多差異。譬如世界研究重點關注的研究領域、研究內容、效率評價方法的使用以及研究進展的體現等方面都存在著顯著的差異。比較分析世界旅遊效率研究差異以及深入探尋導致研究差異背後的原因，有助於揭示出既有研究存在的不足之處。並且，對明晰未來旅遊效率研究可能突破的方向具有重要指導意義。

一、旅遊效率評價研究比較分析

深入比較分析後，筆者認為世界旅遊效率研究差異形成的核心原因在於，效率評價研究所依據的資料類型不同。世界上的旅遊效率評價研究使用的投入和產出資料基本上是單個旅遊企業（飯店、餐廳、旅行社、景區）的微觀資料。諸如發表於各地期刊的文獻採用臺灣旅遊觀光局統計的臺灣詳實的獨立飯店經營資料，這為飯店效率評價研究提供了極大的便利性。這也是世界上的飯店效率評價研究文獻主要集中於臺灣（就單一研究區域而言）的主要原因。也正是憑藉微觀的資料基礎，世界上的旅遊效率評價研究才能使用更為豐富的效率評價模型、進行更加深入的效率影響因素分析，以逐漸提升效率評價的科學性及其實踐應用價值。而中國旅遊效率評價研究使用的投入和

產出資料絕大部分都源自中國旅遊統計年鑑，而這些資料多是以行業為統計方法的分省資料。質上區別於世界上的獨立飯店效率評價研究，而僅僅是分區域的整體飯店行業效率評價研究。以行業為口徑的統計資料給中國旅遊效率研究帶來極大約束：如微觀資料可提供上百個評價單位，而行業資料僅侷限於區域的總數。評價單位的數量約束客觀上限制了評價模型的應用，也導致效率評價研究深度難以拓展，效率評價的應用價值程度難以精細化。

儘管世界上的旅遊效率評價研究領域都涵蓋飯店效率、旅行社效率以及各級目的地旅遊業效率，但由於評價資料類型的不同直接導致世界上的旅遊效率評價研究差異。這些差異具體體現在以下幾個方面：

第一，研究領域關注的程度。世界上的旅遊效率研究領域重點關注於對微觀的績效評價，如將單體的飯店、餐廳、旅行社、景區作為效率評價單位的研究。僅有若干文獻基於宏觀統計資料進行了國家（地區）觀光景點效率評價研究（Peypoch，2007；Cracolici et al.，2008；Assaf&Josiassen，2011；Barros et al.，2011；Medina et al. 2012；Tsionas&Assaf，2014）。

中國旅遊效率研究則更多地著眼於更為宏觀的目的地旅遊業（以省份、地級市、城市為評價單位）效率評價以及具體的旅遊特徵行業（飯店業、旅行社業）效率評價研究。從中國旅遊效率研究脈絡的梳理中能夠看出，中國旅遊效率研究文獻的 49.3% 都集中於目的地旅遊業效率研究。飯店效率和旅行社效率評價研究都是基於區域行業總體資料開展。基於微觀資料的旅遊效率評價也侷限於旅遊景區類效率，以及旅遊上市公司效率評價研究。

第二，研究內容的深度。早期世界上的旅遊效率靜態評價研究是從績效評價角度關注效率評價本身。後來隨著研究的不斷深入，研究者不再侷限於效率評價本身，而是從旅遊業實踐需求轉向於深入探究效率的影響因素，以便有針對性地提出效率改進的措施和途徑，逐漸形成「效率評價──影響因素識別──效率改進／提升」的研究框架。事實上，無論是旅遊效率評價抑或旅遊績效評價，其目的是在效率評價基礎上，從生產經營現實出發，進一步提出改進或提升效率的管理措施。反觀中國旅遊效率的評價研究，研究內

容多停留在對相對效率的認知上。更多地集中於效率評價本身，並沿襲經濟地理研究思路，在效率評價基礎上更加關注於其區域差異特徵及時序特徵，在一定程度上忽略了對旅遊效率影響因素的研究。正是因為如此，以微觀資料為基礎的世界各地旅遊效率評價研究，其實踐應用價值普遍高於中國旅遊效率評價研究。

第三，研究（評價）方法的使用。在旅遊效率靜態評價研究上，除了使用傳統的 CCR 模型和 BCC 模型外，還使用諸多改進的 DEA 模型，諸如 non-radial DEA、SBM-DEA、hybrid DEA、network DEA、integer DEA、stepwise DEA、metafrontier、three-stageDEA 等。中國絕大部分研究都使用傳統的 CCR 模型和 BCC 模型，僅有若干研究使用改進型的 DEA 模型，如規制的 DEA 模型（韓元軍，等，2011）、超效率 DEA 模型（梁明珠，易婷婷，2012；謝春山，等，2012）、三階段 DEA 模型（盧洪友，連信森，2010；宋慧林，宋海岩，2011；金春雨，等，2012；楊春梅，趙寶福，2014）。在旅遊效率動態評價研究上，除了使用傳統的 Malmquist 生產力指數法外，還包括 window DEA 法、帶有技術偏誤的 Malmquist 生產力指數法、Luenberger 生產力指數法、aggregate Luenberger 生產力指數法；而中國研究則全部集中於應用 Malmquist 生產力指數法。

此外，研究方法的不同還體現在旅遊效率影響因素的識別上。世界上的研究主要沿著兩條主線：一是使用非參數檢驗方法。非參數檢驗方法包括兩獨立樣本的 Mann-Whitney U 檢驗和多個獨立樣本的 Kruskal-Walli 檢驗；二是定量的迴歸分析方法。早期主流的做法是使用 Tobit 迴歸模型識別效率影響因素。該方法也廣泛地被稱之為兩階段 DEA 法，即第一階段使用 DEA 模型評價相對效率，第二階段利用 Tobit 迴歸分析識別效率影響因素。後來發展到利用帶有 Bootstrap 的 Truncated 模型進行效率影響因素識別；中國研究僅有少量研究使用了兩階段 DEA 法進行旅遊效率影響因素識別。

第四，研究進展的推演。世界上的旅遊效率研究進展主要體現在：一方面是研究內容的擴展，即從早期僅關注效率（績效）評價本身發展到效率影響因素的識別，逐漸形成「效率評價──無效率原因分析──影響因素識別」

的研究框架；另一方面為評價方法的改進，即從傳統的 CCR 模型和 BCC 模型發展到各種擴展的 DEA 評價模型，目的是為了提升效率評價的合理性與科學性。

中國旅遊效率研究進展似乎仍停留在研究領域或研究範圍的拓展。縱觀筆者收集到的相關研究文獻，發現研究領域的拓展體現在從早期飯店業效率拓展到目的地效率、旅行社效率、旅遊景區效率、旅遊上市公司；研究範圍的拓展體現在從中國範圍拓展至區域、省域、若干城市。並且多數研究的研究內容要麼是從靜態評價視角分析綜合效率、技術效率以及規模效率的相對程度與區域差異特徵；要麼從動態評價視角分析全要素生產力變動特徵及其構成來源（技術效率變動以及技術進步變動）。客觀地講，很多旅遊效率評價研究都存有重複研究之嫌，研究進展並未得以推進，遑論旅遊效率研究的理論發展。

關於中國旅遊效率研究進展難以推進的原因，筆者認為主要有以下兩個原因：一是中國旅遊效率研究少有深耕者。縱觀中國旅遊效率的研究成果，除了馬曉龍對城市旅遊效率展開系列研究外，絕大多數研究者則淺嘗輒止，更多的研究文獻只是擴充了旅遊效率評價的研究領域和範圍。反觀世界上其他旅遊效率研究，諸如巴羅斯（Barros）、阿薩夫（Assaf）等代表性的研究者對旅遊效率進行持續的跟進研究，特別是持續不斷地引用新的研究方法。客觀地說，他們的研究成果基本能夠體現世界上旅遊效率的研究進展。二是受限於中國統計資料與效率評價軟體的可用性，中國旅遊效率評價方法多基於免費效率評價軟體（如 DEAP、EMS）進行評價研究。而改進型的評價模型的使用不僅依賴於微觀的統計資料，還受制於效率評價軟體的功能。諸如DEA Solver、Max DEA 等商業軟體儘管能夠進行改進型模型評價，但此類效率評價軟體的使用率並不高。

二、本書擬解決的問題

透過對世界旅遊效率研究對比分析後，筆者指出差異的核心原因在於效率評價的資料類型。囿於宏觀的旅遊統計資料，中國旅遊效率研究必然不能簡單地沿襲世界上的旅遊效率研究路徑。我們認為中國研究更適合開展宏觀

領域——旅遊業效率評價研究。那麼，在此背景下，中國旅遊業效率研究應該從以下幾個方面尋求突破：

第一，旅遊業效率評價的科學性有待提高。在梳理中國文獻中，筆者發現中國研究在效率評價方法的使用上一直存在著不規範的問題，這就會直接影響效率評價結果的真實性與可信度。有鑒於此，中國旅遊效率研究儘管難以像世界上其他效率評價使用改進型的 DEA 模型進行優化研究，但仍可透過規範和改進效率評價過程來提升效率評價研究的合理性與科學性。

第二，旅遊業效率評價研究的深度尚需挖掘。透過對旅遊效率研究進展的分析，中國研究多停留在研究領域與研究範圍的拓展上。事實上，效率評價只是手段，而不是終極目的。效率評價研究是為了明晰評價系統內部各個決策單位相對效率的現狀，進一步探究無效率的成因及其影響原理，進而有針對性地提出效率改進的路徑，最終實現效率的優化提升。換言之，實現其實踐應用價值才是效率評價研究根本所在。因此，中國旅遊業效率研究應該在提升評價科學性的基礎上，擴展效率評價研究內容。

第三，旅遊業效率評價研究的理論價值急待彰顯。不可否認的是，當前旅遊業效率研究偏重於對評價結果的分析。至於旅遊業效率研究的理論價值卻鮮有論及，這直接導致旅遊效率研究「重評價、輕理論」研究窠臼的形成。事實上，在旅遊業效率評價的基礎上，深入探尋效率提升方法具有極其重要的理論研究價值。這尤其體現在從動態視角對旅遊業全要素生產力增長效應的研究上。究其原因在於：從經濟增長理論分析可知，旅遊業全要素生產力是旅遊經濟增長的重要泉源。並且，旅遊業全要素生產力增長對旅遊經濟增長的貢獻，直接關係到旅遊經濟增長方式和旅遊經濟增長質量的評判。在此理論背景下，基於旅遊業全要素生產力與旅遊經濟增長的關係，從理論上探究旅遊業全要素生產力的增長效應是十分必要和迫切的。尤其是在當前中國旅遊業發展過程中面臨的旅遊轉型升級、提質增效、加快轉變旅遊經濟增長方式、旅遊新常態、旅遊高質量增長等一系列的實踐背景下，旅遊業全要素生產力增長效應的研究更具理論價值和現實意義。

第二篇 研究界定與方法改進

本篇內容主要解決兩方面研究問題：一是闡析旅遊業效率研究的理論基礎，並透過對相關概念定義的釐清，界定旅遊業效率的研究內涵；二是對當前旅遊效率評價研究過程中存在的不規範問題進行糾偏和優化，旨在改進效率評價方法，以提升效率評價結果的合理性與科學性。

在第三章中，首先闡述了生產曲線理論與全要素生產力理論等效率評價研究的理論基礎，並揭示相關理論之於本書的意義所在；其次，從效率評價的靜態和動態兩個視角，對技術效率概念體系以及全要素生產力概念體系進行梳理，並在概念釋義的基礎上，釐清和界定旅遊業效率相關概念內涵。

在第四章中，首先從理論上闡析旅遊業效率評價方法的適用性。透過比較分析非參數法與參數法各自特點及其適用性，並結合旅遊業特殊性，為科學選擇旅遊業效率評價方法提供理論依據；其次，對旅遊效率評價方法使用中存在的問題進行糾偏，並對效率評價方法使用中的一些關鍵環節進行規範性分析。

▌第三章 旅遊業效率評價的理論基礎與內涵界定

第一節 效率評價的理論基礎

一、生產曲線理論

（一）生產曲線產生的理論背景

生產理論中，將要素投入並轉化為產出的過程，對廠商或生產系統而言是黑箱狀態。生產函數是常用於揭示此種黑箱狀態的理論工具。生產函數可以簡要描述為：在一定技術水準下，生產要素投入與產出之間的關係。其實質是一種生產技術關係，當技術進步發生時，生產函數會隨之改變。在給定的生產技術水準下，生產函數要求生產要素投入達到最佳配置以獲取最大產出。

　　此時生產函數描述的是理想狀態下投入與產出之間的關係，這是一種理論上的假定。在現實中，由於存在著資源閒置或浪費的干擾因素，實際的生產過程並非在理想狀態下進行，並未達到最優生產狀態。因此，在生產函數測算時，往往採用實際使用的投入和產出數量資料，對生產函數模型進行擬合。由此可知，此時得到的生產函數刻畫的僅僅是投入要素組合與平均產出之間的關係（王金祥，吳育華，2005）。故此，傳統生產函數也被稱之為平均生產函數。顯然，這種平均意義下擬合的生產函數是有悖於生產函數的理論假定前提的。這種理論假定與經驗研究的背離客觀上驅動著研究者開始探索有效生產曲線的生產函數研究。

　　（二）生產曲線理論的提出

　　英國劍橋大學經濟學家法瑞爾（Farrell，1957）最早提出了生產曲線的思想。即為生產曲線（production frontier）即為在給定技術水準下有效投入產出向量的集合（給定投入下產出最大值或產出給定下投入最小值組合）（徐瓊，2005）。區別於平均生產函數，描述生產曲線的生產函數被稱之為邊界生產函數（frontier production function）。

　　在生產函數經驗研究中，如果要透過函數猜想一組生產要素投入後可以獲得的產出水準，應用平均生產函數是合適的。但是，如果需要研究一組要素投入所對應的最優生產狀態，則要透過邊界生產函數估算才有可能實現（王金祥，2003）。如圖 3.1 中所示，曲線 OA 和 OF 分別代表平均生產函數和前沿生產函數。投入一產出觀測值可分佈於平均生產函數的上方或下方，卻只能位於邊界生產函數的生產曲線或下方，而不可能出現在其上方。此時，a、b、c、d、e 共同構成生產曲線，其他非有效的觀測值均處於生產曲線的下方。

圖3.1 平均生產函數與邊界生產函數

（三）生產曲線理論的發展

　　生產曲線理論的發展圍繞著生產曲線構造而開展，根據方法的不同，主要包括計量經濟方法（econometric method）和數學規劃法（mathematical programming method）。這兩種方法使用不同的技術，形成了參數法（parametric estimation method）和非參數法（non-parametric estimation method）兩大流派，再結合是否納入隨機因素的影響又可細分為確定性（deterministic）模型和隨機性（stochastic）模型。隨機性模型認為實際中的個體觀測值會受到隨機噪聲的干擾，並試圖識別出隨機因素的影響程度；確定性模型則認為外界噪音受到抑制，並且資料偏差都被當作效率和生產函數的某些特殊訊息（具體模型參見表3.1）。實際上，生產曲線理論研究進展集中體現在研究方法的拓展上，下文具體分析生產曲線分析的參數法和非參數法的發展歷程。

表3.1 生產曲線分析模型

	確定性	隨機性
參數法	修正 OLS	SFA
非參數法	DEA	隨機 DEA

資料來源：自行整理得出。

1·生產曲線分析之參數法

　　參數法沿襲傳統生產函數的猜想思想，實驗性地設定具體的生產函數形式，再選取適用的猜想方法來猜想邊界生產面上生產函數中的參數，最終實現邊界生產函數的構造。參數法的實質是經濟計量的方法，根據生產曲線構造方法的不同，參數法具體分為兩類：一是不考慮隨機因素影響的確定性參數法。確定性參數法將實際觀測值偏離理論上的最佳產出（生產曲線）完全歸因於技術無效（technical inefficiency）上，並在生產函數模型中引入一個表示技術無效的非負隨機變量。該方法始於阿格納和楚（Aigner，Chu，1968），他們遵循法瑞爾 Farrell 效率前緣面構造的思想提出了柯佈道格拉斯模型去猜想生產函數中的未知參數。早期的模型估算中，使用修正最小二乘法（corrected ordinary least Squares，COLS）猜想技術無效相關的隨機變量。

　　二是考慮隨機因素對產出影響的隨機邊界分析（stochastic frontier analysis，SFA）。事實上，偏離生產曲線原因不僅包括技術無效率，還可能源自於外部因素的干擾。不同於確定性參數法，SFA 模型同時考慮生產函數和外部因素的干擾，其最初是受到偏離曲線不可能完全受控於生產單元自身的思路的啟發，認為統計噪聲和測量誤差都能導致技術無效率的產生。

　　因為受到「生產曲線不可能完全由所觀測的生產單元決定」的思路啟發，早在 1977 年，梅森和布羅克（Meeusen，Broeck）、阿辛格等（Ainger et al.）、巴特斯和科拉（Battese，Corra）便提出 SFA 模型。遺憾的是，他們都只能測算出所有觀測值的平均技術效率，無法對技術無效率進行分解。儘管生產曲線的猜想從確定性發展到隨機生產曲線分析取得了重大的理論突破，但這一理論進展掩蓋了 SFA 無法測算個體生產單元效率的理論難題。正是這一理論難題激發經濟學家們的研究興趣，馬托夫（Materov，1981）開始嘗試解決 SFA 中如何測算個體效率的問題，而取得突破性進展的是喬德魯等（Jondrow et al.，1982）的研究，他們在迴歸模型殘差項中將技術無效率單獨分離出來，進一步利用條件分佈去猜想單一生產單元的技術效率。隨

後，SFA 模型的發展主要體現在技術無效率的猜想以及面板資料猜想技術等兩個主要方面。

在對表示技術無效率隨機變量猜想時，鑒於最大概似猜想（maximum likelihood estimation）具有諸多大樣本特徵（如漸進性），最大似然猜想通常優於 COLS。基於對表示技術無效率隨機變量不同的分佈假設基礎上，存在著半常態分佈模型（half-normal model）（Aigner et al.，1977）、截斷常態分佈模型（truncated normal model）（Stenvenson，1980）、指數分佈模型（exponentialmodel）（Meeusen & Broeck，1977）、伽馬模型（gamma model）（Green，1980）。在理論上，關於選擇哪種分佈更為有效的問題，學術界仍存有爭議。中國研究者李雙杰等（2007）認為這四種分佈的選擇對效率測算結果影響不大。而世界上的有學者不建議使用半常態分佈和指數分佈模型，原因在於這兩個分佈都含有零點會導致技術無效率也處於零點附近，技術效率值相應地會在 1（即有效狀態）附近。截斷常態分佈和伽馬分佈模型則有更廣的分佈形狀，但這種分佈柔性需要更為複雜的計算去猜想更多的參數。另外一點，如果技術無效與隨機噪聲的機率分佈相似，這兩種模型無法將其區別開來。在具體的效率測算時，世界研究者一般建議選擇簡單的半常態分佈或指數分佈（Coelli et al.，2005；李雙杰，等，2007）。

在橫斷面資料中，關於技術無效率不變的假定成立與否是不言自明的，但在面板資料中，顯然這一假定不成立。這一難題在文獻中長期存在並懸而未決。庫巴卡爾（Kumbhakar，1990）首先將時間因素引入測量模型，鬆綁技術效率不隨時間變化的假定，成功地將 SFA 推廣到對面板資料的分析模型。巴特裡斯安和科利（Battese，Coelli，1995）又對 SFA 模型進行了拓展，使其能夠分析技術效率的影響因素。在理論研究中，還存在貝氏猜想（Bayesian estimation）、半參數猜想（semi-parametric estimation）等其他方法，但這些方法在邊界分析實證研究中並未得以廣泛應用。

3‧生產曲線分析之非參數法

自從 1957 年法瑞爾（Farrell）提出利用分段凸函數逼近法（piece-wise-linear convex hull approach）猜想生產曲線後，之後的二十年間鮮有研究者持續跟進追蹤。儘管期間博爾斯（Boles，1966）、雪帕德（Shephard，1970）以及阿弗里亞特（Afriat，1972）曾建議使用數學規劃方法能夠解決法瑞爾研究中尚未解決的問題，但是並未受到學術界的重視。直到查恩斯等（Charnes et al.，1978）開創性地提出 DEA 法之後，才引起學術界的廣泛關注。非參數法捨棄參數法事先假定生產函數具體形式的做法，無需考慮參數法中有關參數猜想有效性及合理性的問題，而是基於現實中觀測到的大量實際投入─產出組合的資料，利用線性規劃法找出生產相對有效觀測點並構建出生產曲線包絡面。正因為如此，最初這種用於效率測算的線性規劃方法（mathematical programming approach）被稱之為資料包絡分析法（data envelopment analysis，DEA）。查恩斯等（Charnes et al.，1978）最初將 DEA 法描述為「一個用以分析觀測資料的線性規劃模型，這個模型提供一種能夠獲取與生產函數或有效生產的可能邊界關係的新方法」。根據生產曲線構造方法的不同，非參數法也分為兩類：一是確定性前沿面的非參數法，文獻中一般習慣稱為 DEA。二是考慮隨機因素對前沿面構造的影響的隨機 DEA 法（stochastic DEA，SDEA）（Land et al.，1993；Olesen & Petersen，1995；Fethi et al.，2001）。事實上，DEA 是參數法中的主流方法。無論在理論研究或是實證研究中，基本上都圍繞 DEA 展開。早期經典的 DEA 模型主要有查恩斯、庫柏和羅德（Charnes，Cooper，Rhodes，1978）提出的並以其名字命名的 CCR 模型。CCR 模型對規模報酬不變（CRS）的假設過於嚴苛，只有當所有生產單元都以最優規模運作時才能滿足。因此，班克等（Banker et al.，1984）鬆綁這一假設，提出規模報酬可變（VRS）條件下的 DEA 模型，來消除生產單元不在最優規模運作時使用 CRS 技術受到規模效率的影響。這一模型也以 Banker、Charnes 和 Cooper 名字命名，即 BCC 模型。CCR 模型和 BCC 模型兩個傳統 DEA 模型是在實際效率測算時使用最為廣泛，以後的 DEA 研究的理論進展主要體現在模型的拓展與優化上。

4‧參數法與非參數法的區別

　　參數法和非參數法的本質區別在於其對生產曲線構造和猜想方法的不同。參數法需要事先假定生產函數的具體形式，以計量經濟方法猜想未知的參數，投入與產出間存在隨機關係；而非參數法是植根於線性規劃的方法，並不需要預先假定生產函數。根據具體的邊界分析模型，猜想方法可以基於以下兩個方面區分：一是參數（parametric）和非參數（non-parametric）模型。參數模型是對生產技術（生產函數）進行先驗性假設，再利用實際觀測的生產資料（投入和產出資料）猜想模型中未知的參數；非參數模型是指不對生產函數進行先驗性假設。二是確定性（deterministic）模型和隨機性（stochastic）模型。隨機性模型認為實際中的個體觀測值會受到隨機噪聲干擾，並試圖識別隨機因素的影響程度；確定性模型則認為外界噪音受到抑制，並且資料偏差都被當做是效率和生產函數的某些特殊訊息。

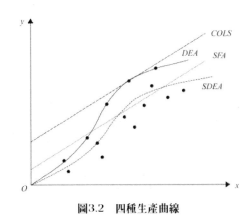

圖3.2　四種生產曲線

　　以下結合圖 3.2，具體分析生產曲線分析中四種模型的區別。參數法中，COLS 使用普通的迴歸讓生產曲線進行平行移動，並使得所有觀測值位於生產曲線之下。SFA 邊界在 COLS 邊界的基礎上考慮外部隨機因素的影響，沿著 COLS 邊界進行線性移動。在非參數法中，DEA 利用線性規劃技術找出最佳效率的生產單元，並將其連接起來形成一個包絡線，將所有觀測值包絡於生產曲線之下。與 COLS 邊界不同的是，DEA 法的生產函數形式更加靈活，使得生產曲線更加貼近觀測資料。隨機 DEA 邊界考慮了觀測資料中噪聲對

邊界的影響，其邊界較之確定性的 DEA 邊界又進一步往觀測集靠近，僅僅將大多數觀測值包絡在生產曲線之下。

（四）生產曲線理論之於本書的意義

透過對生產曲線理論的產生背景以及發展歷程的分析可知，生產曲線理論是開展效率評價方法的理論基礎。無論是參數法抑或是非參數法，都是透過構建生產曲線來展開的。因此，生產曲線理論是開展效率評價研究的核心理論。

二、全要素生產力理論

經濟增長理論認為，經濟增長的泉源直接源自於投入要素積累（勞動和資本）和全要素生產力增長兩個部分。除此之外，其他影響經濟增長的因素只是透過要素積累和生產力間接作用於經濟增長。在現實的經濟增長中，由於受到資源約束，生產投入要素不可能無限制地推動經濟增長。一個國家或地區的經濟發展到一定程度後，不能過多依賴要素的持續投入，而是更多地依賴於全要素生產力來推動經濟增長。正是因為如此，作為經濟增長的重要來源，全要素生產力的研究受到經濟增長研究的普遍關注。

追溯全要素生產力的理論淵源，首當其衝的要提及荷蘭經濟學家丁伯根（Tinbergen，1942）、美國經濟學家斯蒂格勒（Stigler，1947）以及戴維斯（Davis，1954）三位先驅對全要素生產力的探討。有據可循的是，最早涉及全要素生產力問題的為丁伯根。但丁伯根（Tinbergen，1942）並未直接提出全要素生產力的概念，而是討論了多要素生產力（multi-factor productivity）。多要素的內涵僅包括了勞動和資本投入，並未將一些無形投入要素（諸如研發、教育培訓等）涵蓋其中。戴維斯（Davis，1954）進一步指出全要素生產力應該包括勞動力、資本、原材料以及能源等所有投入要素，而不是僅僅包括單一要素投入。因此，研究者普遍認為全要素生產力內涵最先由戴維斯所確立。就全要素生產力理論探討而言，索羅提出了全要素生產力增長率可操作的測算方法——增長餘值法，也正是索羅殘差（增長餘值）內涵才引起學術界普遍的爭論。事實上，索羅殘差的爭論也客觀上推

動了全要素生產力理論的發展。下文以索羅殘差內涵的爭論為主線，對全要素生產率理論的發展進行梳理。

（一）全要素生產力的索羅殘差觀點

在索羅發表於 1957 年的 Technical Change and the Aggregate Production Function 這一經典文獻中，索羅在利用總量生產函數研究經濟增長時發現，勞動力和資本投入要素無法完全對經濟增長進行解釋。他將勞動力和資本投入帶來的增長從經濟總產出扣除後，得到了總產出增長的餘值，該部分餘值後來被稱之為「索羅殘差」（Solow's residual）。索羅將這部分餘值歸因於技術進步（廣義上的技術進步）帶來的結果。正是由於這無法解釋的部分引起經濟學家們的爭論。原因在於索羅把技術進步作為增長餘值的全部，而不是增長餘值的來源之一。

由於索羅在對增長方程式進行理論推導時附加若干假設條件：①完全競爭的市場；②規模報酬不變性；③非體現性、外生的、希克斯中性（Hicks-neutral）技術進步①；④資本和勞動力能充分利用。然而，這些理論條件過於嚴苛，因其在現實經濟生產活動中無法滿足而容易導致高估增長餘值對經濟增長的貢獻程度。譬如，在規模報酬不變的假設下，諸如因勞動力素質提高而帶來的產出增長會被當作不可度量的因素歸入增長餘值當中，這就無形地增大了增長餘值對經濟增長的貢獻率。他在實證測算中，得出了技術進步對 1909 ～ 1949 年美國經濟增長的貢獻度高達 80%。實際上，將索羅殘差完全歸於技術進步是不合適，它不僅包括狹義的技術進步，還包括規模效率變化、配置效率改善、管理水準、被忽略變量的影響、模型設定誤差等。儘管索羅殘差法過於嚴苛的假設使得其存在固有的缺陷，但其優點在於它遵循經濟理論並經由嚴謹的數理推導而得出。

① 希克斯中性是指技術進步保持要素邊際替代率不變，技術進步既沒有增加要素使用的作用，也沒有節約要素使用。

正是基於這個原因，眾多經濟學家都試圖對索羅殘差法進行擴展研究。全要素生產力理論的發展，主要是圍繞著索羅殘差內涵展開，經濟學家試圖透過對投入要素（勞動力和資本）進行細分，並將能夠被測度的部分從被高

估的索羅殘差中分離出。這就使得索羅殘差對經濟增長的解釋程度會逐漸縮小，以更加貼近經濟現實。這些研究中具有代表性的經濟家主要有肯德里克（Kendrick）、丹尼森（Denison）、喬根森（Jorgenson）等人。

（二）丹尼森（Denison）對全要素生產力理論的發展

丹尼森（Denison，1967）在研究美國全要素生產力時沿用索羅殘差法，其研究的發展體現在對投入要素（勞動力和資本）進行更為細緻的劃分。丹尼森認為索羅殘差法得出的全要素生產力增長對美國經濟增長貢獻度偏大，造成的原因在於模型設定時對資本和勞動力兩種投入要素進行了同質性的假設。因此，基於對投入要素異質性的認知，丹尼森透過進一步細分投入要素，來將過高的全要素生產力增長率剝離一部分至投入要素的增長率。

投入要素總體仍分為兩個大類，即資本——土地和勞動力，資本投入要素又進一步細分為四個部分（非住宅土地、非住宅建築和設備、住宅建築和住宅土地以及存貨）；勞動力投入要素把諸如就業、工作時長、教育水準、性別以及年齡等因素納入考慮範疇，再利用不同特徵勞動的小時收益作為權重對勞動力投入進行加權計算得出勞動力投入指數。經過對投入要素細分後，丹尼森對 1955～1962 年美國實際國民經濟增長的測算結果顯示，全要素生產力增長對經濟增長的貢獻程度為 44%。這一結果明顯低於索羅的測算結果，也從側面反映出索羅殘差法高估傾向的缺陷。

相較於索羅殘差法，丹尼森對全要素生產力理論更為重要的發展主要體現在對全要素生產力增長影響因素的分析。丹尼森將經濟增長來源劃分為兩大部分：要素投入增加和全要素生產力的增長。全要素生產力的增長進一步可分解為知識進步、資源配置效率改善、規模效率、政策性因素以及不規則因素。

（三）喬根森（Jorgenson）對全要素生產力理論的發展

喬根森進一步指出丹尼森在測算時的缺陷，認為丹尼森混淆折舊與重置的區別，並將新古典投資理論中資本租賃價格概念引入，使得資本存量轉化為資本服務量，以解決丹尼森在處理總產品折舊和資本投入折舊處理方

法存在的內部不一致問題。喬根森對全要素生產力理論發展的貢獻主要體現在兩個方面：一方面，喬根森在測算全要素生產力時，分別基於部門和總量兩個層次進行獨立度量，並選用超越對數生產函數形式（Jorgenson，Griliches，1967）。在測算部門全要素生產力時，使用部門生產函數。部門生產函數將部門產出視為中間投入、資本投入、勞動力投入以及時間的函數。部門全要素生產力增長指數是由產出增長率指數、中間投入增長率指數、資本投入增長率指數以及勞動力投入增長率指數聯合求出。

另一方面，喬根森法大大提高投入要素度量的精度，從數量和質量兩個方面來度量勞動力投入和資本投入的增長部分，特別體現在對資本投入要素的度量上。為了避免資本存量與資本服務混淆，引入資本存量和資本租賃價格，在已知資本存量和資本服務的租賃價格後，便可構造資本投入指數。在勞動力投入度量時，基於工作時長和小時薪資資料基礎上，喬根森將勞動力分別按照年齡、性別、教育程度以及職業四個分類標準分為不同組別，再以每組勞動力在行業勞動報酬的平均占比為權數得出勞動力投入指數。經過對投入要素細分後，喬根森測算的結果明顯低於索羅和丹尼森的測算結果。經測算，1950 ～ 1962 年期間，在美國私人部門中國產出增長中，全要素生產力增長貢獻度僅有 30%，投入要素增長則貢獻了近 70%（李京文和鐘學義，2007）。

（四）全要素生產力理論之於本書的意義

經過以上對全要素生產力理論的回顧可知，全要素生產力是經濟增長中要素投入所不能解釋的那一部分，學術界對此並無異議。存有爭論的是，在實際的全要素生產力測算中，對全要素生產力的內涵認知並未達成一致意見。就全要素生產力與經濟增長之間關係而言，全要素生產力是經濟增長的重要泉源，相較於要素投入，它在經濟增長過程中將會發揮越來越重要的作用。並且，從全要素生產力與經濟增長之間關係認知全要素生產力理論會具有更加豐富的理論意義和現實價值。

如前所述，全要素生產力增長和要素投入累積是經濟增長的主要泉源。在要素投入累積不可持續的現實情況下，提高全要素生產力成為實現經濟持

續增長的關鍵所在。此外，全要素生產力對經濟增長的貢獻程度還是判定經濟體經濟增長方式和經濟增長質量的重要參考。

從這個意義上講，全要素生產力理論對於提升本書的理論價值意義重大。這是因為，當前旅遊業全要素生產力增長的測算研究能，夠從全要素生產力理論，延展至旅遊業全要素生產力增長效應的探索。一方面，旅遊業全要素生產力增長對旅遊經濟增長貢獻度關係到當前中國旅遊經濟增長方式以及增長質量的判定。特別在當前中國旅遊業面臨轉型升級、提質增效、科學發展以及新常態的實踐背景下，提升了旅遊業全要素生產力研究的理論意義和實踐價值。另一方面，旅遊業全要素生產力的提高在中國旅遊經濟增長過程中還存在何種作用也值得深入探究。

第二節 本書核心概念內涵界定

效率（efficiency）這一概念源自於物理學和工程學，原意是指有效能量與消耗在物理過程的總能量的比率。經濟學意義上效率是指柏雷多「最適狀態」（Pareto optimality），也稱為柏雷多效率（Pareto efficiency）。它描述的是一種資源配置的理想狀態：即在一個經濟系統中，沒有任何經濟主體可以在不使其他主體情況壞的同時使得自身情況變得更好。這種資源配置狀態就是所說的帕累托最優，表明此種狀態不存在改進的餘地。一般意義上，效率意為在給定的投入組合條件下生產出儘可能多的產出（Farrell，1957）。基於此，在生產系統中，它是一個生產概念，意味著當產出給定時消耗最少投入或者投入給定時獲取最大產出。因此，效率是經濟活動的現實狀態距離最佳狀態的程度，一般用兩者的比率關係表示，達到最佳狀態即為有效率，否則為無效率（Fried et al.，2008）。

在經典的經濟效率評價文獻中，效率（efficiency）和生產力（productivity）是常被提及的兩個核心概念。並且效率評價研究一般約定俗成地從靜態和動態兩個視角分別開展，相應地分別涉及技術效率概念體系和全要素生產力概念體系。

一、技術效率及其概念體系

效率相關概念是經濟學在根據不同的研究目的、視角以及效率測算的實踐需要發展而來，諸如技術效率（technical efficiency，TE）和配置效率（allocative efficiency，AE）、純技術效率（pure technical efficiency，PTE）和規模效率（scale efficiency，SE）等。在實際的測算中效率與生產曲線密切相關，相關效率的概念的構建都是以生產曲線為分析基礎。下文將在解釋效率概念的基礎上，進一步利用生產曲線來具體分析各種效率概念的構建思想。

（一）技術效率與配置效率

早在 1951 年，庫普曼（Koopmans，1951）給出技術效率的初始定義。技術效率有效是描述生產者處於這樣的一種狀態：增加任何產出時代價是需要減少其他產出或增加其他投入，或者減少任何投入的代價是需要增加投入其他投入或減少其他產出。法瑞爾（Farrell，1957）在庫普曼（Koopmans，1951）的理論基礎上認為技術效率是指在給定的投入要素組合情形下獲取最大產出的能力，它透過實際產出與理想狀態下最佳產出之間的比例關係描述。事實上，技術效率本質上是指避免浪費資源的能力。具體而言，在現有技術水準下，以給定的投入條件生產，儘可能多的產出；或者在給定的技術水準下，為達到給定的產出水準使用儘可能少的投入。因此，技術效率既可從投入導向分析，也可從產出導向分析。

配置效率是指生產單元在給定要素價格水準下使投入要素處於最佳配比而獲取最大產出的能力。它實質是反映了生產單元根據投入要素價格，實際安排和組合各項投入要素的能力距離最佳組合的程度。在生產技術水準條件一定下，生產單元同樣能夠以一種更加合理的投入要素組合進行生產而提高效率。

法瑞爾（Farrell，1957）認為公司的效率由技術效率和配置效率兩種成分組成，下面結合實例來具體呈現法瑞爾對經濟效率、技術效率和配置效率測算的思想。在分析之前，需要做以下幾點說明：首先，實例中生產單元包

括一個產出變量和兩個投入變量；其次，在假定規模報酬不變（constant-returns-to-scale，CRS）的前提之下進行分析；最後，基於投入導向而進行的相關效率測度，此時的經濟效率通常被稱為成本效率。

圖3.3　技術效率與配置效率

圖 3.3 中，曲線 QQ' 表示等產量線，pp' 表示等成本線。如果一個生產單元在 A 點以一定的投入生產相應的產出，那麼線段 BA 表示該生產單元的技術無效率，即在不減少產出數量的前提下可以成比例減少投入要素數量。而 BA 和 OA 之間的比例關係具體描述了技術無效率的程度。技術效率通常描述為：

TE=OB/OA，顯而易見，TE 在 0 到 1 間取值。如果 TE 為 1，就表明處於技術有效狀態，正如處於曲線 QQ' 上的 B 點即是技術效率有效狀態。

在投入要素價格已知前提下，那麼，pp' 的斜率等於投入要素的價格比率。此時，在 A 點處的配置效率即為線段 OC 與線段 OB 之間的比率，即 AE =OC/OB，因為線段 CB 的長度就是從處於技術效率有效而配置效率無效的點 B'，移動到技術效率有效和配置效率有效的點 B 所減少的生產成本。

在考慮了投入要素價格訊息後，此時就能夠測算生產單元的經濟效率，一般意義上稱之為總體經濟效率或總體效率（total economic efficiency）。需要說明的是，由於測量導向和研究對象的不同，有時也稱之為成本效率（cost efficiency，CE），這些只是稱謂上的不同，其實質

都是指生產單元的總體經濟效率。此時，經濟效率被定義為線段 OC 與線段 OA 的比率，即 OE =OC/OB，CA 的長度也為節約的生產成本。

基於以上分析，可知成本效率、技術效率、配置效率之間的數學關係，即成本效率 = 技術效率 × 配置效率，公式表達為：OE =OC/OA=OB/OA×OC/OB= TE × AE。需要指出的是，在效率評價的實踐中，囿於要素價格訊息的完備性，研究者一般較少從成本導向來研究技術效率與配置效率。

（二）規模效率與純技術效率

前已論及，生產單元可以同時處於技術效率和配置效率有效狀態，但這些有效生產單元的經營規模不一定都處於最適規模。因此，生產單元生產規模的調整同樣能夠改善效率。如圖 3.4 中所示，A、B、C 三點都位於效率前緣上，均處於效率有效狀態，但它們處於不同生產規模。

在規模報酬可變（variable-returns-to-scale，VRS）技術條件下，生產單元可能因為規模過小，仍處於規模報酬遞增階段。如圖 3.4 中 C 點處的生產單元位於 VRS 邊界上規模報酬遞增部分區間，它可以透過擴大生產規模改善效率。而 A 點處的生產單元位於 VRS 邊界上規模報酬遞減部分區間，它可以透過縮小生產規模提升效率。位於 B 點的生產單元則無法透過調整生產規模提升效率，因為它已經處於最適生產規模。在固定規模報酬（constant-returns-to-scale，CRS）技術條件下，由於不存在規模報酬的變化，因而邊界上的每個生產單元都處於規模效率狀態。因此，規模效率是指當前生產活動的規模與最適生產規模之間的比例，它反映的是生產活動能否在最佳規模進行的能力。

圖3.4 規模報酬與規模效率

早期測算規模效率的方法由弗朗索爾和哈賈馬爾松（Førsund，Hjalmarsson，1987）、班克和薩爾（Banker，Thrall，1992）以及弗拉雷等（Färe et al.，1994）提出的。弗拉雷等（Färe et al.，1998）提出規模效率的具體定義並用其推導生產力改進的分解方法。

具體的效率測算實踐中，為了進一步識別無效率來源，技術效率又可分解為純技術效率和規模效率。無效率的原因可能來自兩方面，一是純技術效率的無效，主要因為生產單元不能有效利用資源而導致偏離效率前緣；二是生產單元無法在最適規模下生產而導致的規模無效率。

遵循法瑞爾的測算思想，在圖 3.5 中對 E 點而言，它可以透過向 VRS 邊界移動提高效率，直到處於純技術效率有效狀態的 B 點；當移動至邊界上 B 點時，又能沿著邊界繼續移動來提高效率，直到處於最適規模的 A 點。

圖3.5 規模效率與純技術效率

純技術效率的測算參照 VRS 的邊界，純技術效率也別稱為 VRS 下的技術效率，記為 TEVRS 。E 點的純技術效率是線段 CB 與 CE 的比值，即 TEVRS=PTE=CB/CE。正因為如此，相應地，技術效率的測算參照 CRS 的邊界，CRS 下的技術效率記為 TECRS 。E 點的技術效率是線段 CD 與 CE 的比值，即 TECRS=TE=CD/CE。E 規模效率可以透過處於純技術效率有效的 B 點與 CRS 的距離測算，為線段 CD 與 CB 之比，即 SE=CD/CB=TECRS/TEVRS；於是，技術效率就等於純技術效率與規模效率的乘積，即 TE=CD/CE=CB/CE×CD/CB=PTE×SE。也正因為技術效率綜合反映純技術效率和規模效率的特徵，研究者也將技術效率稱之為總體效率或綜合效率。

如前所述，效率評價與生產曲線密切相關，相關效率的概念的構建都是以生產曲線為分析基礎。因而，效率在一定程度上是相對意義的概念。

二、生產力及其概念體系

（一）生產力

生產力（productivity）最為廣泛接受的定義是投入與產出之比。早期生產力的概念偏重於單要素生產力①（partial factor productivity），如勞動生產力。但隨著理論的發展與實踐需求，原有單要素生產力面臨嚴重的挑戰。為了彌合單要素生產力與理論和實踐的差距，丁伯根（Tinberger，1942）提出了多因素生產力（multi-factor productivity）的概念，其中包

括勞動投入和資本投入。有關全要素生產力（total factor productivity，TFP）概念為荷蘭經濟學家丁伯根首次提出。

① 單要素生產力也被稱之為部分要素生產力或偏要素生產力。

表3.2　生產力概念的代表性觀點

研究者	代表觀點
Littre（1883）	將生產力定義為生產能力
Davis（1955）	所費資源與所得產品或產量的變化
Fabricant（1969）	總是一個產出與投入的比率

續表

研究者	代表觀點
Kendrick（1965）	將生產率分解為部分生產力、全要素生產力和總生產力
Siegel（1976）	一組產出與投入的比率
Sumanth（1979）	提出了總生產力：總有形產出與總有形投入比率

資料來源：根據相關文獻整理。

（二）全要素生產力

要素生產力本質上是一種效率，通常用以表徵生產單元投入和產出整體效率（孟維華，2007）。學術界一般認為，首次提出全要素生產力問題的是荷蘭經濟學家丁伯根。全要素生產力概念最早為美國經濟學家肯德里克（Kendrick，1961）所提出。他認為早期的投入與產出之比只能稱之為「partial factor productivity」（偏要素生產力），並且偏要素生產力無法全面反映出生產力的變化，原因在於：一是偏要素一般僅僅考慮單一要素投入情況，與現實生產情況不符；二是投入要素間的結構變動會直接導致生產力變化。

有關全要素生產力的內涵，學術界存在三種不同觀點，分歧來自於不同研究者對「全要素」的認知和理解上的不同。第一種觀點認為，應該將所有

投入要素納入對產出影響的考慮範疇，實際上認為全要素生產力是生產過程中所有要素的投入與產出的比例關係。但這一觀點存在明顯的缺陷：一方面，在實際研究生產力時難以將所有生產要素納入分析範圍，理論上的全要素生產力也只能是現實中的多要素生產力；另一方面，在實際測算中，即使能夠將諸如勞動、資本、技術、自然資源等投入要素全盤考慮，但又產生了新的問題——如何區分不同測算對象生產力之間的差異以及如何測算這些投入要素對生產力變化的影響。第二種觀點是美國經濟學家索羅關於全要素生產力的觀點。他在研究經濟增長時發現要素投入（勞動和資本）無法完全解釋經濟增長，並將要素投入無法解釋的部分歸因為技術進步導致的結果，未被解釋的部分稱之為「增長餘值」（又稱索羅殘差）。換言之，索羅言及的全要素生產力是扣除了勞動和資本要素後的其他剩餘要素生產力的總和。第三種觀點主要沿襲索羅全要素生產力「餘值」觀點的思路，又進一步重新解釋了「餘值」的內涵。這一觀點集中體現在喬根生和格里利謝斯的觀點上，他們在認同 TFP 是一種「餘值」的基礎上，進一步認為「餘值」的內涵不是僅僅扣除資本與勞動兩種投入要素，而是還應該排除了資本和勞動要素外的技術進步、教育、管理等多種投入要素的影響。

三、技術效率、全要素生產力與經濟增長

（一）技術效率與全要素生產力的區別

在相關學術文獻中，生產力與效率這兩個概念常被一併提及，有時會不加區分地互換使用（Coelli et al.，2005），事實上在實際的測算和研究中，研究者們更加關注全要素生產力、技術效率、規模效率等相關概念。因此，下面結合圖 3.6 中一個單一投入和單一產出的生產過程對上述概念進行分析。圖 3.6 中，OF 和 OF 分別代表了兩個不同時期的生產曲線。點 A 和 B 位於生產曲線上，點 C 處於生產曲線的下方。

圖3.6　生產力、效率與技術進步

　　由生產力（全要素生產力）的定義可知，射線 OA、OB、OC 的斜率分別代表著 A、B、C 處生產單元的全要素生產力，斜率越大表示其全要素生產力越高。由此可知，分佈於點 C、B 和 A 的生產單元全要素生產力依次提高。根據技術效率的定義，點 C 處於效率前緣下方，表明其技術效率處於無效狀態；點 A 和 B 均為技術效率有效狀態。

　　如果一個生產單元從 C 移動至 B 處時，其技術效率從無效狀態變為有效狀態，同時，斜率增大表明其全要素生產力也得到提高；從點 B 移到點 A 時，其技術效率不變，透過調整生產規模移動到最適規模點，其全要素生產力仍然能夠得到提升。說明當生產單元技術效率有效時，依然能透過實現規模經濟提高全要素生產力（Coelli et al.,.2005）。綜上分析，技術效率和規模效率兩個因素都能影響全要素生產力的變化，如果將時間要素納入考慮，生產曲線從 OF 上移至 OF 表示出現技術進步，而當技術進步發生時，生產單元就能夠以上一時期同樣的投入水準生產出更多的產品，說明技術進步同樣能夠提升全要素生產力。

　　基於以上分析可知，當全要素生產力提高時，可能是效率（技術效率和規模效率）改善的原因，也可能是技術進步導致的。因此，全要素生產力變化可分解為技術效率變化、規模效率變化以及技術進步變化。

（二）技術效率與全要素生產力的聯繫：統一於經濟增長泉源的分析

探索經濟增長的泉源歷來是經濟研究中至關重要的核心問題。古典經濟理論認為資本累積推動經濟增長，但囿於資本邊際報酬遞減的理論假設，單獨依靠資本累積顯然難以完全解釋現實的經濟增長。為了彌合經濟增長理論與經濟發展現實的差距，新古典經濟理論將外生技術進步連同要素投入一起納入經濟增長分析框架之中。如前所述，索羅（Solow，1956）在解釋經濟增長時，將要素（資本、勞動力）投入所不能解釋的部分歸因為外生的技術進步（實為廣義的技術進步）。這也是後來經濟學家更為感興趣且尤為關注的全要素生產力。隨後又有經濟學家致力於對全要素生產力內涵的分析。透過對經濟增長理論發展的分析，經濟增長的泉源可透過圖 3.7 進行分析：

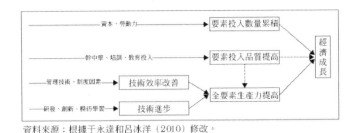

資料來源：根據于永達和呂冰洋（2010）修改。

圖3.7　經濟成長的泉源

從上圖分析可知，技術效率的改善能夠促進全要素生產力的提升，全要素生產力的提高又進一步推動經濟增長。技術效率與全要素生產力兩者統一於經濟增長泉源分析框架之中。

四、旅遊業效率內涵澄清與界定

旅遊效率實質上是將旅遊經濟活動當作一個投入和產出過程的生產系統。在這個生產系統中，將評價的研究對象視為生產決策單位（DMUs），利用可獲取的投入和產出變量資料，比較分析各個生產決策單位將投入轉化為產出的能力。

（一）已有研究中相關概念澄清

由於效率評價單位類型和評價領域的不同，世界旅遊效率研究中相應地出現諸多相關效率的稱謂。諸如世界上的研究中曾出現過飯店效率（hotel efficiency）、餐廳效率（restaurant efficiency）、旅行社效率（travel agency efficiency）、目的地效率（tourism destination efficiency）等概念；中國研究中出現過的旅遊效率概念更為雜亂，如旅遊業效率、飯店業效率、旅行社業效率、旅遊景區效率以及旅遊上市公司效率等概念，其中與旅遊業效率相關的概念還包括旅遊產業效率、旅遊業經營效率、城市旅遊效率、城市旅遊發展效率、城市旅遊經營效率等等。為此，需要對這些概念類型進行澄清，以免造成認知上的混亂。

首先，從評價單位的類型上進行區分。相對而言，這些效率概念可區分為微觀和宏觀兩大類。以單體生產單位為評價對象可視為微觀旅遊效率，如飯店效率、旅行社效率、餐廳效率、景區類觀光景點效率、旅遊上市公司效率。以行業為評價對象可視為宏觀旅遊效率，如旅遊業效率、飯店業效率、旅行社業效率。

其次，有些概念只是稱謂上的不同，評價的內涵是一致的。如中國研究中出現的旅遊業效率、旅遊產業效率、旅遊業經營效率、城市旅遊效率、城市旅遊發展效率、城市旅遊經營效率概念。上述概念的內涵其實質都是指旅遊業效率，只是在目的地尺度或具體稱謂上存有差異。

（二）旅遊業效率概念內涵界定

鑒於本書以省級目的地的旅遊業為評價對象，故旅遊業效率的內涵可理解為：將中國旅遊經濟活動視為一個生產系統，在這個生產系統中，以每個獨立的省份為生產決策單位，反映其旅遊業投入與產出之間關係。旅遊業效率評價是指，根據旅遊業投入和產出的變量資料，比較分析每個評價單位相對效率大小。

這裡需要明確說明的是：理論上，在效率評價時，應該將旅遊業生產活動過程中所有的投入和產出納入評價體系。在世界上的旅遊效率評價的實踐

中，研究者一般透過收集現實經營中可獲取的投入和產出資料進行評價研究。從這個意義上講，研究實踐中的旅遊業效率評價只是狹義範疇的評價。

在評價研究時，本書遵循前人的研究範例，從靜態評價和動態評價兩個視角對中國旅遊業效率進行評價研究。

1.靜態評價

所謂靜態評價，是指利用橫斷面資料比較分析各個省份在某一時點下相對效率的大小，也有許多研究從績效評價角度來認知效率的靜態評價結果。靜態評價時，具體評價了旅遊業技術效率，並將其分解為純技術效率和規模效率。旅遊業技術效率是指，在當前技術水準條件下，各個省份旅遊業在給定旅遊投入水準下獲取最佳旅遊產出水準或為達到給定旅遊產出水準使用最小的生產成本的能力。旅遊業純技術效率是指，在規模報酬可變技術條件下，各個省份旅遊業的技術效率。旅遊業規模效率是指，當前各個省份旅遊業生產規模與最適生產規模之間的比例關係，反映的是各個省份的旅遊業能夠以最佳規模進行生產經營的能力。由於價格訊息的難以獲取，研究者們在靜態評價時一般都未涉及配置效率。

旅遊業技術效率無效的原因可分為旅遊業技術效率無效以及旅遊業規模效率無效。因此，按照旅遊業技術無效率的來源，旅遊業技術效率可進一步分解為旅遊業純技術效率和旅遊業規模效率。它們之間的數量關係為：

旅遊業技術效率 = 旅遊業純技術效率 × 旅遊業規模效率

2.動態評價

所謂動態評價，是相對於靜態評價而言。動態評價是指利用面板資料將技術進步因素納入後，比較分析各個省份效率隨時間變化的綜合情況。其實質是評價各個省份旅遊業全要素生產力的變化。正因為動態評價能夠反映出效率變化特徵，研究者們更加關注於全要素生產力變化。旅遊業全要素生產力變化實質上是透過一個綜合的全要素生產力指數（如 Malmquist 生產力指數）進行表徵，它進一步可分解為旅遊業技術進步變化和旅遊業技術效率變化。其中，旅遊業技術進步變化是指各個省份構成的生產曲線整體的移動，

實質是技術水準的提升或退步；旅遊業技術效率變化是指各個省份向生產曲線的移動，遠離生產曲線意為技術效率退步，靠近生產曲線意為技術效率提升。旅遊業技術效率變化又可進一步分解為旅遊業純技術效率變化和旅遊業規模效率變化。

綜上所述，圖3.8中給出本書所涉及的有關效率概念體系。本書主要基於靜態和動態兩個視角擬對旅遊業效率進行評價研究。在靜態評價時，涉及到旅遊業技術效率、旅遊業純技術效率、旅遊業規模效率；在動態評價時，具體測算旅遊業全要素生產力變化，並進一步對其進行分解。

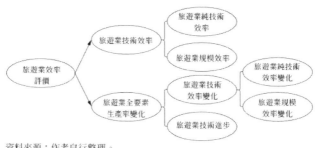

資料來源：作者自行整理。

圖3.8 本書中涉及的有關效率概念體系

第三節 本章小結

本章研究主要得出以下結論：首先，梳理旅遊業效率評價研究的理論基礎。其中，生產曲線理論是效率評價研究的理論基石。無論是效率評價研究使用的非參數法抑或參數法，兩者都是基於生產曲線構建發展而來。全要素生產力理論圍繞全要素生產力的內涵認知而發展。全要素生產力和要素投入累積是經濟增長的重要泉源，並且全要素生產力的重要性還體現在它是判定經濟增長方式和經濟增長質量的依據。因此，以全要素生產力與經濟增長關係為主線，探索全要素生產力的增長效應具有重要的理論意義和實踐價值。這也是本書對旅遊業效率進行深化研究的理論基礎。

其次，對旅遊業效率內涵進行釐清與界定。從效率的概念入手，基於靜態評價和動態評價兩個視角，具體梳理技術效率概念體系與全要素生產力概念體系。並在概念釋義的基礎上，進一步詮釋旅遊業效率評價的內涵。

第四章 評價方法適用性與規範性分析

首先，對旅遊業效率評價方法的適用性進行分析。在系統回顧效率評價的理論基礎及其評價方法後，從中可知目前學術界主要使用參數法和非參數法這兩種主流方法進行效率評價研究。針對研究目的與評價對象的不同，研究者選用的評價方法亦各不相同。具體到本書中，旅遊業效率的評價應該選擇何種評價方法是本節內容的核心關切。縱觀世界旅遊效率，如飯店、旅行社以及目的地效率評價研究，研究者們都曾選用參數法或非參數法。在選擇評價方法時，研究者們不免存有「重此抑彼」的傾向。具體而言，當選擇參數法時，重在論述非參數法的缺點與侷限性，反之亦然。至於如何根據不同的評價對象選擇適用的評價方法，未有研究對此做出深入且令人信服的解釋。換言之，有關研究方法選擇的現實問題急需從理論上得以闡明。

其次，對旅遊效率評價方法的規範性進行分析。基於非參數法適用性的理論分析可知，在使用非參數法時，投入和產出指標選擇的合意性以及資料處理的規範性能夠直接影響評價結果的合理性與科學性。這已在現有世界上的旅遊效率評價文獻中得以體現。在早期的旅遊效率文獻中，由於對非參數法的認知尚處於初始階段，在使用時一些關鍵環節上存在著不規範的問題。隨著對評價方法認知的深入，評價方法使用的不規範問題在後續的研究中逐步得以改進。有鑒於此，為了科學、規範地使用非參數法進行旅遊業效率評價研究，並減少因指標和資料處理問題而造成的影響，需要在對評價前的一些關鍵環節進行規範性分析。

第一節 評價方法適用性分析

本節將具體分析參數法與非參數法的各自特點、缺陷及其適用情形，為科學地確定本書所要選擇的評價方法提供理論支撐和依據。需要註明的是：

有鑒於目前學術界以 SFA 和 DEA 作為參數法和非參數分析方法代表，在以下闡述中，如果未做特殊說明，以下內容將參數法和非參數法視為 SFA 和 DEA。

一、參數法與非參數法之特點分析

（一）參數法特點

首先，參數法（SFA）主要優勢在於它分別引入代表噪聲、測量誤差、不受生產單元控制的外部衝擊，並將觀測值與生產曲線的偏離歸因於兩個部分（技術無效率和噪聲），而不是像參數法那樣將統計誤差也當成技術無效率。這一理論上進步是 SFA 方法優勢的集中體現。此外，SFA 透過參數猜想不僅能夠測算技術效率，還能夠根據參數猜想的結果描述各個要素的彈性以及規模報酬等情況。

其次，參數法（SFA）在使用過程中也存在著諸多難題。其一，在進行參數猜想之前，需要對生產技術或生產函數的具體形式進行先驗性設定。因此，生產函數形式設定的合適與否直接影響了對現實經濟關係的刻畫，並關係著實際測算結果的可信度與真實性。這是參數法所面臨的挑戰之一。此外，在參數猜想過程中還對技術無效率分佈形式做出假設，對於技術無效率分佈的選擇是其面臨的又一挑戰。其二，參數法難以處理多個產出的情形。在效率測算實踐中，如果所要研究的經濟活動僅包含一種產出或一種產出能夠進行最大程度度量，那麼單一產出的資料符合理論和實際測算要求。但是，當處理多種產出的經濟活動時，使用參數進行測算就存在諸多不便。儘管在理論上可以透過引入生產對偶理論，用成本函數去研究多產出的問題，但是在實踐中目前還未找到合適的參數形式來處理等產量線後彎的要素擁塞問題（孫巍，2010）。其三，SFA 能夠進行參數猜想雖然是方法上的優勢，但同時又帶了新的使用問題。因為在進行參數猜想和統計推斷過程中，需要大樣本的資料才能保證計量過程的實現。在樣本數量有限情況下，這一使用問題會制約效率測算的實踐應用。

（二）非參數法特點

首先，非參數法的優勢主要有兩個方面。一是它無需事先假定生產函數的形式，而是根據實際觀測資料，透過線性規劃技術構建出有效生產曲線。在這種情形下，生產曲線是「所見即所得」的，因而具有更為靈活的形式，這就使得構建的生產曲線更加接近現實狀況。二是它能夠處理多產出的情形，同時能夠適用非財務資料進行效率測算。在現實的經濟活動中，很多情形下，單一的產出指標存在侷限性，難以準確、恰當反映出當前經濟活動的成效。使用多個產出指標，同時一併將非財務資料產出指標納入，可以擴展非參數法適用的研究範圍，諸如可用於學校、醫院等一些非營利生產活動效率的測算與評價。

其次，在理論上和實踐中非參數法也受到了諸多批評。其一，非參數法在使用觀測資料進行生產曲線構建時沒有考慮隨機因素的影響。因為資料中可能存在的測量誤差和外界噪聲都會影響生產曲線的位置和形狀，這就導致測算的結果可能會存在偏差。其二，對資料質量較為敏感。觀測資料中的異常值會影響生產曲線的形狀，測量結果會因此發生變化。

二、參數法與非參數法之比較分析

（一）參數法與非參數法共同之處

兩種方法的共同之處體現在：它們都是基於生產曲線理論，利用實際的觀測資料來構建生產曲線，從而完成對技術效率的測算。由於基於共同的理論背景，它們測算的技術效率都是相對效率。

（二）參數法與非參數法不同之處

參數法與非參數法的本質區別體現在兩個方面：一是兩種方法對生產曲線構建的方法不同。SFA 是透過計量經濟學的方法，需要事先設定生產函數的具體形式以及無效率的分佈特徵，再利用實際觀測數值進行參數猜想，以實現技術效率的測算。DEA 是利用線性規劃的方法，無需事先進行生產函數形式的設定，而是根據實際觀測數值形成資料包絡線，進行靈活構建。二是兩種方法處理隨機因素的方式不同。SFA 考慮隨機因素的影響，並將生產曲

線的偏離歸因為技術無效率和隨機因素兩個部分，實質是致力於將噪聲影響從技術無效率效應中分離出來。DEA 把生產曲線的偏離全部歸因為技術無效率，且並未將隨機因素從技術無效率獨立出來，而是將其一併歸因為技術無效率。

其他的不同表現在以下幾個方面：

①理論擴展方式不同。SFA 的理論發展最初是選擇合適的生產函數形式，以最大程度符合理論假設。隨後的研究進展主要集中於對技術無效率項分佈形式的假定上。而且，隨著考慮技術無效率能夠隨時間變化而變化，擴展到面板資料模型後，SFA 的理論已日臻成熟。DEA 評價模型的擴展，從最初鬆綁對固定規模報酬的假設後，擴展方向主要集中在投入和產出指標假設的鬆綁，使得發展模型更加符合現實要求。諸如鬆綁對投入和產出指標都成比例擴大或縮小的要求，從徑向 DEA 模型發展到非徑向 DEA 模型以及混 DEA 模型等。

②對實際觀測資料質量的要求不同。由於 DEA 利用實際觀測資料完成生產曲線的構建，觀測值中的異常值可能會直接影響包絡面的形狀和位置，由此可知其測算結果容易受到異常值的影響。而 SFA 是基於大量實際觀測值，透過計量經濟學方法猜想生產函數中參數，其測算結果具有較高的穩定性。特別是在面板資料模型猜想時，即便某一時點的資料出現異常，對整體測算結果影響程度也不大。換言之，SFA 測算的穩定性高於 DEA。

③對指標權重的處理方式不同。SFA 在評價過程中計算效率得分時，一個不相關的變量會被賦予較小的權重或者直接為零的權重，因此該指標的影響將會被忽略，而 DEA 在評價過程中通常對變量的權重進行約束（Barros，2004）。

三、參數法與非參數法之適用性分析

在從理論上對參數法與非參數法的各自特點以及優缺點進行系統梳理之後，需要進一步分析這兩種評價方法在本書中的適用情況，並最終確定本書所要選擇的評價方法。

（一）參數法和非參數法的適用性分析

首先，參數法面臨著生產函數的選擇困境，非參數法不用事先設定。如前所述，參數法需要事先根據經濟理論和實際觀測資料對生產技術做出假定，在確定具體的生產函數形式後，再對生產函數模型中的參數進行猜想。然而，在實際測算效率時，如何選擇生產函數具體形式歷來也是頗受爭議的話題。如早期旅遊效率評價研究中，參數法使用的柯佈道格拉斯（Cobb-Douglas，C-D）生產函數模型，其中相關假設過於嚴苛，在現實中難以成立。諸如技術進步中性的假定、技術進步與投入要素相互獨立、投入要素替代彈性為 1 以及固定規模報酬等假設（金劍，蔣萍，2006）。後來，儘管研究者使用更為靈活的超越對數（Translog）生產函數模型，鬆綁柯佈道格拉斯生產函數的相關假設。至於超越對數生產函數模型能否適用於中國旅遊業效率評價仍有待商榷。在沒有足夠理論支撐的前提下，使用參數法將面臨著模型誤設的風險。

相比而言，非參數法摒棄事先假定生產函數具體形式的做法，而使用線性規劃技術，根據實際觀測數值可以靈活構建有效生產曲線，不存在生產函數具體形式選擇的困境。在效率評價和測算過程中，在不存在過多異常值的前提下，非參數法構建的生產曲線會更加接近經濟現實狀況（楊文舉，2006）。

其次，參數法難以處理多產出情形，非參數法易於處理。根據對參數法特點的分析可知，參數法在使用生產函數模型時難以處理多產出情形。儘管在理論上存在可能的解決方式，但在實際估算過程中遇到的問題暫時難以克服。相反，非參數的最大優勢在易於處理多產出情形。因此，在處理多產出的問題上，非參數法具有天然的優勢。

最後，參數法需要大量的資料樣本保證參數猜想的實現，非參數法對樣本量的要求不太嚴苛。由於參數法事先設定的生產函數模型中含有一定數量的參數，小樣本數量的研究可能無法實現計量過程中的參數猜想。非參數法對樣本的總數並沒有理論上的要求。在實踐中，一般要求投入和產出指標的數量與評價單位數量之間滿足一定的數量關係（下節另述）。

（二）本書擬選擇方法的適用性分析

經過在理論上對兩種方法的適用性分析後，本書擬選用非參數法進行旅遊業效率評價研究，非參數法應用的適用性分析如下：

首先，在理論上，參數法存有模型誤設風險，而非參數並未考慮隨機因素影響。筆者主動棄用參數法並非「因噎廢食」，而是無法規避「差之毫釐、謬以千里」之風險。儘管非參數法會因為未將隨機因素的影響納入，評價結果會存在偏差，但選擇參數法面臨模型誤設這一更大的偏誤。所以，在面對「能否適用」與「是否精確」的取捨時，筆者本著「兩害相權取其輕」的原則，選用非參數法進行旅遊業效率的評價與測算。此外，參數法設定的生產函數模型在旅遊業的適用性也有待理論印證，而非參數法的理論約束較少，並且沒有應用方面的後顧之憂。

其次，除了理論上的考量，在實際測算中，選擇非參數法也更為合理。主要體現在：其一，旅遊業效率評價時，綜合選取多個產出指標更加符合旅遊業發展現實。這是因為單一的旅遊產出（如旅遊總收入或營業收入指標）代表旅遊業發展的不同側面，只考慮某一產出指標表徵旅遊產出難免有失偏頗。此外，旅遊產出指標還包括一些非財務指標，如旅遊人次、遊客滿意度等。其二，樣本容量限制了評價方法的選擇。儘管世界上的研究也存有使用參數法進行旅遊效率研究，但其研究對象為單體的飯店。這些研究的樣本容量基本滿足參數法對大樣本資料的需求（Barros，2004；Chen，2007；Assaf，Magnini，2012）及 Translog 成本函數模型要求（Andersonet al.，1999；Barros，2006；Rodríguez，Gonzalez，2007；Hu et al.，2010；Bernini，Guizzardi，2010；Assaf，Barros，2013；Oliveira et al.，2013）。反觀本書評價旅遊業效率時，全部評價單位（以省份為單位）僅有 30 個。因此，選擇非參數法更為合理，在評價時只要求確保評價單位與投入和產出指標個數滿足一定的數量關係。

再次，考慮到評價對象的特殊性，非參數法也更適合用於旅遊業效率評價。旅遊業的特殊性致使單一的收入性指標難以全面反映旅遊產出狀況。而不像總體經濟效率評價時，用 GDP 這個單一產出指標基本能表徵經濟產出，

因此，選擇參數法是合適的。但是，旅遊業效率評價中單一的收入性指標僅能反映旅遊業的經濟產出，而忽略諸如旅遊人次、服務質量等其他同等重要的旅遊產出指標，故而選用參數法是不恰當的。

最後，在世界旅遊效率研究實踐中，非參數法的使用也更為廣泛。縱觀本研究收集的各地旅遊效率評價研究文獻，不是中國的研究中，非參數法的研究文獻為 73 篇，參數法的研究文獻為 18 篇，選用兩種方法進行比較研究的文獻有 3 篇；中國研究中，非參數法的研究文獻為 137 篇，占比 96.5%，參數法的研究文獻僅為 5 篇，占比 3.5%。學術研究實踐對比分析結果也表明，非參數法是目前旅遊效率研究的主流方法。

基於以上分析，本書將選擇非參數法對中國旅遊業效率進行評價。不可否認，非參數法使用時容易受到指標和資料的干擾。基於此，為了儘可能地減少指標和資料使用帶來的影響，需要對非參數法使用時的關鍵環節進行細緻梳理和探討，以減少因指標選擇和資料帶來的影響。

第二節 評價方法使用時需要關注的關鍵環節

這些關鍵環節包括：投入和產出指標的選取、投入和產出指標的處理以及導向的選擇等方面。在梳理和闡釋效率評價方法使用的關鍵環節時，筆者同時澄清中國旅遊效率評價中既有的不規範問題，以達到改進和優化效率評價的合理性和科學性的目的。

一、投入和產出指標之合規性選取

（一）指標選取的標準

縱觀世界有關旅遊效率已有研究，在效率評價時，投入和產出指標選取一般源自於以下四種途徑：

①從已有文獻中歸納。前人研究經驗能夠為選取指標提供最為有效的參考和依據，這是研究者在指標選取時最為常用的依據。

②旅遊業界的專業建議。一般而言，他們來自旅遊生產經營活動第一線，並且具有豐富的從業經驗。業界的專業建議能夠確保旅遊效率評價結果的合理性，據此提出的效率提升措施也更具實踐指導意義。

③對投入和產出指標進行相關分析。相關分析的原則主要有兩個，一是投入指標之間或產出指標之間相互獨立；二是所有的投入指標至少和一個產出指標正相關（Reynolds，Biel，2007；Barros，Dieke，2008；Perrigot et al.，2009）。陳（Chen，2011）根據相關分析詳細介紹投入和產出指標篩選的過程。

④資料的可獲取性。該依據具有極強的約束力，一定程度制約著其他選擇依據。

事實上，在世界上的旅遊效率研究中，參考前人研究經驗以及統計資料的可獲取性是選取投入和產出指標兩個主要依據（Huang，Change，2003）。在第二章的文獻回顧中，已經清晰地列出各項研究中使用的投入和產出指標，這為下文在選取指標時提供了文獻支持以及前人經驗。當然，在具體評價過程中，還需要結合中國旅遊統計的具體指標來最終確定。

（二）指標數量的規定性

理論上，在非參數法分析中增加一個評價單位不會提高已有評價單位的技術效率得分；增加一個投入或產出指標不會減少技術效率的得分（Coelli et al.，2005）。於是，在評價單位給定情形下，投入和產出指標的數量過多時，會出現多個評價單位都處於有效狀態，這樣就失去原有效率評價的目的。為了防止過多的評價單位位於效率前緣上，在實踐中根據經驗法則，一般要求評價單位的總數需要不小於投入和產出指標之和的三倍（Raab，Lichty，2002）。另外，戴森等（Dyson et al.，1998）也曾建議評價單位的總數應該大於投入指標與產出指標之積。在實際研究時，世界研究者主要採用經驗法則的做法。

一般情況下，世界上的旅遊效率評價研究中選取指標數量和評價單位數量基本上都遵循這兩個標準。但在中國早期的飯店效率研究中，由於對非參

數法的認識尚處於探索階段，有的研究尚未考慮到指標數量選取標準這一問題，如陳浩（2005）對浙江省飯店效率的研究。

（三）重要指標的遺漏問題

眾所周知，合理且恰當的投入和產出指標對效率評價結果至關重要。儘管在研究時嚴格遵循上述的指標選取依據，仍然存在遺漏重要指標的風險。一旦重要指標遺漏，會直接影響效率評價結果，還會導致帶來存有偏誤的效率改進分析以及管理啟示。例如，在世界上的旅遊效率研究發展中，研究者逐漸認識到顧客滿意度這一產出指標的重要性，並將其納入效率評價研究當中（Brown，Ragsdale，2002；Reynolds，Biel，2007；Chen，2009；Assafa，Barros，2011；Chen，2011；Assaf，Magnini，2012）。中國旅遊效率評價中，滿意度指標長久以來被忽略，目前也僅有韓元軍等（2011）在城市旅遊效率評價時考慮滿意度指標，因此，今後中國旅遊效率研究應該及時將滿意度指標納入旅遊效率評價體系之中。

二、投入和產出指標之適用性處理

（一）資料類型的適用性處理

非參數法要求的資料類型有橫斷面資料和面板資料，時間序列資料不能用於非參數評價（Coelli et al.，2005）。在靜態評價時，只能使用橫斷面資料來比較評價系統內部某時點上各個生產單元的相對效率。在動態評價時，面板資料容納了技術進步，能夠縱向比較分析評價單位生產力的變動特徵。

需要特別指出的是：在靜態評價時，不能將多個時點的資料進行平均化處理用於評價。因為生產單元在不同時點的技術水準是不同的，這種處理方式暗含技術進步不變的假設，事實上與 DEA 原理相悖。這種情況在早期世界上的旅遊效率評價研究確實存在，如蔡爾（Tsaur，2001）在評價臺灣國際飯店效率時，將 1996 年至 1998 年三年的資料進行平均化處理；郭嵐等（2008）以旅遊上市公司 6 年資料的均值進行效率評價。儘管作者的目的在於消除資料變動對評價結果的影響，但這種處理方式與 DEA 評價原理相悖，得出的評價結果可信度也值得商榷。

中國早期旅遊效率評價研究，由於對非參數法的認識尚處於初始階段，還曾使用時間序列資料甚至面板資料進行靜態評價。如陳浩（2005）使用浙江省 2000 年至 2002 年三年星級飯店資料的時間序列資料進行效率評價。即便允許使用時間序列評價，該研究還存在上面分析中存在的指標數量問題：即選取 7 個投入和產出指標，但只有 3 個時間點。此外，還有陳浩和彭建軍（2004）、陳浩和薛聲家（2005）誤用面板資料進行效率靜態評價。

隨著研究者對 DEA 評價方法的深入瞭解，隨後的研究方法趨於規範和成熟。令人遺憾的是，直到 2012 年仍有研究者使用時間序列的資料進行效率靜態評價研究（劉長生，2012）。可見，中國旅遊效率研究對效率評價方法的使用仍存在一些失誤。因此，今後中國進行旅遊效率靜態評價時，對於資料類型適用性此類基本問題應該加以關注，以避免類似問題的出現。

（二）過多指標的縮減處理

為了滿足指標數量與評價單位數量關係的經驗法則，過多的投入或產出指標處理方式主要有兩種：一是將多個指標計算得出一個容納眾多訊息的綜合性指標，二是利用主成分分析法進行維度縮減（Coelli et al.，2005）。在實踐中，主成分分析法較為常用，如郭嵐等（2008）將旅遊上市公司的投入資料進行維度縮減。

但也要防止對多指標進行過度處理，如葉方林等（2013a；2013b；2013c）在評價安徽省以及中國的旅遊效率時，將多個投入和產出指標綜合成單一投入和單一產出指標。眾所周知，非參數法的優勢就在於解決「多投入、多產出」的評價問題。至於非參數能否處理「單一投入、單一產出」的情形，筆者不僅沒有找到相應的理論支撐，也尚未在世界上的文獻中發現實證範例。因而，葉方林等人的處理方式可能存在「過猶不及」之嫌，其合理性也有待商榷。

（三）負值指標的正向處理

由於非參數法無法處理產出負向指標，但在產出指標中常會出現負值指標，如利潤這一指標，這些負值指標需要經過處理後才能用於效率評價。在

研究中，負向指標的具體處理方式不同，主要包括：①歸一化處理（胡燕京，馮琦，2006；吳海民，2007；吳向明，徐曉麗，2013）；②將負利潤加上一個正值變為非負值（耿松濤，2012）。此外，也有研究為了避免使用帶有負值的投入指標，如王欣和龐玉蘭（2012）在研究時就迴避含有負值的利潤指標。

當然，具體研究中也存在對負值指標不加處理的情況，如孫媛媛和王鵬（2010）將未經處理的利潤指標連同其他投入和產出直接用 DEAP 2.1 軟體進行效率評價並得出評價結果。而事實是，當投入和產出指標的資料中含有負值時，DEAP 2.1 軟體無法計算出效率得分結果。那麼，孫媛媛和王鵬（2010）的結果從何而來，作者並未給出明確說明。因此，由此可能出現的不規範問題在今後旅遊效率評價研究中應該加以關注。

（四）跨期資料的平減處理

在利用面板資料對生產力進行動態評價時，需要考慮到不同時期資料之間的可比性問題。因為，投入和產出指標中名義上的資料會受到價格因素的影響，不能進行跨期的比較。如果沒有根據價格水準變化來調整資料，以名義上的變量作為實際變量進行生產力測度，那麼對生產力變化的研究將出現偏誤。因此，在評價之前，含有價格訊息的變量需要利用各自平減指數進行平減處理，使其從名義變量轉換為真實可比的實際變量。平減處理可選擇 GDP 平減指數、固定資產價格指數、CPI 等指數進行資料處理。需要指出的是，進行旅遊效率動態評價研究時，含有價格訊息的資料一般都會進行平減處理。但在中國旅遊效率的動態研究中，研究者們對資料的平減問題存在諸多的不規範問題。主要表現在三個方面：

第一，有些研究並未對相關資料進行平減處理或對部分指標進行處理。如王永剛（2012）、楊德雲（2014）、劉玲玉和王朝輝（2014）、耿松濤（2012）、王欣和龐玉蘭（2011）、吳向明和徐曉麗（2013）、武瑞杰（2013a、2013b）、吳向明和趙磊（2013）沒有進行資料平減處理。而生延超和鐘志平（2010）在研究飯店全要素生產力變化時，將飯店收入指標進行平減，而未對飯店固定資產指標進行平減。

第二，錯誤認知資料平減問題。王永剛（2012）認為在計算 Malmquist 生產力指數時使用的是比值，不對旅遊收入和固定資產總額進行平減處理，也不會影響到全要素生產力評價結果。作者顯然對跨期資料是否需要進出平減處理存在錯誤的認知。

第三，在對待資料平減的問題上存在不嚴謹現象。眾所周知，西藏地區的固定資產價格指數歷來處於缺失狀態，研究者在以中國省域樣本為評價單位時，由於無法對西藏樣本資料進行處理，一般將其剔除，也有研究者使用中國指標進行取代。然而在張麗峰（2014）的研究中，作者儘管聲明使用經過平減處理後的 31 個省資料（包括旅遊業固定資產資料）進行旅遊業全要素生產力評價，但遺憾的是，沒有明確交代西藏地區固定資產價格指數的處理方式。因此，研究者應該對此加以明確說明，以避免造成存在指標處理不規範之嫌。

三、投入和產出導向之規範性確立

從非參數法評價的理論上來分析，技術無效率是由要素過多的投入和產出不足造成的。因此，在效率評價前，需要事先確定使用投入還是產出導向。理論上，投入導向是指在產出給定的前提下，儘可能使用最少的要素投入；產出導向是指在現有要素投入水準下，儘可能獲取最多的產出。

關於如何恰當地選擇導向，昆巴卡爾（Khumbhakar，1987）認為應該根據評價對象所處的市場環境進行選擇。根據經驗法則，在競爭的市場環境裡，應該選擇產出導向。這是因為在競爭激烈的環境中，受制於市場需求，生產單元只能透過控制投入要素來達到產出最大化的目的，無法控制自身的產出。而在壟斷市場中，應該選擇投入導向。在壟斷的市場環境下，生產單元的目的在於使其成本最小化。因而，投入導向是合適的。

在明晰導向選擇的理論背景之後，仍需進一步確定不同導向選擇對效率評價結果的影響。費爾和洛弗爾（Fare，Lovell，1978）指出，當在固定規模報酬條件下，投入或產出導向的選擇對技術效率的測算並沒有影響。換言之，投入導向下的技術效率與產出導向的技術效率是相同的。只是在規模報

酬遞增或遞減的條件下存在差別。科埃利等（Coelli et al.，2005）進一步指出，導向的選擇對測算結果的影響程度並不大。

　　事實上，儘管在理論上導向選擇對評價結果的影響程度不大，但在實際評價中的差別確實客觀存在。本著科學嚴謹的學術精神，本書認為在效率評價研究之前應該對此進行開宗明義式的說明。在世界上的旅遊效率研究中，研究者們在介紹效率評價模型之前，都會對此加以分析說明。如在飯店效率研究中，一般認為飯店業面臨競爭激烈的市場環境，世界上的研究者普遍傾向於選擇產出導向（Barros，2004）。也有研究者較為謹慎，在分析確認選用產出導向後，仍會選擇投入導向進行對比分析（Oliveira et al.，2013）。此外，有關產出導向的選擇，吳等（Wu et al.，2011）還從技術無效率成因的分析角度得出結論。作為資本密集型的產業，諸如客房和餐飲設施此類的固定資產投資如果存在投入冗餘，短期內難以進行調整以達到效率改進的目的。相比而言，在中國旅遊效率研究中，有的中國研究者往往忽略對導向選擇的理論分析。

　　有鑒於此，在開展旅遊效率研究之前，為了保持學術研究的完整性和規範性，有必要對導向的選擇進行分析說明。對本書而言，對導向選擇做出如下分析：考量中國旅遊業發展現實，旅遊業是中國最早對外開放的行業之一，旅遊業的定位從 1980 年代的接待型事業、到 90 年代行業的強化、再到 21 世紀以來產業概念的盛行、直至目前社會事業的提出。經過 30 多年發展演進，旅遊業是一個競爭比較充分的行業。同時伴隨政府角色從管制、主導、引導逐步轉變為服務和監督，旅遊業的進入和退出並不存在實質性的障礙和壁壘。基於以上分析，選擇產出導向對於中國旅遊業效率評價研究是合理且恰當的。

第三節 本章小結

　　鑒於當前旅遊效率評價方法使用過程中尚存在不規範的問題，諸如參數法和非參數法的選擇缺乏理論分析、評價方法使用中一些關鍵環節處理不恰當等問題，都直接影響效率評價結果的合理性與科學性。為此，本章研究內容主要解決兩方面的問題：

第一，在比較分析非參數法和參數法的各自特點後，從理論上分析參數法和非參數法的適用性，研究認為旅遊業效率評價研究應選擇非參數法。其理論依據主要包括：

①在理論上，參數法存有模型誤設的風險，非參數法並未考慮隨機因素。在面對著「能否適用」與「是否精確」的取捨時，下文本著「兩害相權取其輕」的原則，選用非參數法。

②在評價實踐中，非參數法優勢體現在能夠處理「多投入、多產出」情形，而參數法難以處理。並且單一產出指標不能全面反映旅遊業產出的真實狀況。此外，參數法需要大樣本資料進行參數猜想，相對而言，非參數法對樣本數量要求並不嚴苛。受制於本研究評價樣本數量，非參數法較為適用。

第二，對中國旅遊效率研究在評價方法使用中存在的問題進行糾偏，並對效率評價方法使用中一些關鍵環節進行規範性分析。這些關鍵環節具體表現為：

①投入和產出指標選取的合規性。其中涉及到指標選取的標準、指標數量的規定性、重要指標的遺漏問題。

②投入和產出指標的適用性處理。主要包括資料類型的適用性處理、過多指標的縮減處理、負值指標的正向處理、跨期資料的平減處理。

③投入和產出導向的確立。透過對導向選擇的理論背景分析後，研究認為旅遊業效率評價應該選擇產出導向，並對導向的選擇原因進行瞭解釋說明。

透過對效率評價方法使用中存在的這些問題進行澄清與糾偏，能夠為下文後續的效率評價研究提供方法指導和基礎保證，有助於達到改進和優化旅遊業效率評價研究的目的。

第三篇 效率評價：優化提升

　　本篇研究旨在既有旅遊業效率評價研究的基礎上，力圖改進現有評價方法以及擴展研究內容框架，以達到效率優化提升的目的。相應地，從旅遊業效率的靜態評價和動態評價兩個視角分別開展。

　　在評價方法的改進方面，參照第四章有關評價方法使用過程中的關鍵環節，以優化旅遊業效率靜態和動態評價。其中，第五章靜態評價研究，主要將長期被遺漏的旅遊產出指標——遊客滿意度納入評價體系，並指出當前中國研究中，慣常比較分析多個時點靜態效率的的問題。第六章動態評價研究，在計算各個省份效率均值時，以加權平均方式取代簡單平均方式，旨在更為真實和客觀地分析旅遊業全要素生產力變動特徵。

　　在研究內容擴展方面，第五章，在效率評價基礎上，構建以「效率評價——無效率原因分析——影響因素識別」為演進的靜態評價研究框架，並從旅遊業的投入和產出系統分析無效率的原因，以及識別旅遊業效率的影響因素，為效率的優化提升提供基礎。第六章，在分析旅遊業全要素生產力變動特徵的基礎上，以「理論溯源——原理分析——實證檢驗」為研究思路，首次探析旅遊業全要素生產力增長的影響原理，旨在從內部結構性因素和外部影響因素兩個層面揭示旅遊業全要素生產力增長的原因。

第五章 旅遊業效率靜態格局與優化提升

　　由中國旅遊效率文獻回顧可知，已有眾多研究者開展中國旅遊業效率評價研究（朱順林，2005；張根水，等，2006；顧江，胡靜，2008；岳宏志，朱承亮，2010；陶卓民，等，2010；周雲波，等，2010；趙定濤，董慧萍，2012；梁流濤，楊建濤，2012；金春雨，等，2012；張廣海，馮英梅，2013）。從 DEA 評價模型分析，除了金春雨等使用考慮環境因素影響的三階段 DEA 模型，CCR 模型和 BCC 模型仍是目前中國旅遊效率靜態評價的主流模型。從研究結論看，這些研究對認知中國旅遊業效率的整體靜態特徵和區域特徵提供有效的參考，但得出的研究結論並不完全一致。深入考究之後，

發現造成研究結論不同的最主要原因在於評價指標選擇的差異。至於究竟哪些投入和產出指標應該納入中國旅遊業效率評價研究之中，遺憾的是，到目前為止研究者們尚未在投入和產出指標的選擇上達成一致。考慮到研究者在指標選取時各執一端的客觀現實，我們認為這一實踐中的分歧只有在迴歸到指標選擇的理論之中，才有望彌合乃至統一。

參照前文關於評價方法使用時關鍵環節的論述，以往中國研究在評價方法使用時可能存在的問題有：

①指標納入缺乏統一標準。如在產出指標的選擇上，關於如何選擇營業收入、稅金、旅遊收入以及旅遊人次等產出指標，研究者對此並不統一。主要表現在：產出指標個數的選取以及多個產出指標的構成上。具體而言：有研究者選擇單一的產出，而且並不統一：如營業收入（朱順林，2005；岳宏志，朱承亮，2010；周雲波，等，2010；金春雨，等，2012）、旅遊外匯收入（顧江，胡靜，2008）。有研究者選擇多個產出指標（張根水，等，2006；趙定濤，董慧萍，2012；梁流濤，楊建濤，2012；陶卓民，等，2010；張廣海，馮英梅，2013）；多個產出指標的構成不統一：有的偏重於營業收入、稅金、旅遊收入等財務指標的選擇（張根水，等，2006；陶卓民，等，2010；張廣海，馮英梅，2013），有的同時選擇財務指標的旅遊收入和非財務指標的旅遊人次（陶卓民，等，2010；趙定濤，董慧萍，2012；梁流濤，楊建濤，2012）。在產出指標選擇上，雖然研究者們都集中於選取物資資本和人力資本的代理指標，但具體的代理指標差異較大。

②存在指標的遺漏問題。如滿意度這一至關重要的產出指標，在以往旅遊效率評價時被遺漏。造成這一問題的根本原因在於：一是，中國旅遊統計年鑑中尚未將其納入，相關研究無從引用；二是，即便滿意度指標能夠透過問卷調查方式獲取，但是作為遊客主觀感知，滿意度也難以測度。

③同質指標和異質指標處理問題。世界上的旅遊效率研究中，在固定資產資料不可得的前提下，一般將飯店數量（或客房數）和旅行社作為固定資產的代理指標。而有研究者在中國旅遊業固定資產資料可獲取的前提下，仍將旅遊企業數與旅遊業固定資產指標共同納入評價當中（張根水，等，

2006；陶卓民，等，2010；張廣海，馮英梅，2013），兩者實則為同質指標，同時納入時存在著重複之嫌。

在效率評價研究內容上，中國既有研究多停留在對旅遊業效率評價結果進行分析上，主要涉及技術效率（包括純技術效率以及規模效率）的特徵、區域差異特徵、時序變動特徵。其中存在兩方面的問題，一是研究內容多有重複，至於效率評價研究中更為關鍵的無效率原因分析以及效率改進途徑等問題鮮有涉及；二是研究者習慣性地使用不同時期的效率平均值來比較分析整體效率的時序變動特徵（顧江，胡靜，2008；朱承亮，等，2009；岳宏志，朱承亮，2010；陶卓民，等，2010；周雲波，等，2010；梁流濤，楊建濤，2012；曹東芳，等，2012；張廣海，馮英梅，2013）。在理論上，這一慣常分析方式存在著明顯缺陷。眾所周知，靜態評價研究只是基於橫斷面資料的相對效率評價，僅僅反映該評價時點樣本內部的效率分散程度，無法與其他時點樣本的效率進行比較（Coelli et al.，2005）。這一點很容易根據效率評價原理進行解釋：不同時期截面下的效率值是參照各自時期內生產曲線而得出的，它們之間無法進行相互比較。除非在生產曲線無法移動的強假設下，這種比較才有據可循。事實上，這種假設是無法成立的。順延此邏輯，那麼中國研究對不同時期效率均值的比較分析，在理論上難以有效。因而，在旅遊業效率靜態評價時，應該捨棄這種無本之木的比較分析。

基於以上分析，本書對以往中國旅遊效率靜態評價進行方法上的改進以及研究內容的拓展。在評價方法方面，其一，與以往中國研究選取傳統的旅遊業產出指標不同，本章將表徵旅遊服務質量的遊客滿意度這一產出指標納入對中國旅遊業效率靜態評價之中；其二，捨棄並糾正以往研究比較靜態評價結果的慣常方式。研究內容方面，在分析旅遊業靜態效率特徵及其結構特徵的基礎上，進一步對旅遊業無效率的原因進行分析，並識別旅遊業效率的影響因素，進而擴展和深化靜態評價研究內容。

本章內容的結構安排如下：首先，將用以表徵旅遊服務質量的滿意度指標納入中國旅遊業效率評價，並分析將其納入的必要性和可行性。參照第四章第二節中關於投入和產出指標選取和處理的理論標準，選取合理且公允的

投入和產出指標。在此基礎上，基於 2010 ～ 2014 年五個橫斷面資料，對中國旅遊業效率進行靜態評價，分析現階段中國旅遊業效率靜態格局的總體特徵與結構特徵。其次，從投入和產出的內部視角對現階段中國旅遊業無效率原因進行分析，提出現實效率狀態下投入和產出需要改進的目標值。再次，在回顧旅遊效率影響因素研究方法及對其進行適用性分析基礎上，選用 Tobit 迴歸模型進一步識別旅遊業效率的影響因素。最後，對中國旅遊業效率靜態評價進行總結分析。

第一節 指標選取與評價模型

一、遊客滿意度指標的納入

遊客滿意度作為旅遊業一項重要的產出，長期以來卻被研究者所忽略（Assaf，Magnini，2012），可能的原因在於：一方面，研究者對滿意度指標選取的主觀忽略；另一方面，受制於滿意度指標資料難以獲取的客觀事實。直到近年來，世界上的學術界逐漸認識到滿意度指標的重要性，並將表徵旅遊服務質量的滿意度指標開始納入旅遊效率評價研究中（Brown，Ragsdale，2002；Reynolds，2003；Reynolds，Biel，2007；Chen，2011；Assaf，Magnini，2012）。為了改變滿意度指標不可得的客觀現狀，世界上的研究者主要透過問卷調查形式獲取第一手資料。阿薩夫與瑪格尼尼（Assaf，Magnini，2012）在研究飯店效率時則引用美國顧客滿意度指數中的調研資料。中國研究中，遊客滿意度指標一直未納入旅遊效率評價研究。直到 2011 年，韓元軍等（2011）使用（原）國家旅遊局「中國遊客滿意度調查」資料，才首次將滿意度指標用於旅遊效率評價研究。

事實上，從 2009 年 3 月開始，中國旅遊研究院和（原）國家旅遊局質量監督與管理司組成的聯合課題組已開展「中國遊客滿意度調查」專案的調研工作。到目前為止，已經積累多年的資料①。從調研範圍看，中國遊客滿意度調查覆蓋了中國（市、自治區）的 50 個旅遊城市②；從調研內容分析，涉及旅遊活動中的「食、住、行、遊、購、娛」六大要素。考慮到調研工作的綜合性和代表性，遊客滿意度指標能較好地從整體上反映出現階段中國旅

遊服務質量水準，適用於中國旅遊業效率評價研究。有鑒於此，當前積累的中國遊客滿意度資料，已經為本研究的旅遊效率評價工作提供先決條件。將遊客滿意度這一重要的產出指標納入效率評價研究，對豐富中國旅遊業效率評價內涵，以及準確反映中國旅遊業效率現狀，具有重要的理論意義和實踐價值。

① 2016 年中國國家旅遊局宣布取消中國遊客滿意度調查。

②在 2013 年時，調研城市樣本已擴大至 60 個。

二、投入和產出指標選取

為了減少因不規範指標選擇而對效率評價結果帶來的影響，本節在選取旅遊業效率評價的指標時，嚴格根據指標選取的合規性要求，力圖使選取的指標符合 DEA 評價方法的理論標準。

（一）指標選取的原則與過程

在確定投入和產出指標選取範圍時，本書沿襲世界旅遊效率研究者所採用的兩個原則，一是參考現有研究文獻使用的指標，二是統計資料的可獲取性。

投入指標方面，物資資本和人力資本是效率評價研究時最為常用的投入變量。在旅遊業效率評價時，一般選取旅遊業固定資產、旅遊企業數等物資資本類的代理指標、旅遊從業人員人力資本代理指標。

產出指標方面，包括旅遊企業營業收入、稅金、中國旅遊收入、旅遊外匯收入以及旅遊總收入等定量的財務性指標。此外，還包括世界旅遊人次、旅遊總人次等非財務指標。這些投入和產出指標基本上都源自中國旅遊統計年鑑。此外，如前所述，下文還將遊客滿意度指標納入旅遊產出指標。

根據現有文獻的調查以及考慮到重要的遺漏指標，可得的投入指標主要包括：旅遊業固定資產、旅遊從業人員、飯店數、飯店房間總數、旅行社數等指標；產出指標主要有：旅遊總收入（包括中國和國際旅遊收入）、旅遊總人次（包括中國和國際旅遊人次）、旅遊業營業收入、遊客滿意度等。

（二）投入和產出指標確定

在確定可獲取的投入和產出指標範圍後，再根據指標篩選的原則進行取捨。在投入指標方面，根據同質指標不應重複的原則，本書認為在納入旅遊業固定資產資料的前提下，無需將飯店數或房間數、旅行社數等固定資產代理指標重複考慮。在產出指標方面，從指標的代表性分析，旅遊收入、旅遊人次、營業收入以及遊客滿意度這四個大類指標都從不同層面反映旅遊業產出特徵，應該同時加以考慮。在此，下文捨棄只考慮某個或某幾個的做法。至於，旅遊收入和旅遊人次指標又能細分，結合投入和產出指標與評價單位之間數量關係的規定性，本研究選取旅遊總收入和旅遊總人次這兩個指標。

最終，選取表徵物資資本投入的旅遊業固定資產指標，以及表徵人力資本的旅遊業從業人員指標，作為兩個投入指標，產出指標選取旅遊總收入、旅遊總人次、旅遊營業收入以及遊客滿意度四個產出指標。此時，投入和產出指標與評價單位的數量關係能夠符合理論標準（30 ＞ 3（2+4））。

三、投入和產出指標的處理

首先，指標資料時段的選擇。受制於旅遊統計年鑑資料不可得，下文選取 2010 ～ 2014 年五個時間點的橫斷面資料，分別進行旅遊業效率靜態評價研究。這樣既避免單一時點資料敏感性的影響，又保證研究結論的穩健。本研究使用五年的橫斷面資料分別進行靜態評價，資料無需進行平減處理。

其次，對異常值的處理。如前分析，異常值會直接影響效率生產曲線的構建，需要對統計資料出現的異常值進行處理。中國研究使用的投入和產出資料多出自於各年份的中國旅遊統計年鑑及副本，但中國旅遊統計年鑑尚存在諸多的資料異常變動（師守祥，郭為，2010），而旅遊統計的精確化是旅遊研究科學化的支點（林璧屬，2007）。在收集資料過程中，發現 2010 年的旅行社固定資產指標出現大規模的異常變動。按照異常值處理的一般原則，本研究對異常值進行平滑處理，將 2009 年和 2011 年的 30 個地區旅行社固定資產兩年的資料取平均值，用以替代原本異常的資料。

　　最後，對遊客滿意度指標的處理。在效率評價時，本研究以 30 個省域為評價單位，而現有的遊客滿意度指標是以城市為單元進行調研的。考慮到效率評價是相對比較而非絕對比較，而樣本城市都是各個省份最具代表性的旅遊城市，用城市樣本的遊客滿意度資料作為各自省份遊客滿意度資料，在理論上是具備可行性的。具體處理方式為：按照樣本城市的屬地，用以代表其歸屬省份的遊客滿意度指標。如果某個省份中有三個城市樣本資料，那麼，取其均值作為該省份的遊客滿意度指標。2010 ～ 2012 年中國遊客滿意度指標如表 5.1 所示，可以看出：近年來，中國遊客滿意度呈現出整體上升趨勢，東、中、西三大地區的遊客滿意度依次遞減，但總體差異程度不大。

表5.1　中國遊客滿意度總體情況（2010～2014）

省份	2010	2011	2012	2013	2014
北京	0.8101	0.8178	0.8273	0.7567	0.7597
天津	0.7775	0.7817	0.7996	0.7203	0.7314
河北	0.7190	0.7333	0.7585	0.6842	0.7147
山西	0.7177	0.7619	0.7858	0.7196	0.7440
內蒙古	0.7706	0.7402	0.7872	0.7063	0.7002
遼寧	0.7697	0.7974	0.8119	0.7173	0.7522
吉林	0.7241	0.7665	0.7973	0.7047	0.7175
黑龍江	0.7437	0.7725	0.7973	0.7193	0.7255
上海	0.8073	0.8122	0.8584	0.7481	0.7648
江蘇	0.8020	0.8291	0.8459	0.7709	0.7737
浙江	0.7936	0.8354	0.8175	0.7415	0.7638
安徽	0.7561	0.7864	0.8148	0.7438	0.7409
福建	0.7499	0.7840	0.7965	0.7389	0.7482
江西	0.6794	0.7243	0.7421	0.7050	0.7191
山東	0.7506	0.8018	0.8117	0.7465	0.7611
河南	0.7087	0.7753	0.7900	0.7219	0.7515

續表

省份	2010	2011	2012	2013	2014
湖北	0.7465	0.7771	0.8002	0.7208	0.7429
湖南	0.7079	0.7897	0.7783	0.7061	0.7293
廣東	0.7546	0.7845	0.7756	0.7144	0.7383
廣西	0.7194	0.7988	0.7781	0.7243	0.7382
海南	0.7245	0.7421	0.7515	0.6984	0.7178
重慶	0.7382	0.7971	0.8302	0.7530	0.7723
四川	0.7386	0.8005	0.8290	0.7577	0.7602
貴州	0.7311	0.7678	0.7818	0.7077	0.7285
雲南	0.7291	0.7777	0.7979	0.7215	0.7277
陝西	0.6825	0.7290	0.7669	0.7172	0.7343
甘肅	0.6868	0.7554	0.7516	0.6500	0.6598
青海	0.7074	0.7791	0.7739	0.6662	0.7214
寧夏	0.7058	0.7907	0.7613	0.6688	0.6758
新疆	0.7144	0.7340	0.7655	0.6689	0.6959
東部均值	0.7690	0.7927	0.8049	0.7307	0.7478
中部均值	0.7230	0.7692	0.7882	0.7176	0.7338
西部均值	0.7203	0.7700	0.7839	0.7038	0.7195
全中國均值	0.7389	0.7781	0.7928	0.7173	0.7337

資料來源：根據（原）中國國家旅遊局公布的調研資料整理。

本書使用的投入和產出指標來源如下：旅遊營業收入、固定資產總額、旅遊從業人員分別來自 2011 ～ 2015 年《中國旅遊統計年鑑》及其副本，旅遊總收入和旅遊總人次取自 2011 ～ 2015 年各省份的《國民經濟和社會發展統計公報》。遊客滿意度指標來自中國旅遊研究院發佈的 2010 ～ 2015《全年中國遊客滿意度調查報告》。

表 5.2 給出 2010 ～ 2014 年中國旅遊業效率評價投入和產出指標描述性統計情況：

表5.2 旅遊業效率評價投入和產出指標描述性統計（2010～2014）

投入／產出指標	單位	觀測值	極小值	極大值	均值	標準差
旅遊總收入	億元	150	67.80	8052.03	2237.80	1752.20
旅遊營業收入	百萬	150	981.00	87987.11	18329.88	20385.82
旅遊總人次	萬人	150	1020.59	62500	24184.59	14982.47
遊客滿意度	%	150	65	85.84	75.22	4.14
固定資產總額	百萬	150	1901.63	78317.32	18344.59	16246.32
從業人員	千人	150	8.44	226.54	66.77	47.43

四、評價模型

如前分析，非參數法較適合旅遊業效率的靜態評價。在選擇具體的 DEA 模型時，本書使用最為主流的 CCR 模型和 BCC 模型，以下具體介紹這兩個經典模型的線性規劃。

（一）基於 CRS 技術下的 CCR 模型

DEA 模型是透過度量與生產曲線的距離來測算效率的。直觀地說，可以根據全部加權的產出與投入之間的比率計算。假定有 i 個決策單位（DMUs），使用 n 投入和 m 個產出進行效率評價。那麼面對投入導向時，決策單位 k（記為 DMUk）的最優權重可以用如下線性規劃求得：

$$
\begin{aligned}
&\operatorname*{Max}_{u,v} \frac{\sum_{m=1}^{M} u_m y_{mk}}{\sum_{n=1}^{N} v_n x_{nk}} \\
&\text{s.t.} \frac{\sum_{m=1}^{M} u_m y_{mi}}{\sum_{n=1}^{N} v_n x_{ni}} \leqslant 1, i = 1, 2, \cdots I \\
&v_n \geqslant 0, u_m \geqslant 0,
\end{aligned}
\tag{5.1}
$$

其中，xni 表示第 k 決策單位第 n 個投入量；ymi 表示第 k 決策單位第 m 個產出量；vn 表示投入 n 的權重；um 表示產出 m 的權重。上述線性規

劃的思想是：在效率值不大於 1 的限定下，求出最優權重，使得 DMUk 的效率得分最大化。但利用這種比率方法得出最大化時存在一個問題：即會得到無數個解。為了避免這種情況，查恩斯等（Charnes et al.，1978）在線性規劃（1）增加一個約束條件，vnxni = 1：

$$
\begin{aligned}
&\text{Max} \sum_{m=1}^{M} u_m y_{mk} \\
&\text{s.t.} v_n x_{ni} = 1 \\
&\quad \sum_{m=1}^{M} u_m y_{mi} - \sum_{n=1}^{N} v_n x_{ni} \leqslant 0, , i = 1, 2, \cdots I \\
&\quad v_n \geqslant 0, u_{ni} \geqslant 0,
\end{aligned}
\tag{5.2}
$$

根據線性規劃的對偶性，可以得到與線性規劃（2）等價的包絡形式：

$$
\begin{aligned}
&\text{Min}\, \theta_k \\
&\text{s.t.} \sum_{i=1}^{I} \lambda_i y_{mi} \geqslant y_{mk} \\
&\quad \theta_k x_{nk} - \sum_{i=1}^{I} \lambda_i x_{ni} \geqslant 0 \\
&\quad \lambda_i \geqslant 0
\end{aligned}
\tag{5.3}
$$

根據法瑞爾（Farrell，1957）測算思想，獲得的 θ 就是 DMU 的效率值，θ 需要滿足小於或等於 1。對於 DMUi 而言：當 θ* =1 時，表明處於效率前緣上，DMUi 是技術有效的；當 θ* ＜ 1 時，DMUi 處於無效率狀態。為了求得全部 DMU 的效率值，每個 DMU 都需要解一次線性規劃。

以上是查恩斯等（Charnes et al.，1978）最初提出的投入導向的 CCR 模型及其對偶形式。根據上述模型的對稱形式，可以得到產出導向的 CCR 模型。該模型及其對偶線性規劃如下：

$$
\begin{aligned}
&\text{Min} \sum_{n=1}^{N} v_n x_{nk} \\
&\text{s.t.} u_m y_{mi} = 1 \\
&\quad \sum_{m=1}^{M} u_m y_{mi} - \sum_{n=1}^{N} v_n x_{ni} \leqslant 0, i = 1, 2, \cdots I \\
&\quad v_n \geqslant 0, u_m \geqslant 0,
\end{aligned}
\tag{5.4}
$$

對偶規劃：

$$\underset{\theta,k}{\text{Max}}\ \theta_k$$
$$\text{s.t.} \sum_{i=1}^{I} \lambda_i x_{ii} \leqslant x_{nk}$$
$$\theta_k y_{mk} - \sum_{i=1}^{I} \lambda_i y_{mi} \leqslant 0 \qquad (5.5)$$
$$\lambda_i \geqslant 0$$

（二）基於 VRS 技術下的 BCC 模型

上述 DEA 的 CCR 模型對固定規模報酬（CRS）的假設過於嚴格，當所有 DMU 都處於最適規模時，才能滿足 CRS 的假設；在現實中，DMU 受到諸多約束和限制，往往不能在最適規模下運作。班克、查恩斯和庫柏（Banker，Charnes，Cooper，1984）提出可以修正 CRS 下的 DEA 模型來解決規模報酬可變（VRS）的情形，即在線性規劃（2）中設定一個凸集約束條件。這個新的線性規劃後來被其他學者稱之為 BCC 模型，此時 BCC 模型為投入導向。

$$\underset{u,v}{\text{Max}} \sum_{m=1}^{M} u_m y_{mk} + \mu$$
$$\text{s.t.} v_n x_{ni} = 1$$
$$\sum_{m=1}^{M} u_m y_{mi} - \sum_{n=1}^{N} v_n x_{ni} + \mu \leqslant 0, , i = 1, 2, \cdots I \qquad (5.6)$$
$$v_n \geqslant 0, u_m \geqslant 0,$$

$$\underset{\theta,k}{\text{Min}}\ \theta_k$$
$$\text{s.t.} \sum_{i=1}^{I} \lambda_i y_{ni} \geqslant y_{mk}$$
$$\theta_k x_{nk} - \sum_{i=1}^{I} \lambda_i x_{ni} \geqslant 0 \qquad (5.7)$$
$$\sum_{i=1}^{I} \lambda_i = 1$$
$$\lambda_i \geqslant 0$$

同理可得產出導向的 BCC 模型及其對偶規劃形式：

$$\text{Min}_{u,v} \sum_{m=1}^{M} v_n x_{nk} - \mu$$
$$\text{s.t.} u_m y_{mo} = 1$$
$$\sum_{m=1}^{M} u_m y_{mi} - \sum_{n=1}^{N} v_n x_{ni} + \mu \leqslant 0,, i = 1, 2, \cdots I \qquad (5.8)$$
$$v_n \geqslant 0, u_m \geqslant 0,$$

對偶規劃形式：

$$\text{Max}_{\theta, k} \theta_k$$
$$\text{s.t.} \sum_{i=1}^{I} \lambda_i x_n \leqslant x_{nk}$$
$$\theta_k y_{mk} - \sum_{i=1}^{I} \lambda_i y_{mi} \geqslant 0 \qquad (5.9)$$
$$\sum_{i=1}^{I} \lambda_i = 1$$
$$\lambda_i \geqslant 0$$

其中，約束條件 $\sum_{i=1}^{I} \lambda_i = 1$ 確保無效率的 DMU 只是與其規模相似的有效 DMU 進行比較。而在 CRS 中沒有這個凸性約束，所以 DMU 可以與其規模不相稱的有效 DMU 進行比較。由此可知，VRS 下的 DMU 技術效率得分會大於 CRS 下的得分。

經過上述對投入和產出指標選取以及處理過程的分析，本書最終選用兩個投入指標（旅遊業固定資產總額和旅遊從業人員）和四個產出指標（旅遊總收入、旅遊營業收入、旅遊總人次、遊客滿意度）且投入和產出指標之和與評價單位總數關係滿足 DEA 評價標準，並藉助於效率評價軟體 DEAP 2.1 計算得出各個省份的相對效率得分。

第二節 考慮滿意度指標的旅遊業靜態格局及空間差異

一、滿意度指標對旅遊業效率的影響分析

（一）總體效率變動的影響

　　表5.3給出考慮滿意度指標與否的中國旅遊業效率總體特徵的得分情況，表的左半部分是考慮滿意度指標的結果，右半部分為未考慮滿意度指標情況。透過對中國旅遊業效率評價結果的對比分析，可以得出以下特徵性事實：

表5.3　考慮滿意度指標與否的中國旅遊業效率總體特徵對比分析

		考慮滿意度指標			不考慮滿意度指標		
		TE	PTE	SE	TE	PTE	SE
2010	東部均值	0.861	0.979	0.876	0.848	0.922	0.917
	中部均值	0.823	0.954	0.860	0.806	0.826	0.978
	西部均值	0.823	0.954	0.860	0.806	0.826	0.978
	全國均值	0.821	0.963	0.848	0.764	0.846	0.909
2011	東部均值	0.878	0.985	0.888	0.868	0.931	0.930
	中部均值	0.851	0.980	0.867	0.836	0.881	0.953
	西部均值	0.831	0.970	0.853	0.694	0.814	0.866
	全國均值	0.853	0.978	0.869	0.796	0.874	0.912
2012	東部均值	0.837	0.976	0.854	0.829	0.889	0.929
	中部均值	0.810	0.972	0.833	0.796	0.851	0.940
	西部均值	0.795	0.966	0.819	0.672	0.785	0.873
	全國均值	0.814	0.971	0.835	0.763	0.841	0.911
2013	東部均值	0.744	0.981	0.755	0.731	0.891	0.824
	中部均值	0.807	0.982	0.821	0.792	0.892	0.893
	西部均值	0.741	0.966	0.763	0.612	0.745	0.830
	全國均值	0.760	0.976	0.776	0.704	0.838	0.844
2014	東部均值	0.715	0.984	0.723	0.703	0.853	0.819
	中部均值	0.711	0.974	0.729	0.670	0.768	0.873
	西部均值	0.690	0.963	0.710	0.539	0.708	0.807
	全國均值	0.705	0.974	0.720	0.634	0.777	0.829

從五個年份各個效率得分的中國均值分析：考慮滿意度指標之後，中國技術效率、純技術效率以及規模效率的得分均值都發生顯著變化，整體上呈現「兩增一降」的變動特徵。2010 ～ 2014 年間，技術效率得分平均提升 8.09%，純技術效率平均提升 16.6%，規模效率平均下降 8.19%。具體而言，技術效率得分均值明顯提高，分別從原來的 0.764、0.796、0.7630、0.704、0.634，提高到現在的 0.821、0.853、0.814、0.760、0.705，均值得分平均提高 8.1%。技術效率得分的提高意味向生產曲線逼近。中國旅遊業總體上技術效率得到改善，表明遊客滿意度是旅遊業重要的產出之一；純技術效率在個五年份上也得到了改善，其得分均值分別從原來的 0.846、0.874、0.841、0.838、0.777，上升為 0.963、0.978、0.971、0.976、0.974，平均提升 16.6 個百分點；而規模效率卻在不同程度處於下降態勢，其得分均值從原來的 0.909、0.912、0.911、0.844、0.829，降低為 0.848、0.869、0.835、0.776、0.720，平均下降 8.2%。

（二）效率結構變動的影響

從五個年份中國三大區域得分均值分析：

①東部地區。考慮遊客滿意度指標後，2010 ～ 2014 年間，技術效率、純技術效率以及規模效率的得分均值雖然在整體上呈現出「兩增一降」的變動特徵，但總體變動幅度不大。技術效率和純技術效率分別提升 1.41%、9.41%，規模效率下降 7.44%。

②中部地區。考慮遊客滿意度指標後，2010 ～ 2014 年間，技術效率、純技術效率以及規模效率的得分均值也在整體上呈現「兩增一降」的變動特徵，變動幅度較之東部地區略有差別。純技術效率和規模效率變動較大，前者提升 15.6%，後者降低 11.4%。技術效率變動不大，僅提升 2.7%。

③西部地區。考慮遊客滿意度指標後，2010 ～ 2014 年間，技術效率、純技術效率以及規模效率的得分均值在整體上變動趨勢都不同於東中部地區以及中國，在整體上也呈現出「兩增一降」的變動特徵。並且各個效率變動幅度明顯更為劇烈，技術效率提升近 17.9%，純技術效率提升 24.7%，規模效率則下降 8.0%。

表5.4　旅遊業效率變動比例分析（2010～2014）

		TE	PTE	SE
2010	東部均值變動%	1.6	15.3	−11.7
	中部均值變動%	6.0	26.8	−16.5
	西部均值變動%	28.0	36.0	−12.0
	全中國均值變動%	7.5	13.8	−6.7
2011	東部均值變動%	1.8	10.1	−8.4
	中部均值變動%	1.9	10.2	−8.0
	西部均值變動%	21.1	29.6	−8.1
	全中國均值變動%	7.2	11.9	−4.7
2012	東部均值變動%	1.0	9.7	−8.1
	中部均值變動%	1.7	14.2	−11.4
	西部均值變動%	18.3	23.2	−6.2
	全中國均值變動%	6.7	15.5	−8.3
2013	東部均值變動%	1.1	5.8	−4.5
	中部均值變動%	1.7	11.2	−9.0
	西部均值變動%	19.7	19.3	−1.5
	全中國均值變動%	8.0	16.5	−8.1
2014	東部均值變動%	1.5	6.1	−4.5
	中部均值變動%	2.1	15.6	−12.0
	西部均值變動%	2.1	15.6	−12.0
	全中國均值變動%	11.2	25.4	−13.1

基於上述分析，可以得出以下兩個結論：

①作為旅遊業關鍵的產出指標之一，滿意度指標能夠從整體上對中國旅遊業效率評價產生重要影響，但隨著時間的推移，這種影響程度有減弱趨勢。

②滿意度指標對旅遊業效率結果的影響，在西部地區效率評價中表現得尤為顯著，中東部地區次之。

（三）有效生產曲線的影響

滿意度指標對旅遊業效率評價的效率變動以及效率結構變動之影響，可以歸因為對有效生產曲線的影響。考慮滿意度指標後，各年份的生產曲線的

結構都發生顯著變動。正因為生產曲線發生變動，才引致旅遊業的總體效率以及結構效率的變動。

表5.5　旅遊業技術效率生產曲線的構成（2010～2014）

	不考慮滿意度指標時生產曲線構成	考慮滿意度指標時生產曲線構成
2010	天津、黑龍江、上海、浙江、貴州	天津、黑龍江、上海、浙江、貴州、青海、寧夏
2011	天津、黑龍江、上海、江蘇、浙江、福建、湖南、重慶、貴州	天津、黑龍江、上海、江蘇、浙江、福建、湖南、重慶、貴州、青海
2012	天津、黑龍江、上海、重慶、貴州	天津、黑龍江、上海、重慶、貴州、青海
2013	天津、黑龍江、上海、重慶、貴州	天津、黑龍江、上海、重慶、貴州、青海
2014	北京、天津、河北	北京、天津、河北、青海、寧夏

（四）滿意度指標對效率變動影響的理論解析

針對上述研究結論，可以對其進行如下分析：

首先，2010～2014年間，根據《中國遊客滿意度調查》的資料，可以發現中國範圍內的整體遊客滿意度水準呈逐年上升態勢。這表明現階段各個省級目的地正著力提高旅遊服務質量、豐富和改善遊客體驗的同時，客觀上也促使旅遊業效率的提升。

其次，按照正常的邏輯思路，在三大地區的總體滿意度水準相差不大的前提下，滿意度指標對效率得分的影響程度也不應過於懸殊，但經驗事實並未如此。經過思考，本研究認為可能的原因在於：在選取滿意度指標時，使用各省份的代表城市樣本資料作為總體滿意度水準的代理指標，這種處理方式會存在高估西部地區省份遊客滿意度水準的可能。客觀來講，採取此種做法是受制於中國省域遊客滿意度指標難以獲取的客觀事實，使用這種代理指標難以準確反映各個省份滿意度的真實水準。

最後，從理論上分析，當某一產出指標（如滿意度指標）納入旅遊業效率評價指標體系，原本非有效的 DMU 轉變為有效狀態，表明該指標對這些 DMU 來說是其生產過程中的「強項」。換言之，遺漏該指標後，現有指標體系不能全面反映評價目的（盛昭瀚，等，1996）。

綜上所述，根據中國旅遊業總體效率的變動分析結果，將滿意度指標納入旅遊業效率評價中是十分必要和可行的，滿意度指標不應該被排除在旅遊效率評價之外。

二、旅遊業效率靜態評價的結果分析

在分析滿意度指標對中國旅遊效率影響後，為了真實和客觀地反映出中國旅遊業效率的現實狀況，本書將滿意度指標納入旅遊效率評價體系之中，表 5.6 給出 2010 ～ 2014 年旅遊業效率靜態評價的結果。在本章僅根據旅遊業效率評價結果，對中國旅遊業效率的現狀、結構特徵以及區域特徵進行分析。

（一）旅遊業靜態效率的總體特徵

表5.6　旅遊業效率靜態格局（2010、2012、2014）

	2010			2012			2014		
	TE	PTE	SE	TE	PTE	SE	TE	PTE	SE
北京	0.782	1.000	0.782	0.858	1.000	0.858	0.803	1.000	0.803
天津	1.000	1.000	1.000	1.000	1.000	1.000	1.000	1.000	1.000
河北	0.744	0.941	0.791	0.474	0.908	0.522	0.350	0.925	0.378
山西	0.766	0.935	0.820	0.616	0.945	0.652	0.576	0.976	0.590
內蒙古	0.679	0.989	0.687	0.590	0.963	0.612	0.509	0.927	0.549
遼寧	0.992	1.000	0.992	0.931	1.000	0.931	0.890	1.000	0.890
吉林	0.676	0.929	0.727	0.684	0.992	0.689	0.825	0.977	0.845
黑龍江	1.000	1.000	1.000	1.000	1.000	1.000	0.700	0.985	0.710
上海	1.000	1.000	1.000	1.000	1.000	1.000	1.000	1.000	1.000
江蘇	0.950	1.000	0.950	0.931	1.000	0.931	0.673	1.000	0.673
浙江	1.000	1.000	1.000	0.810	0.963	0.841	0.543	0.989	0.549
安徽	0.750	0.968	0.775	0.817	0.996	0.820	0.586	0.972	0.603
福建	0.903	0.957	0.944	0.883	0.957	0.922	0.696	0.969	0.718
江西	0.712	0.880	0.809	0.810	0.911	0.889	0.647	0.954	0.677
山東	0.611	0.941	0.650	0.678	0.980	0.692	0.457	0.986	0.464
河南	0.976	1.000	0.976	0.843	1.000	0.843	0.922	1.000	0.922

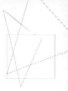

續表

| | 2010 | | | 2012 | | | 2014 | | |
	TE	PTE	SE	TE	PTE	SE	TE	PTE	SE
湖北	0.811	0.990	0.819	0.907	1.000	0.908	0.615	0.970	0.634
湖南	0.892	0.933	0.955	0.802	0.931	0.862	0.813	0.957	0.849
廣東	0.876	1.000	0.876	0.990	1.000	0.990	0.875	1.000	0.875
廣西	0.687	0.924	0.743	0.784	0.944	0.831	0.588	0.963	0.611
海南	0.608	0.927	0.656	0.650	0.925	0.703	0.573	0.951	0.602
重慶	0.996	0.998	0.998	1.000	1.000	1.000	0.861	1.000	0.861
四川	0.780	0.984	0.793	0.876	1.000	0.876	0.674	1.000	0.674
貴州	1.000	1.000	1.000	1.000	1.000	1.000	1.000	1.000	1.000
雲南	0.656	0.927	0.708	0.812	0.959	0.846	0.595	0.942	0.632
陝西	0.699	0.879	0.795	0.707	0.923	0.766	0.474	0.955	0.496
甘肅	0.599	0.882	0.679	0.533	0.932	0.572	0.458	0.884	0.518
青海	1.000	1.000	1.000	1.000	1.000	1.000	1.000	1.000	1.000
寧夏	1.000	1.000	1.000	0.922	0.979	0.941	1.000	1.000	1.000
新疆	0.478	0.913	0.523	0.523	0.930	0.562	0.431	0.922	0.468
標準差	0.156	0.040	0.136	0.200	0.032	0.140	0.200	0.030	0.184
東部均值	0.861	0.979	0.876	0.837	0.976	0.854	0.715	0.984	0.723
中部均值	0.823	0.954	0.860	0.810	0.972	0.833	0.711	0.974	0.729
西部均值	0.823	0.954	0.860	0.795	0.966	0.819	0.690	0.963	0.710
全中國均值	0.821	0.963	0.848	0.814	0.971	0.835	0.705	0.974	0.720

注：TE、PTE、SE 分別為技術效率、純技術效率以及規模效率，它們的數學關係為：TE＝PTE×SE。

首先，中國旅遊業技術效率均值特徵分析。從表 5.6 可以看出，2010、2012、2014 年這三年的技術效率均值分別為 0.821、0.814、0.705。世界上的旅遊效率文獻中，認為技術效率的得分越高，意味旅遊市場環境競爭越激烈。循此邏輯，同樣可以得出現階段中國旅遊業競爭環境較為激烈的結論。這一實證結論也較為符合當前旅遊業發展的客觀現實。

其次，區域旅遊業技術效率均值特徵分析。比較中國三大區域旅遊技術效率均值，發現技術效率均值呈現出東中西地區依次遞減的規律。技術效率呈現出的區域性特徵客觀表徵中國區域旅遊經濟發展的現實。事實上，區位條件的差異背後暗含區域經濟水準、人力資本、基礎設施、投資規模、技術條件等一系列的條件差異。從這個意義上講，區位因素應該是中國區域旅遊

技術效率的重要影響因素。此外，鑒於五年的資料都予支持，這一規律性認識具有較高的穩健性。

（二）技術效率及其分解特徵

1 · 技術效率特徵分析

技術效率代表各個評價單位旅遊業生產經營活動偏離最佳狀態的程度。對中國旅遊業的技術效率狀態進行評價，能夠識別出「最佳實踐單元」，有利於從整體上認知各個觀光景點的相對績效。在以下分析中，為了進一步分析各個省份技術效率特徵，首先將其分為技術效率有效狀態和技術效率無效狀態（效率值小於 1）。考慮到這些效率值是相對效率評價，將處於技術效率無效狀態的省份按照是否高於中國技術效率均值進行再次分類，選取 2014、2012 和 2010 年三個年份的技術效率進行特徵分析，三個年份的技術效率分類結果具體參見表 5.7、5.8 和 5.9。

首先，從 2014 年技術效率得分情況分析：天津、上海、貴州、青海、寧夏五個省份的技術效率得分都為 1，表明這 5 個省份的技術效率處於有效狀態，有效生產曲線由它們共同構成，其他 25 個省份均處於技術無效率狀態，並將技術有效的五個省份作為「最佳實踐單元」進行參考。

表5.7　旅遊業各地區技術效率分類統計 (2014)

技術效率	效率得分	所屬地區	占比%
有效狀態	1.000	天津、上海、貴州、青海、寧夏	16.7
無效狀態	≥ 0.705	遼寧、廣東、重慶、吉林、湖南、北京、黑龍江	23.3
	< 0.705	福建、四川、江蘇、江西、湖北、雲南、廣西、安徽、山西、海南、浙江、內蒙古、陝西、甘肅、山東、新疆、河北	60

從表 5.7 中可以看出，處於技術效率有效狀態的地區為 5 個，僅占中國總量的 16.7%，反映這 5 個省份在利用給定投入資源獲取最大產出的能力優於其他省份。其中，相較於旅遊經濟規模較大的地區，上海市旅遊業技術效率高於其他旅遊大省。技術效率較之中國平均水準更高的地區有 7 個省

份，具體包括遼寧、廣東、重慶、吉林、湖南、北京、黑龍江，占總量的23.3%。在處於技術效率無效狀態的地區中，技術效率低於中國均值的地區有17個省份，占比高達60%。

其次，從2012年技術效率得分情況分析：中國旅遊業生產曲線發生較大變動，處於有效生產曲線的有6個省份（天津、黑龍江、上海、重慶、貴州、青海），占中國總量的20%；處於技術無效率狀態的省份有24個，其中廣東、遼寧、江蘇、寧夏、湖北、福建、四川、北京、河南、安徽等10個地區技術效率高於中國均值，16個地區技術效率得分位於中國平均水準之下。

表5.8　旅遊業各地區技術效率分類統計（2012）

技術效率	效率得分	所屬地區	占比%
有效狀態	1.000	天津、黑龍江、上海、重慶、貴州、青海	20

續表

技術效率	效率得分	所屬地區	占比%
無效狀態	≥ 0.814	廣東、遼寧、江蘇、寧夏、湖北、福建、四川、北京、河南、安徽	33.3
	< 0.814	雲南、浙江、江西、湖南、廣西、陝西、吉林、山東、海南、山西、內蒙古、甘肅、新疆、河北	46.7

最後，從2010年技術效率得分情況分析，天津、黑龍江、上海、浙江、貴州、青海、寧夏等7個地區位於有效生產曲線上，技術有效比例為23.3%。處於技術無效率狀態的地區中，重慶、遼寧、河南、江蘇、福建、湖南、廣東等7個地區技術效率得分高於中國平均水準，占比為23.3%。其他14個地區技術效率得分處於中國平均水準之下，總占比高達53.3%。

表5.9　旅遊業各地區技術效率分類統計　(2010)

技術效率	效率得分	所屬地區	占比%
有效狀態	1.000	天津、黑龍江、上海、浙江、貴州、青海、寧夏	23.3
無效狀態	≥ 0.821	重慶、遼寧、河南、江蘇、福建、湖南、廣東	23.3
	< 0.821	北京、河北、山西、內蒙古、吉林、安徽、山東、江西、湖北、廣西、海南、雲南、山西、四川、甘肅、新疆	53.3

2．技術效率的分解特徵

　　首先，利用變異係數對 2010 ～ 2014 年技術效率及其分解的差異特徵進行分析。經過對中國技術效率及其分解效率變異係數的計算（表 5.10）可知，這裡以 2014 年資料為例，技術效率的變異係數為 0.276，技術效率的分解效率中，規模效率的變異係數 0.256，純技術效率的變異係數為 0.031。由此可知，規模效率間的差異引致技術效率地區間的差異。同樣，在東部、中部以及西部地區中，技術效率變動的差異也是規模效率差異導致的。這一特徵性事實也在其他四個相應年份的資料中得以驗證和支持。

表5.10 技術效率及其分解效率變異係數（2010～2014）

		TE	PTE	SE
2010	東部地區	0.169	0.029	0.148
	中部地區	0.137	0.042	0.111
	西部地區	0.231	0.049	0.194
	全中國	0.190	0.043	0.161
2011	東部地區	0.190	0.032	0.170
	中部地區	0.151	0.025	0.144
	西部地區	0.177	0.036	0.152
	全中國	0.178	0.033	0.158
2012	東部地區	0.194	0.033	0.172
	中部地區	0.138	0.035	0.128
	西部地區	0.222	0.031	0.198
	全中國	0.193	0.033	0.173
2013	東部地區	0.245	0.031	0.228
	中部地區	0.107	0.019	0.099
	西部地區	0.264	0.037	0.237
	全中國	0.224	0.032	0.205
2014	東部地區	0.292	0.024	0.278
	中部地區	0.169	0.014	0.163
	西部地區	0.320	0.040	0.288
	全中國	0.276	0.031	0.256

其次，以單個省份為分析單元，從微觀視角去分析技術效率的分解特徵。具體分析時，基於表 5.6 中的旅遊業效率靜態評價結果，我們用一個以純技術效率為橫軸、以規模效率為縱軸等象限圖來分析各個省份的技術效率特徵。為了更為清晰地比較分析各個省份效率得分相對情況，將純技術效率和規模效率的均值作為坐標交點。這樣就自然形成四個效率象限。第 I 象限代表「高純技術效率——高規模效率」的區域，第 II 象限代表「低純技術效率——高規模效率」的區域，第 III 象限代表「低純技術效率——低規模效率」的區域，第 IV 象限代表「高純技術效率——低規模效率」的區域。

從總體上看，2010～2014 年間技術效率分解特徵表現為：純技術效率與規模效率呈現出「高——高」和「低——低」聚集態勢，大部分地區集中

分佈在第 I 象限和第 III 象限。綜合五個年份的資料後（圖 5.1、圖 5.2、圖 5.3），發現這一分佈態勢具有一定的穩定性。下面以 2012 年資料為例，具體闡述各個省份的技術效率分解特徵（如圖 5.3）。

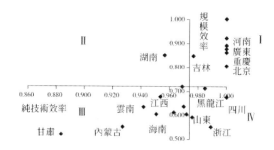

圖5.1　旅遊業技術效率分解特徵（2014）

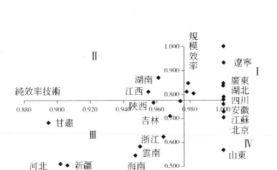

圖5.2　旅遊業技術效率分解特徵（2013）

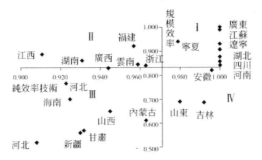

圖5.3　旅遊業技術效率分解特徵（2012）

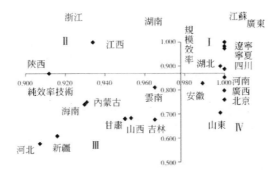

圖5.4　旅遊業技術效率分解特徵（2011）

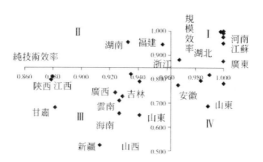

圖5.5　旅遊業技術效率分解特徵（2010）

　　第 I 象限：北京、天津、遼寧、黑龍江、上海、江蘇、河南、湖北、廣東、重慶、四川、貴州、青海、寧夏等 14 個省份位於「高純技術效率——高規模效率」的區域。這些省份中僅有寧夏的純技術效率處於無效狀態，其他省份的純技術效率均為有效狀態。在該區域中，技術無效率的省份都是規模效率無效導致的，理論上，這些省份效率改進的途徑在於調整旅遊業規模，努力使其處於最優規模狀態。

　　第 II 象限：江西、湖南、福建、雲南、浙江等 5 個省份位於「低純技術效率——高規模效率」的區域。在該區域中，各省份的規模效率較高，而純技術效率相對較低。這些省份在短期內可以透過提升各自的純技術效率，實現向第 I 象限區域的演進。

　　第 III 象限：廣西、山西、海南、河北、山西、內蒙古、甘肅、新疆等 8 個省份位於「低純技術效率——低規模效率」的區域。該區域省份的技術效率處於劣勢，在短期內難以實現向「高純技術效率——高規模效率」區域的躍遷。可行的方式是：這些省份可以先透過改善規模效率過渡到第 II 象限，或是先透過改善純技術效率過渡到第 IV 象限，來提升其技術效率。

　　第 IV 象限：安徽、山東、吉林等 3 個省份位於「高純技術效率——低規模效率」的區域內。這些省份可以透過調整規模效率實現向「高純技術效率——高規模效率」區域的演進。

三、旅遊業效率靜態空間格局分析

傳統的區域差異分析一般將各個不同區域當作完全對立的分析單元，其中暗含區域之間是獨立以及互不相關的研究假設。但事實上，區域間存在擴散或極化效應。這意味在分析旅遊業效率的靜態格局時，要考慮到區域間間的聯繫及其作用關係，將各個省份當作是能夠相互影響的有機個體。為了進一步從地理空間視角探析中國旅遊業效率靜態的空間差異特徵以及空間相關性，下文以 2010 ～ 2014 年的旅遊業技術效率得分為分析對象，採用空間經濟學中的探索性空間資料分析（Exploratory Spatial Data Analysis，ESDA）方法予以分析。該方法是一系列空間資料分析方法和技術的集合，其結合利用統計學原理和圖形圖標，以空間關聯測度為核心，對事物或現象空間訊息的性質進行分析、鑑別，並對其進行描述與可視化呈現，從而引導確定性模型的結構和解法，本質上是一種「資料驅動」的分析方法（馬榮華等，2007）。

探索性空間資料分析作為空間經濟計量學的一個重要分析方法，主要是採用空間自相關作為統計指標，揭示與空間位置相關的空間關聯或空間聚集現象。空間自相關的分析主要從兩個層面進行：全域空間自相關（Global Spatial Autocorrelation）和區域空間自相關（Local Spatial Autocorrelation）。

（一）研究方法

空間自相關分析的目的是確定某一變量是否在空間上相關，其相關程度如何。空間自相關係數常用來定量描述事物在空間上的依賴關係。具體地說，空間自相關係數是用來度量物理或生態學變量在空間上的分佈特徵及其對領域的影響程度。如果某一變量的值隨著測定距離的縮小而變得更相似，那麼該變量呈空間正相關；若所測值隨距離的縮小而更為不同，則稱之為空間負相關；若所測值不表現出任何空間依賴關係，那麼，這一變量表現出空間不相關性或空間隨機性。

1‧全域空間自相關分析

全域空間自相關分析描述某現象的整體分佈狀況，判斷此現像在空間是否有聚集特性存在，但並不能確切指出聚集在哪些地區。本書採用全域空間自相關分析，測度中國省域旅遊業技術效率的空間關係，判斷其是否存在一定程度的空間聚集關係。全域空間自相關分析多採用 Global Moran's I 指數，其計算公式為：

$$I = \frac{N}{\sum\limits_{i=1}^{n} \sum\limits_{j=1}^{n} W_{ij}} \cdot \frac{\sum\limits_{i=1}^{n} \sum\limits_{j=1}^{n} W_{ij}(X_i - \bar{X})(X_j - \bar{X})}{\sum\limits_{i=1}^{n} (X_i - \bar{X})^2} \qquad (5.10)$$

式中 n 為區域單元個數，xi 為區域單元 i 的屬性觀測值，Wij 為空間權重係數矩陣，表示各區域單元空間鄰近關係。通常可以透過空間資料的拓撲屬性，如鄰接性來構造，也可以透過空間距離來構建。如果 i 與 j 之間的距離小於指定距離，則 Wij =1，其他情況則為 0。Global Moran's I 指數的值域為 [-1，1] ，其中，當 I 值大於 0 時為正相關，當 I 值小於 0 為負相關，值越大表示空間分佈的相關性越大，即空間上有聚集分佈的現象，值越小表示空間分佈相關性小。

Moran's I 需作顯著性檢驗，一般採用 Z 檢驗，Z 檢驗的統計量公式為：

$$Z(I) = \frac{I - E(I)}{\sqrt{Var(I)}} \qquad (5.11)$$

2‧區域空間自相關分析

局部空間常常存在不同水準的異質性，即使是在區域整體空間差異不變的情況下，局部空間差異也有可能縮小或擴大。為了全面反映區域旅遊業技術效率空間差異的格局及變化趨勢，有必要對局部的空間相關性進行分析。揭示空間自相關的空間異質性可用 Local Moran's I 指數。Local Moran's I 的取值為 [-1，1] ，如果 Local Moran's I 為正，則要素值與其相鄰的要素值相近，如果 Local Moran's I 為負值，則要素值與相鄰要素值有很大的不同，其計算公式如下：

$$I = \frac{x_i - X}{\left[\sum_{j=1,j\neq1}^{n} (x-X) \Big/ (n-1)\right] - \overline{X}^2} \cdot \sum_{j=1,ij}^{n} w_{i,j}(x_j - \overline{X}) \qquad （5.12）$$

下文的空間自相關分析以 2010 ～ 2014 年中國旅遊業技術效率得分為分析資料，使用 Geo Da 軟體來實現，軟體版本號為 1.12.1.139。

（二）旅遊業靜態效率空間分佈的總體特徵

在分析中國旅遊業靜態效率空間分佈的總體特徵時，選用自然斷點法。為了便於分析，分別選取 2010 年、2012 年以及 2014 年三個橫斷面資料，以四分位圖的形式來呈現旅遊業靜態效率空間分佈的總體特徵。

從 2010 年、2012 年以及 2014 年的中國旅遊業技術效率四分位圖可以看出空間差異特徵。

① 2010 年技術效率取值為（0.950，1.000］區間的省份有 10 個，占比為 33.33%；技術效率取值為 [0.811，0.950] 區間的省份有 5 個，占比為 16.67%；技術效率取值為 [0.656，0.811）區間的省份有 11 個，占比為 36.67%；技術效率取值為 [0，0.656）區間的省份有 4 個，占比為 13.33%。

② 2012 年技術效率取值為（0.907，1.000］區間的省份有 10 個，占比為 33.33%；技術效率取值為 [0.784，0.907] 區間的省份有 11 個，占比為 36.67%；技術效率取值為 [0.616，0.784）區間的省份有 5 個，占比為 16.67%；技術效率取值為 [0，0.616）區間的省份有 4 個，占比為 13.33%。

③ 2014 年位於效率取值為（0.922，1.000］區間的省份有 5 個，占比為 16.67%；技術效率取值為 [0.803，0.922] 區間的省份有 7 個，占比為 23.33%；技術效率取值為 [0.543，0.803）區間的省份有 12 個，占比為 40%；技術效率取值為 [0，0.543）區間的省份有 6 個，占比為 20%。

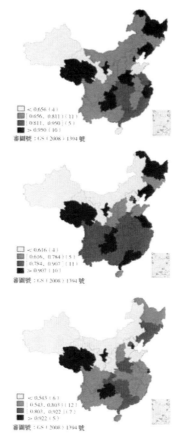

**圖5.6　旅遊業技術效率四分位示
意圖（2010、2012、2014）**

　　該四分位圖為示意圖，用於圖示納入旅遊業效率評價的 30 個省市自治
區。

　　（三）旅遊業靜態效率的全局空間聚集分析

　　透過 Geo Da 軟體計算得出 2010 ～ 2014 年全域空間自相關 Moran's I
指數，具體分析中國旅遊業技術效率整體的空間格局變動態勢。從表 5.11 可
以看出：

　　①五年間中國旅遊業技術效率整體上基本呈現空間負相關，但在統計意義並不顯著（只有 2014 年份的指標是顯著的）。這在一定程度意味著，中國旅遊業技術效率並未出現同方向的聚集現象。除了 2011 年的全域空間自相關 Moran's I 指數為 0.0305，該指標為正值表徵著旅遊業技術效率可能存在正的空間自相關，即旅遊業技術效率較高的空間單元彼此相鄰，旅遊業技術效率相對較低的空間單位區域相鄰。

　　②從數值為負值的各年份全域空間自相關 Moran's I 指數指數值分析，表明中國旅遊業技術效率全局空間負相關態勢在低水準下增強。

表5.11　旅遊業技術效率全局Moran's I 指數　(2010～2014)

年份	Moran's I	Z-value	P-value
2010	−0.1645	−1.3582	0.0840
2011	0.0305	0.5589	0.2710
2012	−0.0809	−0.3931	1.0540
2013	−0.0823	−1.2304	0.0990
2014	−0.2293	−1.6535	0.0340

（四）旅遊業靜態效率的局部空間聚集分析

　　在分析中國旅遊業靜態效率的局部空間聚集時，分別選取 2010 年、2012 年以及 2014 年三個時間截面，利用 Geo Da 軟體生成中國旅遊業技術效率的局部 Moran 散佈圖。區域空間自相關的結果顯示四種空間聚集的形態：

　　①第一象限為擴散效應區（High-High），是指屬性值高於均值的空間單元被屬性值高於均值的鄰域所包圍。

　　②第二象限為過渡區（Low-High），指屬性值低於均值的空間單元被屬性值高於均值的鄰域所包圍。

　　③第三象限為低速增長區（Low-Low），指屬性值低於均值的空間單元被屬性值低於均值的鄰域所包圍。

④第四象限為極化效應區（High-Low），即屬性值高於均值的空間單元被屬性值低於均值的鄰域所包圍。

擴散效應區與低速增長區內旅遊發展水準差異較小，過渡區與極化效應區旅遊發展水準差異較大。

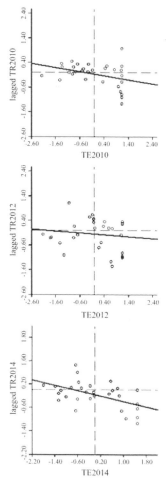

圖5.7 旅遊業技術效率Moran散佈圖（2010、2012、2014）

根據旅遊業技術效率的 Moran 散佈圖訊息，將分別落入四個像限的各個省份整理至下表 5.12 中。由表 5.12 結果可知 ：

　　① 2010 年，落在旅遊業技術效率區域空間自相關正相關象限的有湖南、福建、江蘇、上海、浙江、重慶、新疆、甘肅、內蒙古、山西共 10 個省份，占比 33.33%；落在旅遊業技術效率區域空間自相關負相關象限的有海南、山東、吉林、雲南、廣西、江西、河北、北京、四川、湖北、廣東、貴州、北京、河南、遼寧、黑龍江、寧夏、青海共 20 個省份，占比 66.67%。

　　② 2012 年，落在旅遊業技術效率區域空間自相關正相關象限的有上海、貴州、重慶、福建、四川、湖北、江蘇、安徽、河北、新疆、甘肅、內蒙古、山西、山東、陝西共 15 個省份，占比 50%；落在旅遊業技術效率區域空間自相關負相關象限的有海南、吉林、廣西、湖南、浙江、雲南、江西、河南、北京、寧夏、遼寧、廣東、天津、青海、黑龍江共 15 個省份，占比 50%。

　　③ 2014 年，落在旅遊業技術效率區域空間自相關正相關象限的有湖南、重慶、貴州、陝西、甘肅、山東、內蒙古、安徽、江西、江蘇、福建、黑龍江、山西共 13 個省份，占比 43.33%；落在旅遊業技術效率區域空間自相關負相關象限的有海南、廣西、雲南、四川、河北、浙江、新疆、湖北、北京、吉林、廣東、上海、遼寧、河南、天津、青海、寧夏共 17 個省份，占比 56.67%。

　　④從各象限省份數量的變化來看，旅遊業技術效率空間正相關類型由 2010 年的 33.33% 增加到 2012 年的 50%，又降低到 2014 年的 43.33%，表明 2010 ～ 2014 年中國旅遊業技術效率的空間聚集分佈格局呈波動態勢，表現出「先增後降」的特徵。

表5.12　旅遊業技術效率區域自相關態勢分布（2010～2014）

象限	第一象限	第二象限	第三象限	第四象限
2010	湖南、福建、江蘇、上海、浙江、重慶	海南、山東、吉林、雲南、廣西、江西、河北、北京、四川、湖北	新疆、甘肅、內蒙古、山西	廣東、貴州、北京、河南、遼寧、黑龍江、寧夏、青海

續表

象限	第一象限	第二象限	第三象限	第四象限
2012	上海、貴州、重慶、福建、四川、湖北、江蘇、安徽	海南、吉林、廣西、湖南、浙江、雲南、江西	河北、新疆、甘肅、內蒙古、山西、山東、陝西	河南、北京、寧夏、遼寧、廣東、天津、青海、黑龍江
2014	湖南、重慶、貴州	海南、廣西、雲南、四川、河北、浙江、新疆、湖北	陝西、甘肅、山東、內蒙古、安徽、江西、江蘇、福建、黑龍江、山西	北京、吉林、廣東、上海、遼寧、河南、天津、青海、寧夏

第三節 旅遊業無效率分析及優化調整

　　旅遊業無效率分析是指，分析什麼原因導致決策單位偏離生產曲線而處於其下方。從投入和產出內部視角分析，投入要素的冗餘或產出不足都是導致技術效率無效的原因。在世界上的飯店效率研究中，巴羅斯（Barros，2004）、蔣（Chiang，2006）、陳（Chen，2011）在對飯店效率評價基礎上都相應進行冗餘分析。蔣（Chiang，2006）具體針對每個無效率飯店，分析它們投入和產出的調整方向，並指出達到有效狀態時投入和產出變量的有效值。

一、投入和產出的鬆弛變量分析

　　鬆弛（slack）變量是指無效率決策單位在投入指標存在的冗餘以及產出指標上的不足。從投入和產出指標的利用情況分析，投入冗餘和產出不足是導致決策單位無效率的原因。鬆弛變量分析能夠識別決策單位的無效率來源，並在此基礎上提出達到有效狀態時需要調整的方向和程度。以 2014 年中國旅遊業靜態評價結果為例，具體分析旅遊業各個投入和產出指標存在的鬆弛情況（表 5.13）。

表5.13　旅遊業無效狀態下的投入和產出指標的鬆弛變數（2014年）

	DMU	旅遊總收入（億元）	旅遊總人次（萬人）	營業收入（百萬元）	滿意度（%）	從業人員（千人）	固定資產（百萬元）
東部地區	河北	881.747	6895.21	13288.358	0	0	1005.496
	浙江	1273.467	5277.639	0	0	26.278	5496.234
	福建	766.376	16185.613	0	0	17.656	0
	山東	1592.585	0	11895.162	0	28.89	0
	海南	858.313	19007.147	1677.725	0	0	2412.19
中部地區	山西	0	14096.597	5515.186	0	0	0
	吉林	0	85715.896	4429.956	0	0	1088.965
	黑龍江	0	26520.491	2029.798	0	0	1118.572
	安徽	0	1459.539	4388.609	0	0	0
	江西	0	26182.066	2703.021	0	0	0
	湖北	0	0	2877.572	0	4.137	0
	湖南	0	0	0	0	20.782	0
西部地區	內蒙古	0	56667.338	8336.685	0	0	858.048
	廣西	0	8020.671	3999.517	0	0.79	0
	雲南	817.243	10758.164	2429.303	0	0.504	0
	陝西	0	2773.001	7462.933	0	3.804	0
	甘肅	186.018	3486.234	5221.39	0	1.615	0
	新疆	659.841	17944.713	5526.255	0	0	3834.445

資料來源：根據軟體DEAP 2.1分析結果得出。

（一）旅遊業無效率決策單位存在的投入冗餘分析

總體而言，50%的無效率省份在旅遊業從業人員指標上存在冗餘，其中：浙江省存在最多的旅遊從業人員冗餘（2.6278萬人），寧夏的旅遊業從業人員冗餘最少（0.054萬人）；38.9%的無效率省份存在旅遊業固定資產冗餘，浙江省的旅遊業固定資產冗餘最多（54.96234億元），內蒙古的旅遊業固定資產冗餘最少（8.58048億元）。

從區域特徵分析，東、西部地區普遍存在旅遊業從業人員冗餘情況，表明東西部地區旅遊業的人力資源相對利用程度並未最大化，現有的人力資源在滿足現實生產需要之外尚存有盈餘。旅遊業固定資產冗餘主要集中在東部地區，這與東部地區旅遊業發展現實較為一致，但是旅遊固定資產的存量仍制約當前旅遊業效率的提升。具體到單個省份，浙江、福建、山東、湖北、

湖南、廣西、雲南、陝西、甘肅等 9 省份存在旅遊從業人員的冗餘；河北、浙江、海南、吉林、黑龍江、內蒙古、新疆等 7 個省份存在旅遊業固定資產冗餘。這意味各個處於旅遊業無效率的省份需要相應減少旅遊業從業人員和固定資產指標的投入，才能實現移動至有效生產曲線上。

（二）旅遊業無效率決策單位存在的產出不足分析

表 5.13 顯示出，多數無效率省份在旅遊總收入、旅遊人次以及旅遊業營業收入三個產出變量上存在不足情況，出現產出不足的無效率省份比例分別高達 44.4%、83.3% 以及 83.3%。其中，山西、吉林、黑龍江、安徽、江西、湖北、湖南、內蒙古、廣西、陝西的旅遊總收入不存在產出不足；山東、湖北、湖南的旅遊總人次不存在產出不足；浙江、福建、湖南的旅遊營業收入不存在產出不足。

從區域特徵分析，旅遊總收入的鬆弛變量主要分佈在東部和西部地區，中部地區的旅遊總收入產出不足情況較少；旅遊總人次鬆弛變量集中於東部和西部地區，中部地區的旅遊總人次鬆弛變量相對較小；旅遊營業收入的鬆弛變量聚集在中部和西部地區。具體分析單個省份的產出不足顯示：河北、海南、雲南、甘肅、新疆等 5 個省份在旅遊總收入、旅遊總人次以及旅遊營業收入三個產出指標上都存在相應的冗餘產出，其中大部分省份都處於中國西部地區。在兩項產出指標均存在不足的省份有浙江、福建、山東、山西、吉林、黑龍江、安徽、江西、內蒙古、廣西、陝西等，僅有湖北一個省份只在一項產出指標上存在不足。這進一步反映出當前中國旅遊業普遍存在產出不足的特徵性事實。

旅遊業投入和產出冗餘分佈特徵在一定程度上表明：首先，現階段中國旅遊業總體上尚未擺脫依靠要素投入的粗放型發展方式。從要素投入角度分析，旅遊資本和勞動力要素投入的冗餘導致了旅遊業的無效率運轉。當前中國旅遊業在旅遊資本和勞動力要素投入的給定水準下，將其轉化為最大旅遊產出的能力還存有不足。其次，旅遊業產出鬆弛變量分佈情況說明，產出不足嚴重制約無效率省份。從效率改進途徑分析，各個無效率省份可以透過調整要素投入或產出兩個方面來實現提升效率的目的。

二、投入和產出的改進途徑及其優化目標

　　DEA 的評價結果從投入和產出兩個方向，給中國旅遊業效率改進提供方向及優化目標，表 5.14 給出無效率省份在達到有效狀態下，旅遊業各項投入和產出目標值。這些投入和產出的目標值是在冗餘分析後，針對各個無效率評價單位而提出的具體調整數值。換言之，參照效率生產曲線上的各個省份，經過對投入和產出變量的調整，處於無效率的各個省份都能實現向生產曲線靠近並達到有效狀態。當然，這些目標值僅僅是從 DEA 有效性的理論分析而得出的，是理想狀態下的期望值。

表5.14　區域旅遊業有效狀態下的投入和產出指標的目標值（2014年）

	DMU	旅遊總收入（億元）	旅遊總人次（萬人）	營業收入（百萬元）	滿意度（%）	從業人員（千人）	固定資產（百萬元）
東部地區	河北	3651.456	40924.812	23894.77	77.3	68.18	19056.735
	浙江	7647.163	54051.846	48214.498	77.2	126.954	43715.295
	福建	3565.325	40143.52	25658.038	77.2	67.956	19483.401
	山東	7530.627	60715.314	39164.853	77.2	117.102	36396.966
	海南	1368.505	23274.994	11709.467	75.4	33.867	8357.439
中部地區	山西	2917.215	44847.466	12748.139	76.2	47.555	10282.886
	吉林	1844.513	98130.879	7729.358	73.4	22.28	5591.609
	黑龍江	1081.811	37827.387	6791.717	73.6	21.635	5384.384
	安徽	3524.547	40757.37	14862.701	76.3	51.813	13737.806
	江西	2776.68	58962.57	10686.205	75.4	41.213	8839.955
	湖北	3868.424	48628.28	19720.578	76.6	63.741	16656.728
	湖南	3187.736	43045.723	21998.497	76.2	54.967	14751.433
西部地區	內蒙古	1949.028	64843.582	12954.347	75.5	35.753	8852.037
	廣西	2690.957	37975.093	14049.904	76.6	48.33	10752.352
	雲南	3649.475	40917.389	23886.717	77.3	68.154	19047.687
	陝西	2665.843	37569.942	16797.718	76.9	51.548	12517.322
	甘肅	1068.115	17799.971	9098.56	74.6	27.726	6854.264
	新疆	1364.934	23209.911	11678.431	75.4	33.794	8339.57

資料來源：根據軟體DEAP 2.1分析結果得出。

鬆弛變量及其調整目標的分析是基於旅遊生產系統內部來探尋旅遊業無效率原因。儘管各個無效率省份的旅遊業在現實中無法真正實現冗餘分析得出的目標值，但冗餘分析給無效率生產單元提供效率改進的方向和目標。從這個意義上講，冗餘分析對旅遊業效率提升仍具有一定的現實意義。

第四節 旅遊業效率影響因素識別

儘管效率評價分析識別無效率的決策單位，並可以透過冗餘分析指出投入和產出變量調整的方向和數量，但並沒有深入揭示出導致無效率的原因及其影響因素（Barros，2004）。順此方向，研究者開始轉向效率影響因素的識別。有關效率影響因素的識別方法主要沿著兩個方向開展：

一是使用迴歸分析方法。早期主流的做法是使用 Tobit 迴歸模型識別效率影響因素（顧江，胡靜，2008；Assaf，Matawie，2009；Honma，Hu，2012；Huang et al.，2012b）。這種方法也被稱為兩階段 DEA 法，即第一階段使用 DEA 模型評價相對效率，第二階段利用 Tobit 迴歸分析效率影響因素。後來發展到利用帶有 Bootstrap 的 Truncated 模型進行效率影響因素識別（Barros，Dieke，2008；Assaf et al.，2011；Barros et al.，2011a、2011b；Assaf，Josiassen，2011；Assaf et al.，2012；Hathroubi et al.，2014）。

二是使用非參數檢驗方法。非參數檢驗方法包括兩個獨立樣本的 Mann-Whitney U 檢驗（Fuentes，2011；Medina et al.，2012）和多個獨立樣本的 Kruskal-Walli 檢驗（Botti et al.，2009；Perrigot et al.，2009；Goncalves，2013）。

本節內容在回顧旅遊效率影響因素研究方法及其適用性分析的基礎上，選用適當的方法以識別旅遊業效率的影響因素。

一、旅遊效率影響因素的識別方法

從既有旅遊效率研究文獻中分析，旅遊效率影響因素的研究方法從早期的對效率得分進行分類統計比較（Chiang et al.，2004），發展到兩階段

DEA-Tobit 法（Coelli et al.，1998）、帶有 Bootstrap 的 Truncated 模型（Simar，Wislon，2007）以及非參數檢驗法。下面將重點回顧迴歸分析法和非參數檢驗法這兩個主要類型的旅遊效率影響因素識別方法。

（一）迴歸分析法

由於 DEA 評價結果的效率得分值介於 0 和 1 之間，傳統的 OLS 線性迴歸模型不適合效率影響因素研究。對於這樣截斷資料，研究者們通常使用 Tobit 模型。Tobit 模型是指解釋變量取值有限、存在選擇行為的模型，該模型最先受到托賓（Tobin，1958）關注。後來，為了紀念托賓對這類模型的貢獻，將其命名為 Tobit 模型（周華林，李雪松，2012）。在 DEA 評價研究中，通常將 Tobit 模型用於第二階段來識別環境變量、管理因素等對效率的影響（Coelli et al.，1998）。在 DEA 研究中，環境變量是指那些不受管理者控制又不同於傳統投入的變量，諸如所有權結構、區位特徵、工會力量、政府法律制度。管理因素包括管理者的年齡、經驗、教育水準以及培訓等因素（Coelli et al.，2005）。

在旅遊效率研究中，阿薩夫和馬塔維（Assaf，Matawie，2009 使用 Tobit 模型識別管理者經驗（虛擬變量）、管理者教育水準對澳洲餐飲業效率有正向影響；本間與胡（Honma，Hu，2012）研究所有權結構（虛擬變量）、區位特徵（虛擬變量）、距離國際機場路程、併購行為（虛擬變量）、固定資產等 6 個環境變量對日本飯店效率的影響，檢驗結果顯示僅有距離機場路程、併購行為以及固定資產等因素對飯店效率產生顯著的正向影響。黃等（Huang et al.，2012b）識別出員工教育程度、平均薪資以及對外開放程度等能夠顯著影響中國飯店效率；顧江和胡靜（2008）發現人均 GDP、旅遊業固定資產能對中國旅遊業效率產生顯著影響。

在 DEA 研究文獻中，傳統上，效率影響因素的識別主要使用兩階段 DEA 法（也稱 DEA-Tobit 法），即第一階段使用 DEA 法評價獲得技術效率得分，第二階段使用 Tobit 模型進行迴歸分析。然而在第二階段進行 Tobit 迴歸時，如果使用的解釋變量與第一階段的效率得分存在很強的相關性，那麼第二階段的猜想將是有偏的和不一致的（Simar，Wislon，2000）。為瞭

解決兩階段 DEA 法存在的問題，在猜想時需要引入 Bootstrap 法（拔靴法，也被譯為自助法）（Efron，1979）。但事實上，簡單的使用 Bootstrap 法不一定能夠解決問題，同樣可能存在有偏和不一致的問題。直到西瑪爾和威斯隆（Simar，Wislon，2007）提出了帶有 Bootstrap 的 Truncated 模型，才有效地解決了有偏和不一致的問題。該方法被以巴羅斯、阿薩夫等為代表的研究者廣泛地用於旅遊效率影響因素的研究中。

縱觀已有研究成果，世界上的旅遊效率影響因素主要集中於三個領域：

一是飯店效率的影響因素。不同研究區域的飯店效率影響因素存在差別，諸如：市場占有率、是否隸屬於飯店集團（虛擬變量）能顯著影響非洲飯店效率（Barros，Dieke，2008）；葡萄牙飯店效率的影響因素包括是否隸屬於飯店集團（虛擬變量）、是否有併購行為（虛擬變量）、上市與否（虛擬變量）（Barros et al.，2011a）；阿薩夫等（Assaf et al.，2012）重在識別環境報告、社會報告以及財務報告的披露對斯洛維尼亞飯店效率的影響；哈圖羅比等（Hathroubi et al.，2014）分析環境管理對突尼斯飯店效率的影響，自然環境的維護、清潔或可再生能源的使用以及環境管理的認證（ISO 140001）都能正向影響飯店效率。

二是餐廳效率影響因素。阿薩夫等（Assaf et al.，2012）識別出管理者經驗、餐廳規模（虛擬變量）能正向影響餐廳效率。

三是觀光景點效率影響因素。巴羅斯等（Barros et al.，2011b）研究旅遊資源對法國目的地效率影響，海灘長度、博物館數量、主題公園數量、滑雪場數量、自然公園數量、山地資源數量等都能顯著影響法國觀光景點的效率。阿薩夫和喬西森（Assaf，Josiassen，2011）從全球視角系統識別 120 個國家旅遊業效率的影響因素，這些影響因素涵蓋經濟條件、基礎設施、安全保障、旅遊價格水準、政府政策、環境可持續性、勞動力以及自然和文化資源等八大類共 26 個具體指標。

（二）非參數檢驗法

除了使用迴歸分析方法之外，非參數檢驗法也被用於分析效率得分與環境變量之間的關係。儘管也有研究者使用參數法檢驗——單因子變異數（one-way ANOVA）分析檢驗經營方式、區位條件以及飯店規模等管理因素對飯店效率的影響（Chen，2007），但效率得分值難以服從參數檢驗的基本分佈要求。理論上，這一參數檢驗法需要滿足研究總體分佈，服從常態分佈且同方差的規定性。因此，在研究樣本總體分佈無法滿足參數檢驗的要求時，應該使用非參數檢驗法。

目前，世界上的旅遊效率研究中，主要使用兩獨立樣本的 Mann-Whitney U 檢驗和多個獨立樣本的 Kruskal-Walli 檢驗這兩種非參數檢驗方法。

富恩特斯（Fuentes，2011）以及麥地那等（Medina et al.，2012）使用 Mann-Whitney U 檢驗法，前者檢驗西班牙阿利坎特旅行社效率是否受所有權類型、經驗水準以及區位條件等條件不同的影響，研究發現位於市中心的旅行社效率與郊區旅行社效率存在顯著不同；後者檢驗目的地規模對目的地效率的影響。博蒂等（Botti et al.，2009）、佩裡格特等（Perrigot et al.，2009）、岡薩爾維斯（Goncalves，2013）利用 Kruskal-Walli 檢驗法進行非參數檢驗。博蒂等（Botti et al.，2009）和佩裡格特等（Perrigot et al.，2009）的研究是為了分析特許經營方式對法國連鎖飯店效率的影響，研究發現三種不同特許經營方式飯店效率是不同的；岡薩爾維斯（Goncalves，2013）得出規模不同的滑雪場效率存在差異。

二、旅遊業效率影響因素的實證檢驗

（一）影響因素識別方法的選擇

非參數檢驗法只能識別出效率得分在不同環境變量下存在顯著差異，並不能從統計學意義上給出環境變量對效率的影響程度及其方向。諸如 Kruskal-Walli 檢驗只反映大型滑雪場與小型滑雪場效率之間存在差異，並未得出大型滑雪場比小型滑雪場更為有效的結論（Goncalves，2013）。換

言之，非參數檢驗法能夠在無法使用參數檢驗時，有效判斷不同環境下決策單位效率是否存在差異，無法回答效率影響因素的影響程度及其方向問題。

由此分析，非參數檢驗法無法達到研究目的，故本章選擇迴歸分析法進行旅遊業效率影響因素的識別研究。理論上，如果選用迴歸分析法，應該選擇帶有 Bootstrap 的 Truncated 模型。但對基於普查資料的 DEA 模型使用 Bootstrap 法是沒有多大意義的，因為對普查資料而言，DEA 評價時使用的資料只包含很少的噪聲，由此即可猜想真實的生產曲線。換言之，在這種情況下獲取的生產曲線是測量出來的而非猜想出來的，沒有必要考慮重複抽樣的差異性（Collie et al.，2005）。考慮到研究樣本的差異性，就不難理解為何在 2007 年後世界上的飯店效率影響因素研究更傾向於使用帶有 Bootstrap 的 Truncated 模型。有鑒於此，帶有 Bootstrap 的 Truncated 模型方法並不適用於本書。因為本書使用的研究樣本為中國，現有樣本已經是普查資料，沒有必要再使用 Bootstrap 法是。綜合考慮後，本研究選擇使用兩階段 DEA 方法來識別中國旅遊業效率影響因素。事實上，這一方法也被廣泛應用於中國銀行效率、財政支出效率以及能源效率等領域的研究之中（朱南，等，2004；龐瑞芝，等，2008；陳詩一，張軍，2008；李燕凌，2008；李燕凌，歐陽萬福，2011；袁曉玲，等，2009）。

（二）實證檢驗

遵循兩階段 DEA 法的思路，本研究將第一階段時使用 DEA 模型評價得到的各省旅遊業技術效率得分作為因變量，再利用 Tobit 迴歸模型進行影響因素識別。因為技術效率得分介於 0 與 1 之間，如果使用傳統的 OLS 進行迴歸，會帶來嚴重的偏誤和不一致問題，對於屬於受限（censored）資料或截斷（truncated）資料的，應該使用 Tobit 模型進行迴歸。

1·Tobit 檢驗模型

$$TE_j^* = Z_j\delta + \xi_j,$$

$$TE_j = \begin{cases} 1 & if \quad TE_j^* > 1 \\ TE_j^* & if \quad 0 < TE_j^* < 1 \\ 0 & if \quad TE_j^* < 0 \end{cases} \qquad (5.13)$$

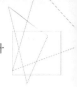

公式 5.13 是一個標準的 Tobit 迴歸模型，式中：TE_j 是不可觀測的被解釋變量，Z_j 是一個 $K\times1$ 的解釋變量向量，δ 是一個 $K\times1$ 的待估未知參數向量，ξ_j 是服從零均值均方差的獨立同分佈的隨機誤差項。TE_j 是技術效率得分值，它由潛在變量 TE_j 所決定。

2．旅遊業效率影響因素的理論分析與研究假設

（1）目的地選擇偏好。目的地選擇偏好能夠從主觀上反映遊客對旅遊地的選擇。遊客對目的地的偏好程度越高，意味該目的地會接待更多的遊客。這對同一目的地而言，如果能獲得遊客更高的選擇偏好，那麼在給定的旅遊投入下，就可能接待更多的遊客，該地區的旅遊業就會越有效率。

假設 1：目的地選擇偏好能正向影響地區旅遊業效率。

（2）旅遊業經營規模。由於規模經濟的存在，旅遊規模大小與旅遊效率呈正相關關係。這一研究結論在世界上的旅遊研究中已經得以證實（Barros & Dieke，2008；Assaf et al.，2011）。依據世界上旅遊效率研究的經驗，同樣提出如下假設：

假設 2：旅遊業經營規模與地區旅遊業效率正相關。

（3）旅遊接待能力。旅遊接待能力主要體現在旅遊服務接待設施和旅遊資源稟賦這兩個主要方面。作為典型的旅遊服務接待設施，星級飯店和旅行社是旅遊經濟活動有效運轉的必要前提。而旅遊資源是旅遊活動的重要載體，是觀光景點吸引力的核心要素。旅遊資源稟賦能夠增加目的地收入進而改進目的地績效已是不言自明（Barros et al.，2011b）。在旅遊效率研究中已經證實，旅遊服務接待設施和旅遊資源稟賦能夠顯著影響旅遊效率（Barros et al.，2011b；Assaf & Josiassen，2011）。基於此，提出如下假設：

假設 3a：星級飯店客房數量與地區旅遊業效率正相關。

假設 3b：旅行社數量與地區旅遊業效率正相關。

假設 3c：旅遊資源稟賦與地區旅遊業效率正相關。

3．變量選取與模型設定

（1）控制變量：旅遊收入。2010 ～ 2014 年各省市旅遊收入資料來源於各省的《國民經濟和社會發展統計公報（2010 ～ 2015）》、《中國旅遊統計年鑑（2011 ～ 2015）》及其副本。

（2）目的地選擇偏好。借鑑金春雨等（2012）的做法，利用下面公式計算得出目的地選擇偏好：

$$Preference = \frac{x_i \left/ \sum_{i=1}^{n} X_i \right.}{y_i \left/ \sum_{i=1}^{n} Y_i \right.}$$

（5.14）

式中：xi 、yi 分為地區接待遊客總數和常住人口總數。遊客總數和常住人口總數分別來自各省的《國民經濟和社會發展統計公報（2010 ～ 2015）》、《CEIC 中國經濟資料庫》。

（3）旅遊業經營規模。選用旅遊業固定資產作為旅遊業經營規模的代理指標，資料來源於《中國旅遊統計年鑑（2011 ～ 2015）》及其副本。

（4）旅遊接待能力。這裡使用星級飯店數（hotel）、旅行社數量（travel）、A 級景區數量（attraction）分別作為旅遊接待能力的代理指標，資料同樣來源於《中國旅遊統計年鑑（2011 ～ 2015）》及其副本。

本書使用的 Tobit 迴歸模型具體為：

$$\theta_{i,t} = \alpha + \beta_1 T_income_{i,t} + \beta_2 Preference_{i,t} + \beta_3 Fix_{i,t}$$
$$+ \beta_4 Hotel_{i,t} + \beta_5 Travel_{i,t} + \beta_6 Attraction_{i,t} + \xi_{i,t},$$

（5.15）

式中：θ 為技術效率得分，T_income 為控制變量指標——旅遊總收入，Preference 為目的地選擇偏好，Fix 為旅遊業經營規模代理指標——旅遊固定資產額，Hotel（星級飯店客房數）、Travel（旅行社數量）、Attraction（A 級景區數量）分別從不同層面代表旅遊業接待能力。

表5.15　旅遊業效率影響因素變數描述性統計（2010～2014）

變數	觀測值	極小值	極大值	均值	標準差
目的地選擇偏好	150	0.29	13.60	1.07	1.13
旅遊業固定資產	150	7.56	17.78	12.15	3.47
星級飯店客房數	150	3.89	11.94	10.57	0.85
旅行社數	150	86	2099	824.21	498.50
A 級景區數	150	31	651	206.53	129.05
旅遊收入	150	4.22	8.99	7.37	1.03

4・實證結果與分析

筆者藉助軟體 stata12.0 進行 Tobit 迴歸分析，為了防止資料波動的損失，對旅遊收入、旅遊業固定資產以及星級飯店客房數進行對數化處理。此外，為了考量迴歸結果的穩定性，又分別以純技術效率得分（模型 2）和規模效率得分（模型 3）為因變量進行穩健性檢驗。迴歸結果如表 5.16：

表5.16　旅遊業效率影響因素Tobit 迴歸結果（2010～2014）

變數	模型1 *TE*	模型2 *PTE*	模型3 *SE*
α	2.9164*** （0.5260）	1.3713*** （0.1586）	2.7926*** （0.4984）
T_income	0.1980* （0.0783）	0.0182 （0.0116）	0.0615 （0.03646）

續表

變數	模型1 TE	模型2 PTE	模型3 SE
Preference	0.2188*** （0.0530）	0.0908*** （0.0224）	0.3392*** （0.0563）
Fix	−0.0175*** （0.0030）	−0.0008 （0.0009）	−0.0177*** （0.0029）
Hotel	−0.2463** （0.0563）	0.0001*** （0.00007）	−0.2217*** （0.0534）
Travel	0.0001 （0.0001）	0.00001 （0.00003）	0.0001 （0.0001）
Attraction	−0.0006** （0.0002）	0.00001 （0.0001）	−0.0006** （0.0002）
Log likelihood	78.27	147.56	82.98
Wald chi2(6)	105.85***	34.88***	118.31***
rho	0.75	0.79	0.73

注：括號內數值爲標準差，***、**、*分別代表在1%、5%、10%水準顯著。

（1）目的地選擇偏好的影響。三個模型中，目的地選擇偏好對旅遊業效率的影響都顯著為正，這證實研究假設 1。對比相關影響因素，研究還發現目的地選擇偏好對旅遊業效率的影響程度最大。

（2）旅遊經營規模的影響。實證結果並未支持研究假設 2，旅遊經營規模對中國旅遊業效率的影響與預期假設並不一致，這顯然與世界上的有關研究結論相悖。巴羅斯與迪克（Barros，Dieke，2008）、阿薩夫等（Assaf et al.，2011）分別證實飯店和餐廳的規模能夠正向影響其效率。深入探究後，認為得出現有結論與世界上其他研究結論的根源存在差異：事實上，飯店或及餐廳透過規模擴張更容易獲得規模效益，而對更為宏觀的旅遊業而言，旅遊業資產規模與旅遊業效率之間可能暗含著 U 型的非線性關係。過多的旅遊投資規模導致旅遊資產存量難以有效消化，更容易出現「尾大不掉」的情形。舉例而言，在 2014 年，廣東、浙江、江蘇、山東、湖南等旅遊規模較大的省份處於技術無效率狀態，而天津、黑龍江、重慶、青海等旅遊規模相對較小的省份卻位於有效生產曲線之上。

（3）旅遊接待能力的影響。在旅遊接待能力的三個代理指標上，旅行社數量對旅遊業效率的影響並不顯著；星級飯店客房數量和旅遊資源稟賦的代

理指標 A 級景區數量能夠負向影響旅遊業效率，與理論假設預期假設相反；而對旅遊業效率的影響在統計上並不顯著（僅有模型 3 顯著，並且不具穩健性）。也就是說，旅遊資源稟賦能夠在一定程度上顯著制約旅遊業效率的提升。

而在世界上的研究中，旅遊資源稟賦不僅在單一國家（法國）樣本，而且在 120 個國家的大樣本都得出與本書相左的研究結論。面對理論假設與實證結果的分異，「資源詛咒」（resource curse）假說或許有助於對此分異進行解釋。曾有研究者斷言中國旅遊業當前旅遊資源粗放型的利用模式存在資源詛咒現象（趙磊，2012a），此外，左冰（2013）對旅遊業是否存在資源詛咒進行深入的實證探討。儘管他們關於資源詛咒的分析主要圍繞旅遊發展與經濟增長關係，但對認知旅遊資源與旅遊業效率關係仍具有借鑑意義。

第五節 本章小結

以往中國旅遊業效率靜態評價研究多停留在對效率結構特徵和區域特徵的認知和分析上，評價方法使用過程中存在不規範的問題。更為關鍵的是，靜態評價研究進展長期以來並未得到發展。有鑒於此，本章研究在改進效率評價方法使用的基礎上，重點對旅遊業效率靜態評價研究進行擴展。最終，創新地構建「效率評價——無效率原因分析——影響因素識別」為演進路徑的旅遊業效率靜態評價研究框架，並得到以下研究結論：

第一，將被中國研究長期忽視的遊客滿意度指標納入效率評價體系之中，經過對 2010 ～ 2014 年中國旅遊業效率的靜態分析之後，研究發現遊客滿意度指標對旅遊業效率評價具有重要影響。這種影響主要體現在以下方面：

①考慮遊客滿意指標後，中國技術效率、純技術效率以及規模效率的得分均值都發生顯著變化，整體上呈現「兩增一降」的變動特徵。

②滿意度指標對旅遊業效率結果的影響，在西部地區效率評價中表現得尤為顯著，中東部地區次之。

③考慮滿意度指標後，旅遊業生產曲線發生變動，進而影響各個省份技術效率的變動。

第二，現階段中國旅遊業效率靜態格局表現為：

①總體上，中國各省份技術效率的得分普遍較高，反映當前中國日益激烈的旅遊市場環境。並且旅遊業技術效率均值呈現出東、中、西地區依次遞減的區域性特徵。

②進一步將旅遊業技術效率分解為純技術效率和規模效率後，實證結論表明技術效率的區域差異特徵取決於規模效率。無論在中國尺度還是區域尺度下，規模效率間的差異都引致技術效率區域間的差異。

③運用探索性空間分析法分析旅遊業技術效率的空間相關性後發現，2010～2014年間中國旅遊業技術效率整體呈現空間負相關，但在統計意義上並不顯著（只有2014年份的指標是顯著的）。這在一定程度上意味，中國旅遊業技術效率並未出現同方向的聚集現象。從區域空間自相關分析結果看，中國旅遊業技術效率的空間聚集效應並不顯著，空間聚集分佈格局呈波動態勢，並表現出「先增後降」的特徵。

第三，在旅遊業靜態評價基礎上，進一步根據鬆弛變量進行旅遊業無效率原因分析。首先，投入鬆弛變量分析表明：總體而言，50%的無效率省份在旅遊業從業人員指標上存在冗餘；從區域特徵分析，東、西部地區普遍存在旅遊從業人員冗餘，旅遊勞動力資源相對利用程度並未最大化。旅遊業固定資產冗餘主要集中在東部地區，旅遊固定資產的存量仍制約當前旅遊業效率的提升。其次，產出鬆弛變量分析顯示：多數無效率省份在旅遊總收入、旅遊人次以及旅遊業營業收入三個產出變量上存在不足情況，出現產出不足的無效率省份比例分別為44.4%、83.3%以及83.3%。

第四，識別旅遊業效率的影響因素。在對效率影響因素方法進行系統的適用性分析，得出了Tobit迴歸分析（兩階段DEA法）適用於旅遊業效率影響因素分析。Tobit迴歸分析結果顯示：出遊能力、目的地選擇偏好都能正向影響旅遊業效率；旅遊經營規模（固定資產）制約旅遊業效率的提升；在旅遊接待能力的三個代理指標上，旅行社數量對旅遊業效率影響並不顯著，而星級飯店客房數量和旅遊資源稟賦的代理指標對旅遊業效率的影響則制約中國旅遊效率的提升。

▌第六章 旅遊業效率動態格局與影響原理

縱觀總體經濟學關於全要素生產力的研究歷程，能夠發現兩條較為清晰的路徑：早期研究路徑是沿全要素生產力的測算和評價而延展，在此過程中歷經關於全要素生產力測算方法之爭，爭論聚焦於增長核算法與邊界分析法（包括 SFA 與 DEA-Malmquist 指數法）的適用性上。事實上，測算方法的爭論與全要素生產力測算結果直接關聯。順此發展，研究內容進而集中於全要素生產力測算結果的比較與探討，主要分析全要素生產力總變動趨勢與具體增長率；另一條研究路徑是建立在全要素生產力測算和評價基礎之上，重在深入探尋全要素生產力增長的泉源，以揭示相關影響因素（或稱決定因素）對全要素生產力增長的作用原理。這些影響因素主要涵蓋人力資本、R&D、FDI、貿易開放、產業聚集、產業結構、制度因素、基礎設施以及金融發展等因素。

反觀旅遊業全要素生產力的研究，目前仍集中於對旅遊業全要素生產力的測算和評價，相較於總體經濟領域的研究，旅遊研究領域對旅遊業全要素生產力影響因素的探討卻鮮有論及。儘管目前對中國旅遊業全要素生產力進行測算和評價，有助於認知旅遊業全要素生產力的變動趨勢及其分解特徵，但探明旅遊業全要素生產力的增長泉源，並詮釋旅遊業全要素生產力增長的影響原理更具理論和現實意義。有鑒於此，本章在測算旅遊業全要素生產力變動特徵的基礎上，對現有旅遊業全要素生產力增長研究進行擴展和深化。

本章內容結構安排如下：首先，分析中國 2000～2014 年旅遊業全要素生產力變動特徵，擬從三個方面對測算結果進行深入分析：一是從總體上分析歷年旅遊業全要素生產力及其分解的均值變化；二是分析中國旅遊業全要素生產力變動的區域特徵，並試圖解析旅遊業全要素生產力變動的結構性原因；三是從更加微觀的視角分析中國旅遊業全要素生產力變動的省域特徵。透過以上三個層面的分析，以期獲取中國旅遊業全要素生產力變動的特徵性事實。以旅遊業全要素生產力增長指數為分析對象，運用探索性空間分析方法，分析中國旅遊業全要素生產力增長的空間態勢及特徵；最後，在測算旅遊業全要素生產力變動特徵的基礎上，以「理論溯源──原理分析──實證

檢驗」為研究思路，探索性地分析旅遊業全要素生產力增長的影響原理並加以實證檢驗，力圖揭示旅遊業全要素生產力增長的泉源。

第一節 旅遊業全要素生產力增長測算及空間格局

一、指標選取與測算方法

（一）指標選取與資料處理

1·投入和產出指標選取

沿襲第五章中旅遊業效率靜態評價時的指標選取和確立標準，具體的指標確立、遴選過程在此不再贅述（可參見第五章中有關內容的論述），本章最終選取三個產出指標和兩個投入指標。投入和產出指標的數量之間和（5）與決策單位個數（30）之間的數量關係滿足 DEA 評價原理的經驗法則。

產出指標方面，遊客滿意度指標獲取不易所以未選用，而是分別選取旅遊總收入、旅遊營業收入以及旅遊總人次三個指標。其中，旅遊總收入和旅遊營業收入這兩個指標常被用於中國旅遊業全要素生產力評價（周雲波，等，2010；王永剛，2012；趙磊，2013a；張麗峰，2014），而旅遊人次的指標卻被研究者們所長期忽視。事實上，作為旅遊業重要產出之一的旅遊人次指標（包括總人次、中國遊客人次以及入境遊客人次）通常用於中國旅遊業效率靜態評價。順延此邏輯，那麼旅遊人次的指標不應排除在中國旅遊業全要素生產力的研究之外。

投入指標方面，參照中國總體經濟全要素生產力的研究經驗，旅遊業全要素生產力研究業選取人力資本和物資資本相應代理變量。結合旅遊業特殊性與旅遊統計資料可獲取性，同樣選取旅遊業從業人員和旅遊業固定資產作為旅遊業投入要素變量，這也是當前旅遊業全要素生產力研究達成的共識。

2·資料處理及來源

由於本章擬選取 2000 ～ 2014 年中國 30 個①省（市、自治區）的跨期資料，包含價格訊息的指標需要進行平減處理，以保證不同時間截面的資料

具有可比性；此外，由於個別年份或省份的相應指標缺失，也需要進行相應的替換或處理。

① 由於統計資料缺失，剔除西藏樣本。

首先，旅遊總收入和旅遊營業收入指標透過以 2000 年為基期的 GDP 平減指數進行平減處理（2001～2014 年 GDP 平減指數透過歷年各省份 GDP 指數計算得出）。旅遊總收入直接取自相應 2000～2014 年的各省份《國民經濟與社會發展統計》，有些旅遊總收入資料需要經過中國旅遊收入和旅遊外匯收入計算加和得出，旅遊外匯收入利用當年的匯率換算成本幣幣值。

其次，旅遊業固定資產總額依照 2001～2014 各省固定資產投資價格指數進行縮減，其中，廣東省缺少 2000 年固定資產價格指數，有研究者使用建築業價格指數取代（王志剛，等，2006），但為了保持統一性，相應地也使用 2000 年的中國固定資產價格指數進行替代。儘管替代指標不是最為理想的選擇，但對旅遊業全要素生產力實際測算結果並不會帶來過大的偏誤。旅遊業固定資產總額和旅遊業從業人員的資料來源於《中國旅遊統計年鑑（2001～2015）》及其副本。

經過處理的 2000～2014 年中國旅遊業投入和產出指標描述性統計見表6.1。

表6.1　旅遊業效率評價投入和產出指標描述性統計（2010～2014）

投入／產出指標	單位	觀測值	極小值	極大值	均值	標準差
旅遊總收入	億元	450	9.31	5765.20	878.96	966.01
旅遊營業收入	百萬元	450	68.75	63762.05	8723.29	11499.13
旅遊總人次	萬人	450	243.58	152794.00	13083.50	14107.78
固定資產總額	百萬元	450	512.58	70481.09	11455.11	14362.54
旅遊從業人員	千人	450	6.53	848.60	111.34	110.64

（二）測算方法

　　與旅遊業效率靜態評價一致，本章同樣使用基於產出導向非參數的 DEA 法，進行旅遊業全要素生產力的測算。如前所述，非參數的 DEA 法更適用於旅遊業，目前也是全要素生產力研究的主流方法（Barros，Alves，2004；Barros，2005；Wang et al.，2006；Barros，Dieke，2007；Peypoch，2007；Assaf，Agbola，2011b；生延超，鐘志平，2010；周雲波，等，2010；王永剛，2012；趙磊，2013a；張麗峰，2014）。Malmquist 指數最初由 Malmquist Sten 提出，後由卡弗斯（Caves）等將其用於測算生產力變化。因為 Malmquist 指數能良好刻畫相對效率的動態變動，經由研究者將其與 DEA 理論相結合，Malmquist 指數被廣泛運用於全要素生產力的測算。下面對其測算模型進行具體介紹。

1.Malmquist 生產力指數模型

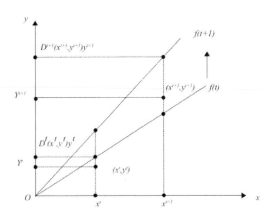

圖6.1　產出導向的Malmquist 生產力指數

圖 6.1 中所示，f（t）和 f（t+1）分別代表時期 t 和時期 t+1 的生產曲線，（xt，yt）和（xt+1，yt+1）分別代表 DMU 的投入和產出向量，DMU 在時期 t 和時期 t+1 兩個時期內都處於技術無效率狀態。距離函數是 Malmquist 生產力指數構造的基礎，而距離函數其實是 DEA 理論中 CCR 模型和 BCC 模型中 θ 的倒數。在圖 6.1 中，用 Dt+1（xt，yt）表示（xt，yt）在 t+1 時期的距離函數，Dt+1（xt，yt）是根據 t 時期的生產曲線來測量 DMU 在 t+1 時期的效率，它能夠用下面的線性規劃求解：

$$D^{t+1}(x^t, y^t) = \underset{\theta, \lambda}{\text{Min}}\, \theta_k$$
$$\text{s.t.} \sum_{i=1}^{I} \lambda_i^{t+1} y_{mi}^{t+1} \geqslant y_{mk}^t,$$
$$\theta_k x_{nk}^t - \sum_{i=1}^{I} \lambda_i^{t+1} x_{ni}^{t+1},$$
$$\lambda_i^{t+1} \geqslant 0, i = 1, 2, ..., I$$

（6.1）

類似地，Dt（xt+1，yt+1）是根據 t+1 時期的生產曲線來測量 DMUi 在 t 時期的效率，其線性規劃模型為：

$$D^t(x^{t+1}, y^{t+1}) = \min_{\theta_k, \lambda} \theta_k$$

$$\text{s.t. } \sum_{i=1}^{I} \lambda_i^t y_{mi}^t \geqslant y_{mk}^{t+1},$$

$$\theta_k x_{nk}^{t+1} - \sum_{i=1}^{I} \lambda_i^t x_{ni}^t,$$

$$\lambda_i^t \geqslant 0, i = 1, 2, ..., I$$

（6.2）

此時，Dt+1（xt，yt）、Dt（xt+1，yt+1）都是基於固定規模報酬技術下的模型。根據距離函數的幾何意義，不同時期的四個距離函數為：

① Dt（xt，yt）；

② Dt+1（xt+1，yt+1）；

③ Dt（xt+1，yt+1）；

④ Dt+1（xt，yt）

Malmquist 生產力指數本質是指 t（t+1）時期內 DMUi 生產力與 t+1（t 時期內潛在生產力之間的比率。由此可知，在不同時期的技術條件計算得到兩個時期的 Malmquist 生產力指數：

在 t 時期技術水準下的 Malmquist 生產力指數定義為：

$$MI^t = \frac{D^t(x^{t+1}, y^{t+1})}{D^t(x^t, y^t)}$$

在 t+1 時期技術水準下的 Malmquist 生產力指數定義為：

$$MI^{t+1} = \frac{D^{t+1}(x^{t+1}, y^{t+1})}{D^{t+1}(x^t, y^t)}$$

基於兩個時期 MI 的幾何平均數，可以得到 t 時期到 t+1 時期生產力的變化：

$$MI^{t,t+1} = \left[\frac{D^t(x^{t+1}, y^{t+1})}{D^t(x^t, y^t)} \times \frac{D^{t+1}(x^{t+1}, y^{t+1})}{D^{t+1}(x^t, y^t)} \right]^{1/2}$$

此時計算得到 MIt，t+1，即為度量全要素生產力變化的 Malmquist 生產力指數。

2．Malmquist 生產力指數的分解

當 DMUi 在 t 時期和 t+1 時期內都處於技術效率有效（位於生產曲線）時，Malmquist 生產力指數很容易直接描述；但 DMUi 處於技術無效時，Malmquist 生產力指數反映出的全要素生產力變化可能是技術效率變化（technical efficiency change，TEC）或技術進步（technological change，TC）導致的。因此，理論上，Malmquist 生產力指數可分解為技術效率和技術進步變化。將上式改寫為：

$$MI^{t,t+1} = \frac{D^{t+1}(x^{t+1}, y^{t+1})}{D^t(x^t, y^t)} \left[\frac{D^t(x^{t+1}, y^{t+1})}{D^{t+1}(x^{t+1}, y^{t+1})} \times \frac{D^t(x^t, y^t)}{D^{t+1}(x^t, y^t)} \right]^{1/2}$$

其中：左半部分是兩個時期的技術效率之比，表示技術效率變化的變化：

技術效率變化$= \frac{D^{t+1}(x^{t+1}, y^{t+1})}{D^t(x^t, y^t)}$。根據技術效率的理論，技術效率變化進一步可區分為純技術效率（pure technical efficiency change，PTEC）和規模效率的變化（scale efficiency change，SEC）。

右半部分為兩個時期技術水準變化的幾何平均數，表示技術進步變化：

技術效率變化$= \left[\frac{D^t(x^{t+1}, y^{t+1})}{D^{t+1}(x^{t+1}, y^{t+1})} \frac{D^t(x^t, y^t)}{D^{t+1}(x^t, y^t)} \right]^{1/2}$

為了更具體給出 Malmquist 生產力指數及其分解的解釋，以下結合圖 6.2 具體說明。根據距離函數定義，可以得出：

$$MI^{t,t+1} = \left[\frac{od/oe}{oa/ob} \times \frac{od/of}{oa/oc} \right]^{1/2}$$

$$技術效率變化 = \frac{od/of}{oa/ob} \; ;$$

$$技術效率變化 = \left[\frac{od/oe}{od/of} \times \frac{oa/ob}{oa/oc} \right]^{1/2}$$

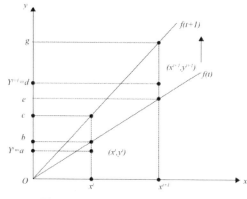

圖6.2　Malmquist 生產力指數的分解

3．相關概念的經濟學釋義

（1）Malmquist 生產力指數的變化

如前所述，Malmquist 生產力指數是用以刻畫全要素生產力在不同時期內動態變化的指數。結合評價對象 DMUi，具體的經濟含義為：

①當 Malmquist 生產力指數＞1 時，表示從時期 t 到時期 t+1 期間，DMUi 的全要素生產力處於增長狀態，其效率有所改善；

②當 Malmquist 生產力指數＝1 時，表示從時期 t 到時期 t+1 期間，DMUi 的全要素生產力處於穩定狀態，其效率維持不變；

③當 Malmquist 生產力指數＜1 時，表示從時期 t 到時期 t+1 期間，DMUi 的全要素生產力處於下降狀態，其效率趨於退步。

Malmquist 生產力指數從總體上反映全要素生產力的變化，至於導致全要素生產力的變化的原因，還需要具體分析是由技術效率變化導致，還是由技術進步導致，抑或是兩者共同導致。

（2）技術效率變化

技術效率變化（TEC）表現形式是朝向生產曲線移動，意為技術追趕效應（catching-up effect）。

①當技術效率變化指數＞1時，意為技術效率改善；

②當技術效率變化指數＜1時，意為技術效率退步。

（3）技術進步變化

技術進步變化（TC）表現為生產曲線的移動，意為生產技術的移動效應（shifting-up effect）。

①當技術進步指數＞1時，表示生產曲線向外移動，意為整體生產技術處於進步態勢；

②當技術進步指數＜1時，表示生產曲線向內移動，意為整體生產技術處於衰退。

在具體測算旅遊業全要素生產力變動時，選用效率評價軟體 DEAP 2.1。測試結果分佈包含旅遊業全要素生產力指數（tfpch）、技術效率變化（effch）、技術進步（techch）、純技術變化（pech）以及規模效率變化（sech）五個指標，以下對這些指標的變動特徵進行具體分析。

二、旅遊業全要素生產力增長及其分解總體變動空間特徵

需要特別指出的是，由於受 SARS 衝擊，可以預期 2003 年旅遊業全要素生產力將發生劇烈變動，並且 2004 年旅遊經濟快速復甦，旅遊全要素生產力也相應會有大幅提升。另外，詳細分析旅遊從業人員的統計資料，我們發現 2010 年的資料相較 2009 年發生異常變動，而 2010 之後又迴歸正常的變動範圍。由此可推斷，2010 年之後的旅遊從業人員統計方法有所調整，

2010 年的資料明顯小於 2009 年的資料。因此，2010 年旅遊業全要素生產力也將發生較大變動。由以上分析可知，2003 年、2004 年以及 2010 年這三個年份的旅遊業全要素生產力將會出現異常變動，因此，為了客觀反映出旅遊業全要素生產力及其分解變動特徵，在必要時將剔除異常年份變動的影響，以免造成由此帶來的偏誤。

在計算旅遊業全要素生產力年均整體變動時，本研究捨棄以往根據各個省份全要素生產力資料進行簡單平均的傳統平均處理方式，而是採取對各個省份全要素生產力進行加權平均。使用加權平均的原因在於：誠如加權平均原理一樣，簡單平均數將各個評價單位均等處理，並未考慮評價單位之間對總體結果影響程度的差異。諸如廣東、江蘇、浙江、山東等旅遊經濟大省，其旅遊業全要素生產力變動會對總體旅遊業全要素生產力產生重要影響。在這種情況下，簡單平均技術所得的結果會出現較大誤差（武鵬，2013）。基於此，有必要使用加權平均法來處理中國旅遊業全要素生產力的年均值，以便更真實地刻畫出旅遊業全要素生產力變動特徵。

關於旅遊全要素生產力加權的權重選擇，參照章祥蓀和貴斌威（2008）以及武鵬（2013）對總體經濟全要素生產力加權的思路，本研究以旅遊總收入作為加權計算的指標，具體的權重計算方式為：

$$w_{it} = \sqrt{\frac{y_{i,t-1}}{\sum_{i=1}^{n} Y_{i,t-1}} \cdot \frac{y_{i,t}}{\sum_{i=1}^{n} Y_{i,t}}} \qquad (6.3)$$

權重的計算思想是上一期某個省份旅遊總收入所占中國旅遊總收入的占比，與當期該省份旅遊總收入所占中國旅遊總收入占比的幾何平均數。表 6.2 給出經過幾何加權平均後的歷年中國旅遊全要素生產力及其分解的結果。此外，表 6.2 中同時也列出簡單平均的年均旅遊業全要素生產力指數，以便比較分析。

表6.2　旅遊業全要素生產力及其分解年均變動（2000～2014）

年份	幾何加權平均					簡單平均TFP 指數
	技術效率變化	技術進步	純技術效率變化	規模效率變化	TFP指數	
2000~2001	1.081	1.103	1.124	0.975	1.188	1.218
2001~2002	0.981	1.190	1.011	0.972	1.167	1.177
2002~2003	1.076	0.889	1.005	1.072	0.954	0.920
2003~2004	0.928	2.124	0.980	0.947	1.978	1.943
2004~2005	0.992	1.113	1.008	0.985	1.104	1.138

續表

年份	幾何加權平均					簡單平均TFP 指數
	技術效率變化	技術進步	純技術效率變化	規模效率變化	TFP指數	
2005~2006	1.078	1.062	0.999	1.078	1.143	1.076
2006~2007	0.948	1.135	0.991	0.961	1.079	1.079
2007~2008	0.975	1.086	0.975	1.001	1.048	1.018
2008~2009	1.068	1.060	1.046	1.019	1.130	1.160
2009~2010	1.100	1.373	1.096	0.996	1.501	1.370
2010~2011	1.049	1.005	1.002	1.059	1.052	1.068
2011~2012	0.967	1.195	0.979	0.988	1.155	1.155
2012~2013	0.962	1.108	1.010	0.953	1.062	1.068
2013~2014	0.965	1.226	0.970	0.997	1.177	1.138
均值	1.012	1.191	1.014	1.000	1.195	1.162

　　首先，透過對比幾何加權平均和簡單平均的旅遊業全要素生產力，能夠發現兩者存在明顯的差異。幾何加權平均的旅遊業全要素生產力指數普遍高於簡單平均的結果。一方面，這反映出各個省份對總體旅遊業全要素生產力貢獻程度存在差異，簡單平均結果難以真實反映中國旅遊業整體全要素生產力變動特徵。另一方面，歷年旅遊業全要素生產力加權後的均值為1.195，該均值大於未加權的均值1.162。這也能從側面反映出旅遊經濟大省旅遊業

全要素生產力表現相對較好，能夠對中國整體全要素生產力變動產生重要影響。

其次，從歷年旅遊業全要素生產力均值變動的情況看：在 2000 ～ 2014 年中，絕大多數年份的旅遊業全要素生產力指數均大於 1。其中 2003 ～ 2004 年旅遊業全要素生產力指數高達 1.978，考慮到 2003 年 SARS 對中國旅遊業嚴重衝擊過後的快速復甦，對此也不難解釋。此外，由於 2010 年旅遊業從業人員的統計方法發生變化，2010 年的旅遊從業人員明顯小於 2009 年的投入量，這會導致 2010 年旅遊業全要素生產力指數的虛高，因此，在比較分析時，應該將相應年份「虛高」的旅遊業全要素生產力指數剔除，以獲取更為可信的結論。剔除異常資料後，本書得出的旅遊業全要素生產力年均增長率為 11.9%，介於以往研究得出 9.2%（2000 ～ 2009）（王永剛，2012）、12.7%（2001 ～ 2009）（趙磊，2013a）的結論之間。其中原因有產出指標選取的差異，也有結果均值處理方式的不同，但在總體變動趨勢上這些研究結論較為一致。這表明 2000 ～ 2014 年期間中國旅遊業全要素生產力處於增長狀態，旅遊業全要素生產力的提高持續推動中國旅遊經濟的增長。

最後，從旅遊業全要素生產力內部結構變動特徵分析：2000 ～ 2014 年間旅遊技術進步增長 19.1%、技術效率增長 1.2%。剔除異常年份資料後，技術進步增長 1.7%、技術效率增長 0.6%。技術進步和技術效率共同推動中國全要素生產力的增長。從旅遊業全要素生產力及其結構的變動趨勢看，如圖 6.3 所示，2000 ～ 2014 年旅遊業全要素生產力的變動趨勢與技術進步變動趨於一致，中國旅遊業全要素生產力增長主要源於技術進步的改進，技術效率改進的貢獻相對較小。這一研究結論與王永剛（2012）和趙磊（2013a）的研究一致，這也意味現階段技術進步推動中國旅遊業全要素生產力增長的論斷具有相當的穩健性。

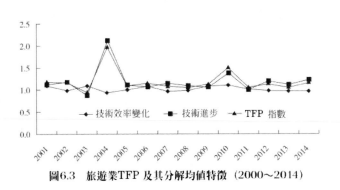

圖6.3　旅遊業TFP及其分解均值特徵（2000～2014）

三、旅遊業全要素生產力增長區域變動空間特徵

依照歷年中國旅遊業旅遊全要素生產力加權的思路，同樣分別對東部、中部和西部地區旅遊業全要素生產力均值進行加權計算，旨在更為準確地認知旅遊業全要素生產力的區域變動特徵。關於東部、中部和西部地區的劃分，遵循中國區域劃分的傳統，其中東部地區包括北京、天津、河北、遼寧、上海、江蘇、浙江、福建、山東、廣東、海南等11個省份；中部地區包括山西、吉林、黑龍江、安徽、江西、河南、湖北、湖南等8個省份；西部地區包括內蒙古、廣西、重慶、四川、貴州、雲南、陝西、甘肅、青海、寧夏、新疆等11個省份。表6.3給出中國三大區域旅遊業全要素生產力及其分解的歷年均值。

表6.3　區域旅遊業全要素生產力及其分解均值（2000～2014）

	技術效率變化	技術進步變化	純技術效率變化	規模效率變化	TFP指數
東部均值	1.008	1.189	1.011	0.998	1.189
中部均值	1.020	1.173	1.019	1.003	1.190
西部均值	1.020	1.220	1.022	1.003	1.231

（一）旅遊業全要素生產力指數變動空間特徵

表6.4給出經過加權計算後得出的中國旅遊業的全要素生產力指數的年均變動情況。總體而言，除了2003年，2000～2014年期間三大地區旅遊業全要素生產力絕大多數年份處於增長狀態。當旅遊經濟步入穩步發展，可

以看到中國旅遊業全要素生產力在考察期內後期階段一直處於穩步增長狀態，僅增長速度略有波動；比較分析經過加權後三大區域旅遊業全要素生產力年均均值後發現，三大地區平均增長率分別為 18.9%、19.0% 和 23.1%。剔除異常年份資料後，調整的三大地區旅遊業全要素生產力年均增長率分別為 10.8%、12.5%、15.2%，調整後的資料並不影響總體區域特徵。由此可見，西部地區旅遊業全要素生產力增長相對最快，中部地區次之，東部地區最慢，年均變動表現出一定的區域特徵。

表6.4　區域旅遊業TEP 指數年均變動（2000～2014）

年份	東部地區	中部地區	西部地區
2000~2001	1.224	1.038	1.210
2001~2002	1.147	1.217	1.198
2002~2003	0.987	0.885	0.883
2003~2004	1.911	2.038	2.210
2004~2005	1.050	1.253	1.170
2005~2006	1.183	1.010	1.128
2006~2007	1.046	1.124	1.155
2007~2008	1.032	1.114	1.031

續表

年份	東部地區	中部地區	西部地區
2008~2009	1.087	1.162	1.245
2009~2010	1.561	1.363	1.463
2010~2011	1.024	1.074	1.114
2011~2012	1.132	1.206	1.165
2012~2013	1.045	1.082	1.082
2013~2014	1.216	1.089	1.179
均值	1.189	1.190	1.231

從區域特徵角度分析，如圖 6.4 所示，三大地區的旅遊業全要素生產力並未表現顯著的區域差異特徵，三大地區在各個年份的全要素增長率並未表現出絕對的快慢，而是呈現出「快慢無序」的混雜狀態。這與區域經濟的全要素生產力特徵截然不同，區域經濟全要素生產力表現出明顯的區域差異。李國璋等（2010）的研究顯示，1990～2007 年間區域經濟的全要素生產力增長率呈現出東、中、西三大地區依次遞減的特徵，並且全要素生產力增長率的差異造成中國三大地區間經濟差異的擴大。進一步，石風光和李宗植（2009）利用協整檢驗技術證實全要素生產力是導致中國區域經濟差異的主要原因。那麼可以初步推斷，在 2000～2014 期間，旅遊業全要素生產力增長差異並未導致中國旅遊經濟的區域差異的擴大，存在縮小區域旅遊經濟差異的可能。關於旅遊業全要素生產力能夠實現區域旅遊經濟差異縮小，本書將在第四篇中進行實證探討。

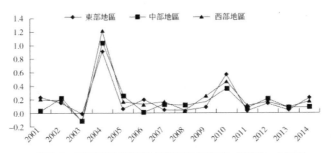

圖6.4　區域旅遊業TFP 指數年均變化率（2000～2014）

（二）技術進步變動的空間特徵

在全要素生產力理論中，技術進步表現為生產曲線的移動，實質上代表生產技術的移動效應。並且，技術進步是全要素生產力增長的重要組成部分。當技術進步指數大於 1，就表明當期某省份旅遊業生產技術水準改進，其生產曲線較之前一時期發生了移動。理論上，旅遊業技術水準的改進能夠引致全要素生產力的提升，進而推動旅遊經濟的增長。

如表 6.5 中所示，三大地區旅遊業歷年技術進步提升 18.9%、17.3%、22.2%（剔除異常年份資料後，調整的三大地區旅遊業技術進步年均增長率分別為 11.4%、10.2%、14.2%）。從技術進步變動對全要素生產力增長的

貢獻率分析，三大區域旅遊業的技術進步均為旅遊業全要素增長的主要原因，技術進步主要引致旅遊業全要素生產力的增長。從區域旅遊業技術進步變化差異分析，東部增長程度最高，其旅遊經濟的增長有賴於積累的技術優勢，特別體現在旅遊業管理經驗、人力資源培訓以及旅遊行銷等方面。相對比中部地區而言，西部地區旅遊業技術進步具有後發優勢。

表6.5　區域旅遊業技術進步年均變動（2000～2014）

年份	東部地區	中部地區	西部地區
2000~2001	1.157	0.940	1.058
2001~2002	1.193	1.182	1.188
2002~2003	0.895	0.878	0.871
2003~2004	2.089	2.128	2.274
2004~2005	1.111	1.119	1.117
2005~2006	1.044	1.114	1.079
2006~2007	1.132	1.122	1.164
2007~2008	1.037	1.094	1.262
2008~2009	1.051	1.113	1.024
2009~2010	1.403	1.290	1.372
2010~2011	1.004	0.982	1.038
2011~2012	1.180	1.196	1.237
2012~2013	1.129	1.074	1.091
2013~2014	1.214	1.184	1.300
均值	1.189	1.173	1.220

具體到各個年份的技術進步變化率而言（表 6.5），除了 2003 年以前，中部地區出現過明顯的「技術倒退」現象外，三大地區在其餘年份基本上均處於技術進步態勢。從 2003 年的資料看，SARS 並未對中國旅遊業的技術進步造成重大衝擊。

（三）技術效率變動的空間特徵

技術效率代表在現有生產技術水準下，使用給定投入要素獲取最大產出的能力，技術效率的有效變動預示朝向有效生產曲線移動，意味追趕效應。具體到本書，旅遊業技術效率是指在給定的旅遊要素投入（包括物資資本及人力資本等）水準下，各個省份獲取最大旅遊產出（旅遊經濟收入和旅遊人次）的能力。如果某時點上旅遊業技術效率指數大於1，表示該省份當期的獲取旅遊產出能力優於前一時期。

2000～2014年期間，三大區域旅遊業技術效率年均變化率分別為1.7%、2.0%、4.6%（剔除異常年份資料後，調整後的技術效率年均增長率為1.9%、3.0%、7.3%）。這顯示考察期間內，平均而言，三大區域的旅遊業技術效率處於增長態勢，增長速度較為緩慢。技術效率同樣推動中國旅遊業全要素生產力增長，但相對而言，技術進步仍是區域旅遊業全要素生產力增長的主要原因，技術效率增長因素作用相對較小。從旅遊業技術效率變動的區域特徵分析，西部、中部、東都地區的增長率呈現依次遞減的區域性特徵。其中，東部地區技術效率變化程度最小，可能原因在於：由於旅遊業生產要素投入存在冗餘，東部地區的旅遊投入要素存量難以有效轉為現實產出。旅遊業投入要素的「尾大不掉」效應弱化技術效率的改善能力。而西部地區則能夠充分發揮其「船小好調頭」的後發優勢，在給定投入水準下，更容易實現向生產曲線的「追趕效應」。

表6.6　區域旅遊業技術效率年均變動（2000～2014）

年份	東部地區	中部地區	西部地區
2000~2001	1.060	1.096	1.160
2001~2002	0.962	1.031	1.012
2002~2003	1.105	1.009	1.019

續表

年份	東部地區	中部地區	西部地區
2003~2004	0.912	0.949	0.974
2004~2005	0.946	1.120	1.046
2005~2006	1.134	0.907	1.045
2006~2007	0.921	1.002	0.990
2007~2008	1.000	1.025	0.821
2008~2009	1.034	1.048	1.217
2009~2010	1.125	1.055	1.067
2010~2011	1.020	1.100	1.076
2011~2012	0.960	1.008	0.942
2012~2013	0.931	1.007	0.993
2013~2014	1.002	0.927	0.917
均值	1.008	1.020	1.020

四、分省旅遊業全要素生產力增長及其分解變動的空間特徵

表 6.7 具體給出 2000 ～ 2014 年期間各個省份的旅遊業全要素生產力及其分解平均變動。基於分省變動特徵的分析，有助於我們從更微觀的視角去認知中國旅遊業全要素生產力的變動。需要說明的是，與上述年均值經過加權不同，表 6.7 中的資料為 DEAP 2.1 軟體測算結果的原始資料。

表6.7 分省旅遊業全要素生產力及其分解平均變動 (2000～2014)

地區	技術效率變化	技術進步	純技術效率變化	規模效率變化	TFP 指數
北京	0.976	1.158	0.964	1.012	1.131
天津	1	1.251	1	1	1.251
河北	0.999	1.11	1	0.999	1.109
山西	1.013	1.086	1.005	1.008	1.1
內蒙古	1.024	1.149	1.013	1.011	1.178
遼寧	1.053	1.195	1.057	0.996	1.259
吉林	1.078	1.17	1.073	1.005	1.261
黑龍江	0.983	1.23	1.001	0.983	1.209
上海	1	1.147	1	1	1.147
江蘇	0.986	1.165	1.002	0.984	1.149
浙江	0.982	1.135	1	0.982	1.114
安徽	1.028	1.145	1.024	1.004	1.177
福建	1.029	1.134	1.031	0.998	1.168
江西	0.989	1.076	0.992	0.997	1.064
山東	1.009	1.162	1.034	0.976	1.173
河南	1	1.153	1	1	1.153
湖北	1.023	1.171	1.022	1	1.198
湖南	0.997	1.129	1	0.997	1.125
廣東	0.984	1.164	1	0.984	1.145
廣西	1.019	1.218	1.019	1	1.241
海南	0.981	1.141	0.984	0.997	1.118
重慶	1.021	1.164	1.016	1.005	1.188
四川	1.018	1.204	1.03	0.988	1.225
貴州	1.041	1.183	1.031	1.009	1.232

續表

地區	技術效率變化	技術進步	純技術效率變化	規模效率變化	TFP 指數
雲南	0.99	1.159	0.99	1	1.148
陝西	0.978	1.198	0.981	0.998	1.172
甘肅	0.971	1.152	0.979	0.992	1.119
青海	1.049	1.1	1	1.049	1.154
寧夏	0.997	1.124	0.992	1.005	1.121
新疆	0.945	1.139	0.977	0.967	1.077
均值	1.005	1.156	1.007	0.998	1.162

（一）旅遊業全要素生產力指數變動的空間特徵

從表 6.7 中可以看出，2000 ～ 2014 年期間，全中國的年均旅遊業全要素生產力指數均值均大於 1，相應地反映出省域旅遊業全要素生產力均處於增長狀態。中國旅遊經濟的增長由各省份旅遊業全要素生產力與旅遊投入要素共同驅動，並且全要素生產力持續推動旅遊經濟增長的客觀現實已初現端倪，並勢必會成為今後中國旅遊業發展的新常態。

從總體變動情況分析，歷年省域全要素生產力指數均值的變異係數為 0.045。相比旅遊經濟的省域差異，旅遊業全要素生產力變動差異程度並不劇烈。

從省域變動特徵分析，考察期內旅遊業全要素生產力增長率排名前十位的省份分別為：吉林（26.1%）、遼寧（25.9%）、天津（25.1%）、廣西（24.1%）、貴州（23.2%）、四川（22.5%）、黑龍江（20.9%）、湖北（19.8%）、重慶（18.8%）、內蒙古（17.8%）。能夠發現，旅遊業全要素生產力增長率較快的省份集中於中國中西部。換言之，東部地區的省份難以擺脫依靠要素持續積累的方式，來推動旅遊經濟的發展。典型的，廣東、浙江以及江蘇等東部旅遊經濟大省的排名卻相對靠後，客觀表現這些旅遊經濟大省的發展仍嚴重依賴要素的投入，旅遊發展方式依然粗放。相比而言，天津和遼寧的發展更加依靠旅遊業全要素生產力增長的方式，來實現旅遊經濟的發展。

（二）旅遊業全要素生產力指數結構變動的空間特徵

從省域旅遊業全要素生產力指數分解特徵分析可知，旅遊業全要素生產力指數平均增長 16.2%，其中技術進步平均增長 15.6%、技術效率平均僅增長 0.5%。技術進步仍是當前省域旅遊業全要素生產力增長的重要泉源。此時，仍需要深入省域旅遊業全要素生產力增長的微觀領域，具體分析其內部結構特徵。

首先，省域旅遊業技術變動特徵。總體上，省域技術進步變動的變異係數為 0.034，其差異程度略小於全要素生產力的變動。與旅遊業全要素生產力指數變動特徵一致，2000 ～ 2014 年期間，全中國的旅遊業技術進步均得到改善。具體地，技術進步變動排名前十位的省份分別為：天津（25.1%）、黑龍江（23%）、廣西（21.8%）、四川（20.4%）、陝西（19.8%）、遼寧（19.5%）、貴州（18.3%）、湖北（17.7%）、吉林（17%）、江蘇（16.5%）。從中可以看出，技術進步改善較快的省份中，中西部省份就占據大多數，這在一定程度可歸因於其積累的技術優勢。

其次，省域旅遊業技術效率變動特徵。省域技術進步變動的變異係數為 0.027，但不同的是，省域間技術效率變動是基於低水準的趨同。2000 ～ 2014 年間，平均意義上，16 個省份技術效率並未改善（其中 13 個省份為衰退狀態，3 個省份保持不變）。從位列於技術效率變動程度前十位的省份亦能佐證，吉林（7.8%）、遼寧（5.3%）、青海（4.9%）、貴州（4.1%）、福建（2.9%）、安徽（2.8%）、內蒙古（2.4%）、湖北（2.3%）、重慶（2.1%）、廣西（1.9%），其中技術效率增長幅度最大的吉林省也僅為 7.8%。深入考究，旅遊業規模相對較小的中西部省份更能體現出技術效率改善能力的優勢。究其原因，與前文對區域技術效率變動特徵的分析一致。

第二節 旅遊業全要素生產力增長差異的空間相關性分析

一、旅遊業全要素生產力增長差異的空間分佈特徵

在分析中國旅遊業全要素生產力增長差異空間分佈的總體特徵時，選用自然斷點法。為了便於分析，分別選取 2001 年、2005 年、2009 年以及

2014 年四個橫斷面資料，以四分位圖的形式呈現旅遊業靜態效率空間分佈的總體特徵。

從 2001 年、2005 年、2009 年以及 2014 年四個年份的中國旅遊業全要素生產力增長四分位圖可以直觀看出空間差異特徵。

① 2001 年旅遊業全要素生產力增長取值為大於 1.733 區間的省份有 2 個，占比為 6.67%；位於旅遊業全要素生產力增長取值為 [1.234，1.733] 區間的省份有 14 個，占比為 46.67%；位於旅遊業全要素生產力增長取值為 [0.899，1.234) 區間的省份有 13 個，占比為 43.33%；位於旅遊業全要素生產力增長取值為 [0，1.048) 區間的省份有 4 個，占比為 13.33%。

② 2005 年旅遊業全要素生產力增長取值大於 1.947 的省份有 0 個；旅遊業全要素生產力增長取值為 [1.310，1.947] 區間的省份有 8 個，占比為 26.67%；旅遊業全要素生產力增長取值為 [0.908，1.310) 區間的省份有 20 個，占比為 66.67%；旅遊業全要素生產力增長取值為 [0，0.908) 區間的省份有 2 個，占比為 6.67%。

③ 2009 年旅遊業全要素生產力增長取值大於 1.383 的省份有 2 個，占比為 6.67%；旅遊業全要素生產力增長取值為 [1.212，1.383] 區間的省份有 10 個，占比為 33.33%；旅遊業全要素生產力增長取值為 [1.048，1.212) 區間的省份有 13 個，占比為 43.33%；旅遊業全要素生產力增長取值為 [0，1.048) 區間的省份有 5 個，占比為 16.67%。

④ 2009 年旅遊業全要素生產力增長取值大於 2.708 的省份有 0 個；旅遊業全要素生產力增長取值為 [1.201，2.708] 區間的省份有 9 個，占比為 30%；旅遊業全要素生產力增長取值為 [1.016，1.201) 區間的省份有 17 個，占比為 56.67%；旅遊業全要素生產力增長取值為 [0，1.016) 區間的省份有 4 個，占比為 13.33%。

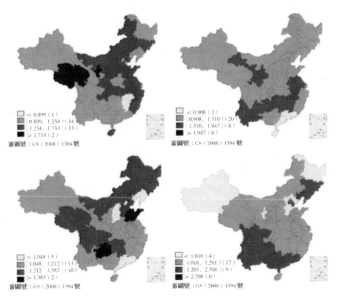

圖6.5 旅遊業全要素生產力成長的四分位圖（2001、2005、2009、2014）

二、旅遊業全要素生產力增長差異的全局空間聚集分析

透過 Geo Da 軟體計算得出 2001～2014 年全域空間自相關的衡量指標全域空間自相關 Moran's I 指數指數，具體分析中國旅遊業全要素生產力增長整體的空間格局變動態勢。從表 6.8 可以看出：

① 14 年間中國旅遊業全要素生產力增長總體上呈現空間正相關和負相關交替的特徵，但在統計意義並不顯著（只有 2003、2004、2008、2011 年的指標是顯著的）。這意味中國旅遊業全要素生產力增長並未出現同方向的聚集現象。除了 2011 年的全域空間自相關 Moran's I 指數指數為 0.0305，該指標為正值表示旅遊業全要素生產力增長可能存在正的空間自相關，即旅遊業全要素生產力增長較高的空間單元彼此相鄰，旅遊業全要素生產力增長相對較低的空間單位區域相鄰。

②從各年份全域空間自相關 Moran's I 指數指數值分析，其絕對值都小於 0.2，這表明中國旅遊業全要素生產力增長全域空間自相關態勢仍處於低水準。

表6.8　旅遊業技術效率全域Moran' sl 指數 （2001～2014）

年份	Moran' sl	Z-value	P-value
2001	−0.0798	−0.4110	0.3540

續表

年份	Moran' sl	Z-value	P-value
2002	0.0860	1.0662	0.1430
2003	0.1738	1.7503	0.0480
2004	0.1679	1.7172	0.0490
2005	0.0921	1.1817	0.1130
2006	−0.0404	0.0051	0.4740
2007	0.0409	0.6874	0.2170
2008	0.1628	1.7543	0.0450
2009	−0.0410	−0.1407	0.4650
2010	−0.0811	−0.4319	0.3450
2011	0.1919	1.8625	0.0370
2012	−0.1816	−1.2446	0.1100
2013	0.0487	0.6164	0.2500
2014	0.0005	0.5176	0.2850

三、旅遊業全要素生產力增長差異的局部空間聚集分析

在分析中國旅遊業全要素生產力增長的局部空間聚集時，分別選取 2001 年、2005 年、2009 年以及 2014 年四個時間截面，利用 Geo Da 軟體生成中國旅遊業全要素生產力增長的局部 Moran 散佈圖。區域空間自相關的結果顯示四種空間聚集的形態：

①第一象限為擴散效應區（High-High），是指屬性值高於均值的空間單元被屬性值高於均值的鄰域所包圍。

②第二象限為過渡區（Low-High），指屬性值低於均值的空間單元被屬性值高於均值的鄰域所包圍。

③第三象限為低速增長區（Low-Low），指屬性值低於均值的空間單元
被屬性值低於均值的鄰域所包圍。

④第四象限為極化效應區（High-Low），即屬性值高於均值的空間單
元被屬性值低於均值的鄰域所包圍。擴散效應區與低速增長區內旅遊發展水
準差異較小，過渡區與極化效應區旅遊發展水準差異較大。

**圖6.6 旅遊業總要素生產力變動Moran 散布圖（2001、2005、
2009、2014）**

根據旅遊業全要素生產力增長的 Moran 散佈圖訊息，將分別落入四個
像限的各個省份整理至下表 6.9 中。由表 6.9 結果可知：

① 2001 年，落在旅遊業全要素生產力增長區域空間自相關正相關象限
的有江蘇、山西、陝西、吉林、內蒙古、寧夏、湖南、北京、天津、雲南、
貴州、廣東、廣西、湖北共 14 個省份，占比 46.67%；落在旅遊業全要素生
產力增長區域空間自相關負相關象限的有江西、新疆、河南、黑龍江、甘肅、

遼寧、四川、上海、河北、安徽、浙江、山東、重慶、海南、青海、福建共
16 省份，占比 53.33%。

②2005 年，落在旅遊業全要素生產力增長區域空間自相關正相關象限
的有重慶、青海、山東、安徽、湖南、雲南、貴州、天津、上海、海南、河
北、北京、黑龍江、吉林、遼寧共 15 個省份，占比 50%；落在旅遊業全要
素生產力增長區域空間自相關負相關象限的有廣東、浙江、內蒙古、四川、
廣西、湖北、新疆、河南、福建、山西、甘肅、江蘇、寧夏、江西共 15 個省份，
占比 50%。

③2009 年，落在旅遊業全要素生產力增長區域空間自相關正相關象限
的有廣西、湖北、寧夏、黑龍江、重慶、四川、湖南、貴州、廣東、上海、
江西、浙江、海南、福建共 14 個省份，占比 46.67%；落在旅遊業全要素生
產力增長區域空間自相關負相關象限的有遼寧、北京、山西、新疆、安徽、
江蘇、河南、陝西、甘肅、雲南、吉林、青海、河北、天津、內蒙古、山東
共 16 個省份，占比 53.33%。

④2014 年，落在旅遊業全要素生產力增長區域空間自相關正相關象限
的有北京、雲南、貴州、廣西、四川、新疆、寧夏、山西、山東、福建、重
慶、河南、陝西、湖北、上海、青海、安徽、甘肅、江蘇、江西共 20 個省
份，占比 66.67%；落在旅遊業全要素生產力增長區域空間自相關負相關象
限的有河北、黑龍江、海南、遼寧、吉林、廣東、天津共 10 個省份，占比
43.33%。

⑤從各象限省份數量的變化來看，表明 2001～2014 年中國旅遊業全要
素生產力增長的空間聚集分佈格局呈振盪態勢，表現出「先增後降」的特徵。

表6.9 旅遊業全要素生產力成長局部自相關態勢分布
(2001～2014)

象限	第一象限	第二象限	第三象限	第四象限
2001	江蘇、山西、陝西、吉林、內蒙古、寧夏	江西、新疆、河南、黑龍江、甘肅、遼寧、四川、上海	湖南、北京、天津、雲南、貴州、廣東、廣西、湖北	河北、安徽、浙江、山東、重慶、海南、青海、福建
2005	重慶、青海、山東、安徽、湖南、雲南、貴州	廣東、浙江、內蒙古、四川、廣西、湖北、新疆、河南、福建	天津、上海、海南、河北、北京、黑龍江、吉林、遼寧	山西、甘肅、江蘇、寧夏、江西
2009	廣西、湖北、寧夏、黑龍江、重慶、四川、湖南、貴州	遼寧、北京、山西、新疆、安徽、江蘇、河南、陝西、甘肅、雲南	廣東、上海、江西、浙江、海南、福建	吉林、青海、河北、天津、內蒙古、山東
2014	北京、雲南、貴州、廣西、四川	河北、黑龍江、海南	新疆、寧夏、山西、山東、福建、重慶、河南、陝西、湖北、上海、青海、安徽、甘肅、江蘇、江西	遼寧、吉林、廣東、天津

影響原理與實證檢驗

第三節 旅遊業全要素生產力增長影響原理與實證檢驗

一、理論背景

要釐清旅遊業全要素生產力增長的影響原理，要從區域經濟領域深入探究，揭示各個影響因素對全要素生產力的作用原理。為此，下文重點闡述人

力資本、R&D、FDI、國際貿易、產業聚集、產業結構、基礎設施以及其他因素（都市化、金融發展等制度因素）等對全要素生產力的作用原理，為認知旅遊業全要素生產力增長影響原理提供理論基礎。

（一）人力資本與全要素生產力

在眾多全要素生產力影響因素中，人力資本尤受到研究者的重視和關注。理論上，人力資本對全要素生產力的影響存在兩種機制（Benhabib，Spiegel，1994）。第一種機制認為，人力資本是技術創新的來源，客觀上決定一個國家的創新能力（Romer，1990）。技術創新能夠有效促進社會生產效率的提升，人力資本能夠作為投入要素直接影響經濟增長。這也可稱為技術創新的 Lucas 模式（陳仲常，謝波，2013）。另一種機制主要從人力資本的外部溢出性視角出發，將人力資本作為技術進步的仲介要素而間接促進全要素生產力的提高。人力資本是技術吸收和擴散的主要載體，人力資本的質量和數量能夠影響技術追趕和技術擴散的速度（Nelson，Phelps，1966）。

就實證研究結論而言，人力資本對全要素生產力的影響尚存有爭議，爭論的焦點在於對人力資本構成的認知上。自從本哈比和施皮格爾（Benhabib，Spiegel，1994）開展人力資本與全要素生產力關係的實證研究以來，世界研究者對此給予了較多關注。有實證研究認為人力資本能夠顯著促進全要素生產力的增長（Benhabib，Spiegel，1994；Miller，Upadhyay，2000），也有實證研究認為人力資本對全要素生產力的影響不能一概而論。這實質上表明，研究者開始考慮人力資本異質性對全要素生產力的影響。範登布謝等（Vandenbussche et al.，2006）研究發現高等教育人力資本對全要素生產力才會有增長效應，而不是平均人力資本水準；華萍（2005）認為大學教育能夠促進全要素生產力增長，而中小學教育則會負向影響全要素生產力；彭國華（2007）的研究結果也證實受過高等教育的人力資本才能正向促進全要素生產力增長。

（二）R&D 與全要素生產力

研發（R&D）之於經濟增長的關係源自於新經濟增長理論，R&D 是一個國家或地區實現技術進步的重要途徑，同時技術進步又是全要素生產力增長的泉源。R&D 推動全要素生產力增長存在兩種機制：一是透過提升技術進步水準，二是其自身具有外部外溢效果。R&D 不僅能夠有效促進本國（行業）技術水準的提升，同時其本身的外溢效果也有助於其他國家（行業）生產力的提升，進而促進整體效率的提升。世界上有大量的實證研究表明 R&D 在國家之間具有顯著的外溢效果（Keller，2004；陳剛，2010）。

世界上關於 R&D 創新對全要素生產力促進作用的實證研究可分為三個層次：跨國樣本、單一國家的研究、具體行業（產業）的研究（楊劍波，2009）。這些研究基本上證 R&D 能夠顯著促進全要素生產力的增長。在中國的實證研究中，沿襲世界上的實證研究路徑，多數研究同樣得出 R&D 對中國全要素生產力以及經濟增長有積極影響（武鵬，等，2010；鄧力群，等，2011）。

但是也有實證研究並不完全支持 R&D 對全要素生產力的促進作用。導致實證結論出現分歧的原因在於：一是受樣本異質性的影響，發達國家樣本更容易得出確定性的結論，而在一些新興經濟體或發展中國家並不支持。如納迪裡與基姆（Nadiri，Kim，1996）研究發現，R&D 能夠顯著促進美國和日本的生產力增長，而韓國樣本卻未得出類似的結論。就中國實證研究而言，夏良科（2010）在 1990 年代中國全要素生產力增長放緩的背景下，結合中國 R&D 投入與人力資本積累在該時段才開始大幅增加的情況，認為 R&D 投資和人力資本積累對生產力增長貢獻程度應該較為有限。這一經驗判斷也在實證研究中進一步得到證實，如張海洋（2005）、李小平和朱鐘棣（2006）在實證研究中得出 R&D 對全要素生產力的影響不顯著或是為負的結論。二是行業特徵、產業特徵以及所有制等因素的影響（夏良科，2010）。

（三）FDI 與全要素生產力

外商直接投資（FDI）與全要素生產力之間的關係體現在其具有的技術外溢效應。技術外溢效應主要是指技術擴散效應，FDI 直接將一國的生產技

術和管理經驗投擲到東道主中國，技術知識得以在國家間流動，特別是一些核心的關鍵技術會擴散到東道主中國。具體包括四種效應：

一是示範－模仿效應（水準效應）。東道主國家能夠透過學習和模仿 FDI 帶來的先進技術、管理經驗（Thompson，2002），從而有效促進東道主國全要素生產力的提升。

二是垂直技術外溢效果（包括前向關聯和後向關聯，因此也被稱為產業關聯效應）。FDI 企業勢必在東道主中國與中國企業形成上下游的產業鏈條或價值鏈條，FDI 企業與前向關聯或後向關聯的企業在互動過程中發生技術擴散，有助於東道主企業生產效率的提升。

三是競爭效應。由於 FDI 企業先進技術和管理經驗的引入，加劇東道主中國企業的競爭程度。一方面，市場環境的競爭壓力推動東道主中國企業的技術改造升級（Bayoumi et al.，1999）；另一方面，FDI 企業的進入形成對東道主中國市場占有率的擠佔，由此帶來的優勝劣汰的競爭機制在一定程度上也促使中國企業提升其效率水準（Kugler，2006）。

四是人力資本效應。一方面，FDI 企業徵募東道主中國員工，透過人員培訓提升人力資本的質量和素質，提升人力對技術知識的吸收消化能力以提升企業效率；另一方面，人員在 FDI 企業和東道主中國企業間的自由流動，間接造成技術知識的擴散功能。

FDI 的技術外溢效果在理論分析上是不言自明的，但仍需實證研究加以分析和佐證。世界上眾多的實證研究大多認為 FDI 能夠有效提升全要素生產力（Globerman，1979；Blomström，1986；等），但也有實證研究得到不一致甚至相反的結論。詹科維奇和赫克曼（Djankov，Hoekman，2000）對捷克企業的研究發現，FDI 的技術外溢效果與 FDI 企業經營方式相關。如果以獨資企業形式經營，FDI 的技術外溢效果在統計學意義上並不顯著。艾特肯與哈里森（Aitken，Harrison，1999）在委內瑞拉的實證研究中得出 FDI 與全要素生產力負相關這一截然不同的結論。原因可能在於，FDI 直接為東道主國提供中國急需的技術，一定程度上弱化東道主中國自身的創

新能力,這就會對生產效率不起作用甚至產生負向的外溢效果(Dunning,1998)。

鑒於世界上的研究經驗,中國的實證研究力圖確認 FDI 技術外溢效果能夠有效促進東道主國家全要素生產力增長,同時也對兩者之間的關係存有質疑(柯飛帆,寧宣熙,2006)。在早期的實證研究中,FDI 是否在中國存在顯著的技術外溢效果已初步得以確認(沈坤榮,耿強,2001;陳濤濤,2003;賴明勇,等,2005;何元慶,2007;等)。與上述研究結論不同,張宇(2007)研究發現 FDI 不會在短期內促進中國全要素生產力提升,事實上表現為一種長期趨勢性過程。劉舜佳(2008)則認為 FDI 在短期內有助全要素生產力增長,但會長期弱化中國全要素生產力,誤差修正模型的檢驗還進一步顯示出,FDI 與全要素生產力下降具有長期的因果關係。邱斌等(2008)的研究發現 FDI 的關聯外溢效果中,前向關聯效應並未產生技術外溢效果,並且傳導機制具有明顯的行業特徵。覃毅和張世賢(2011)的研究還表明,FDI 對中國全要素生產力的影響具有明顯的行業特徵,發現 FDI 在不同路徑下對內資企業生產效率的影響並不一致。

(四)國際貿易與全要素生產力

國際貿易與全要素生產力之間的關係可追溯至新經濟增長理論(Romer,1986)和新貿易理論(Grossman,Helpman,1991)。它們都強調國際貿易帶來的技術擴散效應,認為國際貿易能夠提升中國技術進步,進而促進經濟增長;國際貿易能夠透過出口貿易和進口貿易兩個方面來促進全要素生產力增長。出口貿易促進全要素生產力增長體現在三個方面:

一是學習效應。出口部門在與國際市場接觸的過程中,能夠透過獲取世界上的新技術和新設計,同時能夠吸收世界各地消費者的回饋,透過「做中學」的方式促進生產效率的提升。

二是競爭效應。出口企業面對的是來自國際市場的競爭,由於國際市場激烈的競爭環境,客觀上促使出口企業自身加大研發投入,改善經營管理水準,提高產品質量等。同時,國際市場上激烈的競爭也促使資源配置效率的提高,這些都可導致生產效率的提升。

三是規模效應。出口拓寬產品的市場，生產規模的擴張能夠產生規模經濟，規模效應和競爭效應也被稱之為出口的正外部效應（何元慶，2007）。

進口貿易提升全要素生產力的作用主要體現在技術擴散的外溢效果上。科綽號等（Coe et al.，1997）透過對 99 個國家（包括 77 個發展中國家和 22 個工業化國家）的實證研究梳理出技術外溢效果產生的四種途徑：

一是中間產品的進口能直接提高生產力。

二是技術落後國能夠透過引進、模仿和吸收引進的先進技術而實現自身技術的進步。

三是國際貿易能夠推動中國資源的優化配置。

四是國際間的合作能促使新技術的出現。

儘管眾多實證研究確認國際貿易作為技術溢出管道之一（另一個管道為 FDI），但在發展中國家這一管道受到一定抑制，並且國際貿易對技術進步可能存在「門檻效果」（李小平，朱鐘棣，2004）。就中國而言，國際貿易可能無助於全要素生產力的提升。原因可以從兩個方面分析：從出口貿易分析，中國出口的產品以勞動密集型的初級產品或低技術產品（如服裝、棉紡等）為主，而這些產品並不會刺激中國自主 R&D 的投入；從進口貿易分析，高技術設備的進口加速技術資本存量積累，客觀上抑制了中國 R&D 投入（劉舜佳，2008）。

（五）產業聚集與全要素生產力

產業聚集形成（經濟活動在地理上的集中）源自於馬歇爾外部經濟（External economy）思想，隨後關於產業聚集與生產力和經濟增長關係的研究框架基本遵循古典區位理論、新經濟地理理論、新經濟增長理論等理論的研究範式（王麗麗，2012；崔宇明，等，2013）。在理論分析上，產業聚集促進效率提升主要表現為以下四種機制：

　　一是規模經濟效應。新經濟地理理論放棄規模收益不變的假設，在規模收益遞增的假設下，產業聚集實現規模經濟、節約成本，從而達到提高生產效率的目的。

　　二是競爭效應。眾多廠商在特定地理區位的集中導致競爭環境的激烈，在競爭激烈的環境內更容易促使企業進行技術改進並激發企業的創新能力（陳建軍，胡晨光，2008）。

　　三是專業化分工效應。不同類型的企業聚集容易促成企業間自發形成產業關聯效應，處於產業鏈上下游的企業間能夠節約交易成本。

　　四是技術知識的外溢效果，同一產業在空間上的聚集會加強彼此間的聯繫，技術知識能夠得以模仿、學習和交流，從而促進整個產業的技術水準提升。

　　就世界實證研究而言，產業聚集與全要素生產力之間的關係並未達成一致意見。儘管產業聚集促進全要素生產力增長已經得以普遍確認（Segal，1976；Dekle，Eaton，1999；Ottaviano，Pinelli，2006；趙偉，張萃，2008；張公嵬，梁琦，2010；李勝會，李紅錦，2010；等），但是實證研究結論並不一致。產業聚集對全要素生產力的增長作用並不顯著甚至會制約其增長（Carlino，1979；Gao，2004）。促使世界研究者開始思考產業聚集與全要素生產力之間線性關係不確定性的原因，這是否預示二者之間存在非線性關係，如王麗麗和範愛軍（2009）、王麗麗（2012）、孫曉華和郭玉嬌（2013）、崔宇明等（2013）等都發現產業聚集促進全要素生產力的門檻效果。周聖強和朱衛平（2013）透過引入擁擠效應的概念試圖對此進行解釋。適度的產業聚集能夠帶來規模效應，而過度的產業聚集可能存在擁擠效應。

　　（六）產業結構與全要素生產力

　　產業結構與全要素生產力之間關係的理論淵源可追溯至經濟增長的結構主義。結構主義認為產業結構調整促進全要素生產力提升的作用原理是，產業結構調整促使生產要素（勞動、資本等）從低效率生產部門轉向高效率生產部門，生產要素在產業間的重新配置能夠從整體上提升全要素生產力，促

進經濟增長（Peneder，2003；何德旭，姚戰琪，2008）。產業結構變遷能夠促進全要素生產力增長也被稱為「結構主義紅利假說」（劉偉，張輝，2008；干春暉，等，2011）。

全要素生產力的提升能夠透過產業結構的調整和優化實現，具體透過產業結構的高級化和合理化兩條途徑（呂鐵，周叔蓮，1999）：產業結構的高級化效應是指生產要素在從生產效率低的部門轉移到生產效率高的部門後，不同部門之間生產力比重的變動促使整體生產力提高的效應；產業合理化效應意為在非均衡狀態下，生產要素的流動使得資源得以合理配置，從而改善經濟非均衡程度。

（七）基礎設施與全要素生產力

普遍認為基礎設施的外部效應能夠促進全要素生產力提升（Young，1928；劉生龍，胡鞍鋼，2010）。世界銀行在 1994 年的世界發展報告中明確將基礎設施劃分兩個類屬，即經濟性基礎設施和社會性基礎設施，並認為經濟性技術設施（包括交通設施、郵電通訊等）在生產活動中能夠降低經營成本促進生產力提高。內生性增長理論強調基礎設施的生產性，並將其視為中間投入產品，這就能夠節約生產成本並提升生產效率（Bougheas et al.，2000）。李平等（2011）在對基礎設施與經濟發展的文獻綜述中，梳理出基礎設施的三個外部效應：

一是基礎設施能夠減少生產要素流動的阻力，促進生產效率的提升。

二是降低企業經營成本。

三是降低交易成本並提高交易效率。

劉秉鐮等（2010）具體闡述交通基礎設施促進全要素生產力的三個途徑：

一是交通基礎設施能夠提升技術效率。交通基礎設施有助於區域間勞動力和商品的交流，並促進技術知識的擴散傳播。

二是交通基礎設施能夠提升配置效率。交通基礎設施能有效促進資源的優化配置，提升要素的配置效率。

　　三是交通基礎設施能夠提升規模效率。交通基礎設施能夠加快經濟聚集和產品市場擴張，為規模效率提高提供前提條件。

　　（八）其他因素與全要素生產力

　　此外，研究者還關注都市化、制度性因素（諸如金融發展、市場化程度、財政分權等）等因素對全要素生產力的影響。需要指出的是，實證研究中並非單獨考察這些因素與全要素生產力的關係，而是分別將上述論及的若干影響因素納入統一框架下進行研究。

　　透過對文獻的梳理，可知都市化對全要素生產力主要存在以下幾種影響機制：

　　一是都市化過程中帶來聚集效應（魏下海，王岳龍，2010）。

　　二是城市作為技術創新的載體和主要發生地，對全要素生產力提升具有仲介效應（巴曙松，等，2010）。

　　三是都市化客觀上使得勞動力轉移到較高生產力的產業，對全要素生產力的提升具有結構效應（劉秉鐮，劉勇，2006）。在實證研究中，劉秉鐮和劉勇（2006）、魏下海和王岳龍（2010）、崔宇明等（2013）的研究結論都證實都市化會顯著促進全要素生產力的提升，並且魏下海和王岳龍（2010）還透過協整檢驗認為都市化在短期和長期內都對全要素生產力增長有積極影響，都市化還以技術創新為仲介，對全要素生產力增長具有仲介效應。

　　追溯制度性因素對全要素生產力及經濟增長影響的理論淵源，首當其衝的是新制度經濟學中的制度變遷理論。其主要代表人物諾斯認為交易成本源自制度，制度有助於降低交易成本，從而提高生產效率，並促進經濟增長。相關的制度性因素中，研究者對金融發展與全要素生產力的研究尤為關注。陳志剛和郭帥（2012）對相關文獻進行綜述研究，從理論上分析金融發展對全要素生產力增長的影響原理，並結合世界相關的實證檢驗，具體分析金融發展促進全要素生產力增長的主要途徑及其重要特徵。此外，還有研究關注產權制度（顧乃華，朱衛平，2011）、市場化程度（武鵬，等，2010）等因素對全要素生產力增長的影響。

二、旅遊業全要素生產力增長影響原理分析

（一）旅遊產業聚集與旅遊業全要素生產力

旅遊產業聚集本質上表現為旅遊經濟活動在空間上的集中，但就內涵而言，旅遊產業聚集不同於製造業產業聚集（為了描述方便，以下稱之為產業聚集）。綜合分析中國對旅遊產業聚集定義的研究後（鄧冰，等，2004；聶獻忠，2009；趙黎明，邢雅楠，2011；馬曉龍，盧春花，2014），本研究對其內涵做出以下界定：旅遊產業聚集的內涵是一個以旅遊資源（產品）為核心、以旅遊價值鏈為紐帶、以滿足旅遊者多樣化需求為目的的旅遊產業要素協調的動態過程。旅遊產業聚集的特殊體現在：其一，根據旅遊業定義的需求導向，旅遊產業聚集為滿足旅遊活動要素進行綜合配置；其二，旅遊產業聚集跨越傳統上產業關聯的掣肘，與其他產業充分融合衍生出新的旅遊業態。

旅遊產業聚集能正向促進區域旅遊經濟增長，中國已有實證研究提及（劉佳，等，2013；劉佳，於水仙，2013），至於旅遊產業聚集與旅遊業全要素生產力之間存在的關係卻鮮有論及。結合產業聚集理論與旅遊業的特殊性，旅遊產業聚集促進旅遊業全要素增長可能存在以下幾種機制：一是規模經濟和範圍經濟效應。遵循新經濟地理學關於規模收益遞增的假設，旅遊產業聚集能夠實現規模經濟，減少旅遊價值鏈上旅遊企業之間的交易成本。在此過程中產生的聚集經濟效應，被學術界稱之為「外部性」。在旅遊產業聚集過程中，客觀上促進旅遊企業集團化經營，透過旅遊產業內部的橫向擴張，優化旅遊產業要素配置，從而實現範圍經濟。當前，旅遊綜合體的興起便有其中之義。二是競爭效應。由於旅遊市場競爭較為充分，因產業聚集而導致的競爭能夠促使旅遊企業改善服務效率以及創新產業模式，減少旅遊市場中存在的「檸檬問題」，並透過增強自身競爭力來提高生產效率。另外，旅遊產業聚集能整合和優化旅遊產業要素，從而提升觀光景點的競爭力。三是產業融合效應。由於旅遊業的無邊界性（或稱邊界模糊性）以及具有天然的產業融合性，旅遊業能夠和其他產業有機融合而促使新的旅遊業態不斷湧現。在產業融合過程中，不可避免地會發生技術擴散和更新，旅遊業得以「借勢」提升生產效率。

同時也要謹慎看待旅遊產業聚集，產業聚集的經驗研究認為聚集與全要素生產力之間存在「門檻效果」（threshold effects），可以就此推斷，過度的旅遊產業聚集不一定會提升旅遊業生產力。一方面，旅遊產業要素過度聚集會導致因過度競爭而產生的「擁擠效應」。以飯店業舉例，五星級飯店在某一地理空間過度聚集，勢必會導致行業競爭無序，東莞飯店業的聚集就是例證。另一方面，過度的旅遊產業聚集降低觀光景點經濟的多元發展。曾有旅遊經濟研究提出，過度倚重旅遊經濟的小島經濟體可能存在「荷蘭病」的風險（Holzner，2011）。加之旅遊業與生俱來的敏感以及旅遊經濟的脆弱，更需要重新審視旅遊產業聚集程度問題。

（二）旅遊人力資本與旅遊業全要素生產力

受制於當前旅遊統計方法，中國旅遊研究尚未開展對旅遊人力資本的研究。在旅遊業全要素生產力的研究中，旅遊業從業人員指標直接用作生產（勞動力）投入要素。因此，對旅遊人力資本影響原理的分析仍需沿襲傳統分析思路。

遵循新經濟增長理論對人力資本作用的理解，旅遊人力資本對旅遊業全要素生產力增長的影響存在三種機制：一是原生效應。旅遊人力資本是技術創新的主要來源，能夠直接促進旅遊全要素生產力的提升。二是仲介效應。旅遊業作為服務業的重要組成部分，旅遊人力資本不僅是技術創新的來源，還是技術擴散的主要載體。先進技術和管理經驗的引入必須以旅遊人力資本為載體，透過人力資本的仲介效應才得以發揮。旅遊人力資本在不同企業間流動更放大了這種擴散效應。三是學習效應。到職前的員工訓練是基礎，而旅遊人力資本的素質很大程度上取決於在到職後的培訓、學習效應，「做中學」模式對人力資本素質的提升具有因果循環效應。

（三）旅遊專業化與旅遊業全要素生產力

旅遊專業化（tourism specialization）是最為常用的表徵旅遊發展代理指標。換言之，世界上的旅遊研究重在考察旅遊專業化對區域經濟增長的影響（Lanza et al.，1995；Brau et al.，2007；Sequeira，Maçãs Nunes，2008；等）。由旅遊發展與經濟增長的實證研究可知，旅遊專業化

作為旅遊經濟增長的核心代理變量已在實證研究中得以確認，而旅遊業全要素生產力又是旅遊經濟增長的重要來源。那麼，可以先驗性地判斷旅遊專業化與旅遊業全要素生產力存在著理論關聯。據此判斷，本研究認為旅遊專業化對旅遊業全要素生產力增長的影響可能表現為：累積循環因果效應和傳導效應。一個地區旅遊專業化程度越高，意味旅遊經濟在該區域發展的作用越大，能夠獲取更多的政府政策支持、資金支持、協調效應。這些都能對提升旅遊業全要素生產力造成關鍵作用。相應地，較高旅遊業全要素生產力會促進地區旅遊經濟增長，提升旅遊專業化程度。

（四）基礎設施與旅遊全要素生產力

基礎設施對旅遊全要素生產力增長的影響，主要基於對旅遊活動六大要素中「行」的角度分析。從這個意義上講，基礎設施的內涵應該狹義界定於交通基礎設施。普里多（Prideaux，2000）將與旅遊業相關的交通系統定義為：「支持遊客進出觀光景點的各種運輸方式，同時也包括觀光景點內部的交通服務。」交通基礎設施之於旅遊發展的作用，世界上的旅遊研究中已有涉及（Chew，1987；Prideaux，2000；Khadaroo，Seetanah，2007）。中國旅遊研究中，趙磊和方成（2013）關注基礎設施與中國旅遊經濟增長的門檻關係，在其研究中也涉及基礎設施對旅遊業全要素生產力增長的影響。但相關研究仍遵循傳統新經濟地理學的分析範式，認為基礎設施透過降低成本和聚集效應影響旅遊業全要素生產力。考慮到旅遊產品生產的特殊性，本研究認為在分析基礎設施對旅遊業全要素生產力增長的影響原理時，傳統的分析範式的適用性還有待商榷。

作為旅遊產品生產過程中一個重要的環節，交通基礎設施對旅遊全要素生產力的影響不同於對全要素生產力的影響，區別的根源在於旅遊產品具有生產和消費的同一性。從節約成本角度分析，交通基礎設施能夠降低企業交易成本，透過節約成本提高效率。對旅遊業而言，交通基礎設施透過減少旅遊生產中物資的生產運輸成本，提升旅遊業生產效率的作用較為有限。交通基礎設施對旅遊業全要素生產力增長的影響主要體現在改善觀光景點的可達性，提高遊客往返旅遊客源地與目的地之間的出行效率。從規模效率分析，

交通基礎設施能夠有效擴展產品市場範圍，透過實現聚集效應的傳導機制獲取規模效率。交通基礎設施對旅遊業的影響體現在拓展旅遊客源市場的輻射範圍，從而直接影響旅遊生產的規模效率。就影響程度而言，當前中國高速鐵路的快速發展極大地延伸觀光景點（特別是品牌旅遊資源）的吸引力範圍。由上述分析可知，基礎設施對旅遊業全要素生產力的影響具有自身的特殊性，兩者之間內部的作用原理更為複雜。

（五）相關經濟環境變量與旅遊業全要素生產力

根據經濟環境與旅遊業發展的關係，以下重點分析區域經濟發展水準、都市化以及經濟外向性等三個主要經濟環境變量對旅遊業全要素生產力的作用原理。

首先，區域經濟發展水準是決定旅遊經濟活動的先決條件。毋庸置疑，經濟發展水準與旅遊產品生產以及旅遊者出遊能力直接關聯，對旅遊業的生產效率增長具有基礎性的影響。

其次，理論上都市化對旅遊業全要素增長存在的影響表現為：一是在都市化過程中，伴隨收入水準的提升，城鎮居民的休閒、旅遊需求也得以激發。以 2013 年為例，中國旅遊中城鎮居民旅遊人次達到了 21.86 億次，占比為 67%。二是在都市化推進過程中，也伴隨人口高齡化的加速。若人口高齡化是經濟增長的「人口紅利」在逐漸減退，那麼對旅遊業而言，旅遊經濟增長「人口紅利」則正在逐步增加。之所以有這樣的判斷，是因為都市化而人口高齡化為旅遊業提供廣闊的「銀髮市場」。從這個意義上，可以認為都市化水準有利於提升旅遊業全要素生產力。

最後，經濟外向性一般由貿易開放度、FDI 等指標表徵，它客觀反映國際間經濟、技術流動等的頻繁程度。旅遊業作為對外開放最早的行業之一，特別是在早期，對外開放給旅遊業帶來資金、技術和先進的管理經驗，極大促進中國旅遊業生產效率的提高。另外，中國為了兌現「入世」的承諾，旅遊業國際化程度將逐漸深入，旅遊業的競爭呈現「中國競爭國際化」的態勢，顯然，由經濟外向性帶來的競爭機制，客觀上促進了中國旅遊業全要素生產力增長。

三、旅遊業全要素生產力增長影響因素的實證研究

（一）模型設定與研究假設

根據上節對旅遊業全要素生產力影響原理的分析，本研究將旅遊業全要素生產力影響因素納入統一的分析框架，建立如下理論模型，具體的生產函數形式為：

Y=A（agg，struc，ts，thuman，infr）·F（K，L）　　（6.4）

式中，Y 為旅遊業總收入，K 為旅遊業固定資產投入量，L 為旅遊業勞動力投入量，agg 為旅遊產業聚集，struc 為旅遊產業結構，ts 為旅遊專業化水準，thuman 為旅遊業人力資本水準，infr 為基礎設施。

參照赫爾頓等（Hulten et al.，2006）和劉生龍和胡鞍鋼（2010）的研究結論，本書亦假定（6.4）中希克斯中性（Hicks-neutral）效率項及其構成部分是多元組合，由此（6.4）可轉換為如下形式：

$$Y_{i,t} = A_{i,0}e^{\lambda_i t}(agg_{i,t}^{\alpha}, struc_{i,t}^{\beta}, ts_{i,t}^{\phi}, thuman_{i,t}^{\gamma}, infr_{i,t}^{\zeta}) \cdot F(K_{i,t}, L_{i,t}) \qquad （6.5）$$

式中，i 表示省份，t 為時間（年份），Ai，0 代表旅遊業生產力的初始水準，λi 是指外生的旅遊業生產力變遷，αi、βi、φi、γi 和 ζi 分別為旅遊產業聚集、旅遊產業結構、旅遊專業化、旅遊人力資本以及基礎設施對技術水準的影響係數。

將公式（6.5）兩端同除以 F（Ki，t，Li，t），然後方程式兩邊同時去自然對數可以得到本書的最終理論模型：

$$\ln TFP_{i,t} = \ln \frac{Y_{i,t}}{F(K_{i,t}, L_{i,t})} = \ln A_{i,0} + \lambda_i t + \alpha_i \ln agg_{i,t} + \beta_i \ln struc_{i,t}$$

$$+\phi_i \ln ts_{i,t} + \gamma_i \ln thuman_{i,t} + \zeta_i \ln infr_{i,t} \qquad （6.6）$$

本書實證檢驗使用的計量模型是依據公式（6.6）的理論模型設定，具體計量模型如下：

$$\ln TFP_{i,t} = \alpha + \beta_1 \ln agg_{i,t} + \beta_2 \ln ts_{i,t} + \beta_3 \ln infr_{i,t} + \beta_4 \ln gdppc_{i,t}$$
$$+ \beta_5 \ln urban_{i,t} + \beta_6 \ln open_{i,t} + \mu_i + \varepsilon_{i,t} \qquad （6.7）$$

式中，i 表示省份，t 為時間（年份），GDPPC 為人均國民收入水準（用以控制地區經濟發展初始條件），urban 為都市化水準，open 為貿易開放度，μi 為不可觀測的個體固定效應，εi，t 是隨機擾動項。

需要說明的是，最終的計量模型僅包含旅遊產業聚集、旅遊專業化水準、基礎設施三個核心解釋變量，同時結合總體經濟全要素生產力的研究經驗，在計量模型中還添加相關控制變量。計量模型中未包含旅遊產業結構特徵以及旅遊人力資本兩個變量的原因在於：由於現有的旅遊統計資料難以反映出長時期的分省旅遊產業結構特徵，考慮到資料的可獲取性，旅遊產業結構變量並未被納入計量模型；此外，儘管旅遊院校畢業生已經納入中國旅遊統計範疇，但考慮到旅遊業作為第三級產業在吸納其他勞動力的能力以及旅遊院校畢業生的流向問題，旅遊院校畢業生資料並不是很好的旅遊人力資本代理變量。為了避免猜想結果可能的偏誤，本書未考慮將其納入分析範圍。

根據對旅遊業全要素生產力影響原理的分析，針對核心解釋變量，提出以下研究假設：

假設 1：旅遊產業聚集水準能夠顯著促進旅遊業全要素生產力增長；

假設 2：旅遊專業水準對旅遊業全要素生產力增長具有正向影響；

假設 3：基礎設施有助於提升旅遊業全要素生產力增長。

（二）解釋變量指標選取與描述性分析

1．核心解釋變量指標

①旅遊業聚集水準（agg）。在旅遊研究中表徵產業聚集的變量主要包括行業集中度指數、區位（空間）基尼係數、E-G 指數以及區位商數等（劉春濟，高靜，2008；楊勇，2010；趙黎明，邢雅楠，2011；王凱，易靜，2013；劉佳，等，2013；趙磊，2013b）。本書擬選取區位商數來衡量旅遊業聚集水準，未選取其他指標的原因在於：一是行業集中度指數容易受到旅

遊經濟發達省份影響，測算結果具有較大敏感性；二是區位（空間）基尼係數和 E-G 指數的計算需要詳細的行業細分統計為基礎，比較適合於總體經濟中相關產業聚集水準的測算，而旅遊統計資料中對細分行業的資料比較粗略，難以真實反映旅遊業聚集水準。

區位商數較能夠從整體上反映旅遊產業聚集特徵，並且相關統計資料的可獲取性較好，能滿足迴歸分析時要求的面板資料需求。其計算公式如下：

$$LQ_{i,t} = \frac{e_{it} \left/ \sum_{i=1}^{n} e_{i,t} \right.}{E_{it} \left/ \sum_{i=1}^{n} E_{i,t} \right.} \qquad (6.8)$$

e_i，t 為 i 地區 t 時間上真實的旅遊業總收入，E_i，t 為 i 地區 t 時間上真實的 GDP 值。地區旅遊業總收入分別收集於 2001 ～ 2015 年的《中國旅遊統計年鑑》以及各省份相應年份的《國民經濟和社會發展統計公報》，各省份的 GDP 資料來自於相應年份的《中國統計年鑑》。這兩個收入性的指標都以 2000 年為基期進行縮減處理。

②旅遊專業化水準（ts）。各國在評估旅遊發展與經濟增長關係時，一般將旅遊收入（國際旅遊收入或旅遊總收入）占地區 GDP 的比重來衡量旅遊專業化水準（趙磊，2012b）。考慮到中國各省旅遊外匯收入較中國旅遊收入所占占比太低，故以旅遊總收入占 GDP 的比例作為表徵旅遊專業化水準的指標。其計算公式如下：旅遊專業化水準＝旅遊總收入／GDP。其中，旅遊總收入和 GDP 均為真實可比值，資料來源和處理方法與前述一致。

③基礎設施（infr）。按照世界銀行的劃分，基礎設施包括經濟性基礎設施和社會性基礎設施。在總體經濟全要素生產力影響因素的實證研究中，研究者主要關注交通基礎設施、訊息基礎設施、能源基礎設施（劉生龍，胡鞍鋼，2010）。考慮到交通基礎設施作為旅遊六要素中「行」的重要組成部分，本書僅考慮交通基礎設施對旅遊業全要素生產力的影響。交通基礎設施的統計指標一般包括鐵路里程數、公路里程數以及內河航道里程數。在具體的實證研究中，交通基礎設施變量的處理主要有三種：

一是將鐵路里程數、公路里程數以及內河航道里程數加總，然後分別除以各區域國土面積，算出交通基礎設施密度（劉生龍，胡鞍鋼，2010）。

二是重點考察公路密度的影響。

三是分別考察鐵路密度和公路密度的影響，或進一步按照公路等級進行細分後再考察（劉秉鐮，等，2010）。結合旅遊業的特徵，本書採用第二種處理，以公路密度作為基礎設施的代理變量。其計算方法為：公路密度 = 公路里程數／國土面積。

5．控制變量

參照總體經濟全要素生產力的研究經驗，並結合相關變量對旅遊業全要素可能存在的影響機制，本研究選取經濟發展水準、都市化水準以及對外開放度作為計量模型中的控制變量。

①經濟發展水準（gdppc）。這裡以真實的人均GDP作為經濟發展水準，並用以控制各省份經濟發展的初始條件。人均GDP資料來自2000～2015年曆年的《中國統計年鑑》，並以2000年為基期進行平減處理。經濟發展水準在理論上能夠正向影響區域旅遊全要素生產力增長。

②都市化水準（urban）。都市化水準一般用非農業人口占總人口的比重進行衡量。相關人口統計資料均來自2000～2015年曆年的《中國統計年鑑》。

③貿易開放度（open）。貿易開放度以進出口貿易總額占GDP的比重來衡量。其中，進出口貿易額均透過當年匯率轉換為本幣比值，相關統計資料均來自2000～2015年曆年的《中國統計年鑑》。

3．變量的描述性分析

本研究最終選取2001～2014年中國的面板資料作為迴歸分析樣本。與理論模型（6.6）和計量模型（6.7）一致，為了消除可能存在的異質性，對所有變量進行對數化處理。表6.10報告各個變量的相關係數和描述性統計特徵。

表6.10　各個變數的相關性分析及統計特徵

	lnTFP	lnagg	lnts	lninfr	lngdppc	lnurban	lnopen
lnTFP	1.0000						
lnagg	0.2046 [0.0000]	1.0000					
lnts	0.0266 [0.5870]	0.5297 [0.0000]	1.0000				
lninfr	0.0747 [0.0174]	0.4866 [0.0000]	0.5721 [0.0000]	1.0000			
lngdppc	0.2517 [0.0000]	0.3070 [0.0000]	0.2587 [0.0000]	0.5300 [0.0000]	1.0000		
lnurban	0.2619 [0.0000]	0.3409 [0.0000]	0.0981 [0.0000]	0.3909 [0.0000]	0.9011 [0.0000]	1.0000	
lnopen	0.1813 [0.0001]	0.04459 [0.0000]	0.2227 [0.0000]	0.4844 [0.0000]	0.6610 [0.0000]	0.7148 [0.0000]	1.0000
最大值	1.4540	1.2430	−1.9715	5.3206	11.2672	−0.1098	0.5432
最小值	−1.3823	−1.5335	−6.6237	1.0809	7.9951	−1.5436	−3.3498
均值	0.5307	−0.1272	−3.4818	3.9141	9.6891	−0.7743	−1.6878
標準差	0.4334	0.4664	0.9299	0.9151	0.6680	0.2994	1.0103
觀測值	420	420	420	420	420	420	420

　　透過表 6.10 上半部分旅遊全要素生產力增長程度與各個變量之間的相關係數可以看出，計量模型中的核心解釋變量和控制變量的影響與理論分析較為一致。進一步參考變量的變異數膨脹因子（VIF），數值在 [1.86，8.18] 範圍內取值。根據經驗法則，所有變量的 VIF 均小於 10，表明變量之間不存在多重共線性。

　　此外，為了直觀表徵核心解釋變量與旅遊業全要素生產力增長之間的相關關係，相應給出它們之間的散佈圖以及迴歸擬合線。

　　從圖 6.7 和 6.8 中，能夠明顯看出旅遊產業聚集、旅遊專業化與旅遊業全要素生產力增長呈現正相關關係，與理論預期一致；但基礎設施與旅遊業全要素生產力則表現出負相關關係。誠然，散佈圖描述的變量之間的關係僅為研究假設提供初步依據，需要嚴謹的實證迴歸才能得出更穩健的結果。

圖6.7 旅遊產業聚集與旅遊業
全要素生產力關係散點圖

圖6.8 旅遊專業化與旅遊業全
要素生產力關係散點圖

圖6.9 基礎設施與旅遊業全要
素生產力關係散點圖

（二）實證檢驗與結果分析

在進行面板資料模型迴歸之前，需要對面板資料進行單根檢定和協整檢驗，以避免出現「偽迴歸」的現象。

表6.11　面板資料單位根檢驗結果

變數	Levin, Lin &Chu	Hadri Z	PP-Fisher Chi-square	檢驗結論
lnTFP	−10.3204***	2.1837	579.7414***	I（0）
lnagg	−0.9043***	30.1197 ***	84.6371*	I（0）
lnts	−4.1006*	35.1950***	17.6655	I（0）
lninfr	−3.7706***	36.3598***	21.0331	I（0）
lngdppc	−12.0672***	42.0329***	128.9042***	I（0）
lnurban	−6.4108***	38.2285***	153.2115***	I（0）
lnopen	−4.3633***	21.8898 ***	75.8420 *	I（0）

由於單一檢驗方法無法保證檢驗結果的真實性，故採用 LLC 檢驗、Hadri Z 檢驗以及 PP-Fisher 檢驗三種檢驗方法進行相互印證分析。根據表 6.11 呈現出的檢驗結果，基本能判斷所有的變量都是平穩的，可以直接用於迴歸分析。

1．初步迴歸結果分析

實證研究時使用計量軟體 Stata 12.0 進行迴歸分析。遵循面板資料迴歸的一般步驟，分別進行混合效應、隨機效應和固定效應三種最小二乘法迴歸方法。表 6.12 分別給出初步的迴歸結果。

表6.12　旅遊業全要素生產力影響因素的檢驗初步迴歸結果

變數	Pooled	RE	FE
lnagg	0.2899*** （0.0625）	0. 5284*** （0. 0956）	0.2298 （0. 1339）
lnts	0.0981** （0.0311）	0. 3298*** （0. 0649）	1.2084*** （0. 1388）

續表

變數	Pooled	RE	FE
lninfr	−0.0434*** （0.0329）	0.1752** （0.0616）	−0.2958** （0.0865）
lngdppc	0.2382** （0.0851）	0.1280** （0.0549）	0.3972** （0.1276）
lnurban	0.1108 （0.1953）	0.11808 （0.0458）	0.2796** （0.1226）
lnopen	0.0190*** （0.0312）	0.0858*** （0.0212）	0.1010** （0.0459）
cons	−2.2297** （0.9972）	−1.2196*** （0.2119）	−6.7775*** （1.6998）
R^2	0.1214	0.2652	0.6471
F 檢驗	9.51***		31.80 ***
BP–LM 檢驗		172.06***	
Wald Chi2(6)		84.75***	
Hausman 檢驗		104.49***	
obs	420	420	420

注：括號內數值為標準差，***、**、*分別代表在1%、5%、10%水準顯著。

從上表的迴歸結果可以看出，本書核心關注的旅遊產業聚集、旅遊專業化以及基礎設施三個變量的迴歸係數方向並不一致，至於用哪種模型作為主要參考需要進一步的判定。首先，從整體模型的顯著性分析，混合效應和固定效應模型的 F 統計量分別為 9.51、31.80，隨機效應模型中的 Wald 值為84.75，且都在 1% 水準下顯著。這表明三個迴歸方程式整體上是顯著的。其次，判定如何選擇混合效應和隨機效應。Breusch-Pagan LM 檢驗結果為172.06，且在 1% 水準下顯著，這表明隨機效應優於混合效應。

因此，在分析結論時應該捨棄混合效應模型結果。最後，在確定固定效應優於混合效應後，需要進一步利用 Hausman 檢驗應該選擇隨機效應或是固定效應。Hausman 檢驗結果為 104.49，且在 1% 水準顯著。這一結果拒絕了原假設，應該選擇固定效應模型，同時固定效應中的個體效應也比較顯著。

至此，應該使用固定效應迴歸結果來分析各個變量對旅遊全要素生產力增長的影響。在核心解釋變量中，旅遊產業聚集的猜想係數為 0.2298。儘管旅遊產業聚集對旅遊業全要素生產力增長的影響表現出正向關係，但在統計學意義上並不顯著。研究假設 1 並未得到完全支持，而散佈圖 6.8 描述的正相關關係較為明確。因此，旅遊產業聚集能否顯著促進旅遊業全要素生產力增長有待進一步考證。旅遊專業化對旅遊業全要素生產力增長的影響符合理論預期，其猜想係數為 1.2084，且在 1% 水準下顯著。實證結果證實旅遊專業化能有效提升旅遊業全要素生產力增長。與理論預期不一致的是，基礎設施對旅遊業全要素生產力增長則產生抑製作用，這進一步從實證上確認散佈圖 6.9 描述的負相關關係。

在控制變量方面，經濟發展水準、都市化水準以及對外開放度的猜想係數分別為 0.3972、0.2796、0.1010，並且都在 5% 水準下顯著。這與理論預期相一致，這三個控制變量對旅遊業全要素增長具有顯著促進作用。

2 · 動態面板模型的 GMM 迴歸

由於旅遊業全要素生產力增長的影響原理尚處於理論探討階段，本章納入分析的若干旅遊業全要素生產力增長影響因素也源自於以往的研究經驗。根據前人對全要素生產力增長影響因素的實證研究經驗，模型 6.7 中可能存在遺漏變量而導致的內生性問題。內生性的問題也可能導致固定效應迴歸結果不全部支持理論假設。阿雷拉諾與龐德（Arellano & Bond，1991）認為內生變量會導致傳統面板迴歸模型的結果存在偏誤，採用動態面板模型能夠加以解決，並得到更為有效的實證結果。遵循以往研究慣例，在模型 6.7 的基礎上引入被解釋變量的落遲項，構建動態面板模型 6.9。

$$\ln TFP_{i,t} = \alpha + \ln TFP_{i,t-1} + \beta_1 \ln agg_{i,t} + \beta_2 \ln ts_{i,t} + \beta_3 \ln infr_{i,t} +$$
$$\beta_4 \ln gdppc_{i,t} + \beta_5 \ln urban_{i,t} + \beta_6 \ln open_{i,t} + \mu_i + \varepsilon_{i,t}$$

$$(6.9)$$

由於旅遊業全要素生產力增長具有時滯性，當期旅遊業全要素生產力會受到落遲期的影響，對於包含被解釋變量落遲項的動態面板資料模型必然存在不可忽略的內生性。針對動態面板資料模型中存在的內生性的問題，採用

廣義矩猜想（Generalized Method of Moments，GMM）方法是一個很好的思路。在實證研究中，動態面板資料模型一般採用一階差分廣義矩猜想（first difference-GMM）和系統廣義矩猜想（system-GMM）兩種猜想方法。一般認為，與一階差分矩猜想相比，系統廣義矩猜想有更高的猜想效率和猜想精度。

基於以上分析，本研究擬採用系統廣義矩猜想方法對動態面板資料模型6.9進行猜想。同時考慮到可能受到的異質性影響，最終使用系統廣義矩猜想法，猜想結果具體呈現在表6.13中。

表6.13　旅遊業全要素生產力影響因素檢驗SYS-GMM 迴歸結果

變數	SYS-GMM
Lag_lnTFP	0.1960*** （0.0283）
lnagg	1.4902*** （0.0825）

續表

變數	SYS-GMM
lnts	0.4254*** （0.0583）
lninfr	−0.4050*** （0.0864）
lngdppc	0.0544* （0.0256）
lnurban	0.6369*** （0.1544）
lnopen	0.0252*** （0.0045）
cons	−2.3544*** （0.5186）
Wald chi2(7)	1464.13***
AR （1）	［0.0000］
AR （2）	［0.3614］
Sargan test	1.0000
obs	390

注：小括號內數值爲標準差，中括號內數值爲AR （1） 和AR （2） 統計量的P值，***、**、*分別代表在1%、5%、10%水準顯著。

　　由於混合效應模型會高估被解釋變量落遲項的猜想係數，固定效應模型會低估被解釋變量落遲項的係數，猜想性能優良的系統矩猜想猜想得到的被解釋變量落遲項係數會處於兩者之間。那麼，一個判斷系統廣義矩猜想方法是否優良的經驗法則就是比較這三種猜想方法得出的猜想係數（Bond，2002）。經過生成旅遊業全要素生產力增長變量的落遲一期項，並重新進行混合效應和固定效應猜想後，得出旅遊業全要素生產力增長落遲項的猜想係數分別為 0.7072 和 0.1625。表 6.13 中系統廣義矩猜想的旅遊業全要素生產力增長落遲項猜想係數為 0.1960，透過比較可知其恰好介於兩者之間。這表明兩步系統廣義矩猜想方法是有效的。

　　進一步考察相關統計檢驗：首先，Wald 檢驗結果明顯拒絕各個解釋變量為零的原假設，表明模型整體顯著性是有效的。其次，殘差序列性相關檢驗顯示，AR（1）統計量的 P 值顯著（小於 0.1），表明差分後的殘差項存在一階序列相關；而 AR（2）的統計量的 P 值不顯著（大於 0.1），表明差分後的殘差項不存在二階序列相關。綜合判斷可知，動態面板資料模型不存在序列相關。最後，Sargan 檢驗結果並未拒絕關於工具變量過度識別的原假設，表明該模型中工具變量總體有效。綜上分析，可知系統廣義矩猜想方法比固定效應更為有效，對研究假設的分析應該以此為據。

　　旅遊業全要素生產力增長的落遲一期能夠對當期旅遊業全要素生產力增長具有顯著的正向影響。當落遲一期的 TFP 提高 1%，當期的 TFP 就會增加 0.1960%，具有明顯的傳遞性效應。

　　核心解釋變量旅遊產業聚集的迴歸係數為 1.4902，且在 1% 水準下顯著。與固定效應模型迴歸相比，系統廣義矩猜想確認旅遊產業聚集能夠有效促進旅遊業全要素生產力提升，理論假設 1 得到了經驗支持。旅遊專業化同樣顯著提升了旅遊業全要素生產力增長，迴歸係數為 0.4254。相比而言，旅遊專業化對全要素生產力增長的影響較為穩健。系統廣義矩猜想再次確認了基礎設施抑制了旅遊業全要素生產力的增長，迴歸係數為 -0.4050，並在 1% 水準下顯著。那麼，這一實證結論為何與理論預期截然相反？這是否意味就此能夠得出交通基礎設施抑制旅遊業全要素生產力增長的研究結論？回溯到交通

基礎設施對旅遊業全要素生產影響原理的理論探討，本研究曾明確指出它具有自身的特殊性。導致這一實證研究結論的原因可能在於：

一是交通基礎設施影響旅遊業全要素生產力增長的內部傳導機制較為複雜，難以透過實證檢驗予以揭示。

二是代理變量選擇的適用性問題。深入考察之後，筆者認為將公路密度作為交通基礎設施的代理變量值得商榷。

具體而言，一方面，公路密度雖然能從整體反映區域交通的便捷程度，但本質上並未表徵觀光景點的可達性。就城市觀光景點而言，與公路密度相比，中國航線密度以及高速鐵路覆蓋對觀光景點可達性影響程度更為顯著。另一方面，根據旅遊交通的內涵，觀光景點內部之間的交通，特別是連接景區之間，甚至是景區內部交通的「最後一公里」，在很大程度上制約著整體觀光景點可達性。遺憾的是，在省域樣本的實證研究中很難找到合適的代理變量。誠如實證檢驗只是對理論分析佐證的一種方式，並不能完全否定理論分析的正確性。

在控制變量方面，經濟發展水準、都市化水準以及貿易開放度的猜想係數分別為 0.0544、0.6369、0.0252，都在 1% 水準顯著。它們對旅遊業全要素生產力增長的影響與理論預期一致，符合旅遊業全要素生產力影響原理的理論分析，也客觀反映旅遊業發展的現實特徵。

3．穩健性檢驗

為得出更可靠的實證結論，本研究採用兩種方式進行穩健性檢驗。一是透過剔除異常資料後再進行迴歸檢驗；二是被解釋變量替換。下面分別介紹兩種穩健性檢驗方式的具體思路。

如前所述，2003 年、2004 年以及 2010 年中國各省份旅遊業全要素生產力增長發生異常變動。考慮到旅遊業全要素生產力增長的異常變化可能影響模型猜想的準確性，因此，為了更為真實、客觀地識別旅遊業全要素生產力增長的影響因素，本研究將這三年的異常值刪除進行穩健性迴歸檢驗。

　　在穩健性迴歸時，將旅遊業全要素生產力增長替換為旅遊業技術進步變動（TECH）。選取該指標進行替換主要基於兩方面的考慮，一是上節的研究結論證實 2000 ～ 2014 年間中國旅遊業全要素生產力增長的主要泉源是技術進步變動；二是技術進步變動指標與旅遊業全要素生產力增長指標之間的 Pearson 相關係數為 0.8375，並且在 1% 水準下顯著，由此可知技術進步變動指標能夠很好地替代。

表6.14　旅遊業全要素生產力影響因素的穩健性檢驗

剔除異常值		解釋變數替換	
變數	SYS–GMM	變數	SYS–GMM
Lag_lnTFP	0.1889*** （0.0185）	Lag_lnTECH	0.2151*** （0.0141）
lnagg	0.8949*** （0.1230）	lnagg	1.1287*** （0.0599）
lnts	0.4177*** （0.0935）	lnts	0.3962*** （0.0188）
lninfr	−0.1656*** （0.0111）	lninfr	−0.2010*** （0.0200）
lngdppc	0.8060*** （0.1671）	lngdppc	0.0598* （0.0269）
lnurban	0.1800 （0.1565）	lnurban	0.1164 （0.1683）
lnopen	0.0232*** （0.0043）	lnopen	0.0349* （0.0172）
cons	−13.9400*** （2.3434）	cons	−2.4057 （0.5316）
Wald chi2 (7)	1879.17***	Wald chi2 (7)	1936.81***
AR（1）	［0.0001］	AR（1）	［0.0000］

續表

剔除異常值		解釋變數替換	
AR（2）	［0.1973］	AR（2）	［0.2658］
Sargan test	0.6673	Sargan test	1.0000
obs	240	obs	390

注：小括號內數值爲標準差，中括號內數值爲AR（1）和AR（2）統計量的
P值，***、**、*分別代表在1%、5%、10%水準顯著。

表 6.14 報告兩種穩健性檢驗的迴歸結果。在每種穩健性檢驗時分別運用固定效應和兩步系統廣義矩猜想兩種迴歸方法，在分析檢驗結果時，以兩步系統廣義矩猜想爲依據。

首先，爲了確保系統廣義矩猜想方法的有效性，分別按照前述經驗法則進行考察。第一種穩健性檢驗方式中：在將技術進步變動落遲項納入迴歸模型後，透過比較三者的係數可知，廣義矩猜想法得出的係數介於混合效應和固定效應之間。進一步分析系統廣義矩猜想中相關統計檢驗顯示：模型整體顯著性透過 Wald 檢驗，殘差項亦不存在序列相關性［AR（1）統計量的 P 值顯著（小於 0.1），AR（2 的統計量的 P 值不顯著（大於 0.1）］。第二種穩健性檢驗方式中：在將技術進步變動落遲納入迴歸模型後，透過比較三者的係數可知，廣義矩猜想法得出的係數介於混合效應和固定效應之間。進一步分析系統廣義矩猜想中相關統計檢驗顯示：模型整體顯著性透過 Wald 檢驗，殘差項亦不存在序列相關性［AR（1）統計量的 P 值顯著（小於 0.1），AR（2）的統計量的 P 值不顯著（大於 0.1）］。這些檢驗結果支持兩種穩健性檢驗方式進行的系統廣義矩猜想是有效的。

根據系統廣義矩猜想迴歸的結果分析，在核心解釋變量中，旅遊產業聚集和旅遊專業化水準都能正向影響旅遊業全要素生產率增長；基礎設施抑制旅遊業全要素生產力增長。兩種穩健性檢驗結果進一步印證上述研究是有效和穩健的。在控制變量中，經濟發展水準和貿易開放度能夠顯著促進旅遊業全要素生產力增長，都市化水準的影響並不顯著。未來研究應該更加審視都市化與旅遊業全要素生產力增長的關係。

綜上所述，穩健性檢驗結果表明上述研究結論具有相當的可靠性。理論假設 1 和理論假設 2 都得到了支持，理論假設 3 則並未得到支持。因此，今後研究需要選取更為有效的旅遊基礎設施代理變量，深入揭示基礎設施對旅遊業全要素生產力增長的影響機制。

第四節 本章小結

本章基於動態評價視角，首先測算中國旅遊業全要素生產力變動特徵，並在此基礎上，以「理論溯源──原理分析──實證檢驗」為研究思路，創新地對旅遊業全要素生產力增長影響原理進行理論分析和實證檢驗。相應地，從上述兩個層面得出以下研究結論：

首先，在分析旅遊業全要素生產力變動及其結構特徵時，捨棄以往研究對各省份效率進行簡單平均的做法，而採用加權平均方式，以更為客觀、真實地反映出旅遊業全要素生產力變動的特徵。2000 ～ 2014 年間中國旅遊業全要素生產力變動特徵體現在以下三個方面：

第一，總體上旅遊業全要素生產力處於增長態勢（年均增長 19.5%），表明全要素生產力推動旅遊經濟增長；從旅遊業全要素內部結構分析，技術進步和技術效率變化共同引致旅遊業全要素生產力增長。技術進步年均增長 19.1%，技術效率年均增長 1.2%，可見，技術進步是旅遊業全要素生產力增長的主要泉源，技術效率變化貢獻度相對較小。

第二，旅遊業全要素生產力變動的區域特徵顯示：總體而言，2000 ～ 2014 年期間三大地區旅遊業全要素生產力絕大多數年份均處於增長狀態。西部地區旅遊業全要素生產力增長相對最快（23.1%），中部地區次之（19.0%），東部地區最慢（18.9%）。

第三，省域旅遊業全要素生產力變動特徵表現為；總體上，省域旅遊業全要素生產力基本處於增長狀態；從分解特徵分析，旅遊業全要素生產力指數平均增長 16.2%，其中技術進步平均增長 15.6%，技術效率平均僅增長 0.5%。技術進步仍是當前省域旅遊業全要素生產力增長的重要泉源。

　　其次，在系統梳理全要素生產力影響原理的理論分析和實證研究的基礎上，結合旅遊業自身的特殊性，探索性地論述旅遊業全要素生產力可能存在的影響原理，並實證檢驗相關旅遊業全要素生產力增長的影響因素。

　　第一，系統梳理全要素生產力影響原理的理論分析和實證研究。出於論述條理的考慮，逐一闡釋人力資本、R&D、FDI、國際貿易、產業聚集、產業結構、基礎設施以及其他因素（都市化、金融發展等制度因素）等全要素生產力的影響因素。需要指出的是，在進行具體理論分析和實證檢驗時，研究者一般將若干影響因素納入統一的分析框架。對這些全要素生產力影響因素的分析，為認知和揭示旅遊業全要素生產力影響原理提供理論基礎。

　　第二，參照全要素生產力影響因素的分析，並結合旅遊業自身的特殊性，本章探索性地論述旅遊業全要素生產力可能存在的影響原理。在具體分析時，旅遊業全要素增長的影響因素重點涉及旅遊產業聚集、旅遊專業化水準、基礎設施、區域經濟發展水準、都市化水準、對外開放性等。

　　第三，針對旅遊業全要素生產力增長影響原理的分析，分別選取各個影響因素的代理變量構建面板資料模型進行實證檢驗。在具體實證過程中，分別使用混合效應、固定效應、隨機效應以及系統廣義矩猜想等猜想方法，並對初步實證結果進行穩健性檢驗，最終得出比較穩健的實證結果。實證結果顯示：核心解釋變量中，旅遊產業聚集和旅遊專業化水準都能顯著促進旅遊業全要素生產力增長，而基礎設施卻抑制旅遊業全要素生產力，具體原因主要在於基礎設施代理變量不夠優良。在經濟環境的控制變量中，區域經濟發展水準和貿易開放度都能正向促進旅遊業全要素生產力的提升，都市化水準的影響並不穩健。

　　綜上分析，從本質上而言，本章研究既從內部結構剖析旅遊業全要素生產力增長的原因，又從外部因素分析旅遊業全要素生產力增長的影響因素。實質上是為了探究和揭示旅遊業全要素生產力增長的泉源，旨在促進旅遊業全要素生產力的提高。

第四篇 增長效應：理論延展

本書在文獻述評中曾明確指出當前旅遊效率研究落入「重評價、輕理論」的研究窠臼。事實上，就效率評價研究而言，第三篇的研究已經從靜態和動態兩個視角完善旅遊業效率評價的研究內容。那麼，這是否意味旅遊業效率評價研究的完結？答案顯然是否定的，本研究認為旅遊業效率評價研究遠未結束。相反，這倒給我們留下相應的思考空間：既然效率評價的目的是為了提升效率，那麼，效率提升又意味什麼？其理論意義和價值何在？這些追問促使我們進一步去思考旅遊業全要素生產力提升的理論價值與意義。

從全要素生產力理論可知，全要素生產力是經濟增長的重要泉源。那麼，從全要素生產力與經濟增長關係主線出發，去思考旅遊業全要素生產力的增長效應便具有極大的理論啟發意義。換言之，在旅遊業效率評價的基礎上，進而深入探索旅遊業全要素生產力的增長效應，能夠成為提升旅遊業效率評價研究理論價值的重要突破方向。

本篇研究以全要素生產力與經濟增長之間關係為主線，旨在從理論上探究旅遊業全要素生產力的增長效應，以期深化旅遊業效率評價研究理論內涵。具體而言，旅遊業全要素生產力的增長效應將從以下三個方面開展研究：首先，旅遊業全要素生產力增長關係到旅遊經濟增長方式，以及旅遊經濟增長質量的理論內涵與研判；其次，旅遊業全要素生產力增長的收斂是區域旅遊差異縮小的前提條件；最後，旅遊業全要素生產力增長能夠有效縮小旅遊經濟區域差異。相應地，本篇研究的結構安排也是按照這三個方面展開的。

▌第七章 旅遊經濟增長方式及增長質量研判

理論上，全要素生產力是判定一個國家或地區經濟增長方式轉變的客觀依據，經濟增長質量通常也以全要素生產力提高為衡量標準（惠康，鈔小靜，2010）。旅遊全要素生產力增長對旅遊經濟增長的貢獻度直接關係到旅遊經濟增長方式以及旅遊經濟增長質量的評判，進而關乎旅遊業能否實現可持續發展。有鑒於此，對旅遊經濟增長方式和旅遊經濟增長質量的理論內涵及其

研判進行研究，不僅是旅遊業全要素生產力增長效應的重要表現，而且對於當前旅遊業發展過程中面臨的轉變旅遊發展方式、轉型升級、提質增效等實踐問題具有重要理論指導意義。

第一節 旅遊經濟增長方式

中國關於經濟增長方式的探討，源自於 1990 年代我國總體經濟研究領域。事實上，旅遊經濟也早在該時期提出包括經濟增長方式轉變的「兩個轉變」，但實踐成效尚不明顯（王志發，2007）。基於旅遊業發展的客觀現實，2008 年中國中國旅遊工作會議曾提出要促進旅遊產業轉型升級，並且進一步確立旅遊轉型升級的內涵：要轉變旅遊產業的發展方式、發展模式、發展形態，實現中國旅遊產業由粗放型向集約型發展轉變，由注重規模擴張向擴大規模和提升效益並重轉變；就是要提升旅遊產業素質，提升旅遊發展質量和效益，提升旅遊市場競爭力。

由上述分析可知，關於旅遊經濟增長方式的探討，在旅遊發展策略和產業政策層面業已提及。也是在此背景下，旅遊學術界予以及時的政策響應，相關研究主要集中於定性探討中國旅遊經濟增長方式的選擇與轉變方式的新思路。如韓玫麗（1999）較早探討中國旅遊業增長方式的轉變途徑問題。作者認為轉變旅遊經濟增長方式的實質是實現旅遊業可持續發展，核心在於實現旅遊經濟有效增長，具體體現在旅遊經濟增長方式要適應旅遊需求和供給的結構變化，優化旅遊投入要素結構、旅遊產出結構。結合上述分析，作者進一步提出旅遊經濟增長方式轉變的途徑和對策。郭魯芳（2004）論及浙江省中國旅遊增長方式轉變的問題。作者在分析 1990 年代期間浙江中國旅遊發展的數量型增長特徵基礎上，提出浙江省旅遊發展在新世紀應該選擇數量與質量互動型的增長模式。厲無畏等（2008a）從創意產業的思維和發展模式出發，提出「創意旅遊」這一新的概念，認為創意旅遊能夠重塑旅遊產業體系，透過拓展旅遊產業鏈、延伸旅遊產業空間鏈、突出旅遊活動主題鏈等形式的「明智開發」（smart growth）發展模式推動旅遊產業轉型。李慶雷和白廷斌（2012）認為傳統旅遊經濟增長方式（諸如旅遊資源依賴型、資本依賴型以及土地依賴型）受制於資源、資本和土地等生產要素，在受到厲

無畏等（2008a）提出的「明智開發」概念的啟發基礎上，提出旅遊經濟增長的明智開發方式。與傳統旅遊經濟增長方式相比，他們認為明智開發方式的內涵更加強調科技、創意以及智慧等增長元素，並提出旅遊經濟明智開發方式的三種表現形式，即旅遊創新、創意旅遊和智慧旅遊。除此之外，低碳旅遊、生態旅遊是旅遊發展轉型的重要方向（齊子鵬，等，2008；汪宇明，2010；汪宇明，等，2010；蔡萌，汪宇明，2010）。

透過分析關於中國旅遊經濟增長方式的選擇及轉變，就現階段而言，旅遊經濟增長方式的研究仍處於定性探討階段，缺乏嚴謹的理論規定。有些本源的核心問題尚未得以揭示，諸如什麼是旅遊經濟增長方式？如何判定旅遊經濟增長方式？本研究認為，在新常態背景下，對這些旅遊經濟增長方式本源問題的回答和探討更具理論和現實意義。

一、旅遊經濟增長方式的理論內涵

經濟增長方式是指經濟體在實現經濟增長時投入要素積累和生產效率提高貢獻程度的相對大小（林毅夫，蘇劍，2007）。有關經濟增長方式的概念，最早可追溯至馬克思的論述。中國著名經濟學家吳敬璉（2005）在其著作《中國增長模式抉擇》一書中曾明確論述到：「所謂經濟增長方式，就是指推動經濟增長的各種生產要素投入及其組合的方式，其實質是依賴什麼要素，藉助什麼手段，透過什麼途徑，怎樣實現經濟增長。」

目前學術界對經濟增長方式內涵的認知基本達成共識，但對經濟增長方式的劃分尚存爭議。普遍的觀點認為，按照投入要素和生產效率對經濟增長的貢獻程度，經濟增長方式可相應地劃分為：依靠資源要素持續地投入來推動經濟增長的粗放型增長方式和透過提高資源利用效率（全要素生產力）的集約型增長方式（前者也被稱為外延式增長，後者為內涵式增長）。但部分研究者並不認可這種依據要素利用方式來進行劃分的做法（林毅夫，蘇劍，2007）。原因基於以下兩個方面：一方面，這種劃分帶有「先入為主」的主觀價值判斷，將「粗放」與「集約」對立起來，認為以全要素生產力提高為主的集約型優於依靠投入要素持續投入的粗放型增長方式。並且對粗放型的認知也存在失誤，認為粗放型增長方式單純追求經濟發展速度，並以速度和

效益進行區分（洪銀興，1999）。另一方面，高投入的粗放增長方式並非是低效率的增長方式（鄭玉歆，1999；林毅夫，蘇劍，2007），同時集約型的增長方式也不排斥必要的要素投入（洪銀興，1999）。只要所投入的要素能夠被有效利用，在現有投入水準下能夠獲取最大產出，這樣的增長方式同樣是有效率的。為了避免認知上主觀的偏見，林毅夫和蘇劍（2007）把經濟增長方式劃分為全要素生產力增進型和要素積累型。從規模經濟的角度分析，投入的增加以及生產規模的擴大能夠實現規模經濟，相反，小規模的生產往往是低效率的。因此，林毅夫和蘇劍（2007）曾斷言現階段中國最優的經濟增長方式應該是要素（勞動力）積累型的增長方式。儘管研究者對上述兩種不同經濟增長方式類型的劃分存有分歧，但這些觀點的交鋒更有助於我們客觀認知旅遊經濟增長方式的內涵。

本書對旅遊經濟增長方式的內涵做出如下界定：旅遊經濟增長方式是指，在旅遊經濟增長過程中各種旅遊生產投入要素的組合方式，本質上體現為要素投入積累與生產力增長對增長的貢獻程度。通俗地講，旅遊經濟增長方式就是指旅遊經濟透過什麼途徑、手段實現增長；就經濟增長理論而言，旅遊經濟增長方式是探尋旅遊經濟增長的主要泉源。那麼，由此可引申出兩組不同的旅遊經濟增長方式類型：要素驅動型增長方式與全要素生產力驅動型增長方式、粗放型增長方式與集約型增長方式。旅遊學界、政界以及業界對這兩組經濟增長方式的提法似乎習以為常，甚至會人為預先加以價值判斷。至於如何從理論上對其加以區分及評判，卻鮮有研究論及。為此，下文擬對上述被長久忽視的問題進行探討。

二、旅遊經濟增長方式研判：要素驅動抑或全要素生產力驅動

經濟增長方式轉變的經驗研究主要體現在對經濟增長方式的判定上，學術界目前存在兩種判定方法：一是分析全要素生產力變動對經濟增長的貢獻程度。根據對全要素生產力測算方法的不同，具體方法又可分為經濟增長核算法和邊界分析法兩大類，邊界分析法進一步區分為參數法和非參數數法。前者透過計算得出全要素生產力和要素（資本、勞動力、土地）投入對經濟增長的貢獻率，然後根據其貢獻率的大小進行劃分；後者則重在測算出全要

素生產力的變動率，進而計算得出全要素生產力變動對經濟增長的貢獻度，並與相應得出額要素投入貢獻度進行比較。二是對比分析投入增長率和產出增長率（張景晨，1998）。有研究者偏向於該種判定方式，因為此種判定方式更加接近生產力的原始定義（孫巍，葉正波，2002）。但從既有實證研究分析，第一種判定方法仍是主流（徐現祥，2000；盧豔，等，2008；章祥蓀，貴斌威，2008；王小魯，2009；雲鶴，等，2009）。因此，在判定旅遊經濟增長方式類型時，本書也以旅遊全要素生產力對旅遊經濟增長貢獻度為標準。

參照前人使用第一種對經濟增長方式判定的方法，本研究根據 2000 ～ 2014 年測算的各省旅遊全要素生產力增長率以及旅遊總收入的增長率，計算旅遊業全要素生產力變動對旅遊經濟增長的貢獻度，以此為據來判定該時期的旅遊經濟增長方式。同時，也利用相關研究的測算結果計算出全要素生產力對旅遊經濟增長的貢獻度（李仲廣，宋慧林，2008；左冰，保繼剛，2008；黃秀娟，2009；饒品樣，2012），以便進行對比分析。

這些研究成果使用增長核算法來具體測算中國旅遊業全要素生產力，並比較分析要素投入與全要素生產力對旅遊經濟增長的貢獻程度。如李仲廣和宋慧林（2008）利用丹尼森增長核算法對 1996 ～ 2005 年旅遊業增長要素貢獻進行分解，結果顯示要素投入的貢獻度為 47.81%（勞動力貢獻度為 39.87%、資本貢獻度為 7.94%）、全要素生產力貢獻度為 52.19%，並認為儘管目前旅遊業發展仍在很大程度上依靠要素投入驅動，但也不能忽視全要素生產力這一核心增長因素。左冰和保繼剛（2008）利用增長核算法測算 1991 ～ 2005 年中國旅遊業全要素生產力增長率，測算結果顯示，旅遊發展仍屬於要素驅動型方式，要素投入對旅遊經濟增長的貢獻度高達 75.55%，廣義技術進步（旅遊全要素生產力）貢獻度為 24.45%。黃秀娟（2009）利用 C-D 生產函數法分別計算 1996 ～ 2001 年和 2001 ～ 2006 年兩個時段要素投入和全要素生產力對旅遊經濟增長貢獻程度。在兩個不同時段內，勞動力投入要素、資本投入要素以及全要素生產力的貢獻率分別為 28.94% 和 19.51%、71.59% 和 75.73%、-0.53% 和 4.76%。

表7.1 相關研究中旅遊業TFP對旅遊經濟成長的貢獻程度

考察時段	旅遊經濟 成長率%	要素 貢獻%	TFP 貢獻%	測算方法	研究者
2000~2014	20.32	52.73	47.27	DEA	駱澤順
1992~2005	11.90	75.55	24.45	成長核算法	左冰、 保繼剛
1995~2005	13.41	47.81	52.19	Denison 法	李仲廣、 宋慧林
1996~2001	19.76	100.53	−0.53	成長核算法	黃秀娟
2001~2006	16.50	95.24	4.76		
1991~2010	11.63	98.64	1.36	成長核算法	饒品樣

資料來源：根據相關文獻自行整理，本書計算結果主要參照章祥蓀和貴斌威（2008）計算思路得出。

　　從表 7.1 中可以看出，中國旅遊業全要素生產力對旅遊經濟的貢獻程度在不同研究中並不一致，最高為 52.19%，最低則是 -0.53%。李仲廣和宋慧林（2008）得出旅遊業全要素生產力貢獻度為 52.19% 的研究結論是值得商榷的。經過深入思考，本研究認為：原因在於其使用的旅遊業全要素生產力測算方法。由於傳統核算法將投入要素對經濟增長無法解釋的部分全部歸為索羅殘差，這就存在高估全要素生產力貢獻的缺陷。而丹尼森增長核算法的思路旨在透過對要素投入資料的細分，進一步將其從索羅殘差中分離出來，以降低索羅殘差的貢獻度。作者使用的統計資料並未體現投入要素的細分特徵，從這個意義上講，作者使用的核算方法並不是真正意義上的丹尼森增長核算法，計算結果存在高估全要素生產增長率的問題。

　　依照旅遊經濟增長方式的判定方法，除了李仲廣和宋慧琳（2008）認為 1995～2005 年期間全要素生產力的貢獻率超過要素貢獻率以外，可以初步判定中國旅遊業經濟尚處於依賴要素投入增長的發展階段，旅遊經濟增長方式為要素積累型增長方式。至於旅遊業全要素生產力貢獻度存在較大差異的情況，原因主要與全要素生產力變動測算方法的不同有關，也和不同考察時期內中國旅遊業發展階段直接關聯。儘管無法進一步揭示實證結果差異的內在原因，但仍可基於旅遊業發展實踐進行解釋。從中國旅遊業發展階段的演

進可知,中國旅遊「爆發」式的發展始於 1999 年中國休假制度的調整,隨後中國旅遊需求得以極大釋放,揭開中國大眾旅遊時代。於是,對 1996 ~ 2001 年期間中國旅遊業全要素生產力反倒拖累旅遊經濟增長的判斷也在情理之中。而本書正是基於對旅遊業發展時期的考量,意圖考證 2000 年以後中國旅遊全要素生產力變動特徵及其對旅遊經濟增長的推動作用,實證結果也佐證了理論預判。那麼,從這個意義上講,2000 ~ 2014 年期間中國旅遊業全要素生產力對旅遊經濟增長貢獻度為 47.27%,旅遊經濟增長方式屬於要素驅動型增長方式,這一研究結論是可信的。

三、旅遊經濟增長方式的「粗放」與「集約」之爭

至此,根據旅遊業全要素生產力對旅遊經濟增長的貢獻程度,已初步判定 2000 ~ 2014 年間中國旅遊經濟增長方式,但關於旅遊經濟增長方式的探討遠未結束。中國旅遊業轉型升級要求從粗放型發展轉向集約型發展,是否意味「粗放」一定不好或不持續?「集約」一定優於「粗放」?

本研究認為,在現階段對中國旅遊經濟增長方式的討論不能簡單地重此抑彼。要回答上述問題,仍需回歸到對「粗放」和「集約」內涵的認知上。如前所述,「粗放」不應該被理解為單純追求旅遊經濟的規模和增長速度,如果只片面地追求規模和速度,這才稱之為真正意義上的「粗放」。按照林毅夫和蘇劍(2007)的觀點,更為恰當的是,這種旅遊經濟增長方式應該理解為要素積累型的增長方式。只要能夠實現成本最小化,我們同樣認為依靠要素積累實現旅遊經濟增長的方式是可行的。其中涉及到兩個方面的原因:

一是,在中國擁有豐富可利用的旅遊資源、資本以及人口紅利的客觀現實下,著力提高旅遊投入要素的利用效率,並由此帶來旅遊經濟增長,這種方式仍屬可選。

二是,考慮到現階段中國旅遊業技術水準相對落後,況且技術革新不僅需要透過高額的成本代價換取,還面臨高風險。因此,盲目追求全要素生產力對旅遊經濟增長的高貢獻率的做法是有待商榷的。這種放棄要素積累尚存

的優勢，片面追求全要素生產力提升的做法，在一定程度上不符合旅遊經濟發展規律。

事實上，關於旅遊經濟增長方式「粗放」與「集約」關係的討論，與1990年代中國旅遊界在旅遊業轉型升級探討時對觀光旅遊和渡假旅遊的爭論較為類似，「粗放」與「集約」兩者之間的關係並不存在孰優孰劣的絕對判定。因此，在不同的旅遊發展階段，應該選擇合適的旅遊經濟增長方式，對此要有清醒的認識。

就現階段而言，中國旅遊經濟處於「要素驅動——全要素生產力驅動」二元驅動模式。儘管當前要素驅動的旅遊經濟增長方式處於主導地位，但旅遊經濟發展的目標仍是追求以全要素生產力驅動為主導的增長模式。

第二節 旅遊經濟增長質量

旅遊經濟發展既表現為數量上的擴展，又體現在質量上的提升。長期以來，旅遊經濟發展規模與發展速度受到更多的關注，客觀促成「以規模論英雄」的旅遊績效觀。在當前新常態背景下，「轉型升級、提質增效」勢必成為今後旅遊發展的主調。這就客觀上要求旅遊經濟發展不再過於強調旅遊經濟的發展規模與發展速度，而應該更加關注旅遊經濟增長的質量問題。就旅遊學術研究而言，關於旅遊經濟增長質量的一些基本問題尚未得到澄清，諸如如何界定旅遊經濟增長質量的理論內涵、用什麼樣的標準對旅遊經濟增長質量進行評判等。

一、旅遊經濟增長質量的理論內涵

如前所述，旅遊經濟增長質量是與旅遊增長數量相對而言的，而當前對旅遊經濟增長質量的認知仍處於一種通俗意義上優劣性的評判狀態，至於究竟什麼樣的旅遊經濟增長才能判定為高質量的增長，目前尚缺乏學理意義上嚴謹的內涵規範。原因在於當前旅遊業的發展多將注意力投射於強調產業規模和發展速度方面，旅遊經濟增長質量的問題尚未受到學界足夠的關注。但在經濟新常態的大背景下，轉變旅遊發展方式、提升旅遊產業素質以及提高旅遊經濟增長質量等，已成為當下旅遊研究關注的熱門話題。旅遊經濟增長

質量理論內涵的研究理應受到應有的學術關照。基於此,本小節的研究內容將嘗試對旅遊經濟增長質量的理論內涵進行探討,借此希望旅遊經濟增長質量的研究受到更多旅遊研究關注。

誠然,揭示旅遊經濟增長質量的理論內涵,仍需回溯到經濟增長質量的理論內涵。追溯各國經濟增長質量的研究,相較於世界上其他研究,中國經濟學界更加關注中國經濟增長質量。這與中國近年來「轉變經濟發展方式、提高經濟增長質量」經濟環境與政策背景密切相關。本研究透過對既有經濟增長質量研究文獻的分析,將有關世界經濟增長質量理論內涵的主要觀點彙集於表 7.2 中。

表7.2　國內外關於經濟成長品質內涵認知的主要觀點

研究者	經濟成長品質內涵的代表性觀點
卡馬耶夫 (1983)	經濟成長品質應解釋為資源的規模及其利用效率變化
托馬斯等 (1999)	經濟成長品質是經濟成長的補充,機會分配、環境可持續性、全球性風險管理以及治理結構都構成了經濟成長中的關鍵內容。
郭克莎(1996)	經濟成長品質體現在全要素生產力及其貢獻程度、產品(服務)品質與相對成本、通貨膨脹率、環境汙染程度等四個方面。
肖紅葉、羅建朋 (1998)	經濟成長品質體現在經濟成長的穩定性、協調性、持續性以及成長潛力等方面。
王積業(2000)	經濟成長品質體現在技術進步、資源再配置效率上
鍾學義等 (2001)	經濟成長品質不僅體現在要素生產效率,還包括經濟結構、經濟波動性等方面。
彭得芬(2002)	經濟成長品質是在經濟數量成長過程中,體現在經濟、社會以及環境等方面的優劣程度。
梁亞民(2002)	高品質的經濟成長內涵的四個特徵:集約的成長方式;穩定、協調以及可持續的成長過程;經濟和社會效益顯著提高的成長效果;不斷增強的成長潛能。

<div align="right">續表</div>

研究者	經濟成長品質內涵的代表性觀點
戴武堂（2003）	從經濟成長品質的影響因素分析，包括效率型因素（勞動生產力、經濟效益）、社會福利性因素（就業、生活水準和品質、收入差距程度）。
趙英才等（2006）	經濟成長品質內涵體現在：投入產出效率、最終產品（服務）品質、環境與生存品質等三個方面。
王玉梅（2006）	經濟成長品質的內涵包括經濟成長的穩定性與持續性、經濟成長效率、經濟結構、產品品質、資源環境、生活水準等六個方面。
沈利生、王恆（2006）沈利生（2009）	經濟成長品質應該從投入產出角度理解，用增加值率進行衡量，即增加值佔總投入的比例。
李俊霖（2007）	經濟成長品質的內涵體現在有效性、充分性、穩定性、創新性、協調性、持續性以及分享性等七個方面。
胡藝、陳繼勇（2010）	經濟成長品質內涵包括成長效率、成長能耗、成長環境壓力、成長的平衡性以及平穩性等五個方面。
沈坤榮、傅元海（2010）	經濟成長品質以投入產出率表現
任保平（2012）	經濟成長品質是基於經濟成長數量條件下，體現在效率提升、結構最佳化、穩定性最高、福利分配改善、創新能力提高等方面。
何強（2014）	經濟成長品質本質上為經濟成長效率，體現為在一定生產要素稟賦、資源環境、經濟結構、收入結構約束下的經濟成長效率。
程虹、李丹丹（2014）羅英（2014）	經濟成長品質可以從微觀產品品質角度闡釋，即構成國民經濟的產品和服務品質的總和能夠更好地滿足社會需要的能力。

資料來源：根據相關參考文獻整理。

　　需要指出的是，根據經濟增長的兩大泉源——要素積累和全要素生產力增長，全要素生產力對經濟增長的貢獻程度越大，經濟增長質量就越高。世界研究一般以全要素生產力對經濟增長貢獻程度為標準，判斷經濟增長質量的高低（文兼武，余芳東，1998；瀏海英，等，2004；康梅，2006；楚爾鳴，馬永軍，2014）。表 7.2 中並未將持有相關觀點的研究納入進來。

縱觀總體經濟已有研究對經濟增長質量內涵的探討，經濟學界一致認知對經濟增長應該從簡單的經濟增長數量，轉向追求經濟增長質量，但是對經濟增長質量的理論內涵認知卻莫衷一是。研究者對經濟增長質量內涵的認知主要可分為兩類主流的觀點。

其一，對經濟增長質量內涵進行狹義的界定。其中，最流行的觀點是以全要素生產力對經濟增長的貢獻程度衡量經濟增長質量的高低。此外，還包括以增加率或是投入產出率來表徵經濟增長質量的觀點（沈利生，王恆，2006；沈利生，2009；沈坤榮，傅元海，2010）。其二，對經濟增長質量內涵進行廣義的認知。主要以西北大學任保平教授及其中國經濟增長質量研究團隊為代表，該研究團隊自 2009 年以來對中國經濟增長質量的理論探索和實證測算進行卓有成效的研究。他們認為經濟增長質量應該包含更豐富的內涵，而傳統觀點認為的經濟增長效率僅反映經濟增長質量的一個方面。鈔小靜和惠康（2009）認為以往經濟增長的研究將過多的注意力集中於經濟增長的數量，主張應該從經濟增長的過程和結果進行動態審視。在此後的經濟增長質量理論研究中，他們從四個層面界定經濟增長質量內涵：

①經濟增長質量是經濟增長數量達到一定程度的產物。從這個意義上講，經濟增長質量是經濟增長由「量變」到「質變」的結果。

②經濟增長質量包括效率提升、結構優化、穩定性提高、福利分配改善、生態環境代價降低、創新能力提高等多個方面內容，是一個複合概念。

③經濟增長質量更加關注經濟增長的結果和前景。這涉及到經濟增長的有效性以及可持續性問題。

④經濟增長質量的研究是一種規範分析（任保平，2012；任保平，魏婕，2012；任保平，鈔小靜，2012）。

此外，武漢大學的研究者主張應該從更微觀的視角——產品質量來界定經濟增長質量的理論內涵（程虹，李丹丹，2014；羅連發，2014；羅英，2014）。程虹和李丹丹（2014）分別從經濟增長和質量的概念分析收入，認為經濟增長質量的微觀基礎是產品（服務）質量，並將經濟增長質量詮釋為：

「一國所生產的產品和服務品質之總和在增長的可持續性、結構的優化、投入產出效率、達到更高標準、社會福利提升等方面滿足社會需求的程度。」

基於上述對總體經濟增長質量的理論內涵的分析，考慮到中國旅遊研究仍未界定旅遊經濟增長質量的理論內涵，本書權且參照經濟增長質量的理論內涵，擬從狹義和廣義兩個角度界定旅遊經濟增長質量。

首先，從狹義視角分析，本研究將旅遊經濟增長質量的內涵界定為旅遊業全要素生產力。如前分析，旅遊業要素投入積累和全要素生產力構成旅遊經濟增長的泉源。以技術進步為代表的旅遊業全要素生產力在一定程度上決定旅遊經濟增長質量。因此，以狹義視角認知中國旅遊經濟增長質量內涵具有合理性。

其次，如果將研究視角延展開，跳出本書「旅遊效率」的研究主題，那麼旅遊經濟增長質量則包含更為豐富的理論內涵。從廣義視角分析，本研究認為除了參照總體經濟增長質量內涵，還應該結合旅遊業的特殊性，對旅遊經濟增長質量內涵進行解析。旅遊經濟增長質量的內涵除了反映旅遊效率內容外，還應該包括旅遊經濟結構、旅遊經濟的可持續性、旅遊經濟的脆弱性及波動性、對目的地生態環境以及社會影響、旅遊經濟發展結果（遊客體驗價值、滿意程度、目的地居民分享程度）等方面。

這裡需要特別指出旅遊經濟增長質量具有的特殊內涵，其一，旅遊業自身具有的敏感性要求要將旅遊經濟安全納入旅遊經濟增長質量內涵，諸如旅遊經濟脆弱性及波動性都會影響旅遊經濟增長質量。其二，由於旅遊經濟活動涉及「東道主——遊客」這對二元關係，除了從目的地的角度認知旅遊經濟增長質量內涵外，還應該從遊客的角度加以考慮。特別是旅遊經濟具有顯著的體驗經濟屬性，遊客的體驗質量及滿意程度都構成旅遊經濟增長質量的重要內容。誠然，對旅遊經濟增長質量廣義內涵的認知尚處於探索階段，需要後續研究持續跟進，以使其內涵更加合理、豐富。

二、旅遊經濟增長質量的評判

　　對總體經濟增長質量內涵的認知直接決定經濟增長質量的評判方式，同時也是經濟增長質量研究從理論探討走向實證研究的先行基礎。根據上一小節關於經濟增長質量理論內涵的分析，經濟增長質量程度的評判也可分為兩種方式。一種是狹義的評判標準：主流以全要素生產力為判斷依據。那麼，全要素生產力的測算方法也間接成為評判經濟增長質量的方法。至於以全要素生產力來衡量經濟增長質量是否合理，有研究者提出相應的質疑。鄭玉韻（2007）認為全要素生產力對經濟增長的高貢獻率只有在經濟成長趨緩的成熟期才會顯現，不能簡單根據全要素生產力的貢獻率判斷經濟增長質量的高低。作者進一步從三個方面分析用全要素生產力衡量經濟增長質量的侷限：一是全要素生產力測算方法存在的問題導致難以全面反映生產要素的經濟效果；二是全要素生產力無法全面反映資源配置情況，它的增長也不能保證資源得到有效配置；三是過多關注全要素生產力會導致人們忽視資本積累對經濟增長的作用。

　　基於單一全要素生產力指標無法全面反映出經濟增長質量豐富的內涵，認為「經濟增長質量具有廣義內涵」的研究者傾向透過構建指標評價體系來測算經濟增長質量。指標體系構建的基礎是以經濟增長質量內涵為依據，但目前實證測算的研究基本上處於「自成一派」的狀態，並未對經濟增長質量指標體系中具體包含的指標達成一致意見。有關經濟增長質量指標體系的研究，本書不再贅述，具體請參見單薇（2003）、趙英才等（2006）、瀏海英和張純洪（2006）、馬建新和申世軍（2007）、鈔小靜和惠康（2009）、胡藝和陳繼勇（2010）、鈔小靜和任保平（2011）等人的相關研究。

　　參照總體經濟增長質量研究經驗，旅遊經濟增長質量的評判相應存在狹義和廣義兩種思路。儘管以單一指標為評判標準尚有缺陷，但旅遊業全要素生產力能夠綜合反映出技術進步、資源配置能力、管理水準等，在綜合指標體系尚未建立起來之前，旅遊業全要素生產力不失為有效的判別標準。對廣義的評判思路而言，旅遊學界對此研究處於空白狀態。考慮到構建詳細的評價指標體系來測算旅遊經濟增長質量已不在本書的研究範圍，本書並未對此

進行深入探討。一個必要的原則是，建立旅遊經濟增長質量評價的指標體系，基礎是對旅遊經濟增長質量的理論內涵解析。正如本書對其廣義內涵應該包括內容的分析，相關指標體系需要在參照總體經濟增長質量研究，更為關鍵的是要凸顯出旅遊業自身的特殊性。只有沿襲這一研究思路，旅遊經濟增長質量的評判研究才能更具理論意義和實踐價值。因此，透過建立綜合評價指標體系測算旅遊經濟增長質量是未來研究的重要方向。

第三節 本章小結

在旅遊業全要素生產力與旅遊經濟增長關係的研究主線下，本章主要研究旅遊業全要素生產力增長效應的一個重要體現——旅遊經濟增長方式以及旅遊經濟增長質量的理論內涵及研判。

就旅遊經濟增長方式的內涵而言，旅遊業全要素生產力增長對旅遊經濟增長的貢獻程度是判定旅遊經濟增長方式的依據。經過測算，2000～2014年間中國全要素生產力對旅遊經濟增長貢獻程度為 47.27%。以此為據，旅遊投入要素積累仍主導中國旅遊經濟增長，旅遊經濟增長方式還屬於要素驅動型。本章也從理論上重新認知有關「粗放型」與「集約型」增長方式的內涵，並對兩種增長方式進行辨析。片面追求旅遊經濟規模和增長速度，才能稱之為粗放型增長方式。因此，當前中國旅遊經濟增長方式不能簡單地稱之為「粗放型」，而應該用「要素積累型」給予取代。因為，只要能夠提供投入要素利用效率、實現成本最小化，要素積累型的增長方式同樣是可行的。儘管當前要素驅動的旅遊經濟增長方式處於主導地位，但旅遊經濟發展的目標仍是追求以全要素生產力驅動為主導的增長模式。

就旅遊經濟增長質量而言，狹義的旅遊經濟增長質量可以理解為旅遊業全要素生產力。一般觀點認為，旅遊業全要素生產力增長對旅遊經濟增長貢獻程度越大，表明旅遊經濟增長質量越高。廣義的旅遊經濟增長質量有更為豐富的理論內涵，本書僅探索地分析旅遊經濟增長質量應該包括的若干方面。旅遊經濟增長質量的實證判定還需透過構建相應的指標體系才能進行。

█第八章 旅遊業全要素生產力增長收斂檢驗

在全要素生產力的實證研究中，眾多研究發現區域差距的縮小源於全要素生產力差異的縮小（彭國華，2005；李靜，等，2006；傅曉霞，吳利學，2006；李靜，劉志迎，2007；高帆，石磊，2008），後來成為備受關注的全要素生產力增長的收斂性問題。事實上，早期經濟增長收斂的研究更加關注人力資本、FDI 等因素的影響，並未將全要素生產力納入研究範圍（劉夏明，等，2004）。隨著相關實證研究的增多，全要素生產力收斂性檢驗逐漸成為區域增長差異研究的重要命題。全要素生產力增長收斂性的研究涉及中國總體經濟（孫傳旺，等，2010；胡曉珍，楊龍，2011）、工業經濟（謝千里，等，2008；吳軍，2009）、農業經濟（趙蕾，王懷明，2007；石慧，王懷明，2008；李谷成，2009；韓海彬，趙麗芬，2013）以及服務經濟（劉興凱，張誠，2010；曹躍群，唐靜，2010）。這些研究提供經驗與啟示，幫助研究旅遊業全要素生產力增長的收斂。

當前中國旅遊發展存在區域差異，同時旅遊業全要素生產力也表現一定的區域差異。第七章的研究結論顯示：儘管要素驅動仍在目前中國旅遊業發展中起主導作用，但全要素生產力對旅遊經濟增長仍貢獻 47.27%。換言之，旅遊業全要素生產力增長在旅遊發展中的作用依然不容小覷。那麼，在此背景下，旅遊業全要素生產力增長的區域差異現狀如何？旅遊業全要素生產力增長差異如何演化？如果存在收斂性，其表現出怎樣的收斂特徵？對上述問題的回答，直接關係到在區域旅遊差異形成過程中，旅遊業全要素生產力增長所扮演的角色。根據已有研究經驗，全要素生產力的收斂能夠直接導致區域經濟的收斂（彭國華，2005）。隨著全要素生產力的持續增長，全要素生產力將成為區域差距的關鍵決定因素（傅曉霞，吳利學，2006；李靜，劉志迎，2007）。如果區域旅遊業全要素生產力增長存在收斂性，意味在長期內旅遊業全要素生產力會逐漸趨同，而區域旅遊業全要素生產力增長趨同將是區域旅遊經濟差異縮小的先決條件。

基於以上分析，作為旅遊業全要素生產力增長效應的重要表現，旅遊業全要素生產力增長收斂檢驗變得尤為迫切①。這不僅與區域旅遊協調發展關

係密切，還能進一步豐富對旅遊業全要素生產力增長效應的理論認知。本章的內容安排如下：首先，借用區域經濟學的研究方法（變異係數、基尼係數等）分析中國旅遊業全要素生產力增長差異特徵；其次，利用收斂檢驗方法檢驗中國旅遊業全要素生產力的收斂存在性及特徵。最後，對本章研究內容和結論進行簡要總結。

① 儘管在旅遊業全要素生產力實證研究中，已有關於其收斂問題的討論（趙磊，2013a），但相關研究重在分析收斂表現形式及其特徵，未觸及上述分析中有關全要素生產力增長收斂的理論本質。

第一節 旅遊業全要素生產力增長差異特徵

本節利用區域經濟學中考察區域差異的指標，從總體和區域兩個視角刻畫中國旅遊業全要素生產力增長差異的現狀，以此為基礎，再進一步分析和判斷旅遊業全要素生產力增長差異的演變趨勢。

一、總體差異特徵

在刻畫中國旅遊業全要素生產力增長差異總體特徵時，使用變異係數和基尼係數兩個指標。變異係數計算公式為：

$$CV = \frac{1}{\overline{TFP}} \sqrt{\sum_{i=1}^{n} (TFP_i - \overline{TFP})^2} \tag{8.1}$$

式中：TFP_i 為省份 i 旅遊收入；\overline{TFP} 為旅遊收入均值；n 為包含省份數。CV 值的變化趨勢能從整體上反映出旅遊業全要素生產力變動的差異程度。

基尼係數計算公式為：

$$Gini = 1 + \frac{1}{n} - \frac{2}{n^2 \overline{TFP}} (TFP_1 + 2TFP_2 + 3TFP_3 + \cdots + nTFP_n)$$

$$其中，TFP_1 > TFP_2 > TFP_3 > \cdots > TFP_n \tag{8.2}$$

根據變異係數和基尼係數公式，計算得出 2000 ～ 2014 年間中國旅遊業全要素生產力變動的總體差異程度。表 8.1 列出具體年份的總體差異程度，

從中可以看出變異係數和基尼係數描述的總體差異情況趨勢一致，變異係數從 2001 的 0.209 下降到 2014 年的 0.069；基尼係數從 2001 的 0.114 下降到 2014 年的 0.042。這顯示出考察期間旅遊業全要素生產力增長差異總體趨於下降，表明中國旅遊業全要素生產力變動趨於縮小。但從變異係數和基尼係數的變動特徵看，2013 年和 2014 年中國旅遊業全要素生產力的差異有加大的趨勢。

表8.1　旅遊業總要素生產力成長總體變異係數（CV）
與吉尼係數（Gini）

年份	CV	Gini	年份	CV	Gini
2000~2001	0.209	0.114	2007~2008	0.161	0.084
2001~2002	0.064	0.038	2008~2009	0.117	0.068
2002~2003	0.164	0.075	2009~2010	0.280	0.138
2003~2004	0.219	0.138	2010~2011	0.074	0.041
2004~2005	0.205	0.105	2011~2012	0.069	0.042
2005~2006	0.169	0.086	2012~2013	0.086	0.046
2006~2007	0.155	0.072	2013~2014	0.266	0.096

　　圖 8.1 顯示旅遊業全要素生產力增長差異的變動趨勢，進一步能夠反映出旅遊業全要素生產力增長差異變動的波動特徵。圖中顯示 2003 年、2004 年、2010 年、2013 年以及 2014 年旅遊業全要素生產力增長差異顯著增大，除此之外的年份大多處於下降態勢（2008 有所上升）。排除 2010 資料不準確因素後，可知 2003 年和 2004 年的波動主要是受到 SARS 的影響。這進一步說明旅遊經濟發展的敏感性會直接影響旅遊業全要素生產力。

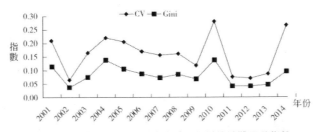

圖8.1　旅遊業全要素生產力成長差異的總體變動趨勢

二、區域差異特徵

以上分析得出旅遊業全要素生產力增長差異總體上趨於縮小。那麼，旅遊業全要素生產力增長差異是否會表現出不同區域差異特徵？經過計算區域旅遊業全要素生產力增長的變異係數後顯示（如圖 8.2 所示），2000～2014 年間三大區域旅遊業全要素生產力增長差異的變動趨勢與整體變動較為一致，增長差異大體表現出下降態勢。但三大區域旅遊業全要素生產力增長差異的波動程度並不一致。

表8.2　區域旅遊業全要素生產力成長總體變異係數

年份	東部地區	中部地區	西部地區	全中國
2000~2001	0.143	0.255	0.205	0.209
2001~2002	0.033	0.036	0.089	0.064
2002~2003	0.162	0.060	0.181	0.164
2003~2004	0.158	0.258	0.227	0.219
2004~2005	0.193	0.213	0.155	0.205
2005~2006	0.112	0.151	0.204	0.169
2006~2007	0.102	0.191	0.162	0.155
2007~2008	0.085	0.190	0.164	0.161
2008~2009	0.147	0.077	0.088	0.117
2009~2010	0.363	0.192	0.203	0.280
2010~2011	0.048	0.087	0.070	0.074
2011~2012	0.074	0.051	0.054	0.069
2012~2013	0.085	0.104	0.066	0.086
2013~2014	0.372	0.129	0.095	0.266

具體而言，從圖 8.2 中能夠明顯看出西部地區的波動程度比東中部更劇烈，中部地區旅遊業全要素生產力增長的穩定性較弱，表明中部地區全要素生產力對於促進旅遊經濟增長並不穩健。剔除 2003 年、2004 年以及 2010 年異常變動數值後，三大區域旅遊業全要素生產力增長的變異係數基本上呈現明顯的下降態勢。

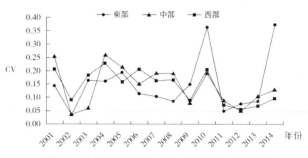

圖8.2　旅遊業全要素生產力成長的區域變動趨勢

第二節 旅遊業全要素生產力增長收斂檢驗

　　分析了中國旅遊業全要素生產力增長的差異特徵之後，需要借鑑經濟增長收斂理論，進一步考察中國旅遊業全要素生產力增長差異的演化趨勢。收斂檢驗的經典文獻中，一般存在三種收斂假說：σ收斂、β收斂和俱樂部收斂，其中，β收斂又分為絕對收斂和條件收斂（或稱絕對β收斂和條件β收斂）。在全要素生產力實證研究中，研究者主要關注於σ收斂和β收斂檢驗，本研究在此也遵循前人研究經驗。需要指出的是，旅遊業全要素生產力收斂檢驗只是借鑑經濟收斂理論的檢驗思想和方法，並不具備收斂檢驗原本的經濟理論意義。因此，這裡對各種收斂假說的理論基礎和意義不做陳述。事實上，旅遊業全要素生產力增長的收斂檢驗目的，僅在考察旅遊業全要素生產力增長差異的變動趨勢。如果收斂性存在，可以表明旅遊業全要素生產力增長差距會趨於縮小。從這個角度分析，收斂檢驗結果能夠反映出旅遊業全要素生產力增長對縮小區域旅遊差異的作用。

一、σ收斂檢驗

　　σ收斂原本是透過計算分析人均GDP或人均GDP的對數標準差來判別是否存在收斂，在此將指標替換為旅遊業全要素生產力變動指數。σ收斂檢驗的思路為：如果各省份旅遊業全要素生產力指數的對數標準差隨時間減小，即$\sigma_{t+T} < \sigma_t$，那麼就能判定存在σ收斂。σ收斂指數的計算公式為：

$$\sigma_t = \sqrt{\frac{1}{n} \sum_{i=1}^{n} \left(\ln TFP_{i,t} - \overline{\ln TFP_t} \right)^2}$$　　　　（8.3）

　　根據上述 σ 收斂指數的計算公式，本書計算 2000 ～ 2014 年間中國及三大區域的 σ 收斂指數，以具體分析中國區域經濟差異的變動態勢與收斂特徵。表 8.3 和圖 8.3 分別給出各年具體的條件收斂指數數值及其變動趨勢。

表8.3　旅遊業全要素生產力成長的σ收斂指數

年份	全中國	東部	中部	西部
2000~2001	0.235	0.135	0.341	0.197
2001~2002	0.066	0.033	0.039	0.094

續表

年份	全中國	東部	中部	西部
2002~2003	0.158	0.152	0.065	0.179
2003~2004	0.229	0.157	0.312	0.234
2004~2005	0.207	0.216	0.198	0.154
2005~2006	0.164	0.110	0.174	0.182
2006~2007	0.148	0.111	0.203	0.137
2007~2008	0.163	0.086	0.214	0.164
2008~2009	0.121	0.150	0.083	0.088
2009~2010	0.244	0.287	0.207	0.225
2010~2011	0.074	0.048	0.094	0.071
2011~2012	0.071	0.075	0.055	0.054
2012~2013	0.086	0.084	0.113	0.066
2013~2014	0.192	0.271	0.138	0.096

　　就中國範圍而言，σ 收斂指數並沒有表現出明顯的階段性特徵，剔除 2003 年、2004 年以及 2010 年異常值的影響，總體上能夠判斷 2000 ～ 2014 年間中國旅遊業全要素生產力增長總體上存在 σ 收斂；分區域而言，三大區域旅遊業全要素生產力增長的 σ 收斂指數變動趨勢與中國總體情況一致，可

以初步判定三大區域存在 σ 收斂。需要注意的是，2012 年的 σ 收斂指數開始出現回升現象，預示中國及各地區旅遊業全要素生產力增長可能會出現發散跡象。在再結合旅遊業全要素生產力增長的變異係數趨勢圖（圖 8.2），與上述判斷的 σ 收斂特徵基本保持一致。

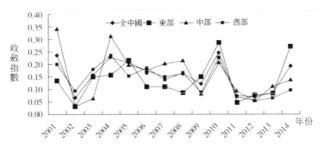

圖8.3 旅遊業全要素生產力成長的σ收斂指數趨勢

二、絕對收斂檢驗

參照絕對收斂的經濟意義，旅遊業全要素生產力增長差異的絕對收斂是指，全要素生產力增長落後的省份有更快的增長速度，最終將實現各個省份全要素生產力增長的趨同。這裡使用收斂文獻中最常用的經典巴羅（Barro）迴歸方程式來檢驗絕對收斂，檢驗方法為橫斷面資料迴歸分析，巴羅迴歸方程式如下：

$$\frac{1}{T} \ln\left(\frac{TFP_{i,t}}{TFP_{i,0}}\right) = \alpha + \beta \cdot \ln TFP_{i,0} + u_{i,t} \qquad (8.4)$$

其中，收斂速度為： $b = -\dfrac{\ln(1-\beta)}{T}$ （8.5）

式中：TFPi，0 、TFPi，t 分別為省份 i 期初（2000 ～ 2001）和期末（2013 ～ 2014）的 TFP 指數，$\frac{1}{T}\ln(\frac{TFP_{i,t}}{TFP_{i,0}})$為省份 i 從期初到期末的年均增長率。迴歸結果中，若迴歸方程式中係數 β 為負值且在統計意義上顯著，那麼就存在絕對收斂。

由於截面迴歸結果容易受到考察時期樣本選擇的影響而較為敏感，區域經濟收斂的實證檢驗多透過劃分時段分別進行檢驗。但考慮到本書考察時段

較短，並且 σ 收斂檢驗結果沒有明顯的階段性特徵，因而，本書在絕對收斂檢驗中無法採用以往研究那樣透過劃分考察時段的方式，而是透過剔除異常年份資料的方式再次進行檢驗，以消除檢驗結果對資料的敏感性。絕對收斂檢驗的具體結果見表 8.4。

表8.4　旅遊業TFP 成長絕對收斂檢驗迴歸結果

係數	2000~2014			
	全中國	東部	中部	西部
α	0.0005 （0.0022）	0.0292* （0.0115）	0.0051 （0.0038）	0.0114* （0.0035）
	−02715*** （0.0072）	−0.1390** （0.0422）	−0.0703*** （0.0118）	−0.0838*** （0.0101）
b	0.0019	0.0093	0.0049	0.0056
R²	0.3373	0.5461	0.8561	0.8689
	0.3137	0.4957	0.8321	0.8544

注：括號內數值爲標準差，***、**、*分別代表在1%、5%、10%水準顯著；係數R²欄下行數值爲調整值R²。

表 8.4 呈現的迴歸結果顯示，就中國整體範圍而言，迴歸係數為負（-0.2715），並且在 1% 水準下顯著。這表明中國各省份間旅遊業全要素生產力增長存在絕對收斂，進而計算得出收斂速度為 0.19%。其理論意義顯示：旅遊業全要素增長初始水準不高的省份比初始水準高的省份有更快的增長速度，將在長期內處於追趕狀態，最終收斂於趨同的穩態水準。

此外，本研究進一步考察中國旅遊業全要素生產力增長收斂的區域特徵。三大區域的迴歸係數均為負值，分別為 -0.1390、-0.0703、-0.0838，並且都在 5%、1%、1% 水準下顯著，這同樣證實三大地區絕對收斂的存在。三大區域全要素生產力增長的收斂速度略有差異，其中東部地區最快（0.93%），西部地區次之（0.56%），中部地區最慢（0.49%）。顯然，東部地區各省份旅遊的全要素生產力增長會早於中部和西部地區實現趨同，表明東部地區內部各省份全要素生產力之間差異趨於縮小。實證檢驗結果同樣證實三大區域旅遊業全要素生產力增長也存在絕對收斂，但還不能簡單地判斷三大地區

間是否存在俱樂部收斂特徵。因為俱樂部收斂不僅要求初始條件相似的各集團內部趨於收斂，還要求不同集團之間的差異趨於擴大（潘文卿，2010）。

因此，根據實證檢驗結果基本上能夠得出 2000～2014 年間中國及三大區域的旅遊業全要素增長都存在絕對收斂特徵。這預示中國旅遊業全要素生產力增長在長期內會實現趨同，旅遊業全要素生產力在促進旅遊經濟地區差異縮小上存在理論上的可能。

三、條件收斂檢驗

伊斯蘭（Islam，1995）首次構建面板資料模型，對條件收斂進行檢驗。條件收斂檢驗的思想是在面板迴歸添加若干表徵經濟結構的控制變量，以檢驗不同穩態水準下的收斂。但在全要素生產力實證檢驗中，研究者多採用米勒和烏巴迪（Miller，Upadhyay，2002）的檢驗思路，並未加入任何控制變量，而是使用雙向固定效應模型進行檢驗（李谷成，2009；曹躍群，唐靜，2010；趙磊，2013a）。條件收斂檢驗模型如下：

$$\Delta \ln TFP_{i,t} = \ln TFP_{i,t} - \ln TFP_{i,t-1} = \alpha + \beta \ln TFP_{i,t-1} + u_{i,t} \quad (8.6)$$

$$其中，收斂速度 b = -\frac{\ln(1-\beta)}{T} \quad (8.7)$$

與絕對收斂檢驗一致，若迴歸方程式中係數 b 為負值且在統計意義上顯著，那麼就存在條件收斂。檢驗結果具體見表 8.5。

表8.5　旅遊業 TFP 成長條件收斂檢驗迴歸結果

係數	全中國	東部	中部	西部
α	0.1899*** （0.0122）	0.1889*** （0.0223）	0.1990*** （0.0273）	0.1942*** （0.0229）
β	−1.2833*** （0.0504）	−1.3311*** （0.0849）	−1.2882*** （0.0935）	−1.2996*** （0.0802）
b	0.8256	0.8463	0.8277	0.8327
R^2	0.6438	0.6526	0.6666	0.6671

注：括號內數值為標準差，***、**、*分別代表在1%、5%、10%水準顯著。

條件收斂檢驗結果表明，中國以及三大區域的迴歸係數均為負值（-1.2833、-1.3311、-1.2882、-1.2996），且都在 1% 水準下顯著。但計算得出的收斂速度卻高達 80% 以上，顯然與旅遊業全要素生產力增長的現實極不相符。經過思考，本研究發現這其實能夠歸因於條件收斂適用性。如前所述，當前生產力全要素增長收斂檢驗只是借鑑經濟增長收斂的檢驗思路，其本身並沒有嚴謹的經濟理論給予支撐。事實上，經濟增長收斂理論中，條件收斂是指由於存在影響穩態水準的因素（經濟結構），無論初始水準如何，不同經濟體將會收斂各自不同的穩態水準（Galor，1996）。換言之，條件收斂是具有不同經濟結構特徵的經濟體收斂於不同的穩態水準。顯然在全要素生產力增長的條件收斂檢驗時，不具備的這些理論的規定性。因而，條件收斂檢驗並不適用於旅遊業全要素生產力的檢驗。

第三節 本章小結

參照總體經濟對全要素生產力的研究實踐經驗，旅遊業全要素生產力增長收斂性問題關乎旅遊經濟地區間的差異，進而對促進區域旅遊協調發展具有重要意義。這正是本章考察中國旅遊業全要素生產力增長收斂特徵的緣起。

借鑑經濟增長收斂理論檢驗方法的思想，本章分別檢驗 2000 ～ 2014 年間中國及三大區域的旅遊全要素生產力增長收斂特徵。收斂實證檢驗得出以下結論：第一，σ 收斂指數檢驗結果表明中國以及三大區域都存在顯著的 σ 收斂。理論上，σ 收斂並不強調初始水準對收斂結果的影響，但初始水準的不同可能會表現出其他形式的收斂特徵，因而需要繼續給予實證確認。第二，絕對收斂檢驗在中國及三大地區中都得以證實。絕對收斂的存在表明，初始水準較低的地區有更高的旅遊業全要素生產力增長率，最終會到達共同的穩態水準。第三，儘管實證研究同樣證實條件收斂的存在，但其收斂速度與旅遊業全要素生產力增長的現實不符。經過考量，發現條件收斂不適用於旅遊業全要素生產力增長收斂檢驗，本質原因在於缺乏嚴謹的理論基礎。

本章研究內容初步判斷中國旅遊業全要素生產力增長可能存在的收斂存在形式，如開篇論述，從理論推演中能夠預判：旅遊業全要素生產力增長收

斂作用於旅遊經濟地區間差異以及區域旅遊協調發展。這一經驗判斷仍需進一步的實證研究加以佐證，也是本書下一章所要關注的問題。

第九章 旅遊業全要素生產力增長對旅遊經濟差異收斂機制

理論上，旅遊業全要素生產力增長收斂能夠導致區域旅遊經濟的收斂。這也意味旅遊業全要素生產力的增長將會縮小區域旅遊經濟差異，促進區域旅遊經濟協調發展。儘管理論推演如此，但仍需透過實證研究尋找確鑿的經驗支撐。本書在第八章中已經得出中國旅遊業全要素生產力增長存在 σ 收斂和絕對收斂，為下一步的實證檢驗提供必要的先決條件。本章實證檢驗的主要目的就是驗證旅遊業全要素生產力增長，對區域旅遊經濟差異能否發揮作用。

當前中國區域旅遊差異的研究主要集中於經濟地理學視角，研究者從中國全域或省域視角出發，利用相關統計指標（主要包括變異係數、戴爾指數、基尼係數等）來刻畫區域旅遊經濟時空差異特徵並對差異構成進行分解，相應提出區域旅遊協調發展的政策建議（張凌雲，1998；陸林，余鳳龍，2005；陳秀瓊，黃福才，2006；陳智博，等，2009；方忠權，王章郡，2010；等）。此外還有一些研究基於經濟增長收斂理論，透過檢驗旅遊經濟收斂性來研究中國旅遊區域差異（李海平，2009；張鵬，等，2010；王淑新，2011）。本章將研究沿襲經濟增長收斂理論的研究思路，檢驗旅遊業全要素生產力增長能否有效促進區域旅遊經濟增長收斂。主要基於兩方面的考慮，一是有嚴謹的經濟增長收斂理論基礎作為支撐；二是能夠付諸於實證檢驗。

本章內容安排如下：首先，利用經濟地理學的傳統指標刻畫中國旅遊經濟區域差異的特徵，明晰區域旅遊經濟差異來源及其構成；其次，引入經濟增長收斂理論，重點介紹 σ 收斂和 β 收斂假說的理論及其實證檢驗模型；再次，將旅遊業全要素生產力增長作為一項重要的條件收斂因素，引入條件收斂檢驗模型，實證驗證旅遊業全要素生產力增長對旅遊經濟差異的作用機制。最後是本章研究的小結。

第一節 中國旅遊經濟差異的特徵性事實

　　區域旅遊差異顯著是當前中國旅遊業發展過程中存在的典型事實。目前，有關區域旅遊差異的研究一般利用統計指標（包括集中度指數、基尼係數、變異係數、戴爾指數）來刻畫區域旅遊經濟的差異現狀，並對旅遊經濟差異特徵及其結構進行解析。本節描述中國旅遊經濟發展差異特徵時，也採用學術界常用的變異係數和戴爾指數。在分析中國旅遊經濟差異特徵之前，首先利用集中度指數從整體認知中國旅遊經濟發展的現狀。經過計算得出的 2000 ～ 2014 年 C3（旅遊總收入排名前三位省份旅遊總收入之和占中國的比重）和 C5 顯示，中國旅遊經濟集中程度呈現逐年下降趨勢，C3 從 2000 年的 33.48% 下降到 2014 年的 23.81%，C5 從 46.82% 下降至 35.75%。但從 C5 的歷年均值（42.88%）分析，現階段中國旅遊經濟的極化現象還比較突出。旅遊經濟的極化現象預示旅遊經濟過度集中於某些省份，從而加大區域旅遊發展差異的風險。因此，在檢驗旅遊經濟增長收斂前，考察現階段中國旅遊經濟差異特徵十分必要。

一、旅遊經濟總體差異演化特徵

　　本書透過計算 2000 ～ 2014 年中國及三大區域旅遊總收入的變異係數，刻畫旅遊經濟的總體差異特徵（表 9.1）。圖 9.1 具體呈現中國及三大區域旅遊總收入差異的變化趨勢，從圖中能夠看出，中國各省份的旅遊總收入差異程度明顯高於區域差異程度，並且變異係數從 2000 年的 0.9705 減少到 2014 年的 0.6496，總體處於下降趨勢。這表明 2000 ～ 2014 年間，中國省份間旅遊發展差異程度總體上趨於縮小，並未出現區域差異擴大的趨勢。這一變動趨勢對中國區域旅遊協調發展的策略意義重大。

表9.1　全中國及區域旅遊經濟差異的變異係數值

年份	全中國	東部	中部	西部
2000	0.9705	0.6258	0.6289	0.7814
2001	0.9895	0.6164	0.4917	0.7795
2002	0.9552	0.5764	0.4437	0.7709
2003	0.9613	0.5901	0.3663	0.8165
2004	0.9395	0.5627	0.4590	0.7860
2005	0.8818	0.5260	0.4371	0.7666
2006	0.8617	0.5282	0.4432	0.7952
2007	0.8442	0.5221	0.4652	0.7772
2008	0.8216	0.5253	0.4509	0.6713

續表

年份	全中國	東部	中部	西部
2009	0.7833	0.5178	0.4288	0.7026
2010	0.7683	0.5233	0.3840	0.6967
2011	0.7305	0.5239	0.3615	0.6849
2012	0.7339	0.5596	0.3510	0.6923
2013	0.6592	0.5101	0.3305	0.6820
2014	0.6496	0.5139	0.3435	0.7045

　　從區域差異特徵分析，首先，從差異程度上看，西部地區內部省份之間的差異程度明顯高於東中部地區，但總體差異趨勢仍處於緩慢下降。旅遊總收入變異係數從 2000 年的 0.7814 減少為 2014 年的 0.7045。其次，東部地區旅遊總收入間的差異程度次之，高於中部地區而低於西部地區。東部地區的差異變動趨勢呈現出階段性的特徵：即 2000 ～ 2005 年間處於下降態勢，旅遊總收入的變異係數從 0.6258 降低到 0.5260；2006 ～ 2014 年間呈現微弱的波動態勢。最後，中部地區內部旅遊發展差異程度最小，除了 2004 年有所回升，2000 ～ 2014 年間均處於緩慢降低態勢。

　　綜上分析，可知現階段中國旅遊經濟總體差異程度仍處於高位階段，可喜的是整體趨勢呈現下降走勢。這反映出從 1999 年中國休假制度的調整以來，中國的旅遊需求得以持續釋放，特別是中西部區域旅遊經濟得以持續快速增長。儘管總體上區域差異呈現縮小態勢，但令人擔憂的是，三大區域之間旅遊發展差異程度依然偏大。值得關注的是，東部地區間的旅遊發展差異開始呈現出微弱的擴大趨勢，十分不利於實現東部地區內部旅遊協調發展。考慮到東部地區旅遊經濟對中國整體的影響，會對中國整體旅遊業協調發展的實現帶來不利影響。

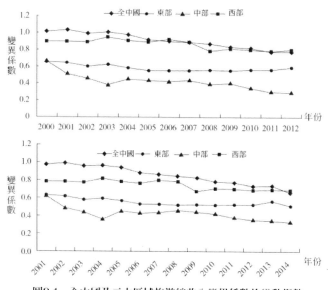

圖9.1　全中國及三大區域旅遊總收入變異係數的變動趨勢

二、旅遊經濟的總體差異結構特徵

　　接著，本書利用戴爾指數（Theil index）具體解構中國旅遊經濟總體差異的構成與來源。戴爾指數的優勢體現在它的可分解性，即它能夠將旅遊經濟的總體差異進一步分解為地帶間差異和地帶內差異，進而分析旅遊經濟差異的結構構成及其貢獻程度。計算思路為，將反映整體旅遊經濟差異的總體戴爾指數 T 進一步分解為地帶間差異 TBR 和地帶內部總差異 TWR（由三大

地帶內各省份旅遊經濟差異 Tpi 的加權平均值計算得出），來分析旅遊經濟總體差異的地區差異特徵。具體的計算公式如下：

$$T = T_{BR} + T_{WR} = \sum_i \frac{Y_i}{Y} \ln \frac{Y_i/Y}{N_i/N} + \sum_i \frac{Y_i}{Y} \cdot T_{pi}$$

$$\left(T_{pi} = \sum_i \sum_j \frac{Y_{ij}}{Y_i} \ln \frac{Y_{ij}/Y_i}{N_{ij}/N_i} \right)$$

表9.2　中國旅遊經濟戴爾指數及其分解結構特徵

年份	T	T 地帶間及貢獻度%		T 地帶內及貢獻度%		T 東部及貢獻度%		T 中部及貢獻度%		T 西部及貢獻度%	
2000	0.4389	0.1508	34.35	0.2881	65.65	0.3743	85.41	0.1497	10.54	0.0835	4.05
2001	0.4651	0.1752	37.66	0.2899	62.34	0.4008	94.17	0.0321	1.92	0.0780	3.91
2002	0.4280	0.1739	40.62	0.2541	59.38	0.3512	94.12	0.0265	1.79	0.0706	4.09
2003	0.4156	0.1709	41.13	0.2446	58.87	0.3364	93.44	0.0283	1.95	0.0744	4.60
2004	0.3914	0.1663	42.50	0.2251	57.50	0.3176	95.61	0.0134	1.03	0.0506	3.37
2005	0.3386	0.1426	42.12	0.1959	57.88	0.2820	95.23	0.0132	1.21	0.0438	3.57
2006	0.2918	0.1248	42.77	0.1670	57.23	0.2432	94.33	0.0140	1.56	0.0414	4.11
2007	0.2670	0.1137	42.56	0.1534	57.44	0.2254	94.05	0.0121	1.51	0.0402	4.43
2008	0.2405	0.1014	42.18	0.1390	57.82	0.2031	91.91	0.0189	2.77	0.0442	5.32
2009	0.2045	0.0819	40.04	0.1226	59.96	0.1828	90.80	0.0142	2.49	0.0467	6.71
2010	0.1839	0.0705	38.35	0.1134	61.65	0.1723	91.25	0.0101	1.95	0.0424	6.80
2011	0.1483	0.0542	36.52	0.0942	63.48	0.1466	90.06	0.0070	1.70	0.0403	8.24
2012	0.1245	0.0458	36.80	0.0787	63.20	0.1206	86.73	0.0118	3.48	0.0383	9.78
2013	0.1006	0.0306	30.45	0.0699	69.55	0.1093	84.15	0.0145	5.10	0.0350	10.75
2014	0.0908	0.0254	27.96	0.0654	72.04	0.0939	75.65	0.0293	11.00	0.0385	13.34
均值	0.2753	0.1085	38.40	0.1668	61.60	0.2373	90.46	0.0263	3.33	0.0512	6.20

　　表 9.2 具體給出 2000 ～ 2014 年中國旅遊經濟戴爾指數及其分解結構特徵。從中可以得出以下三個結論：第一，從總體戴爾指數的變動趨勢看，中國旅遊經濟差異總體趨勢趨於縮小態勢，戴爾指數數值從 2000 的 0.4389 下降到 2014 年的 0.0908，這與變異係數分析的結果趨於一致。第二，中國旅遊經濟總體差異有地帶間和地帶內兩個部分構成，其中地帶內的差異是其主要來源，對總體差異的平均貢獻程度為 61.60%。同時，地帶內和地帶間的差異也隨旅遊業的發展逐漸縮小。第三，旅遊經濟地帶內部之間的差異由東部地區、中部地區和西部地區內部差異構成，其中地帶內部差異絕大部分來

自於東部地區內部差異，東部地區內部差異的平均貢獻度高達 90.46%。中部地區和西部地區內部差異對地帶內差異貢獻程度相對較小，平均貢獻程度分別為 3.33% 和 6.20%。

第二節 模型設定

一、經濟增長收斂的理論基礎

收斂一直是經濟增長理論關注的焦點問題。新古典增長理論假定資本邊際收益遞減，資本在貧乏的經濟體中有更高的邊際生產力，即在其他外生變量相似的條件下，落後的國家或地區經濟增長更快。因此，收斂是新古典增長理論的一個重要推論。在經典文獻中，主要存有三種收斂假說：σ 收斂、β 收斂以及俱樂部收斂，其中 β 收斂分為絕對收斂和條件收斂。

若經濟體間人均產出水準（一般用人均 GDP 代表）的 σ 收斂指數隨時間逐漸縮小，則該組經濟體存在 σ 收斂，σ 收斂指數用人均 GDP 對數標準差衡量。理論上，β 收斂是 σ 收斂的必要條件，存在 β 收斂不能保證 σ 收斂，要實現不同經濟體間人均產出水準達到相同穩態水準，就必須要求落後地區有比先進地區更快的增長率。β 收斂假說指落後經濟體比先進經濟體有更高的增長速度，經濟增長率與經濟發展水準存在負相關關係。如前文所述，根據是否約束經濟結構，進一步分為絕對收斂和條件收斂假說。絕對收斂假說的檢驗不考慮經濟結構因素的影響，主要檢驗在考察期間經濟增長率與初始水準是否存在負相關關係。

標準新古典增長理論強調均衡的唯一性，收斂也假定這一唯一性。在無條件收斂下，只存在一個所有經濟體都趨向的穩態（Islam，2003）。σ 收斂和絕對收斂都未強調經濟體初始水準和經濟結構特徵，預示經濟體趨向於共同的穩態。不同的是，σ 收斂指經濟體的人均產出水準隨時間而遞減，表現為人均產出水準存量上的收斂；絕對收斂表現為落後地區要比發達地區具有更高的人均增長率，表現為人均產出水準增量上的收斂。由於存在影響穩態水準的因素（經濟結構），在條件收斂下，無論初始水準如何，不同經濟體將會收斂各自不同的穩態水準；俱樂部收斂也是建立在多重穩態水準基礎

上，並且要求更為嚴格，只有具有類似經濟結構特徵，且初始水準相似的經濟體才會收斂於各自穩態水準（Galor，1996）。

<p style="text-align:center">表9.3　三種收斂觀念的比較</p>

收斂類型	穩態水準	經濟結構	初始水準
σ 收斂	相同	不要求	不要求
絕對收斂	相同	不要求	不要求
條件收斂	不同	要求相似	不要求
俱樂部收斂	不同	要求相似	要求相似

資料來源：根據相關文獻總結得出。

二、模型設定、資料來源與處理

早期經典文獻主要使用截面迴歸來檢驗經濟增長收斂的存在性（Barro，1991），但截面分析關於經濟體有相同技術水準和技術進步率的假設過於嚴格。經濟體間尚存在異質性的問題，而且不同的技術水準和技術進步率遺漏在不可觀測的變量中會造成內生性問題而導致猜想量有偏。面板資料分析則能夠很好地解決截面迴歸存在的問題，它將經濟體存在的差異歸入不可觀測的個體效應（Islam，1995），以解決內生性問題。伊斯蘭（Islam，1995）首次構建面板資料模型對條件收斂進行檢驗。因此，本章根據經濟增長收斂理論，在檢驗旅遊經濟收斂時將旅遊業全要素生產力增長變量作為控制變量引入條件收斂面板模型，以期考察旅遊業全要素生產力增長對促進旅遊經濟增長收斂存在的機制。

（一）條件收斂模型

條件收斂模型是從索羅新古典增長模型演化而來，初始模型是包含技術進步的 C-D 生產函數：

$$Y(t) = K(t)^{\alpha}[A(t) \cdot L(t)]^{1-\alpha}, 0 < \alpha < 1 \qquad (9.1)$$

式中 Y 為產出變量，K 和 L 分別為資本和勞動力投入要素，A 為技術進步的累積效應。

假設 L 和 A 分別有固定的增長速度 n 和 g，即 L（t）=L（0）ent、A（t）=A（0）egt。儲蓄率 s 是產出的固定比率（S = sY，0<s<1），資本的固定折舊率為 δ。於是：

K=dK/dt=1－δK，其中 I 為投資額度。

基於固定規模報酬的假設，根據單位勞動力的生產力，生產函數形式可寫為

$$\bar{y} = \bar{k}^{\alpha}，\text{其中} \bar{y} = \frac{Y}{AL}，\bar{k} = \frac{K}{AL} \tag{9.2}$$

考慮技術進步後，模型形式為：

$$\dot{\bar{k}}(t) = s\bar{k}(t)^{\alpha} - (n + g + \delta)\bar{k}(t) \tag{9.3}$$

由於資本存量的增量固定為 0，\bar{k} 滿足下列條件：

$$s\bar{k}(t)^{\alpha} = (n + g + \delta)\bar{k}(t) \Leftrightarrow \bar{k} = \left(\frac{s}{n + g + \delta}\right)^{\frac{1}{1 - \alpha}} \tag{9.4}$$

將其表達式代入方程式（9.2）中可得：

$$\bar{y} = \left(\frac{s}{n + g + \delta}\right)^{\frac{1}{1 - \alpha}} \tag{9.5}$$

根據單位勞動生產力的定義（\bar{y} = Y/AL）以及方程式（9.5）中穩態的產出水準方程式，得到人均產出的穩態方程式：

$$\ln\left[\frac{Y(t)}{L(t)}\right] = \ln A(0) + gt + \left(\frac{\alpha}{1 - \alpha}\right)\ln(s) - \left(\frac{\alpha}{1 - \alpha}\right)\ln(n + g + \delta) \tag{9.6}$$

在模型（9.6）中：gt 是固定不變的常數（因為假定外生的技術進步率對所有經濟體都相等），A（0）在經濟體之間是不同的，它不僅反映技術水準，還反映各個經濟體資源稟賦、制度以及經濟條件（Mankiw et al.，1992）。因此，lnA（0）能夠分解為兩個部分：常數量 γ 以及隨機量 ε。

$$\ln A(0) = \gamma + \varepsilon \qquad\qquad (9.7)$$

將模型（9.7）中 lnA（0） 的表達式代入模型（9.6）中，並將常數 gt 併入固定變量 γ，可得：

$$\ln\left[\frac{Y(t)}{L(t)}\right] = \gamma + \left(\frac{\alpha}{1-\alpha}\right)\ln(s) - \left(\frac{\alpha}{1-\alpha}\right)\ln(n+g+\delta) + \varepsilon \quad (9.8)$$

這裡用 \bar{y} 表示穩態水準下的人均收入，\bar{y}（t） 是 t 時點上的真實值。在穩態水準下，收斂速度可以透過（9.9）得出：

$$\frac{d\ln\bar{y}(t)}{dt} = \beta\left[\ln\bar{y}^* - \ln\bar{y}(t)\right] \qquad\qquad (9.9)$$

其中，收斂速度 β =（n + g + δ）（1 - α），該方程式意味：

$$\ln\bar{y}(t_2) = (1 - e^{-\beta T})\ln\bar{y}^* + e^{-\beta T}\ln\bar{y}(t_1) \qquad (9.10)$$

在模型（9.12）兩邊同時減去 lny（t1），可以得到

$$\ln\bar{y}(t_2) - \ln\bar{y}(t_1) = (1 - e^{-\beta T})[\ln\bar{y}^* - \ln\bar{y}(t_1)] \qquad (9.11)$$

在模型（9.11）中，人均收入增長率取決於其初始狀態距離穩態水準的程度。再將 \bar{y} 的表達式代入可得：

$$\ln\bar{y}(t_2) - \ln\bar{y}(t_1) = (1 - e^{-\beta T})\left[\left(\frac{\alpha}{1-\alpha}\right)\ln(s)l-\right.$$

$$\left.\left(\frac{\alpha}{1-\alpha}\right)\ln(n+g+\delta) - \ln\bar{y}(t_1)\right] \qquad (9.12)$$

在模型（9.12）中，人均收入增長率僅被其初始水準這一唯一的條件收斂因素解釋，假定 g+δ 對所有經濟體而言都是相等的，這就是絕對收斂假說的檢驗方程式。

在絕對收斂模型（9.12）中，以人均產出水準指標表示時，不可觀測項 A（0） 與其他變量之間並未表現出相關關係。當以人均產出水準指標表示時，相關問題顯得尤為突出。人均產出水準定義為：$\bar{y}(t) = \frac{Y(t)}{A(t)L(t)} = \frac{Y(t)}{L(t)A(0)e^{gt}}$，進行對數轉換可得到：

$$\ln \bar{y}(t) = \ln \left[\frac{Y(t)}{L(t)} \right] - \ln A(t) \Leftrightarrow \ln y(t) - \ln A(0) - gt \qquad (9.13)$$

再將 \bar{y}（t） 的表達式代入模型（9.12）中，此時得到了以人均收入指標表示的收斂模型一般表達式：

$$\ln y(t_2) - \ln y(t_1) = (1 - e^{-\beta T}) \left[\left(\frac{\alpha}{1-\alpha} \right) \ln(s) - \left(\frac{\alpha}{1-\alpha} \right) \ln(n + g + \delta) \right] -$$

$$(1 - e^{-\beta T}) \ln y(t_1) + (1 - e^{-\beta T}) \ln A(0) +$$

$$g(t_2 - e^{-\beta T}) + v_{i,t} \qquad (9.14)$$

模型（9.14）可以簡化為面板資料的表達式：

$$\Delta \ln y_{i,t} = \gamma_i + b \ln y_{i,t-1} + u_{i,t} \qquad (9.15)$$

絕對收斂模型中 γ 代表各經濟體相同的穩態水準，參數 b＝（1－eβT）為絕對收斂係數，其中 $\beta = -\frac{\ln(1-b)}{T}$ 為收斂速度。若參數 b 為負值且在統計意義上顯著，意味人均產出增長率（$\Delta \ln y_{i,t}$）與初始水準（$\ln y_{i,t-1}$）負相關，表明絕對收斂存在。

進行條件收斂假說檢驗時，需要把表徵經濟結構特徵的變量（如偏好、技術、人力資本、人口增長率、政府政策等）作為控制變量加入絕對收斂檢驗模型中，即將絕對收斂模型擴展包含控制穩態水準的結構變量，於是得到條件收斂檢驗的計量模型：

$$\Delta \ln y_{i,t} = \gamma_i + b \ln y_{i,t-1} + c_j \ln X_{i,t}^j + u_{i,t} \qquad (9.16)$$

條件收斂模型與絕對收斂模型的不同體現在：首先體現在各經濟體收斂於不同的穩態水準 γ_i，其次在模型中體現於一系列表徵經濟結構的相關控制變量 x_{it}，諸如人力資本、技術和創新等結構變量（Barro，Sala-i-Martin，1995）。當 $\gamma_i = \gamma$ 且 $c_j = 0$ 時，絕對收斂存在，反之為條件收斂。

為了考察旅遊業全要素生產力增長對旅遊經濟增長收斂的作用，本研究將旅遊業 TFP 指標作為控制變量加入條件收斂模型，在實證檢驗中使用的面板資料計量模型為：

$$\Delta \ln y_{i,t} = \gamma_i + b \ln y_{i,t-1} + c \ln TFP_{i,t-1} + u_{i,t} \qquad (9.17)$$

其中：i 代表中國 30 個省（市、自治區），t 為考察期，ui, t 為隨機誤差項，y 為真實人均旅遊收入，TFP 為旅遊業全要素生產力變動指數。如果參數 c 為正值且在統計意義上顯著，則證實旅遊業全要素生產力增長能夠促進旅遊經濟增長收斂，參數 c 的值代表旅遊業全要素生產力增長對旅遊經濟增長收斂的影響程度，同時也獲取收斂係數 b 決定的收斂速度以及收斂半衰期 T（人均旅遊收入實際水準與穩態水準差距縮小一半所需的時間），收斂半衰期的計算公式為：

$T = \frac{-\ln(2)}{\beta}$，β 為收斂速度。

（二）資料來源與處理

2000 ～ 2014 年的 30 省（市、自治區）旅遊業總收入由中國旅遊收入和旅遊外匯收入加總得出，旅遊外匯收入以當年匯率進行換算。中國旅遊收入和旅遊外匯收入的資料共同取自於各年份的《中國旅遊年鑑》及各省份的《國民經濟與社會發展統計公報》。並且，旅遊總收入以 2000 年為基期，經過平減處理為真實可比的數值。除了用中國樣本檢驗旅遊業全要素生產力增長對旅遊經濟增長收斂的作用，考慮到中國旅遊經濟發展的區域不平衡性，本章還對中國東部、中部和西部地區的次級樣本進行檢驗，進一步考察旅遊業全要素生產力增長對旅遊經濟增長收斂的區域特徵。

第三節 收斂機制的實證檢驗

一、實證檢驗思路

對旅遊業全要素生產力增長促進旅遊經濟增長收斂檢驗的理想做法是：首先，在檢驗絕對收斂的基礎上，將旅遊業全要素生產力增長作為控制變量，與其他表徵旅遊經濟特徵的控制變量共同加入絕對收斂檢驗模型，以檢驗旅遊全要素生產力增長因素是否影響旅遊經濟增長收斂。如果其迴歸係數為正且在統計意義上顯著，就表明旅遊業全要素生產力能有效促進旅遊經濟增長收斂；其次，為了對比的目的，再將全要素生產力從一系列表徵旅遊經濟特

徵的變量中剔除，對比剔除前與剔除後旅遊經濟增長收斂速度和收斂半衰期的變化，以確立旅遊業全要素生產力在多大程度上影響中國旅遊經濟增長收斂。

這一檢驗思路要建立在旅遊經濟結構變量可得，且具備紮實理論依據的基礎上才能開展，令人遺憾的是，前學術界尚未對表徵旅遊經濟結構的變量展開研究。在經濟增長條件收斂檢驗時，一般用物質資本儲蓄率（固定資本額占 GDP 的占比）作為資本積累的代理變量、勞動力增長率、技術進步率和折舊率等變量來表徵經濟結構特徵，而這些經濟結構變量顯然無法照搬到旅遊經濟增長收斂檢驗之中。但細究而言，即便上述最為理想的檢驗思路做法無法實現，畢竟本書目的不在識別旅遊經濟結構變量對旅遊經濟增長收斂的作用，而是在於檢驗作為條件收斂因素的旅遊全要素生產力增長，對旅遊經濟增長收斂是否發揮功能。遵循收斂檢驗的一般過程，首先檢驗 σ 收斂和絕對收斂假說，並利用 σ 收斂檢驗結果驗證絕對收斂結果；其次將旅遊全要素生產力增長變動作為條件因素引入條件收斂檢驗面板模型，利用條件收斂檢驗旅遊全要素生產力對經濟增長的收斂作用。

二、旅遊經濟增長 σ 收斂檢驗

表9.4　區域旅遊經濟成長的σ收斂指數

年份	全中國	東部	中部	西部
2000	0.9713	0.9119	0.5132	0.5254

續表

年份	全中國	東部	中部	西部
2001	0.9528	0.9214	0.2408	0.5273
2002	0.9304	0.8807	0.2101	0.5119
2003	0.9466	0.9006	0.2467	0.5767
2004	0.8811	0.8498	0.1700	0.4367
2005	0.8437	0.8135	0.1671	0.4645
2006	0.7933	0.7709	0.1711	0.4363
2007	0.7585	0.7489	0.1505	0.4169
2008	0.7372	0.7415	0.2052	0.4224
2009	0.6947	0.7029	0.1777	0.4316
2010	0.6602	0.6817	0.1563	0.4259
2011	0.6069	0.6296	0.1293	0.4193
2012	0.5697	0.5877	0.1615	0.4155
2013	0.5209	0.5434	0.1812	0.3974
2014	0.5177	0.5013	0.2970	0.4288

表 9.4 具體給出 2000 ～ 2014 年間中國及東中西部地區旅遊經濟增長的 σ 收斂指數，結合旅遊經濟增長的 σ 收斂指數變動趨勢，可以直觀地判斷 σ 收斂特徵。

首先，中國範圍的旅遊經濟增長 σ 收斂特徵。從圖 9.2 中能夠判斷 2000 ～ 2014 年間中國旅遊經濟呈現顯著的 σ 收斂特徵，σ 收斂指數從 2000 年的 0.9713 逐漸下降到 2014 年的 0.5177。這表明，就中國範圍而言，區域旅遊的人均旅遊總收入之間的差距趨於縮小。參照 σ 收斂的經濟學意義，這意味旅遊人均產出在長期內將達到相同的穩態水準。

其次，區域旅遊經濟增長 σ 收斂特徵。圖 9.2 揭示 2000 ～ 2014 年間中國三大區域旅遊經濟增長呈現不同的收斂特徵。東部地區旅遊經濟增長的 σ 收斂指數從 2000 年的 0.9119 持續下降到 2014 年的 0.5013，表明區域內部旅遊人均產出水準差距在逐漸減小，旅遊經濟增長表現為顯著的 σ 收斂。2000 ～ 2014 年間中部地區旅遊經濟增長的 σ 收斂指數處於小幅波動態勢，總體變動趨勢呈現出微弱的「V」型變化。在 2004 年以前基本上趨於下

降，2005～2014年出現微弱的波動態勢。總體而言，中部地區旅遊經濟增長並未呈現明顯的收斂特徵，在一定程度上表現微弱的發散特徵。2000～2014年西部地區旅遊經濟增長 σ 收斂指數一直處於「增長──減小──再增長──再減小」振盪波動狀態，但從整體趨勢上可以判斷中部地區旅遊經濟增長出現微弱的發散特徵。

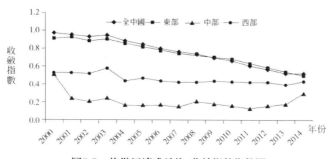

圖9.2　旅遊經濟成長的σ收斂指數趨勢圖

三、旅遊經濟增長絕對收斂檢驗

表9.5為根據絕對收斂面板資料模型猜想後得出的結果。面板資料猜想時，經過 Hausman 檢驗結果顯示，中國及三大區域的樣本均選用隨機效應進行猜想。

表9.5　絕對收斂面板模型估計結果

變數	$\Delta \ln y_{i,t} = \gamma + b \ln y_{i,t-1} + u_{i,t}$			
	全中國	東部	中部	西部
cons	0.3032*** （0.0474）	0.3497*** （0.0800）	0.1965*** （0.0425）	0.1521*** （0.0324）
Lny$_{i,t-1}$	−0.0168** （0.0064）	−0.0256** （0.0099）	0.0004 （0.0187）	0.0080 （0.0109）
β	−0.0166	−0.0253	--	--
T	41.65	27.42		
Hausman 檢驗	12.45	1.89	0.90	0.53
Wald 檢驗	6.68***	6.73**	5.36***	3.25***
obs	420	154	112	154

注：括號內數值為標準差，***、**、*分別代表在1%、5%、10%水準顯著
；β為根據絕對收斂估計係數計算得出的收斂速度；T為由收斂速度算出的
半衰期。

（一）中國樣本絕對收斂檢驗結果與分析

　　在 2000 ～ 2014 年間中國樣本中，絕對收斂係數為 -0.0168，在 5% 水準顯著為負，表明中國後進地區的旅遊人均收入增長速度高於旅遊經濟先進地區，實證結果支持絕對收斂假說，中國旅遊經濟整體上呈現顯著收斂特徵。絕對收斂檢驗的實證結果也支持「β 收斂是 σ 收斂的必要條件」這一理論論斷，即要想實現不同經濟體間旅遊經濟人均產出水準達到相同穩態水準，必須要求後進地區有比先進地區更快的增長率。結闔第一節區域旅遊經濟差異特徵分析，儘管東部地區旅遊經濟內部差異貢獻率占整體區域內差異的絕大部分（90.46%），但從收斂趨勢分析，東部地區內部差異將會隨著旅遊業發展而逐漸縮小，並沒有出現兩極分化的發散態勢。

　　計算得出收斂速度和半衰期顯示，2000 ～ 2014 年間中國旅遊經濟增長的速度為 1.66%，這一研究結論與區域經濟經驗研究得出 2% 的收斂速度較為接近（魏後凱，1997；劉強，2001；沈坤榮和馬俊，2002），旅遊經濟增長收斂速度略大於區域經濟增長收斂速度。收斂半衰期為 41.65 年，預示中國各省份旅遊人均產出與穩態水準之間的差距減半的時間為 41.65 年。

（二）區域樣本絕對收斂檢驗結果與分析

區域樣本中，東部地區絕對收斂係數為 -0.0256，且在 5% 水準顯著為負，表明東部地區旅遊經濟增長存在絕對收斂，這也印證東部地區存在 σ 收斂的研究結論。在東部地區內，旅遊經濟相對落後省份的旅遊人均產出增長速度要高於旅遊經濟先進省份，最終能達到共同的穩態水準。進一步的計算顯示，東部地區旅遊經濟增長收斂速度為 2.53%，該速度快於中國收斂速度，這與東部地區旅遊經濟發展現實較為符合；收斂半衰期為 27.42 年，表明東部地區內各省份旅遊人均產出與穩態水準之間的差距減半的時間為 27.42 年。這是因為東部地區旅遊經濟的內部差異程度明顯小於中國各省份之間的差異。

中部和西部地區絕對收斂係數分別為 0.0004 和 0.0080，係數符號大於 0 表示中部和西部地區旅遊經濟增長出現發散跡象，但統計學意義並不顯著。絕對收斂檢驗結果與 σ 收斂檢驗結果相對一致。從絕對收斂檢驗結果看，中部和西部地區旅遊經濟似乎存在兩極分化的發散跡象，但經過仔細推敲，結闔第一節中部和西部地區之間的差異程度對區域內差異的貢獻度，並且其差異程度也趨於縮小。由此分析可以得到，中部和西部地區旅遊經濟增長表現出的微弱收斂跡象並不會加劇旅遊經濟整體區域內部差異程度。

進一步結闔第一節中對區域旅遊經濟增長差異的戴爾指數計算結果分析，如圖 9.3，參照潘文卿（2010）對俱樂部收斂的檢驗方法，即：

①各個區域旅遊經濟內部存在收斂。

②區域旅遊經濟之間不存在收斂；可知中國旅遊經濟地帶內部差異逐漸減小，存在明顯的收斂態勢，但地帶間的差異同樣趨於縮小，並未出現令人擔憂的「富者愈富，窮者愈窮」兩極分化狀況。換言之，中國旅遊經濟增長不存在俱樂部收斂特徵。這一研究結論，對實現區域旅遊經濟協調發展具有重大的策略意義。

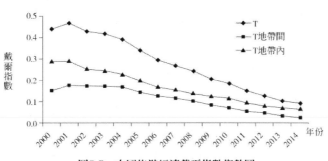

圖9.3 中國旅遊經濟戴爾指數趨勢圖

四、旅遊經濟增長條件收斂檢驗：引入旅遊業 TFP 變量

表 9.6 報告了旅遊經濟增長條件收斂面板模型猜想的結果。經過 Hausman 檢驗結果顯示，隨機效應更加適用於中國及三大區域樣本猜想。

表9.6 條件收斂面板模型估計結果

變數	$\Delta \ln y_{i,t} = \gamma_i + b \ln y_{i,t-1} + c \ln TFP_{i,t-1} + u_{i,t}$			
	全中國	東部	中部	西部
cons	0.2607*** (0.0768)	0.2974*** (0.0755)	0.0514*** (0.0128)	0.0798*** (0.0198)
$Lny_{i,t-1}$	–0.0184* (0.0094)	–0.0294* (0.0118)	0.0130 (0.0165)	0.0137 (0.0102)
$\ln TFP_{i,t-1}$	0.2004*** (0.0345)	0.1627*** (0.0374)	0.3439*** (0.0592)	0.2126*** (0.0419)
β	–0.0182	–0.0289	--	--
T	38.04	23.94	--	--
Hausman 檢驗	6.56	6.97	2.09	3.69
Wald 檢驗	40.62***	***	33.80***	26.28***
obs	420	154	112	154

注：括號內數值為標準差，***、**、*分別代表在1%、5%、10%水準顯著；β為根據絕對收斂估計係數計算得出的收斂速度；T為由收斂速度算出的半衰期。

（一）中國樣本條件收斂檢驗結果與分析

當旅遊業 TFP 指數引入條件收斂檢驗模型後，可以發現旅遊業全要素生產力並未改變中國樣本收斂係數的符號，收斂係數為 -0.0184，且在 10% 水準顯著，迴歸結果很支持條件收斂假說。更關鍵的是，本書尤為關注的旅遊業全要素生產率增長係數為 0.2004，並且在 1% 水準下顯著。當中國旅遊業全要素生產力增長率提高 1% 時，中國旅遊人均收入就會增長 0.2004%。

（二）區域樣本條件收斂檢驗結果與分析

區域樣本中，當旅遊業 TFP 指數加入條件收斂模型後，並未改變三大區域旅遊經濟增長的收斂特徵。就東部地區而言，收斂係數為 -0.0294，在 10% 水準下顯著，東部地區樣本也支持條件收斂的存在。而中部和西部地區的收斂係數為 0.0130 和 0.0137，且統計意義上並不顯著。條件收斂假說在中部和西部地區內並未得到支持，中部和西部地區旅遊經濟增長則出現微弱的發散跡象。

從旅遊業 TFP 指數的係數分析，三大區域條件收斂模型中旅遊業全要素生產力增長係數分別為 0.1627、0.3439、0.2126，並且都在 1% 水準下顯著。當旅遊業全要素增長率提高 1% 時，東部、中部和西部地區旅遊人均收入分別增長 0.1627%、0.3439%、0.2126%。這一研究發現同樣在區域樣本內證實，旅遊業全要素生產力是旅遊經濟增長的重要來源。從增長效應看，中部地區旅遊業全要素生產力對旅遊經濟的增長拉動最高，西部地區次之，東部地區最低。

五、旅遊業全要素生產力增長促進旅遊經濟增長的機制分析

根據絕對收斂和條件收斂下收斂係數相應的計算，得出收斂速度和收斂半衰期，具體數值詳見表 9.7。表 9.7 中還報告中國樣本和三大區域樣本中，旅遊經濟的條件收斂檢驗特徵，以及旅遊業全要素生產力增長對旅遊經濟增長的影響係數。

表9.7 旅遊全要素生產力成長促進旅遊經濟成長的效應分析

樣本區域	旅遊經濟條件收斂特徵	旅遊業TFP成長機制		旅遊業TFP 收斂機制		
		效應	影響程度	效應	收斂速度 %	收斂半衰期
全中國	收斂	+	0.2004	+	1.66% → 1.82%	41.65 年 → 38.04 年
東部	收斂	+	0.1627	+	2.53% → 2.89%	27.42 年 → 23.94 年
中部	發散	+	0.3439	–	–	–
西部	發散	+	0.2126	–	–	–

（一）增長機制

條件收斂檢驗結果顯示，僅在中國和東部地區樣本資料中支持條件收斂的存在，但作為收斂條件要素的旅遊業全要素生產力增長變動的係數在各個樣本中都顯著為正，影響係數分別為 0.2004、0.1627、0.3439、0.2126。這證實旅遊業全要素生產力增長能夠顯著促進中國旅遊經濟的增長。這與經濟增長理論是相符合的。經濟增長理論認為，要素積累和全要素生產力的提高是經濟增長的主要來源。該研究結論是從經濟增長收斂理論的角度，證實旅遊業全要素生產力增長是一個獨立的旅遊經濟增長因素。

（二）收斂機制

旅遊業全要素生產力增長促進旅遊經濟增長的收斂機制是本章關注的核心。透過對納入旅遊業 TFP 指數的旅遊經濟增長條件收斂檢驗後發現，當不考慮旅遊業全要素生產力增長的影響時，在中國樣本中，旅遊經濟增長的收斂速度為 1.66%，收斂半衰期為 41.65 年；考慮旅遊業全要素生產力增長的影響後，收斂速度提高為 1.82%，收斂半衰期減少為 38.04 年。而在東部樣本中，旅遊經濟增長收斂速度從 2.53% 提高到 2.89%，收斂半衰期從 27.42 年減少至 23.94 年。

考慮到其他更為重要的收斂條件因素遺漏在條件收斂模型中，旅遊業全要素生產力增長對旅遊經濟增長收斂的作用有限，但其影響程度是顯著存在。

旅遊業全要素生產力增長是中國樣本和東部地區樣本旅遊經濟增長的收斂因素。

該研究結論具有兩個層面的理論意義，一是為旅遊全要素生產力增長促進旅遊經濟增長，提供直接的實證支持，驗證旅遊業全要素生產力增長對旅遊經濟的增長機制；二是發現旅遊業全要素生產力增長促進旅遊經濟增長中的收斂機制。旅遊業全要素生產力是區域旅遊經濟增長的一個條件因素，能夠有效縮小區域旅遊經濟的差異，並且能夠促進區域旅遊經濟協調發展。

第四節 本章小結

本章旨在透過旅遊經濟增長的條件收斂檢驗旅遊業全要素生產力增長在旅遊經濟增長收斂中的作用。為了達到實證檢驗的目的，遵循經濟增長收斂檢驗的一般方法，首先，在第一節中利用變異係數、戴爾指數分析中國旅遊經濟差異的現狀及其構成來源。中國旅遊經濟發展差異存在以下兩個特徵性事實：一是，2000 ～ 2014 年間中國旅遊經濟整體差異程度逐漸減小。中部和西部地區旅遊經濟差異亦呈現出減小態勢，而東部區域旅遊經濟的差異在 2007 年以後開始表現出微弱擴大趨勢。二是，中國旅遊經濟總體差異主要由區域內部差異貢獻，2000 ～ 2014 年間區域內部差異平均貢獻程度為61.6%，其中區域內部差異絕大部分是由東部地區內部差異貢獻的，歷年平均貢獻度高達 91.46%，中西部地區內部差異程度較小。

其次，在第二節中梳理了經濟增長收斂理論及存在三種收斂假說，以追本溯源。並在此過程仲介紹經濟增長收斂檢驗的絕對收斂模型，以及條件收斂模型的具體模型，並分析模型的構建思路。

再次，在第三節中借用經濟增長收斂理論，對中國旅遊經濟收斂特徵進行實證檢驗。σ 收斂檢驗表明，中國和東部地區旅遊經濟存在明顯的 σ 收斂特徵，而中部和東部旅遊經濟 σ 收斂特徵並不顯著，呈現出微弱的發散跡象。絕對收斂檢驗進一步確認 σ 收斂檢驗的結果。由於中部和西部地區旅遊呈現一定程度的發散跡象，令人擔憂中國區域旅遊經濟可能存在兩極分化的現象，本節利用第一節中戴爾指數計算的結果，進一步檢驗中國旅遊經濟的俱樂部

收斂特徵。令人欣喜的是，三大地區之間並未出現「富者愈富，窮者愈窮」的俱樂部收斂特徵。

最後，第四節和第五節的內容焦點集中於對旅遊業全要素生產力促進經濟增長的收斂機制檢驗。實證檢驗發現，引入旅遊全要素生產增長因素後，旅遊全要素生產力增長對區域旅遊經濟均存在顯著的正向促進作用。並在中國和東部樣本中，加快旅遊經濟增長的收斂速度，並縮小收斂的半衰期。由此得出旅遊業全要素生產力增長對旅遊經濟的兩個作用機制，即促進旅遊經濟增長的增長機制，以及加快旅遊經濟增長收斂的收斂機制。

第五篇 研究總結與未來展望

▌第十章 研究結論

第一節 主要結論

基於當前旅遊業發展的實踐背景和旅遊效率評價研究的理論背景，本書確立以旅遊業效率評價為研究對象。在對世界旅遊效率研究文獻進行深入細緻的梳理後，透過比較分析世界上的旅遊效率評價研究差異，適時地提出本書所要解決的兩大研究問題：即如何對既有旅遊效率評價研究存在的問題進行糾偏，以及如何深化旅遊效率評價研究。為瞭解決上述兩大研究問題，本書提出五個細分研究目標，即釐清旅遊效率有關概念內涵、追溯旅遊效率理論淵源、提高旅遊效率評價的科學性、擴展旅遊業效率評價的研究內容、深化旅遊業效率評價的理論內涵，基於靜態評價和動態評價兩種視角對中國旅遊業效率評價研究進行擴展和深化，從以下三個層面得出研究結論。

第一層面：澄清既有旅遊效率評價研究中存在的問題。

對世界上的旅遊效率評價研究文獻進行比較分析後，並透過概念釋義與理論溯源，深入剖析旅遊效率評價研究中存在的問題，並揭示研究不足產生的原因，得出以下具體研究結論：

（一）釐清旅遊研究中有關效率的概念體系

效率本質上是指經濟學意義上的效率。世界上的旅遊效率評價研究，一般從靜態視角和動態視角進行評價研究。其中，靜態評價研究涉及技術效率（又稱綜合效率或總體效率）、純技術效率、規模效率等概念；動態評價研究主要是測算全要素生產力指數，用以表徵全要素生產力的變化。全要素生產力變化又可進一步分解為技術效率變化和技術進步變化。

（二）闡釋旅遊效率評價研究的理論基礎

生產曲線理論是效率評價的理論基礎，生產曲線理論的發展是圍繞生產曲線構造而開展。生產曲線構造方法可分為計量經濟方法和數學規劃法。這兩種方法使用不同的技術，相應地形成參數法和非參數法兩大流派。

（三）從理論上闡析評價方法選擇的適用性

非參數的 DEA 法更加適用於中國旅遊效率評價研究。本書深入分析參數法與非參數法的各自特點、缺陷及其理論適用性後，認為選取非參數法的原因有：一是，在理論上參數法存有模型誤設的風險，在效率評價時無法規避「差之毫釐、謬以千里」之風險；二是，非參數法能夠處理旅遊業存在的「多投入、多產出」情形，參數法則難以處理該情形。

（四）揭示中國旅遊效率研究不能簡單沿襲其他國家研究路徑的原因

其核心原因在於各國效率評價研究所依據的資料類型不同。基於微觀的資料，世界上的效率評價分析主要是單個旅遊企業（如飯店、餐廳、旅行社、景區等），並且能使用更為豐富的效率評價模型來提升研究的科學性及其實踐應用價值。而中國旅遊效率評價研究使用的資料，絕大部分源自旅遊統計年鑑中宏觀層面的旅遊行業資料。鑑於宏觀的旅遊統計資料，當前中國研究更適合開展旅遊業評價研究，特別是旅遊業效率動態評價研究。原因在於旅遊業效率動態研究能夠從全要素生產力角度，提升旅遊效率評價研究的理論內涵。

（五）改進旅遊業效率評價方法

主要對評價方法（非參數法）使用過程的規範性進行修正，具體內容包括：

第一，投入和產出指標的選取應合於規範。首先，指標選取的標準應該遵循理論標準，不能任意取捨，這些標準有：①從已有文獻中歸納；②旅遊業界的專業建議；③對投入和產出指標進行相關分析；④資料的可獲取性。在旅遊效率評價研究實踐中，參考前人研究經驗以及統計資料的可獲取性是指標選取的兩個主要標準。其次，指標數量必須滿足一定的規定性。在實踐

中根據經驗法則，一般要求評價單位的總數需要不小於投入和產出指標之和的三倍。最後，重要指標不應被遺漏。重要指標的遺漏會直接影響效率評價結果，還會導致帶來存有偏誤的效率提升分析以及錯誤的管理啟示。那麼在旅遊業效率評價時，作為旅遊業重要產出指標的滿意度不應被遺漏。

第二，投入和產出指標需要進行適用性處理。首先，資料類型的適用性處理。非參數法要求的資料類型有橫斷面資料和面板資料，而時間序列資料不適用於非參數評價。遺憾的是，當前中國研究仍有研究者使用時間序列資料進行旅遊效率評價研究。其次，不能將多個時點的資料進行平均化處理再用於靜態評價。因為生產單元在不同時點的技術水準是不同的，這種處理方式暗含技術進步不變的強假設，事實上與 DEA 原理相悖。最後，動態評價時跨期資料需要進行平減處理。名義上資料會受到價格因素的影響，不能進行跨期的比較。如果沒有根據價格水準變化來調整資料，以名義上的變量作為實際變量進行生產力測度，會導致全要素生產力變化的測算結果出現嚴重偏誤。

第三，旅遊業效率評價研究時應選擇產出導向。理論上，投入導向是指在產出給定的前提下，儘可能使用最少的要素投入；產出導向是指在現有要素投入水準下，儘可能獲取最多產出。根據經驗法則，在競爭市場環境裡，應該選擇產出導向。這是因為在競爭激烈的環境中，受制於市場需求，生產單元只能透過控制投入要素來達到產出最大化，而無法控制自身的產出。

第二層面：擴展旅遊業效率評價研究內容。

鑒於中國旅遊業效率研究進展難以推進，本書分別從靜態評價和動態評價兩種視角，在既有旅遊業效率評價內容的基礎上，對旅遊業效率評價研究內容進行擴展。

（一）旅遊業效率靜態評價的研究擴展

基於中國 30 個省域 2010 ～ 2014 年五個年份的橫斷面資料，透過評價方法的理論適用性分析，確立以非參數的 DEA 法對旅遊業效率進行靜態評價。在旅遊業靜態效率總體及其結構特徵分析的基礎上，以「效率評價——

無效率原因分析——影響因素識別」為演進，擴展靜態評價的研究框架，具體體現在三個方面：一是將長期遺漏的遊客滿意度指標納入中國旅遊業效率研究，以豐富旅遊業效率評價研究的內涵；二是從投入冗餘和產出不足角度分析旅遊業無效率的原因；三是識別旅遊業效率的影響因素。靜態評價的研究結論如下：

第一，遊客滿意度指標對旅遊業效率評價結果具有重要影響。其主要影響體現在：

①考慮了遊客滿意度指標後，中國技術效率、純技術效率以及規模效率的得分均值都發生顯著變化，整體上呈現出「兩增一降」的變動特徵。

②滿意度指標對旅遊業效率結果的影響，在西部地區效率評價中尤為顯著，中東部地區次之。

③考慮了滿意度指標後，旅遊業生產曲線發生變動，進而影響各個省份技術效率的變動。

第二，現階段中國旅遊業靜態效率的靜態格局特徵表現為：

①總體特徵顯示中國各省份技術效率的得分普遍較高，並且旅遊業技術效率均值呈現出東、中、西地區依次遞減的區域性特徵。

②結構特徵表明技術效率的區域差異特徵取決於規模效率。無論在中國尺度還是區域尺度下，規模效率間的差異都引致技術效率區域間的差異。

③運用探索性空間分析法，分析旅遊業技術效率的空間相關性後發現，2010～2014年間中國旅遊業技術效率整體上呈空間負相關，但在統計意義並不顯著（只有2014年份的指標是顯著的）。

這在一定程度意味，中國旅遊業技術效率並未出現同方向的聚集現象。從區域空間自相關分析結果看，中國旅遊業技術效率的空間聚集效應並不顯著，空間聚集分佈格局呈波動態勢，並表現出「先增後降」的特徵。

第三，從投入和產出兩方面揭示中國旅遊業無效率的原因。其一，投入鬆弛變量分析表明，總體而言，50%的無效率省份在旅遊業從業人員指標上

存在冗餘；從區域特徵分析，東、西部地區普遍存在旅遊從業人員冗餘。旅遊業固定資產冗餘主要集中在東部地區，旅遊固定資產的存量仍制約當前旅遊業效率的提升。其二，產出鬆弛變量分析顯示，多數無效率省份在旅遊總收入、旅遊人次以及旅遊業營業收入三個產出變量上存在不足情況，出現產出不足的無效率省份比例分別高達 44.4%、83.3% 以及 83.3%。

第四，識別旅遊業效率的影響因素。

①對效率影響因素識別方法進行適用性分析後，得出 Tobit 迴歸分析（兩階段 DEA 法）適用於旅遊業效率影響因素分析。

② Tobit 迴歸分析結果顯示，出遊能力、目的地選擇偏好都能正向影響旅遊業效率；旅遊經營規模（固定資產）制約旅遊業效率的提升；在旅遊接待能力的三個代理指標上，星級飯店數量和旅行社數量能夠正向影響旅遊業效率，與理論假設預期結果一致；而旅遊資源稟賦的代理指標並不顯著影響旅遊業效率，影響方向也與預期假設相反。

（二）旅遊業效率動態評價的研究擴展

利用 Malmquist 生產力指數法測算了 2000 ～ 2014 年間中國旅遊業全要素生產力增長變動特徵，分析旅遊業全要素生產力變動的空間差異及空間格局，進一步從內部結構性因素以及外部影響因素兩個視角，揭示旅遊業全要素生產力增長的原因。動態評價研究擴展主要體現在，以「理論溯源——原理分析——實證檢驗」為研究思路剖析旅遊業全要素生產力的影響原理。動態評價的研究結論如下：

第一，2000 ～ 2014 年間中國旅遊業全要素生產力的變動特徵及空間格局表現為：

①總體特徵：中國旅遊業全要素生產力處於增長態勢（年均增長 19.5%），表明全要素生產力推動旅遊經濟增長。

②內部結構特徵：技術進步和技術效率變化共同引致旅遊業全要素生產力增長。其中，技術進步年均增長 19.1%，技術效率年均增長 1.2%，可見，技術進步是旅遊業全要素生產力的主要泉源，技術效率變化貢獻度相對較小。

③區域性特徵：西部地區旅遊業全要素生產力增長相對最快，中部地區次之，東部地區最慢。

④省域特徵：省域旅遊業全要素生產力基本處於增長狀態。其結構分解特徵顯示，技術進步仍是當前省域旅遊業全要素生產力增長的重要泉源。其中，旅遊業全要素生產力指數平均增長 16.2%，其中技術進步平均增長了 15.6%、技術效率平均僅增長 0.5%。

第二，旅遊業全要素生產力增長影響原理體現在：

其一，理論溯源：系統梳理全要素生產力影響原理的理論分析和實證研究，為認知和揭示旅遊業全要素生產力影響原理，提供理論基礎和參照。

其二，原理分析：參照全要素生產力影響因素的分析，並結合旅遊業自身的特殊性，本章探索性地論述旅遊業全要素生產力可能存在影響原理。在具體分析時，旅遊業全要素增長的影響因素重點涉及旅遊產業聚集、旅遊專業化水準、基礎設施、區域經濟發展水準、都市化水準、對外開放程度等。

其三，實證檢驗：針對旅遊業全要素生產力增長影響原理的分析，實證結果顯示：核心解釋變量中，旅遊產業聚集和旅遊專業化水準都能顯著促進旅遊業全要素生產力增長，而基礎設施卻抑制旅遊業全要素生產力，具體原因主要在於基礎設施代理變量不夠優良。在經濟環境的控制變量中，區域經濟發展水準和貿易開放度都能正向促進旅遊業全要素生產力的提升，都市化水準的影響並不穩健。

第三層面：深化旅遊業效率評價研究的理論內涵

旅遊業效率評價研究理論內涵的深化主要體現在對旅遊業全要素生產力增長效應的探尋上。旅遊業全要素生產力的增長效應體現以下三個方面：

（一）旅遊經濟增長方式以及旅遊經濟增長質量的理論內涵與研判

第一，就經濟增長方式而言，旅遊業全要素生產力增長對旅遊經濟增長的貢獻程度，是判定旅遊經濟增長方式的理論依據。經過測算，2000～2014 年間中國全要素生產力對旅遊經濟增長貢獻程度為 47.27%。以此為據，

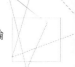

旅遊投入要素積累仍主導中國旅遊經濟增長，旅遊經濟增長方式還處於要素驅動型，未來應轉為全要素生產力驅動型。

第二，就旅遊經濟增長質量而言，狹義可以理解為旅遊業全要素生產力。旅遊業全要素生產力對旅遊經濟增長貢獻程度越大，表明旅遊經濟增長質量越高。廣義的旅遊經濟增長質量有更為豐富的理論內涵，本書僅探索性地分析旅遊經濟增長質量應該包括的若干方面。旅遊經濟增長質量的實證判定還需今後構建相應的綜合指標體系。

（二）旅遊業全要素生產力增長收斂是區域旅遊差異縮小的前提條件

借鑑經濟增長收斂理論檢驗方法的思想，本書分別檢驗 2000 ～ 2014 年間中國及三大區域的旅遊全要素生產力增長收斂特徵。收斂實證檢驗得出以下結論：

第一，σ 收斂指數檢驗結果表明中國以及三大區域都存在顯著的 σ 收斂。理論上，σ 收斂並不強調初始水準對收斂結果的影響，但初始水準的不同可能會表現出其他形式的收斂特徵，因而需要繼續給予實證確認。

第二，絕對收斂檢驗在中國及三大地區中都得以證實，剔除異常年份的影響後，絕對收斂速度顯著提高。絕對收斂的存在表明初始水準較低的地區有更高的旅遊業全要素生產力增長率，最終會到達共同的穩態水準。從理論推演中能夠預判：旅遊業全要素生產力增長收斂作用於旅遊經濟地區間差異以及區域旅遊協調發展。

（三）旅遊業全要素生產力增長能夠有效縮小旅遊經濟區域差異

基於條件收斂檢驗的面板資料模型，引入旅遊全要素生產力增長因素後，條件收斂檢驗顯示，旅遊業全要素生產力增長對區域旅遊經濟存在顯著的正向促進作用。在中國中國樣本中，在考慮旅遊業全要素生產力增長的影響後，收斂速度從 1.66% 提高為 1.82%，收斂半衰期從 41.65 年減少為 38.04 年。而在東部樣本中，旅遊經濟增長收斂速度從 2.53% 提高到 2.89%，收斂半衰期從 27.42 年減少至 23.94 年。表明旅遊業全要素生產力加快旅遊經濟增長的收斂速度，並縮小收斂的半衰期。因此，旅遊業全要素生產力是區域旅遊

經濟增長的一個條件因素，能夠有效縮小區域旅遊經濟的差異，並且能夠促進區域旅遊經濟協調發展。

第二節 管理啟示

本書從靜態評價和動態評價兩個角度對中國旅遊業效率進行評價研究，並對既有研究進行擴展和深化。就其本質而言，靜態評價的目的是，從績效評價視角認知各個省份旅遊業相對效率程度的基礎上，為了縮小各省現實與理想旅遊產出間的距離，讓無效率省份更接近有效生產曲線，最終實現效率的提升。為此，本書進而開展旅遊業無效率的原因分析，以及影響因素識別的擴展研究，這也是本書對靜態評價研究內容和框架的集中體現。動態評價研究也不能僅停留在對旅遊業全要素生產力變動特徵的認知上，需要從內部結構性因素和外部影響因素兩個層面剖析旅遊業全要素生產力增長的原因。更關鍵的是，要揭示旅遊業全要素生產力增長的理論意義。這正是本書基於全要素生產力與經濟增長之間關係，著力探尋旅遊業全要素生產力增長效率的原因所在。基於此，本書的管理啟示在於：

啟示之一：區域旅遊業發展目標應該從關注規模與速度，逐步轉向重視提高旅遊要素的生產效率，提高旅遊經濟的增長質量，避免盲目「鋪攤子、上規模」。再從靜態評價結果來看，當前中國處於有效生產曲線上的省份不多，多數省份旅遊業處於無效率階段。由此可見，過分追求旅遊經濟規模、發展速度等發展目標，容易導致「以規模論英雄」的旅遊業發展績效觀。因此，在目前旅遊業進入深度調整階段時期，應該從投入和產出關係角度，注重提升旅遊業效率，逐步轉變單純依賴「規模紅利」傳統的旅遊發展績效觀，彰顯旅遊業發展的「效率紅利」。特別是在總體經濟有質量增長的大背景中，旅遊經濟同樣需要關注在規模擴張的基礎上進一步提升增長質量。

啟示之二：省級觀光景點可以從內部和外部兩個層面著手改進或提升旅遊業整體效率。首先，無效率原因分析揭示投入冗餘和產出不足是旅遊業無效率的內部原因。旅遊業在今後發展實踐中，既要「開源」，又要「節流」。由於日益激烈的旅遊市場環境造成旅遊業經營偏向產出導向，觀光景點應著重致力於提高自身的旅遊產出能力。這其中主要涉及到改進目的地管理與行

銷、創新旅遊業態以及旅遊經營模式。其次，就旅遊業生產系統外部而言，目的地居民的出遊能力及其目的地選擇偏好能夠正向影響旅遊業效率，這要求旅遊行銷焦點的選擇應有所區分；旅遊經營規模（固定資產）制約旅遊業效率的提升，再次印證旅遊業不應盲目擴大生產規模；旅遊接待能力的三個代理指標中，星級飯店數量和旅行社數量能夠正向影響旅遊業效率，旅遊資源稟賦代理指標則制約效率提升，也從「資源詛咒」的角度反映旅遊資源的「擁塞效應」。

啟示之三：揭示旅遊業全要素生產力增長原因應該從內部結構性因素以及外部影響原理兩方面入手。首先，技術進步變化和技術效率變化共同引致旅遊業全要素生產力增長，技術進步變化是旅遊業全要素生產力增長的主要泉源。因此，鼓勵技術創新、自主研發等措施來實現生產曲線的外移，以推動技術進步。其次，從旅遊業全要素生產力增長的影響原理分析，旅遊產業聚集和旅遊專業化水準能顯著促進旅遊業全要素生產力增長，在經濟環境的控制變量中，區域經濟發展水準、都市化水準以及貿易開放度都能正向促進旅遊業全要素生產力的提升。

啟示之四：旅遊業全要素生產力是旅遊經濟增長的重要泉源，客觀上表徵旅遊經濟增長方式與增長質量，應著力促進旅遊業全要素生產力增長。提高旅遊業全要素生產力對旅遊經濟增長的貢獻程度，有助於加快轉變旅遊業旅遊增長方式，促進旅遊業發展從「量」的擴張到「質」的提升，最終實現旅遊業發展「量增質更優」的發展目標。

啟示之五：應注重審視旅遊業全要素生產力在平衡區域旅遊協調發展過程中的收斂機制。傳統上，經濟地理學更加強調區位條件、資源稟賦、基礎設施對旅遊經濟地區差異影響，但本書研究發現：作為旅遊經濟增長的重要泉源之一，全要素生產力增長收斂是旅遊經濟地區差異縮小的前提條件，並且全要素生產力增長能夠有效促進旅遊經濟地區差異縮小。從這個意義上講，在制定區域旅遊協調發展策略時，應該評估旅遊業全要素生產力增長的作用。

第三節 研究侷限與展望

一、研究侷限

首先，囿於中國旅遊統計資料，現有旅遊業投入和產出統計指標並不能全面反映旅遊業效率內涵。誠如在研究旅遊業效率內涵界定時指出的那樣，與中國相關研究類似，本書所指的旅遊業效率僅僅是狹義範疇。另外，相較於微觀領域（獨立飯店、旅行社等）的效率評價，宏觀層面的旅遊業效率評價，特別是靜態評價研究提出的效率改進或提升措施以及管理啟示還尚顯粗獷，對旅遊業實踐的指導意義有待進一步提升。

其次，受限於樣本數量、資料類型以及效率評價軟體可用性，本書在旅遊業效率靜態評價時選用傳統的 DEA 評價模型。儘管傳統的 DEA 評價模型仍是各國旅遊效率評價研究的主流方法，但更為精確的評價結果仍有賴於擴展模型的使用。

最後，有關全要素生產力與經濟增長關係的研究在總體經濟研究領域已趨於成熟，本書僅僅探索性地分析旅遊業全要素生產力的增長效應，相關研究結論的穩健性仍需後續研究加以檢驗乃至糾正。

二、研究展望

儘管本書本著繼往開來的研究態度，力圖擴展和深化現有旅遊業效率評價研究，但有關旅遊業效率的評價方法和內涵尚待豐富和完善。未來旅遊效率評價研究應該在以下方面進行拓展研究：

第一，表徵低碳、綠色等指標應逐步納入旅遊業效率評價體系，以豐富旅遊業效率評價內涵。在宏觀層面的旅遊業效率評價研究中，鮮有研究者將旅遊生態足跡指標納入旅遊業效率評價。事實上，這也是低碳旅遊、綠色旅遊發展的應有之義。

第二，旅遊效率評價研究需要從宏觀與微觀兩個層面分別開展。囿於旅遊統計資料，本書聚焦於宏觀層面的旅遊業效率評價研究，但並不意味微觀層面的旅遊效率評價研究無法開展。目前中國微觀旅遊效率評價研究侷限於

部分旅遊景區的研究。在文獻閱讀時，發現世界上旅遊效率評價的研究會使用問卷調查資料，這給中國開展微觀層面的旅遊效率評價研究（特別是飯店效率評價）提供了重要啟示。

第三，鑒於旅遊業全要素生產力增長之於旅遊經濟增長的作用，深入探討旅遊業全要素生產力增長的影響原理彰顯出其意義和價值。本書對旅遊業全要素生產力增長影響原理的探索性研究為拋磚引玉，對其影響原理的認知尚不深入，實證研究方法也存有缺陷，因此，旅遊業全要素生產力增長原理的研究仍需學界撥雲見日。未來研究可從以下幾個方面入手：一是深入探尋旅遊業全要素生產力增長影響原理，力圖打開其影響原理的黑箱；二是在實證研究時應該考慮區域空間外溢效果。事實上，在總體經濟的全要素生產力增長影響原理研究中，將區域間空間外溢效果納入實證分析已數見不鮮（劉秉鐮，等，2010；魏下海，2010；張先鋒，等，2010；張浩然，衣保中，2012；劉建國，張文忠，2014）。因此，今後關於旅遊業全要素生產力影響原理的實證研究應該使用考慮到空間效應的空間計量模型，以優化對現行旅遊業全要素生產力增長影響原理的認知。

第四，如何更好地實現旅遊經濟的高質量增長急待學術界關注。旅遊經濟增長質量是與旅遊增長數量相對而言，而當前對旅遊經濟增長質量的認知仍處於一種通俗意義上優劣性的評判狀態，至於究竟什麼樣的旅遊經濟增長才能判定為高質量的增長，目前尚缺乏學理意義上嚴謹的內涵規範。因此，今後的研究既需要從理論上釐清旅遊經濟增長質量理論內涵，又需要甄選適宜的方法對旅遊經濟增長質量進行實證測度。

後記

　　本書是在本人博士論文基礎上修改而成。從廈門大學管理學院旅遊與飯店管理系博士畢業後，工作已三年有餘，期間導師林璧屬教授卻對書稿的準備事宜更加上心。原本是個人新階段研究工作的接續，變成了林老師不停地「債催」，這是需要自責和自省的。

　　博士畢業後中國總體經濟發生了一些深刻變化，中國經濟已由高速增長階段轉向高質量發展階段，並提出要提高全要素生產力。在總體經濟發展思路背景的映照下，中國旅遊業同樣面臨如何解決發展速度規模與質量效率的問題，進一步反映博士論文選題的正確性和延展性，也堅定了本人今後對研究方向的信心。當然，這些都有賴於林老師前瞻性的考慮。

　　為了使研究結論更能反映中國旅遊經濟效率現階段特徵，書稿在修改過程中更新相關資料，對於本書的實證研究而言，這無疑是個系統工程，每一個指標、每一個模型都需要重新來過。但囿於中國旅遊統計資料的可獲取性，資料僅更新到2014年，這是一個不小的遺憾。在此，希望隨著旅遊統計資料的不斷更新，旅遊業效率評價相關研究能夠得到研究者們的持續關注。

　　最後，要向促成和幫助過本書寫作的各位師長和同學致以誠摯的感謝！

　　感謝我的導師林璧屬教授。林老師不棄學生天資駑鈍，將學生納入門下。無論在學習還是生活中，林老師的關照指導事無巨細。在指導本論文寫作時，林老師句句必酌、字字必斟，悉心教授寫作技巧與規範。無論作為本書原稿的博士論文還是後期書稿的修改，無不飽含林老師的指導。可以說，但凡學生取得任何的一點成績，都離不開林老師的栽培。

　　感謝曾經的博士同門林文凱博士、孫小龍博士。無論是在博士在讀期間，還是工作之後，和你們一起討論問題都使我收益頗多。

<div align="right">

駱澤順

於廣州

</div>

國家圖書館出版品預行編目（CIP）資料

中國旅遊業效率評價與空間差異 / 駱澤順 著 . -- 第一版 .
-- 臺北市：崧博出版：崧燁文化發行 , 2019.10
　　面；　公分
POD 版

ISBN 978-957-735-931-5(平裝)

1. 旅遊業管理 2. 中國

992.2　　　　　　　　　　　　　　　　　108017307

書　　　名：中國旅遊業效率評價與空間差異
作　　　者：駱澤順 著
發 行 人：黃振庭
出 版 者：崧博出版事業有限公司
發 行 者：崧燁文化事業有限公司
E-mail：sonbookservice@gmail.com
粉 絲 頁：　　　　　　網址：
地　　　址：台北市中正區重慶南路一段六十一號八樓 815 室
8F.-815, No.61, Sec. 1, Chongqing S. Rd., Zhongzheng
Dist., Taipei City 100, Taiwan (R.O.C.)
電　　　話：(02)2370-3310 傳　真：(02) 2388-1990
總 經 銷：紅螞蟻圖書有限公司
地　　　址：台北市內湖區舊宗路二段 121 巷 19 號
電　　　話：02-2795-3656 傳真：02-2795-4100　　網址：
印　　　刷：京峯彩色印刷有限公司（京峰數位）

　　本書版權為旅遊教育出版社所有授權崧博出版事業有限公司獨家發行電子
書及繁體書繁體字版。若有其他相關權利及授權需求請與本公司聯繫。

定　　　價：550 元
發行日期：2019 年 10 月第一版
◎ 本書以 POD 印製發行